김호석 수묵화·집 　神

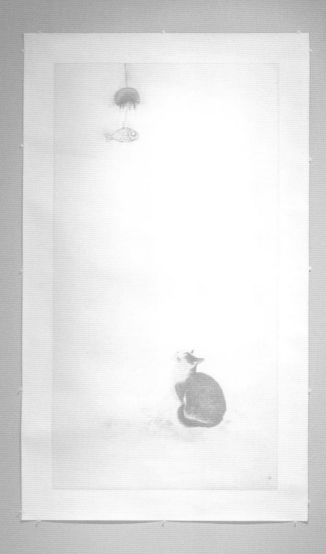

목차

*이 도록은 고려대학교 출판부에서
발간(2015년)한 『수묵화 김호석』에
수록된 작품 이후의 신작을 중심으로
발간한 도록입니다.

지나간 것에 대한 연민 또는 인간에 대한 사랑

정근식(서울대 명예교수)

김호석의 작품들은 구체적으로 존재하는 것들을 치밀하게 묘사하는 사실주의에 바탕을 두고 있지만, 동시에 농담과 여백을 통해 그 사물의 본성과 그것을 꿰뚫고 있는 역사적 시간의 의미를 추구한다는 특징을 지니고 있다.

우리보다 앞서 살았던 선대인들 뿐 아니라 함께 살고 있는 동시대인들의 초상을 포착하고, 나아가 자연과 인간세계의 상호작용과 순환의 법칙을 화폭에 담으려고 했던 화가로서, 그가 개척한 역사인물화는 전통적인 초상화 기법을 '궁구'한 결과일 뿐 아니라 그리는 대상의 삶 속에 배어있는 철학을 이해하려는 자기 단련의 산물이기도 하다. 특히 빛과 그림자, 존재하는 것과 존재하지 않는 것이 서로 교차하고 착종하는 순간을 포착하여 마치 영혼들이 순례하는 듯한 세계를 그려내며, 거기에 생명력을 불어넣으려고 했다.

그의 작품세계에서는 세상을 바라보는 사람들, 아니 우리 자신의 내면을 바라보는 사람들의 눈이 중시되며, 또 정신을 담고 있는 얼굴이 중시된다.

물성의 중심에 있는 정신이 때로는 손끝이나 발끝으로 전달되어 약동하는 생명력으로 발현되기도 한다. 그래서 이중적 시선을 가진 초월적 인간이 나타나기도 하고, 얼굴이 없는 초상화나 형체가 사라진 풍경화가 나타나기도 하며, 머리가 없거나 꼬리만 있는 동물화가 등장하기도 한다.

일상생활에서 만나는 수많은 '찰라'들이 그의 필력을 통해 영원의 세계에 안착하는 것이다. 여기에 더하여 그는 시대 정신이 종이와 물감, 그리고 붓을 통해 어떻게 표현되는가를 탐구하는 장인의 미학을 실천하려고 했다. 천연의 색깔을 찾고, 전통 한지를 만드는 야생 닥나무를 찾고, 붓을 만드는 동물들의 꼬리를 찾아 쏘다닌 시간들이 화폭에 빼곡하다.

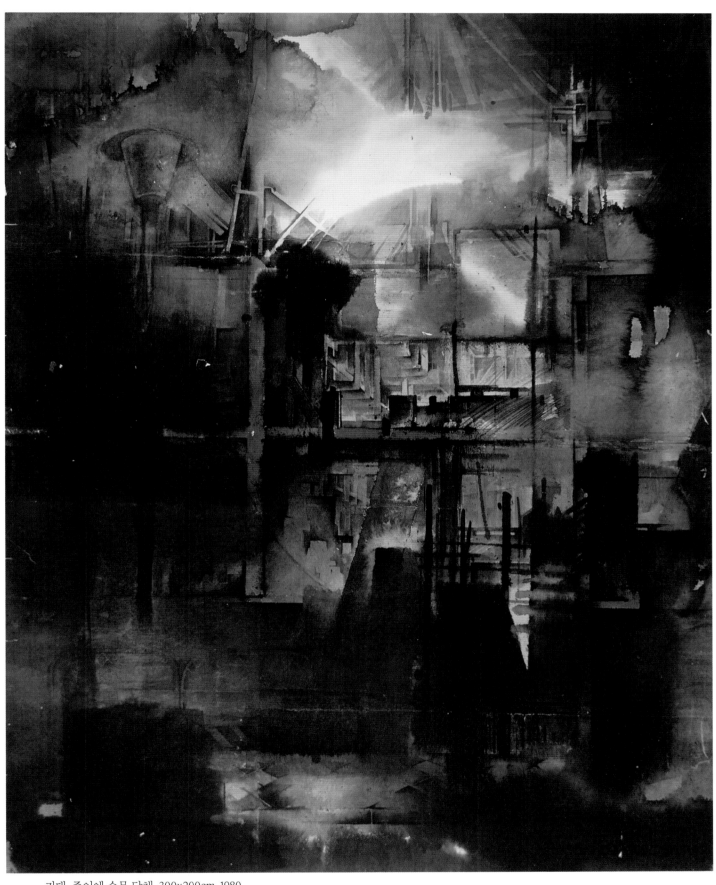

기대, 종이에 수묵 담채, 300x200cm, 1980

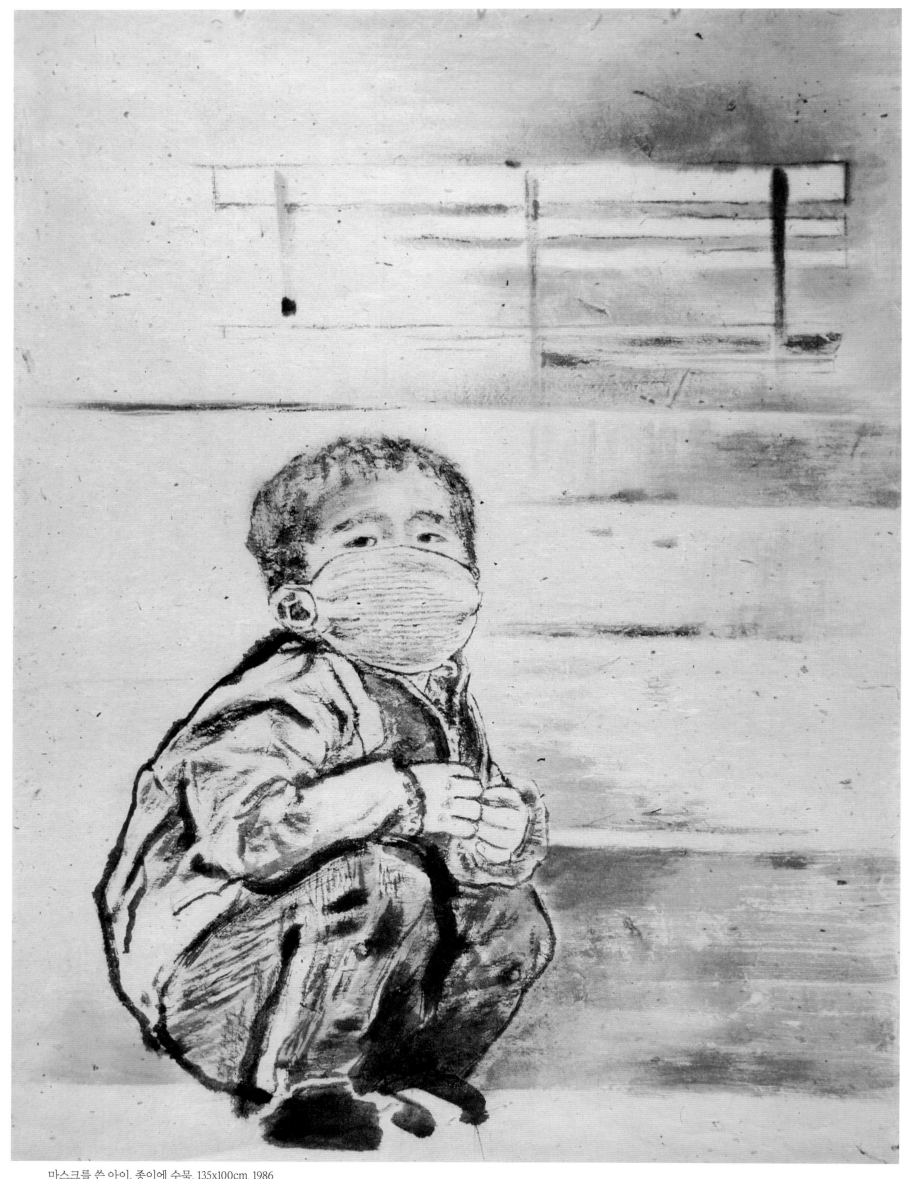

마스크를 쓴 아이, 종이에 수묵, 135x100cm, 1986

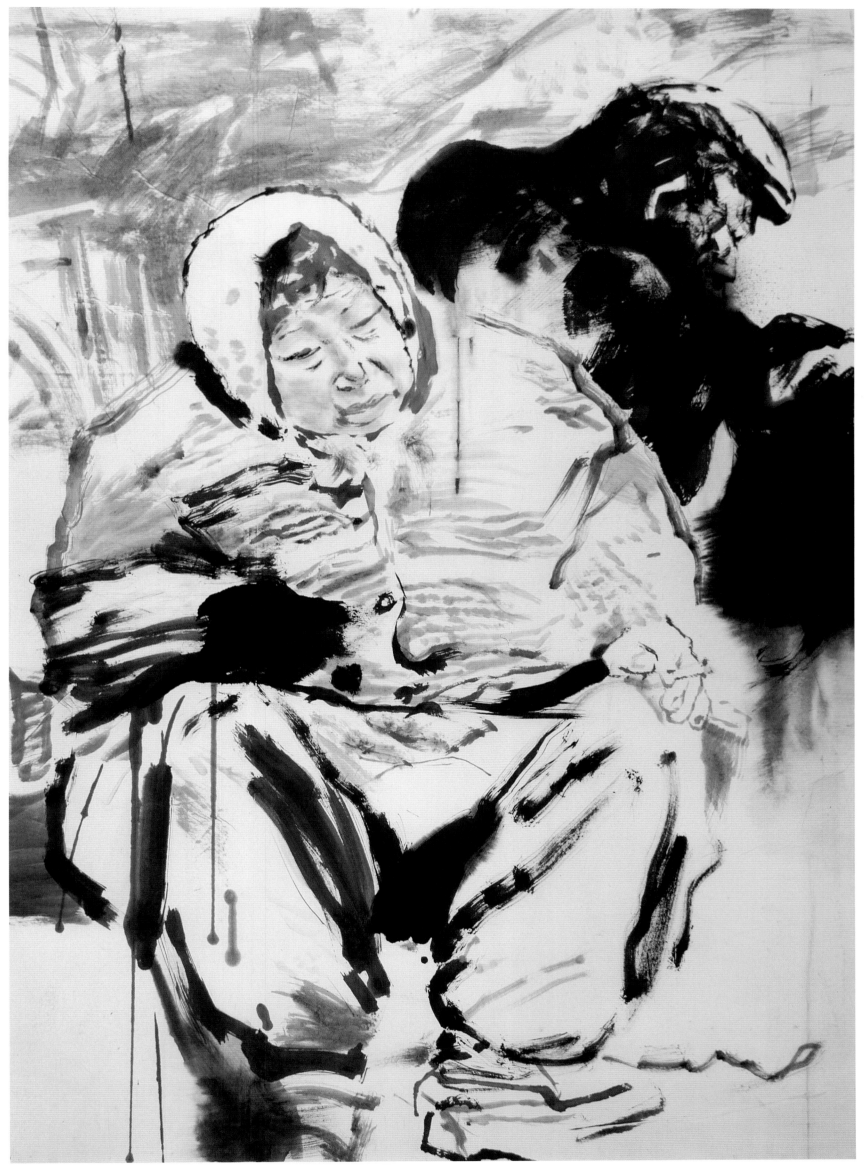

노인, 종이에 수묵, 100x140cm, 1986

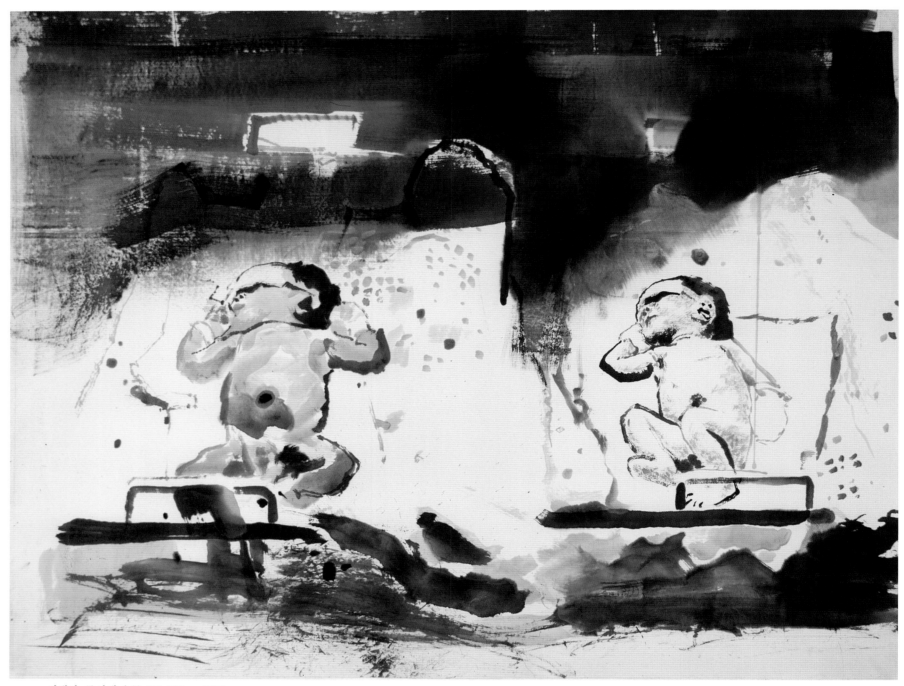

신생아, 종이에 수묵, 130x100cm, 1986

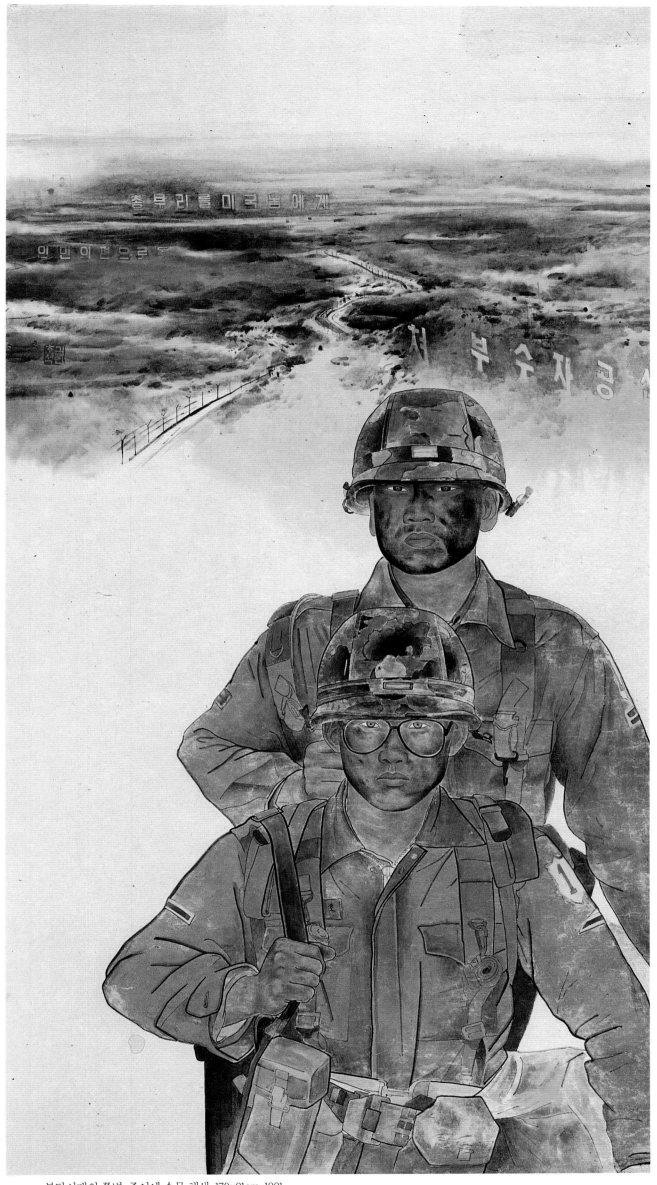

분단시대의 쫄병, 종이에 수묵 채색, 170x91cm, 1991

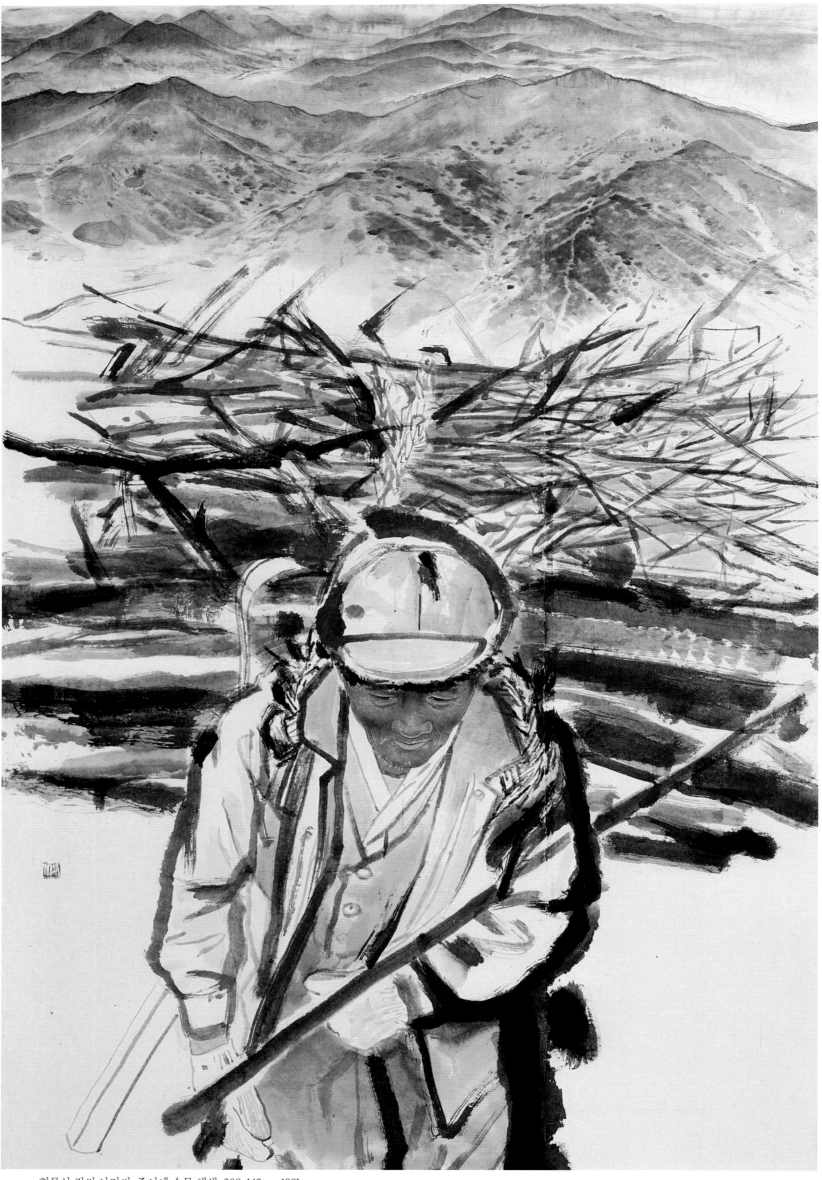

회문산 김씨 아저씨, 종이에 수묵 채색, 208x142cm, 1991

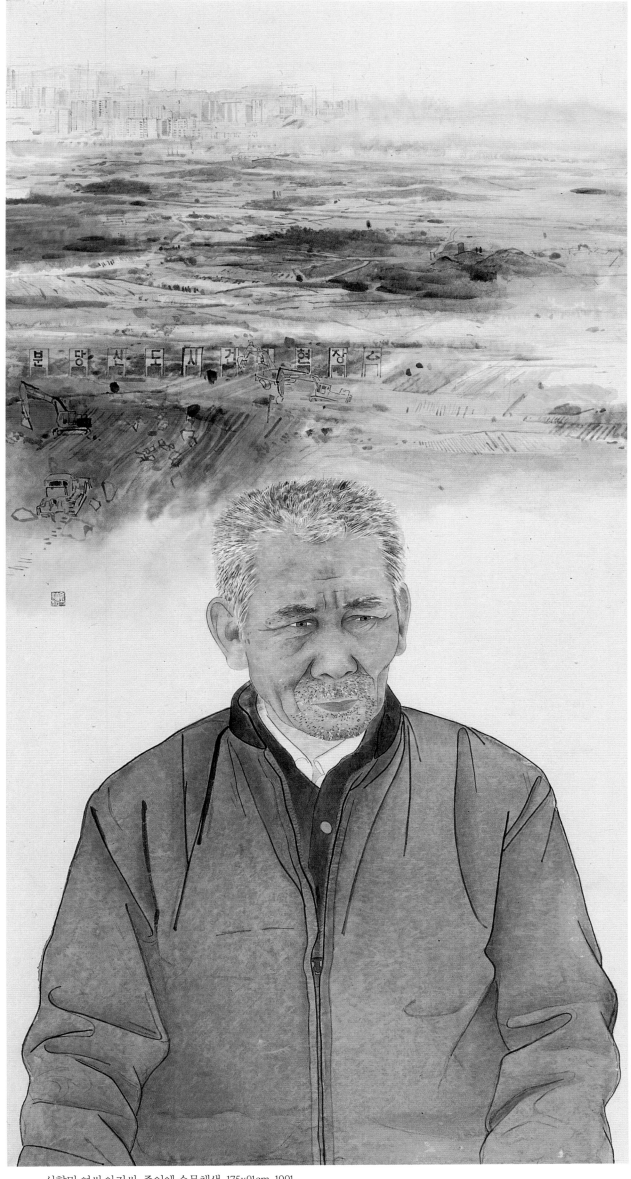

실향민 여씨 아저씨, 종이에 수묵채색, 175x91cm, 1991

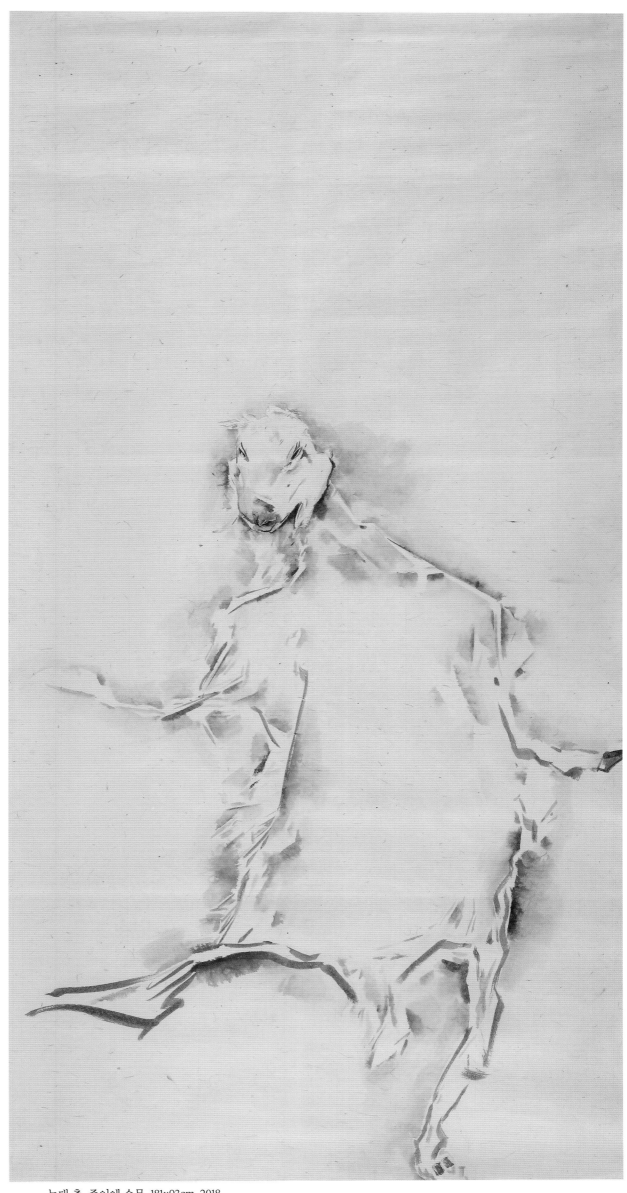

늑대 춤, 종이에 수묵, 181x93cm, 2018

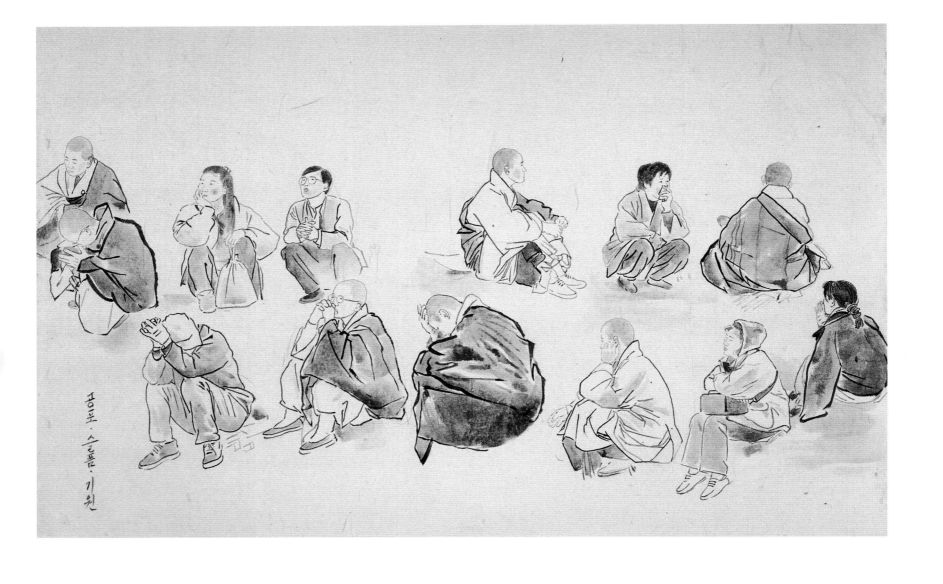

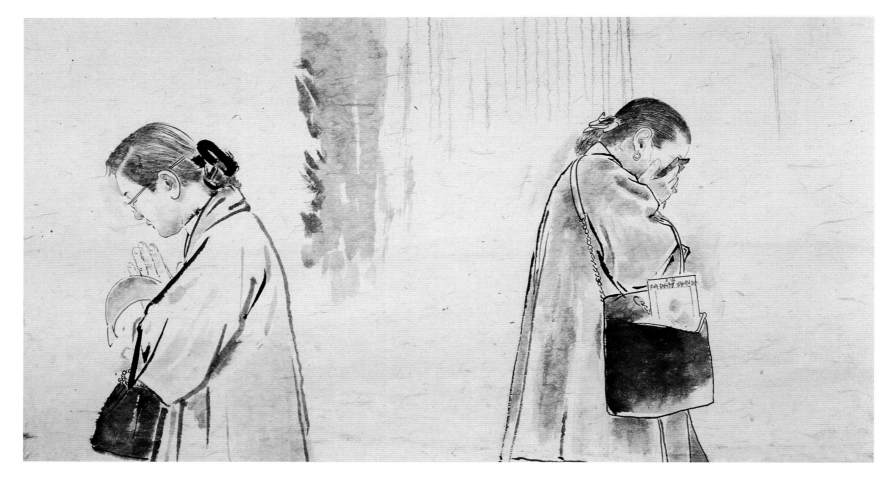

다비장, 그 주변의 이야기들

(종이에 수묵, 1996~98)

이 소품들은 성철 스님 다비식을 그린
'그날의 화엄'의 밑그림입니다.(16~25면)

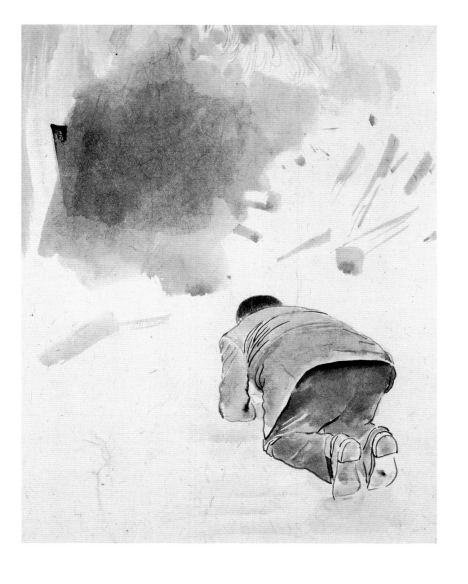

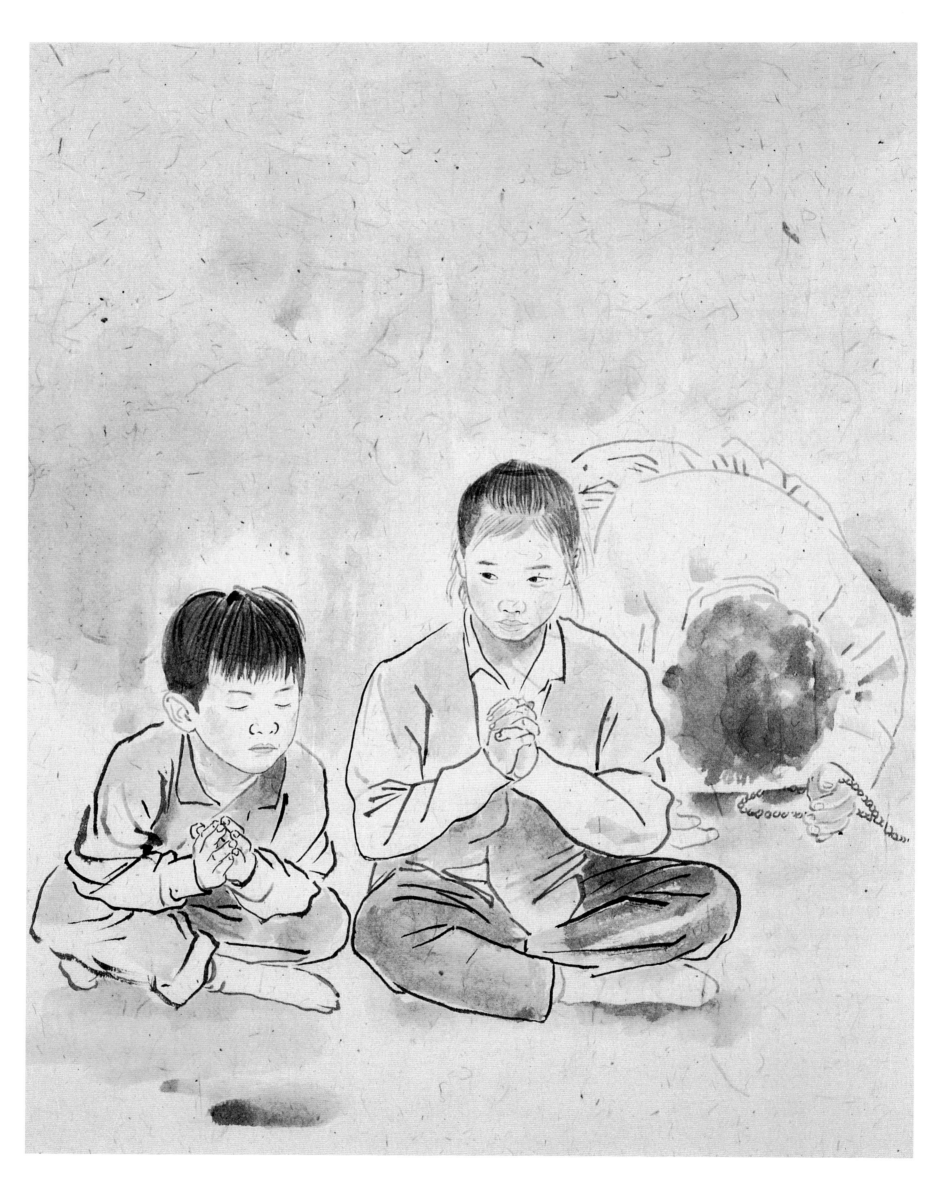

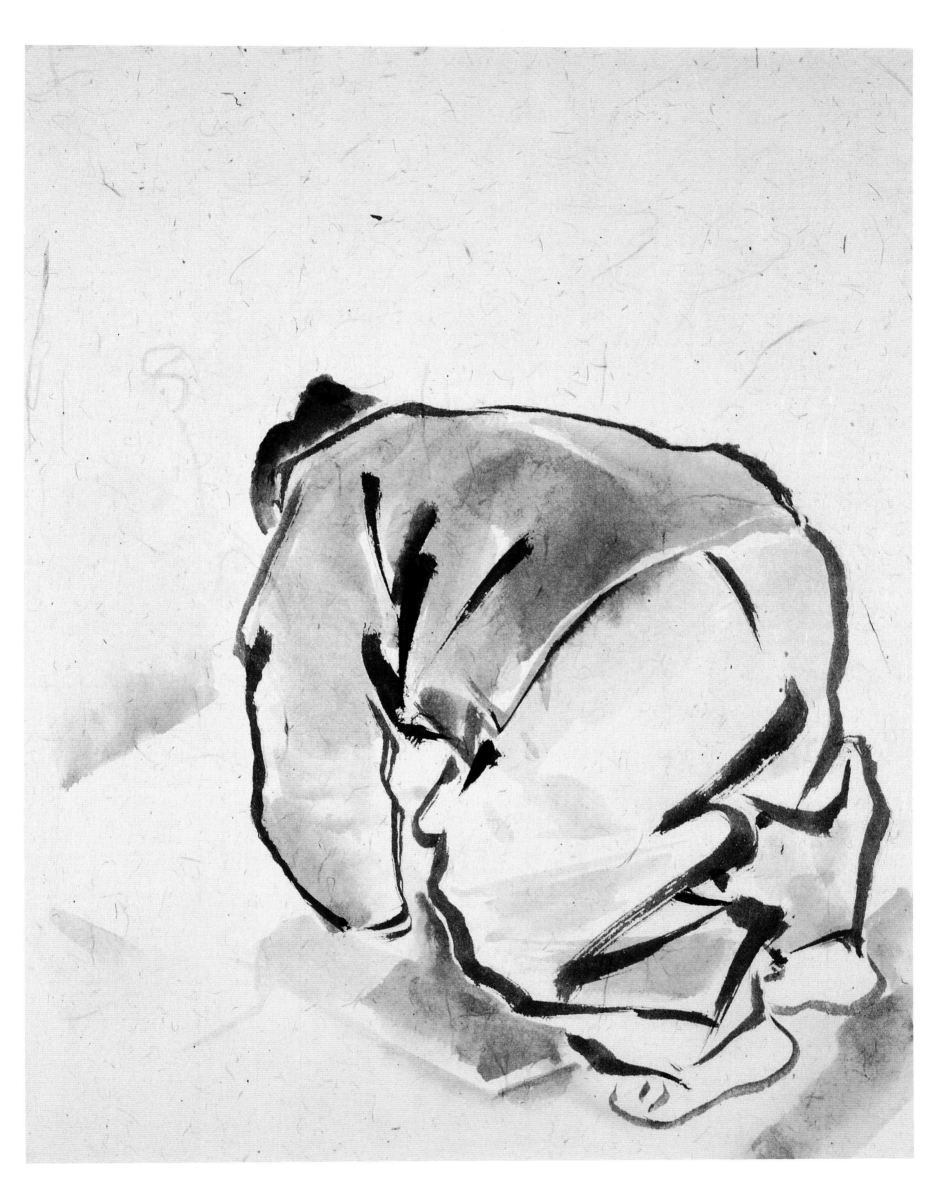

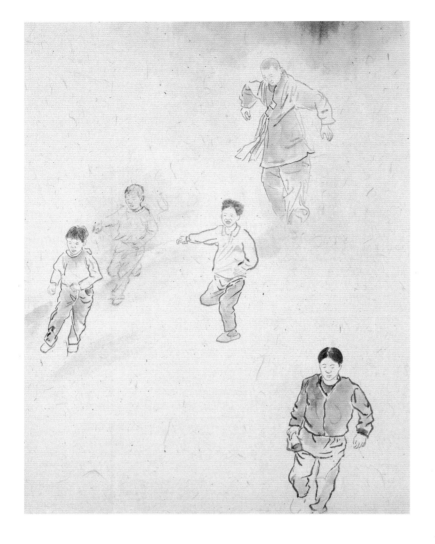

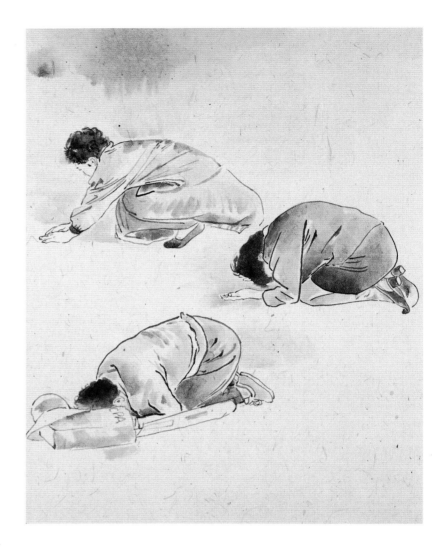

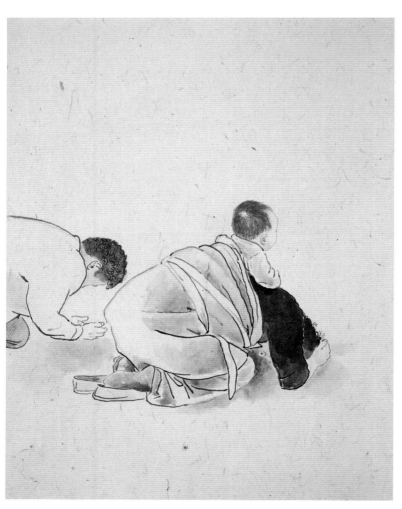

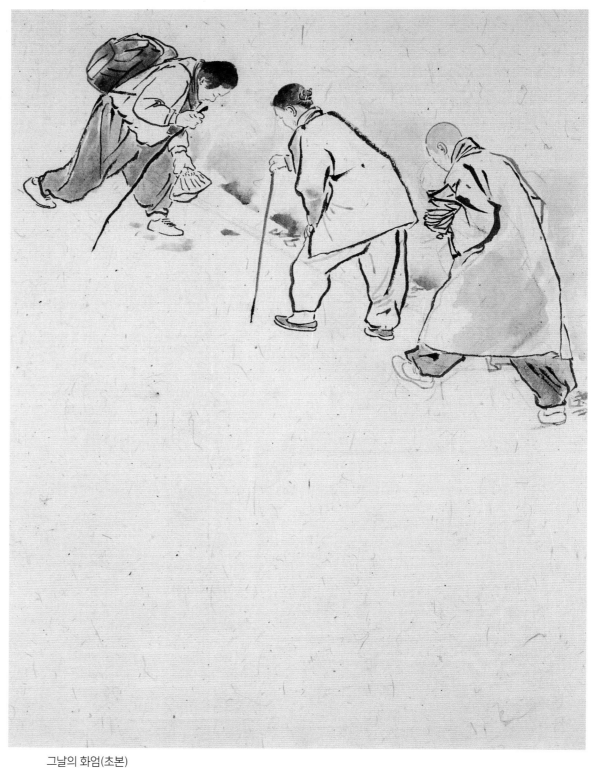

그날의 화엄(초본)

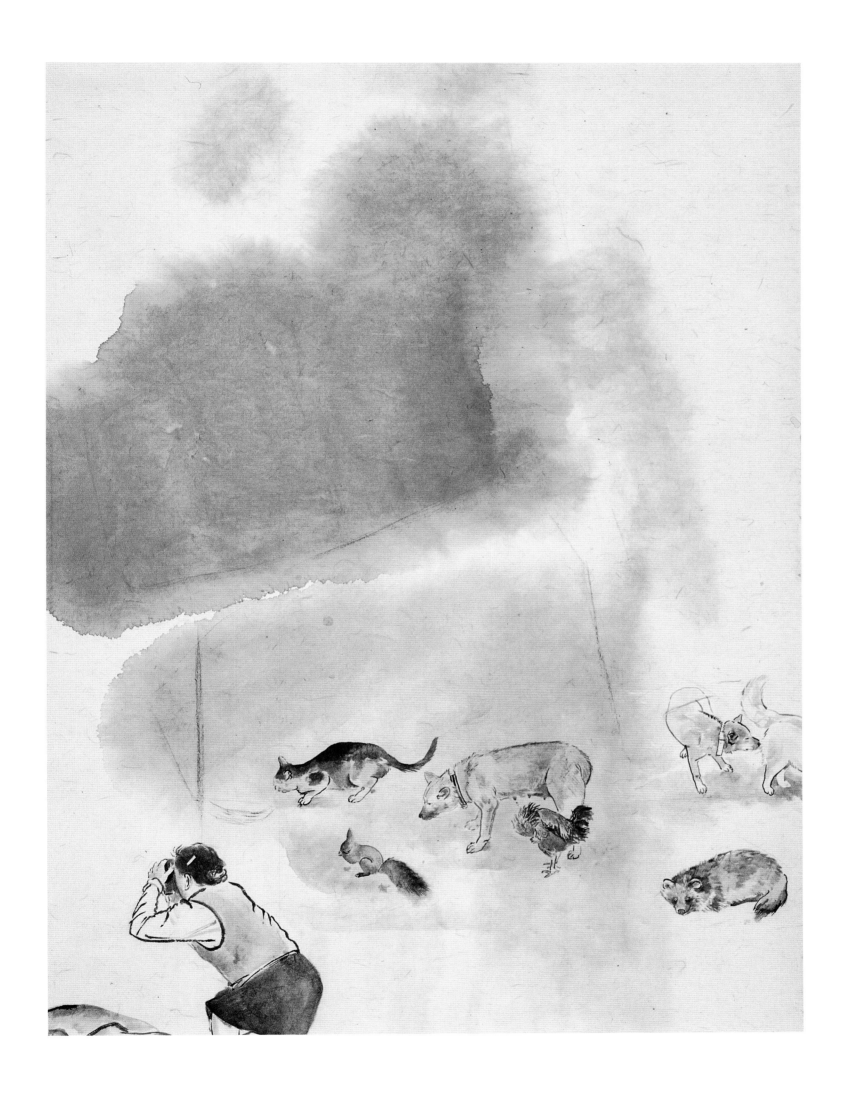

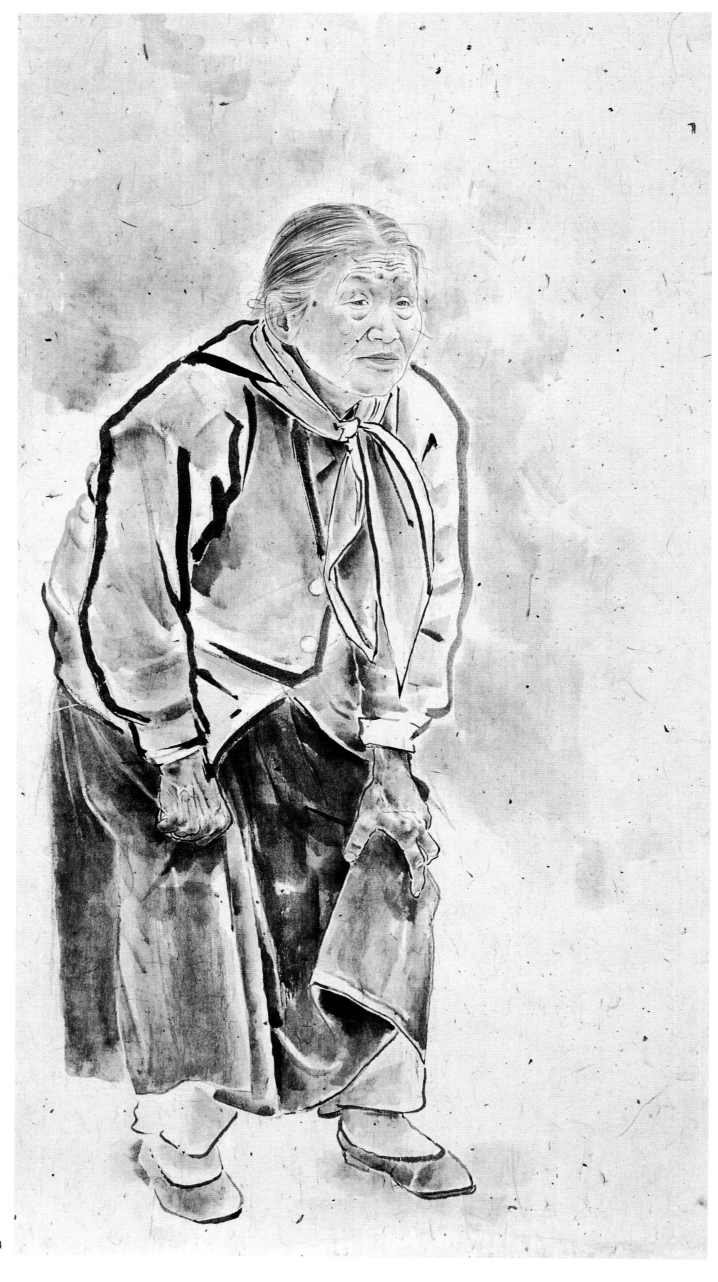

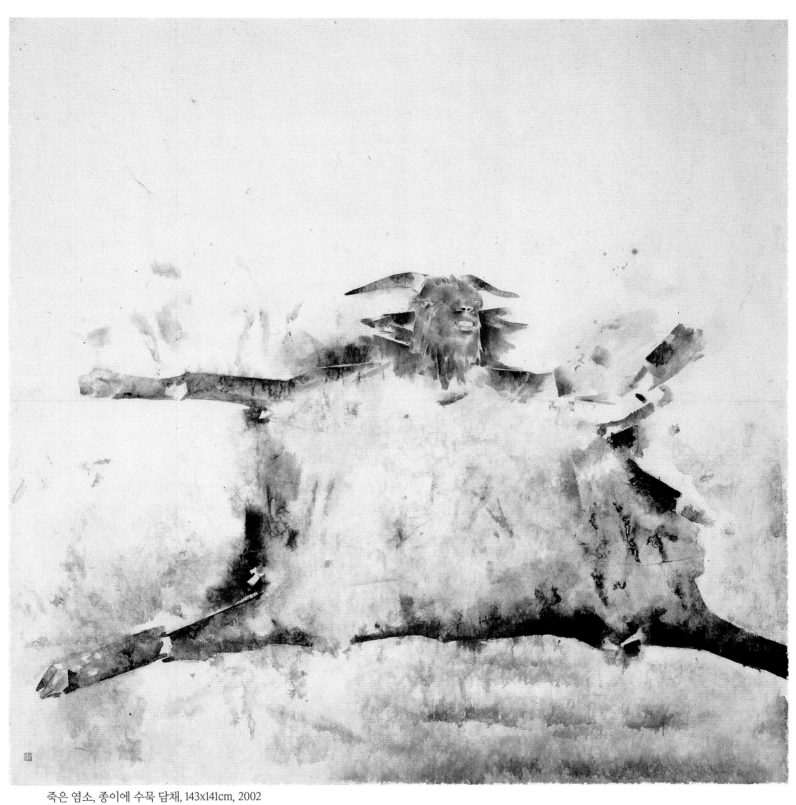

죽은 염소, 종이에 수묵 담채, 143x141cm, 2002

문명에 활을 겨누다

이 작품들은 '문명에 활을 겨누다 전'에
출품했던 작품 중 고려대학교 작품집에
수록되지 않았던 것입니다.(27~37면)

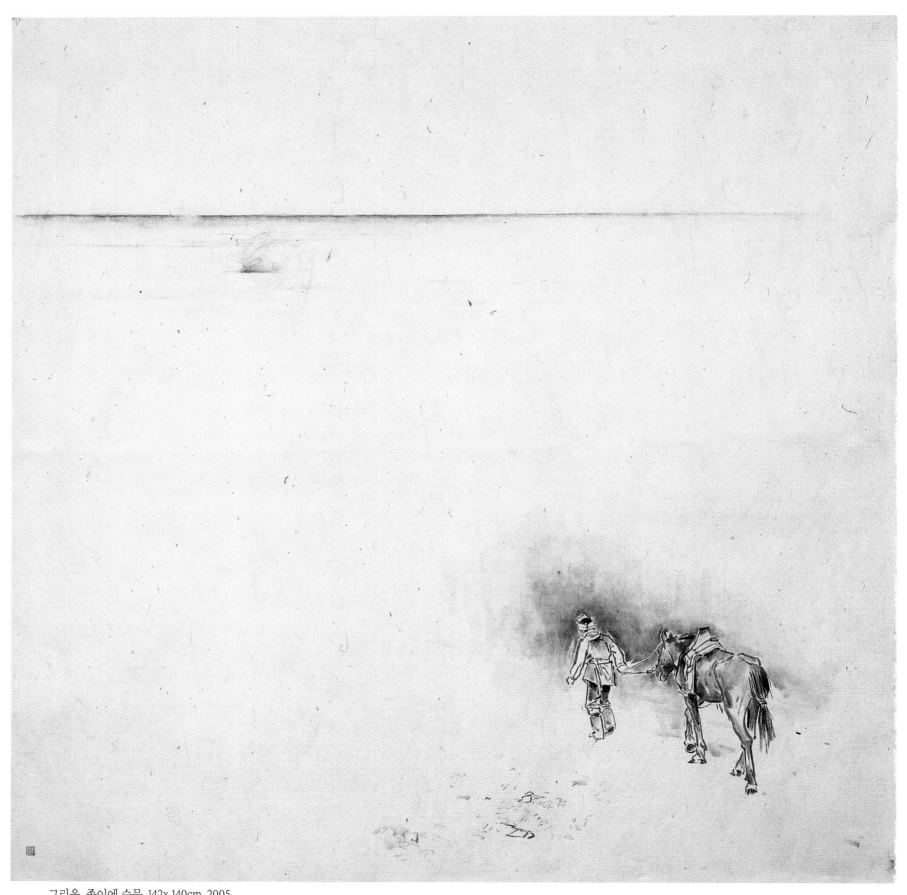

그리움, 종이에 수묵, 142x 140cm, 2005

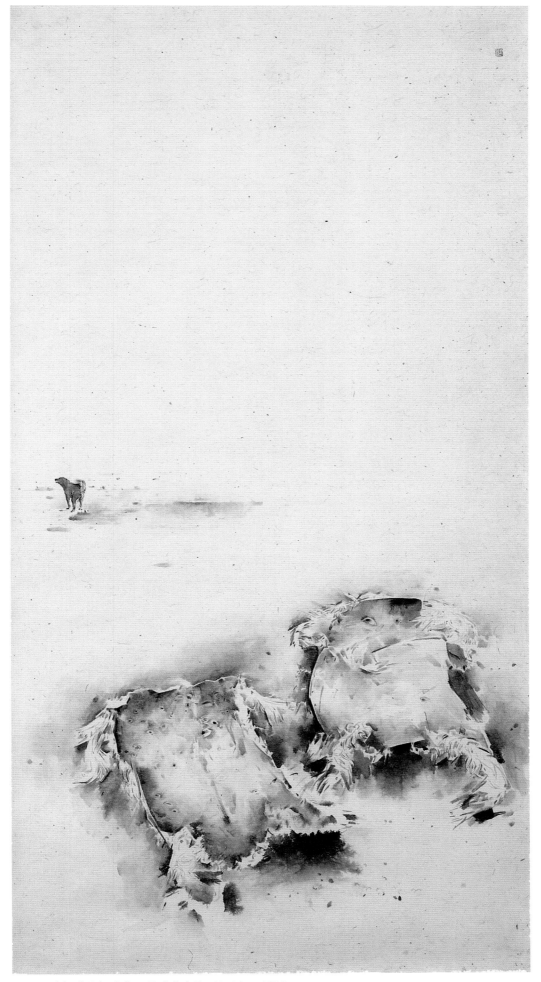

양은 가죽을 남기고, 종이에 수묵, 190x96cm, 2005

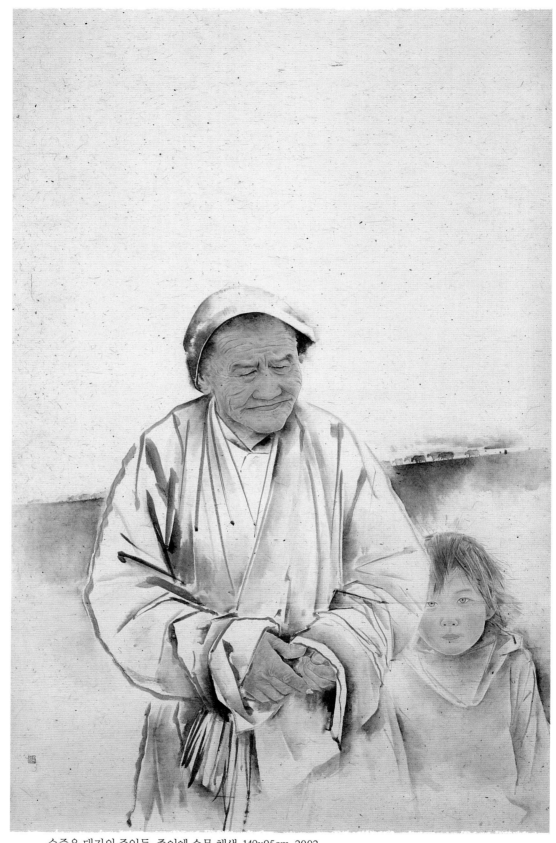

수줍은 대지의 주인들, 종이에 수묵 채색, 149x95cm, 2002

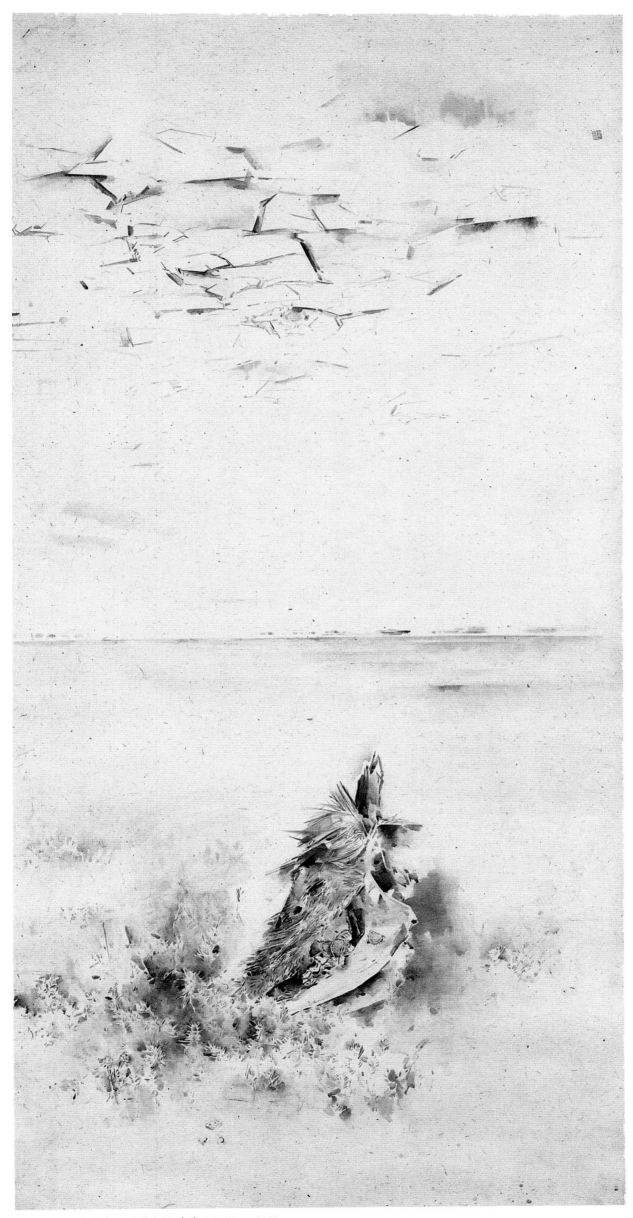

죽음과 나비, 종이에 수묵 담채, 190x96cm, 2005

경계, 종이에 수묵, 96x180cm, 2004

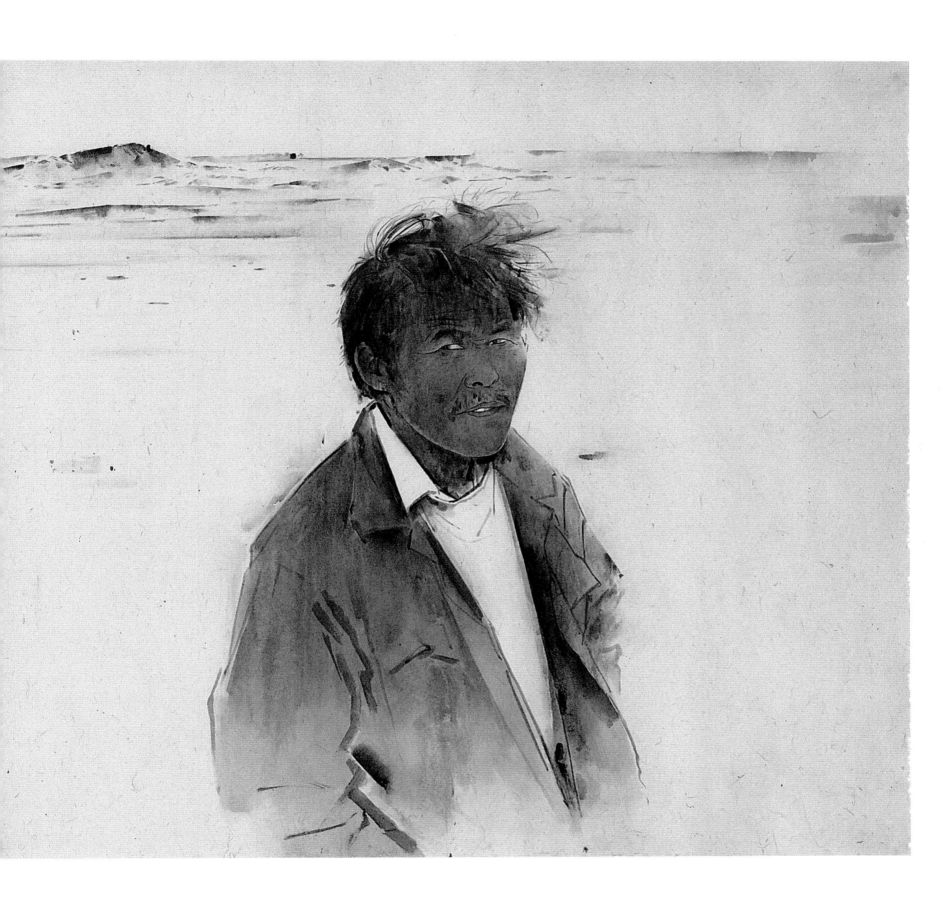

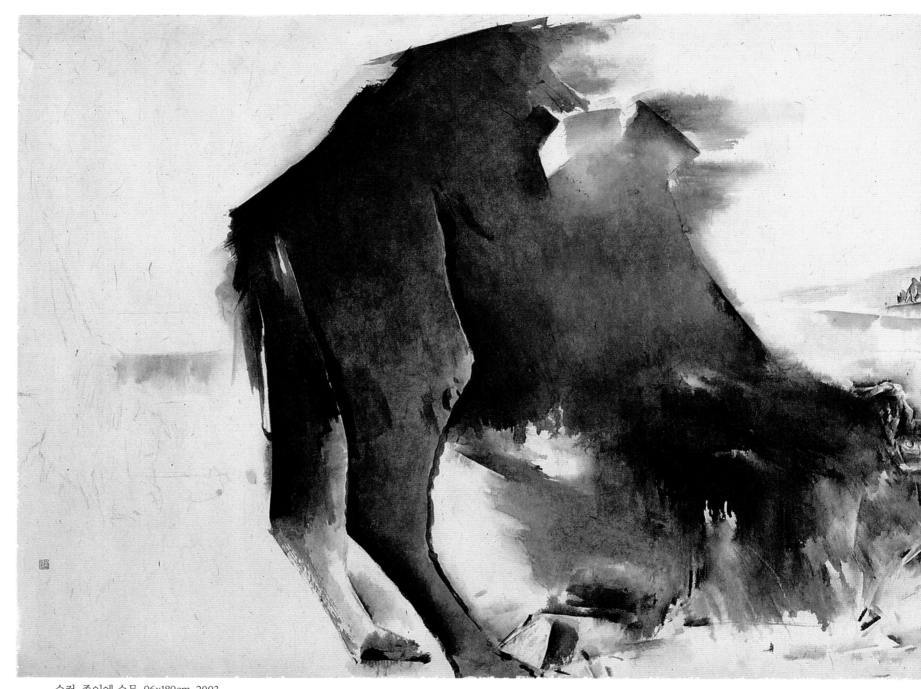

수컷, 종이에 수묵, 96x189cm, 2003

독수리, 종이에 수묵, 96x189cm, 2004

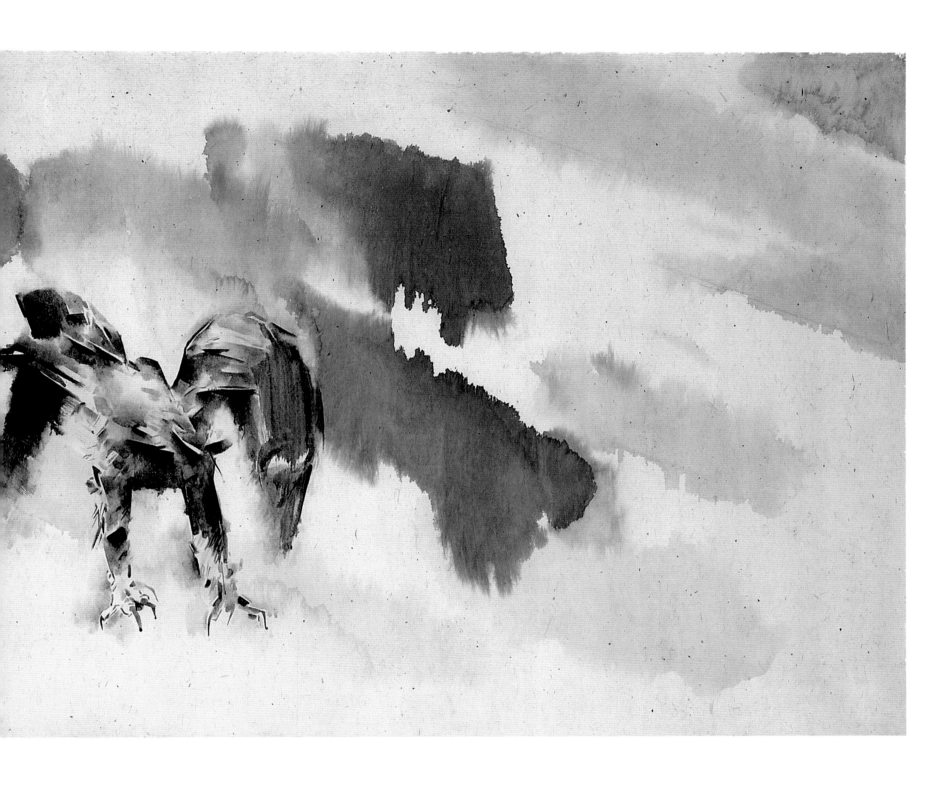

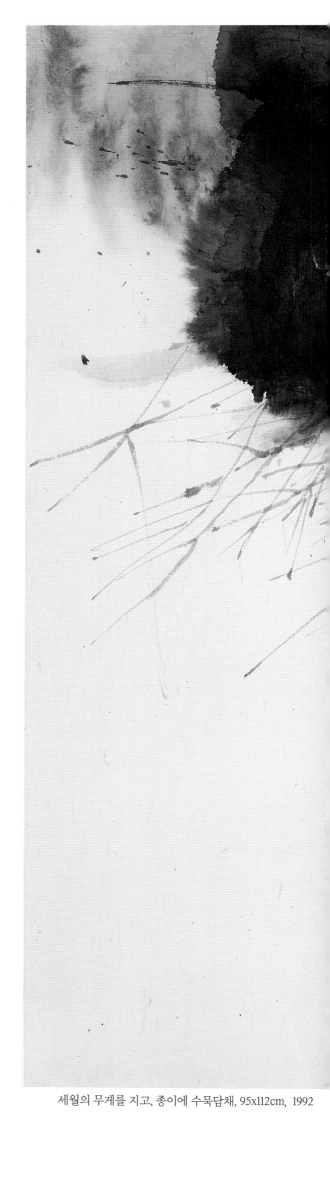

세월의 무게를 지고, 종이에 수묵담채, 95x112cm, 1992

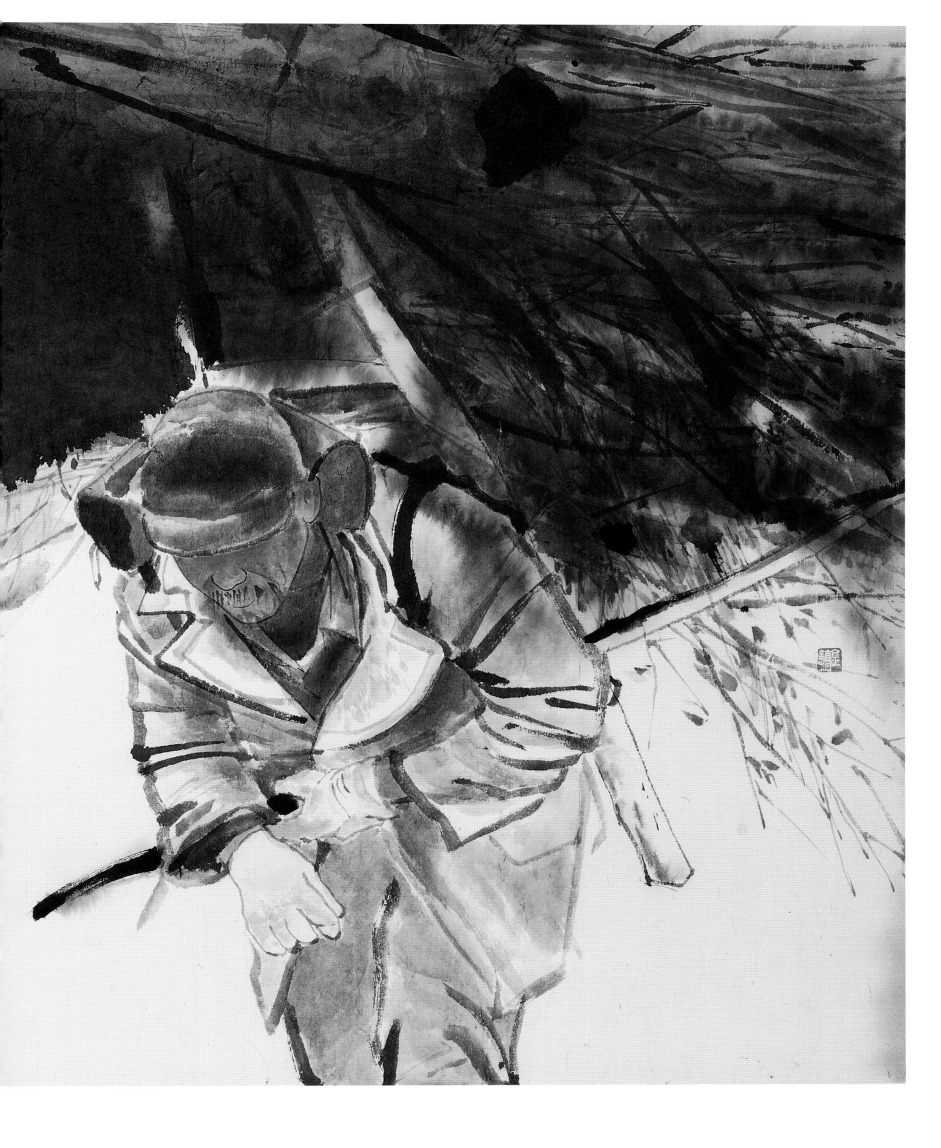

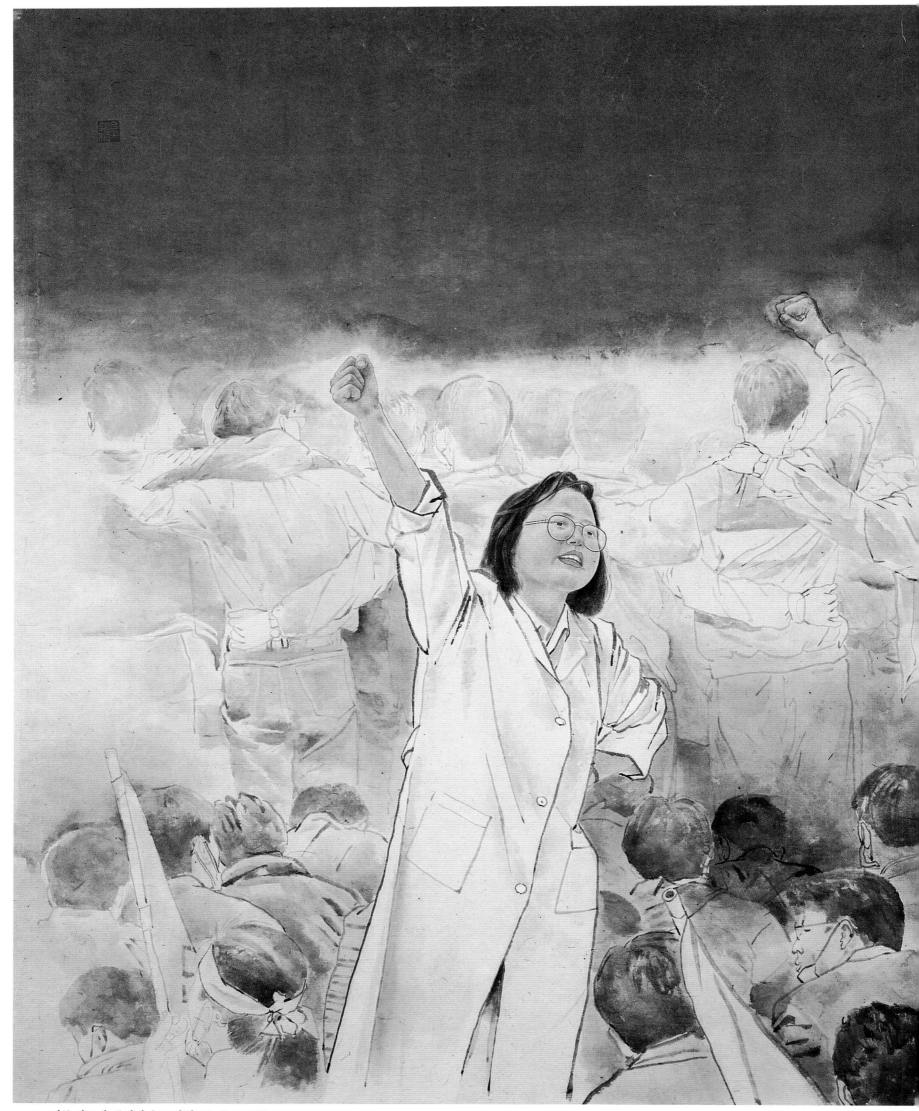

민주 진료대, 종이에 수묵 담채, 110×91cm, 1993

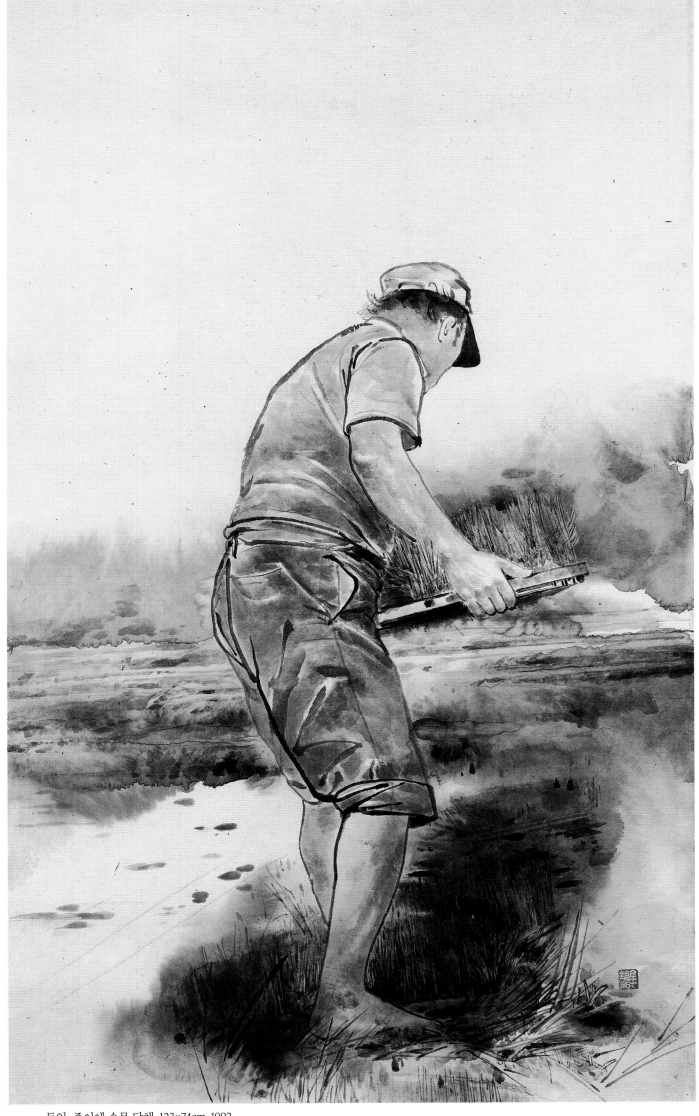

들일, 종이에 수묵 담채, 123×74cm, 1992

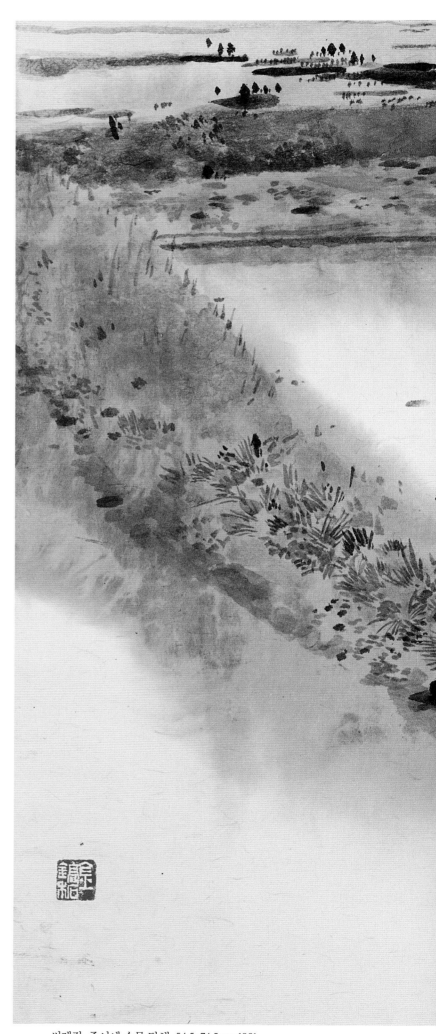

써레질, 종이에 수묵 담채, 54.5x74.5cm, 1991

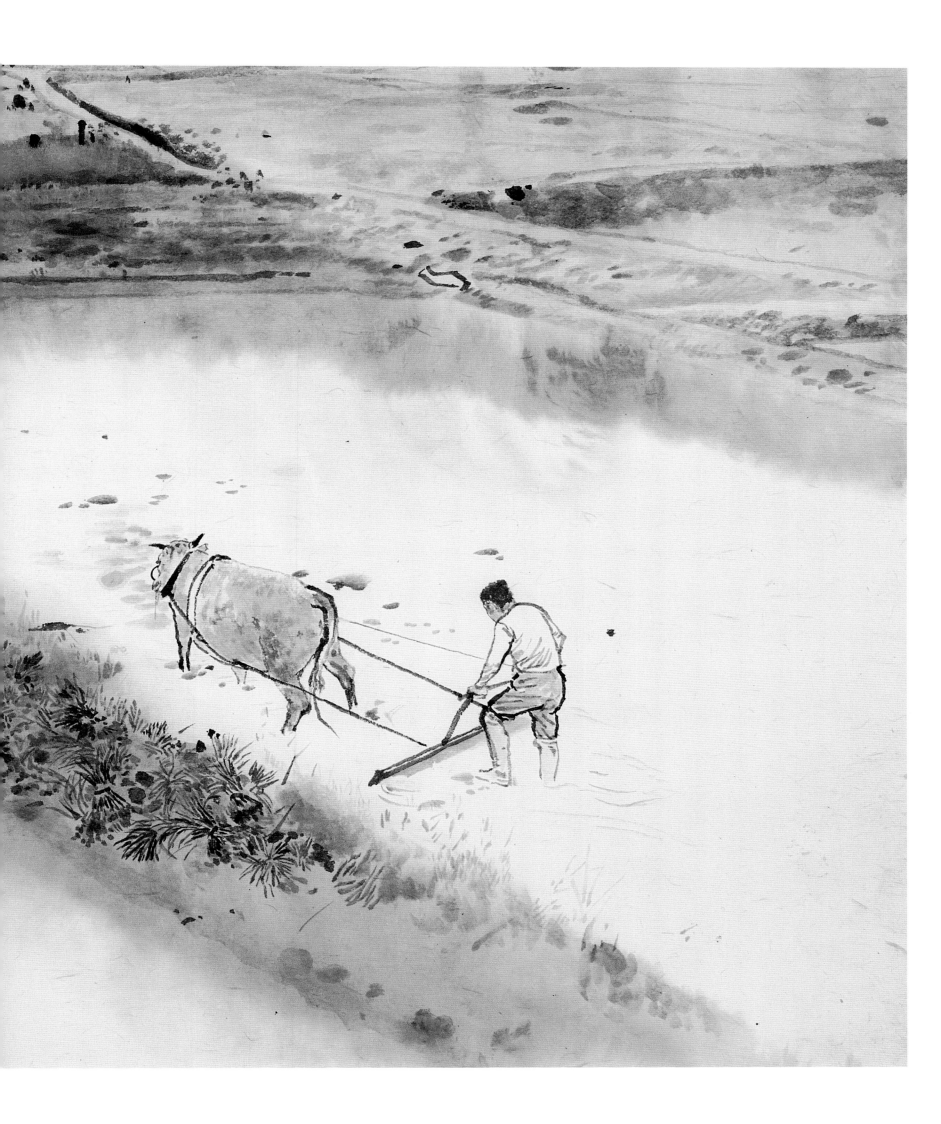

신역동 박씨 아저씨, 종이에 수묵 담채, 72x94cm, 1991

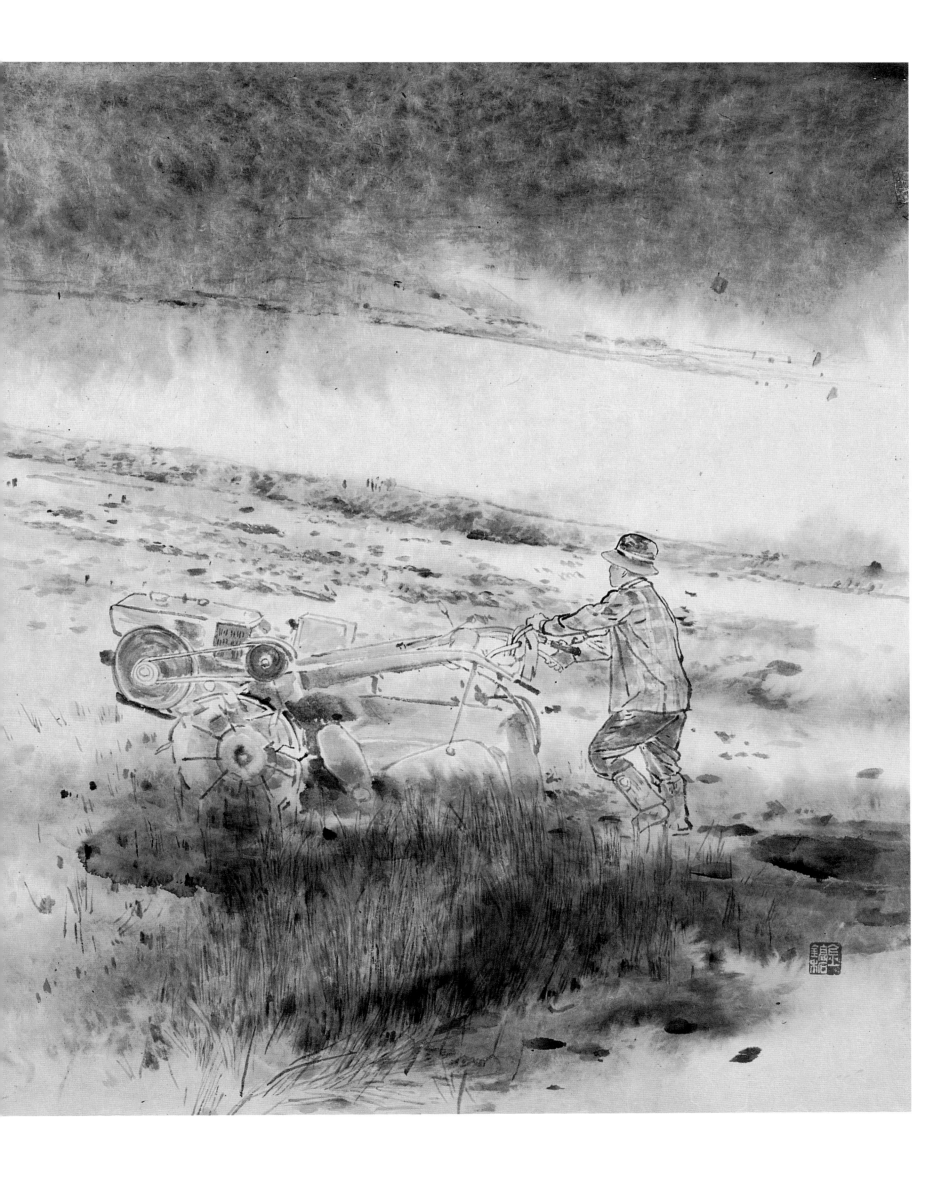

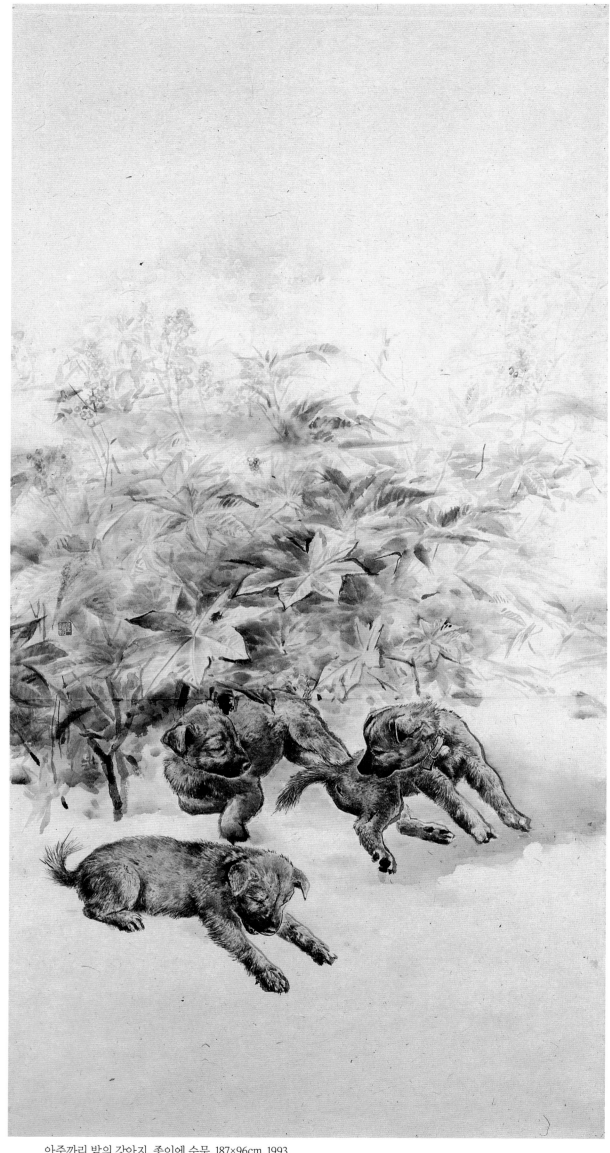

아주까리 밭의 강아지, 종이에 수묵, 187×96cm, 1993

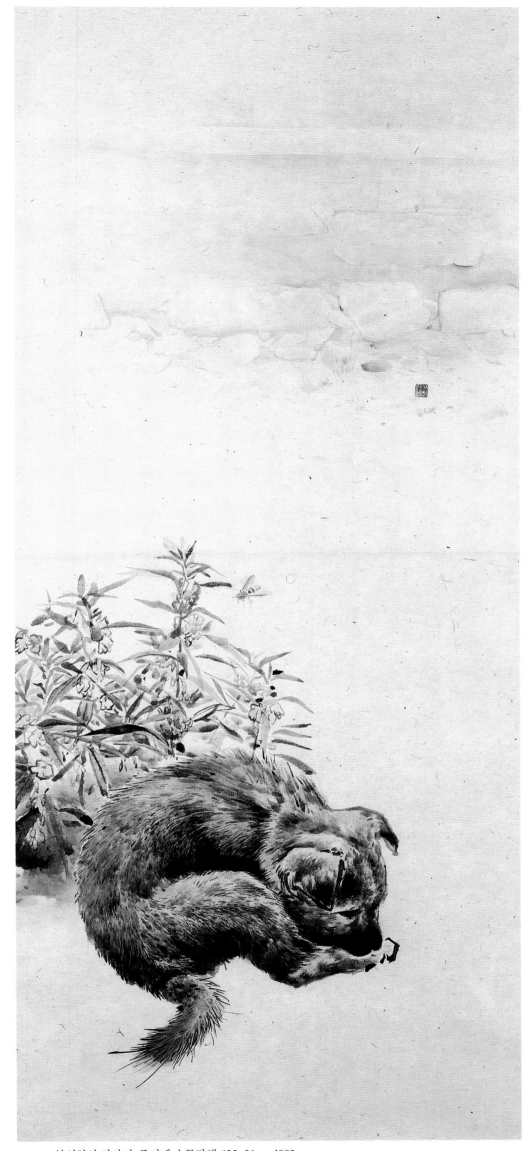

봉선화와 강아지, 종이에 수묵담채, 125×56cm, 1993

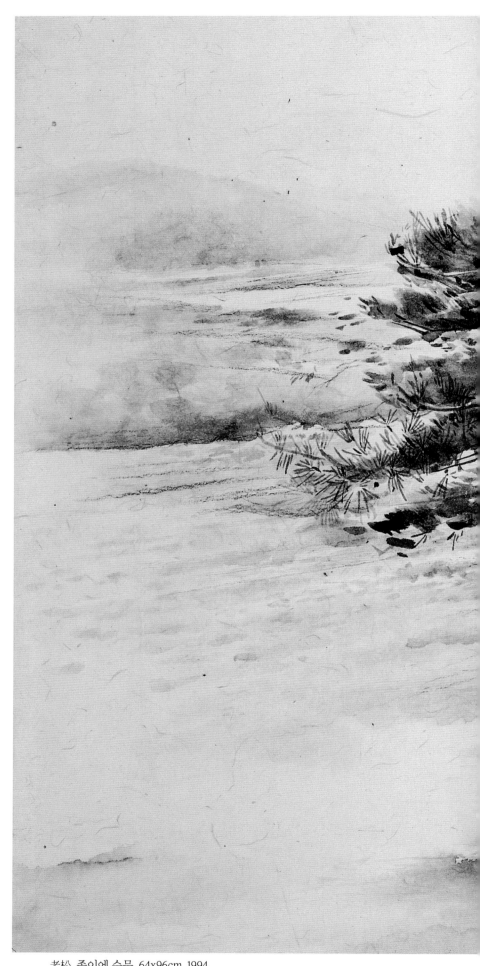

老松, 종이에 수묵, 64x96cm, 1994

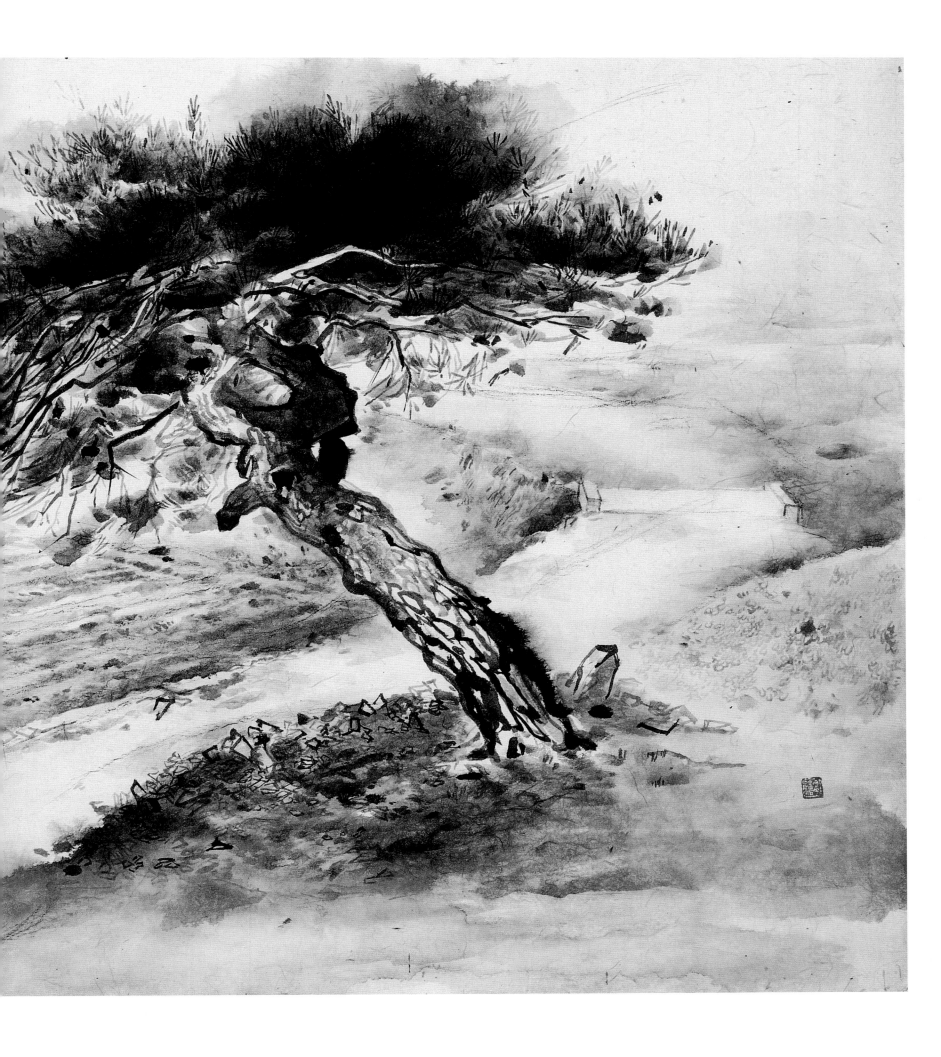

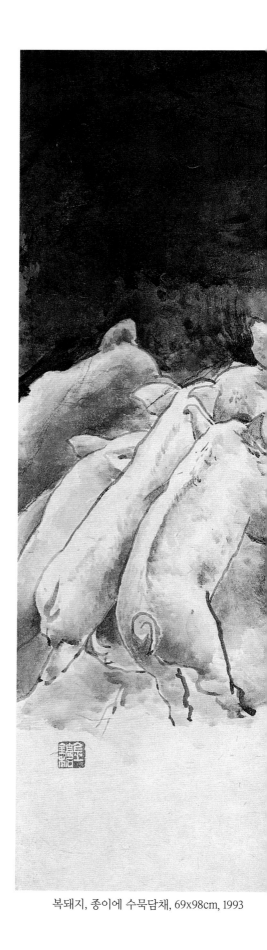

복돼지, 종이에 수묵담채, 69x98cm, 1993

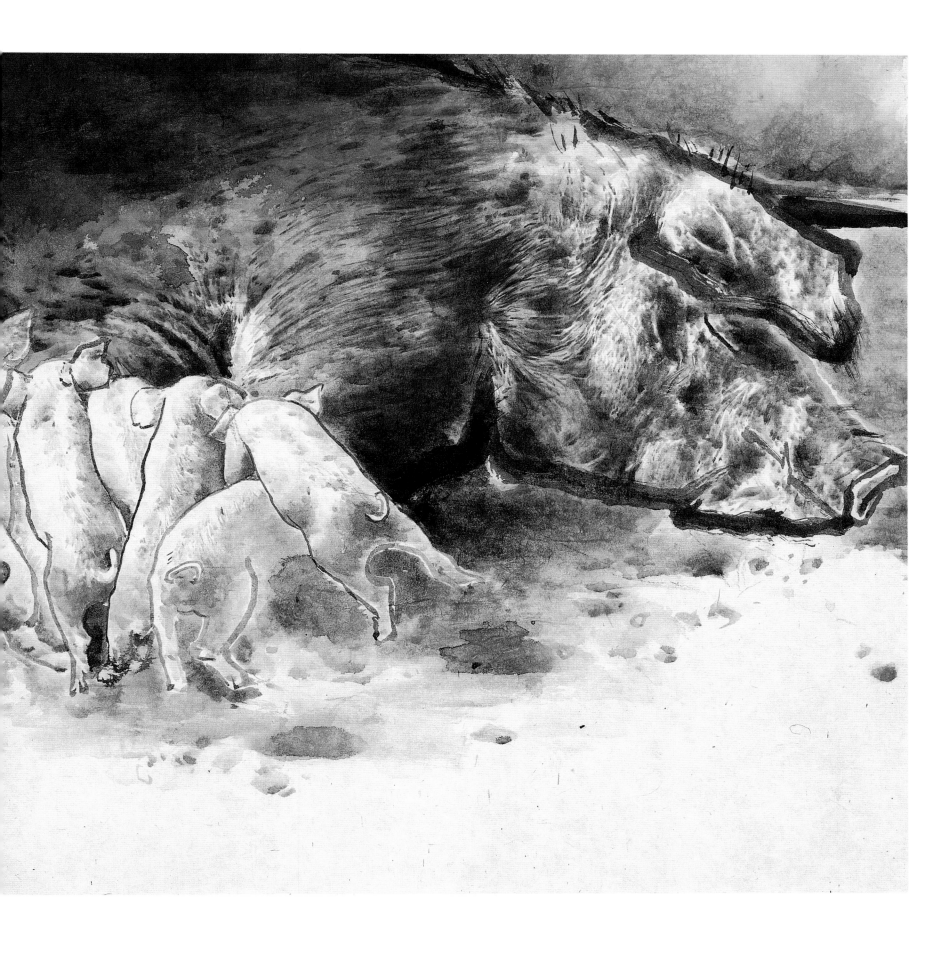

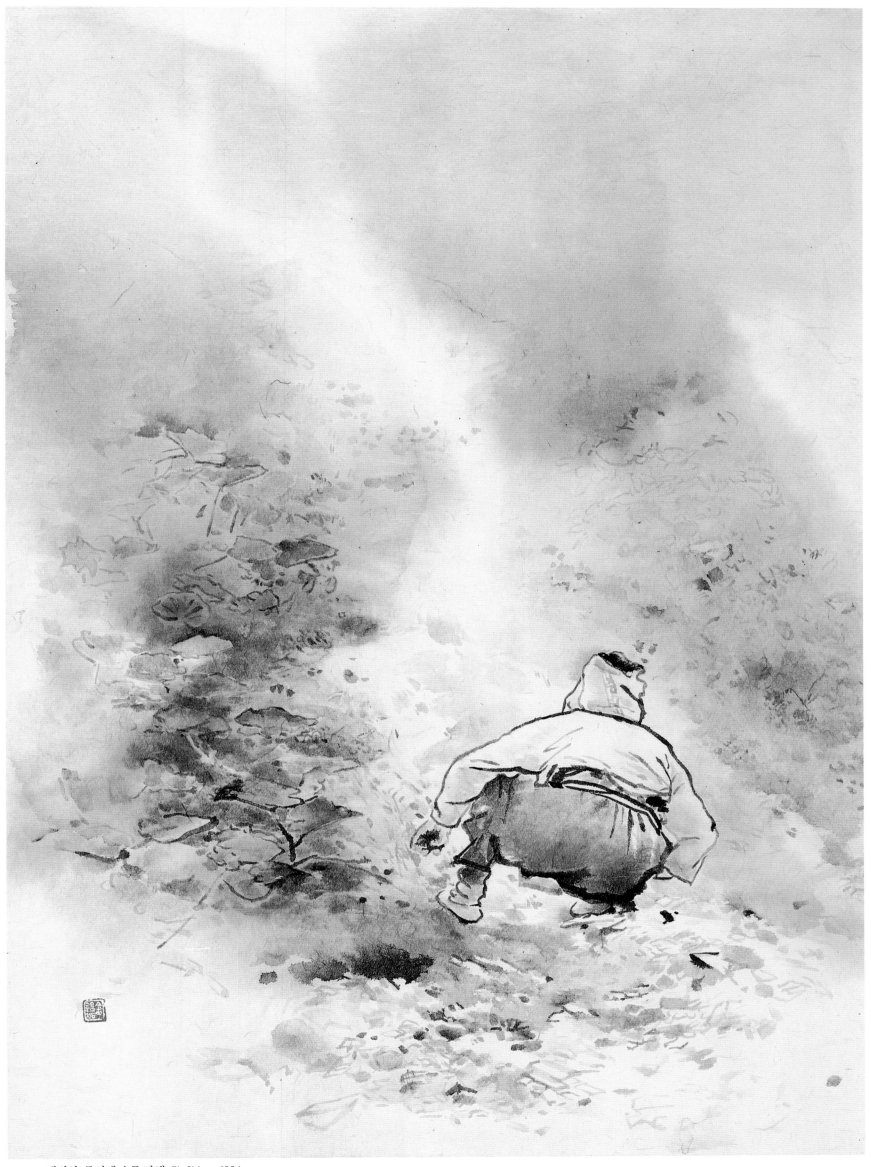

새벽일, 종이에 수묵 담채, 71x51.1cm, 1994

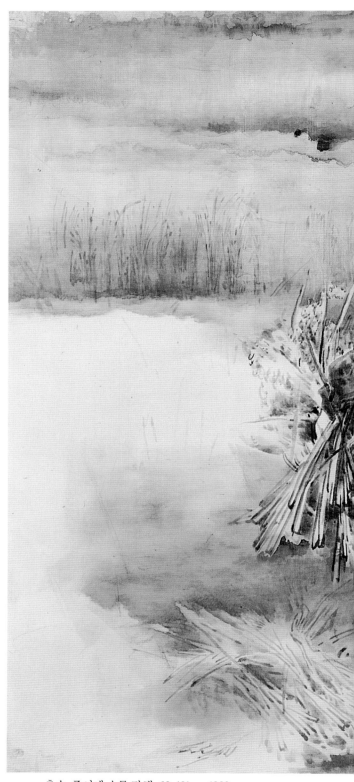

추수, 종이에 수묵 담채, 60x101cm, 1993

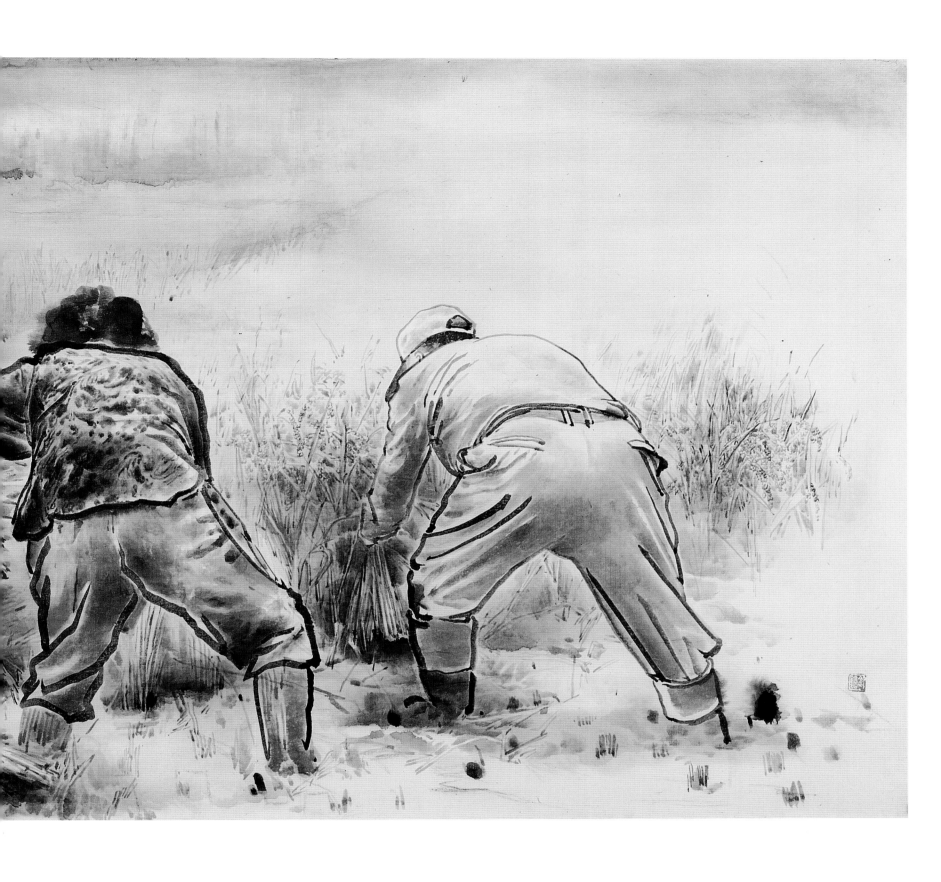

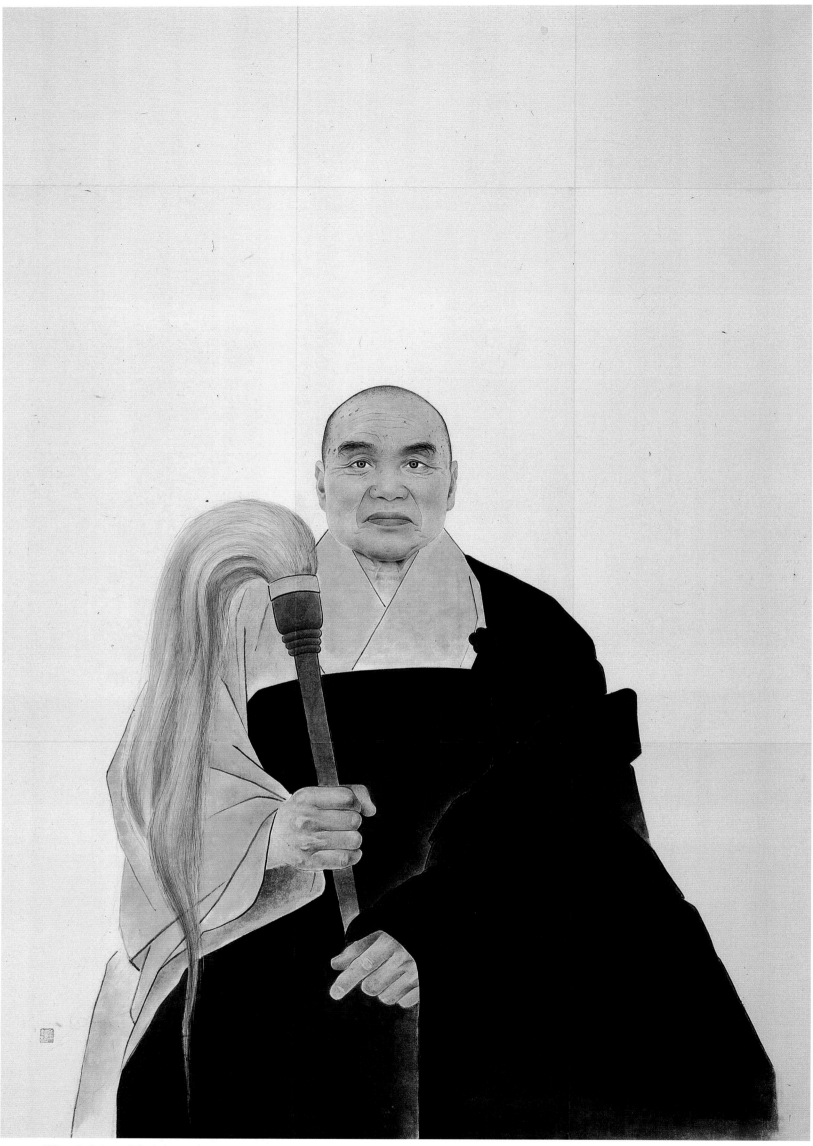

성철스님 진영, 종이에 채색, 199x143cm, 1994

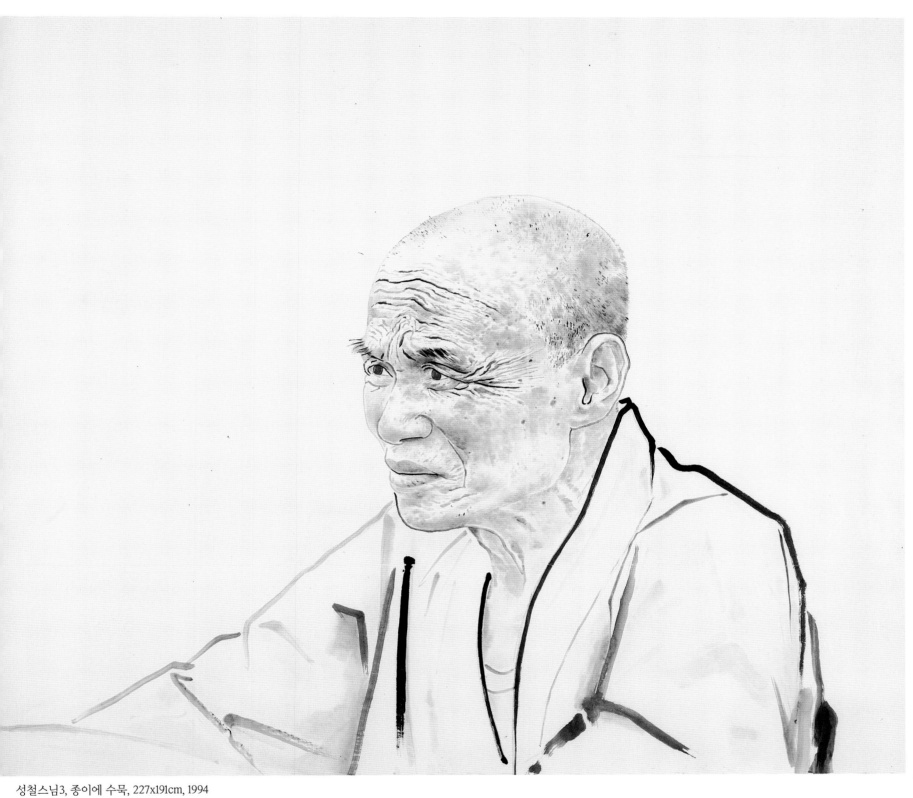

성철스님3, 종이에 수묵, 227x191cm, 1994

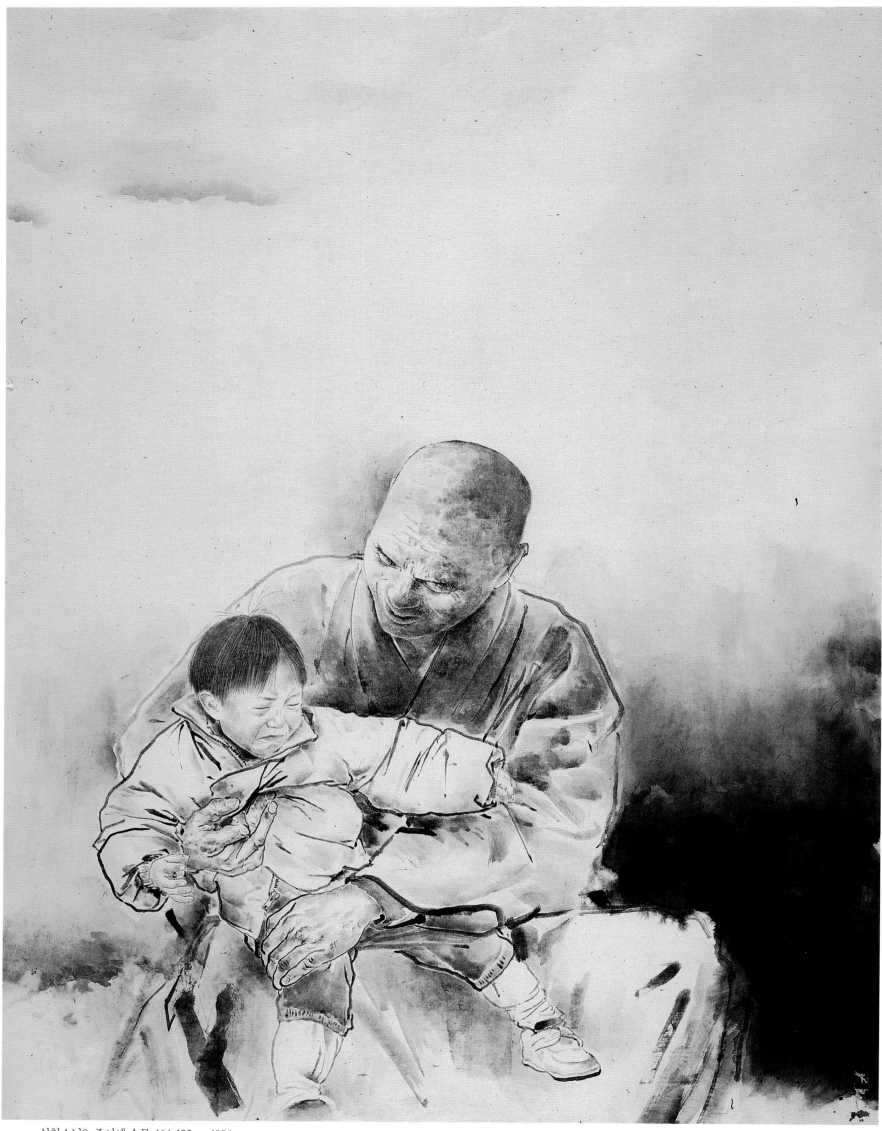

성철스님9, 종이에 수묵, 164x125cm, 1994

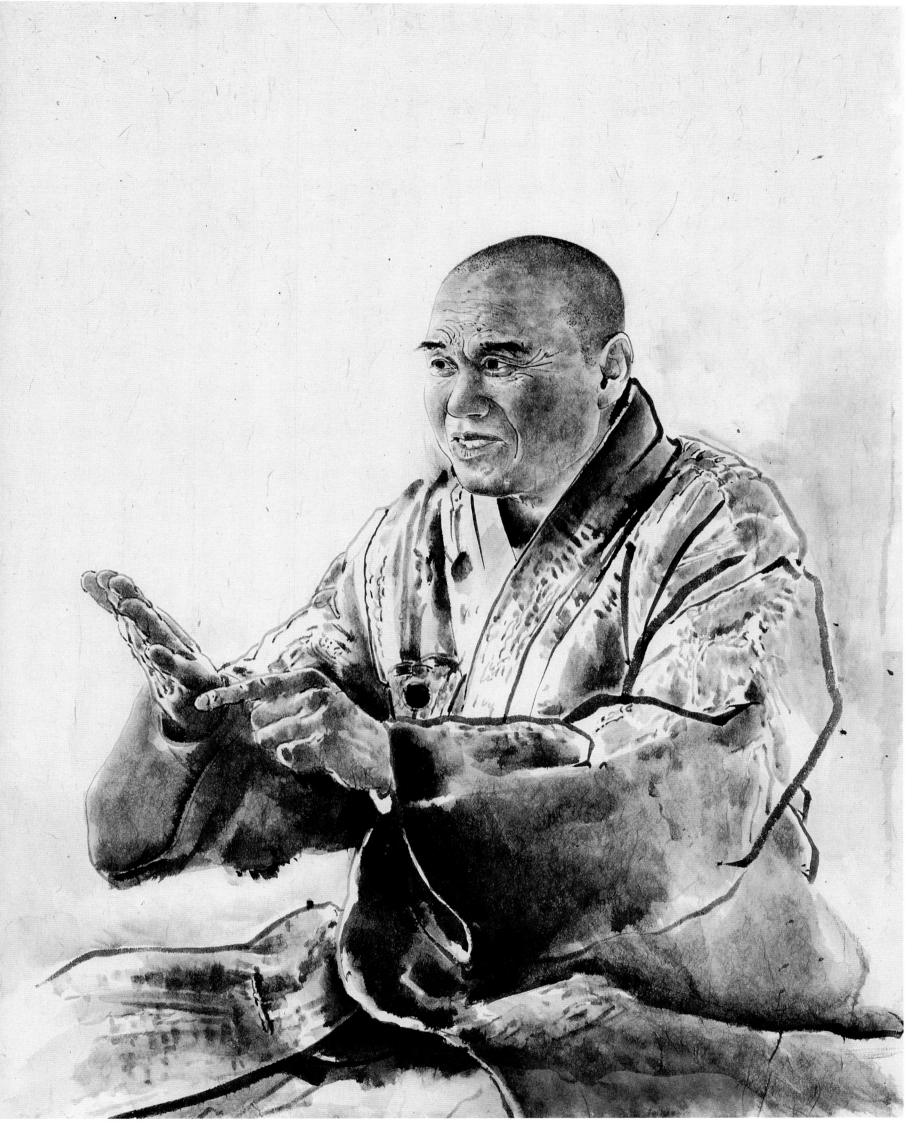

성철스님8, 종이에 수묵, 97x80cm, 1994

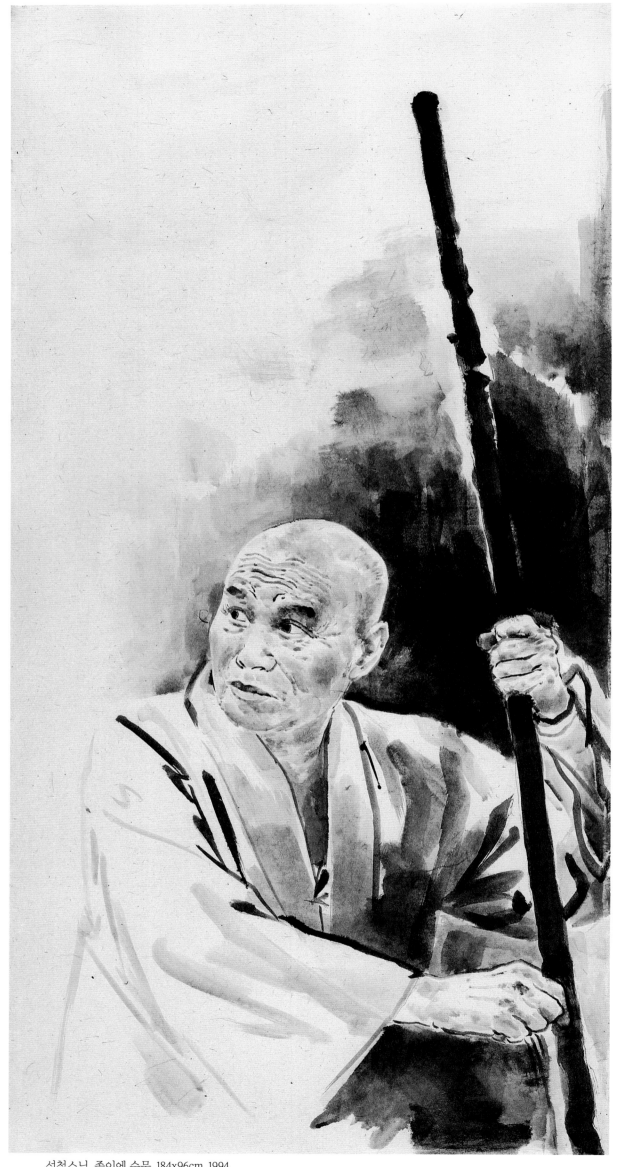

성철스님, 종이에 수묵, 184x96cm, 1994

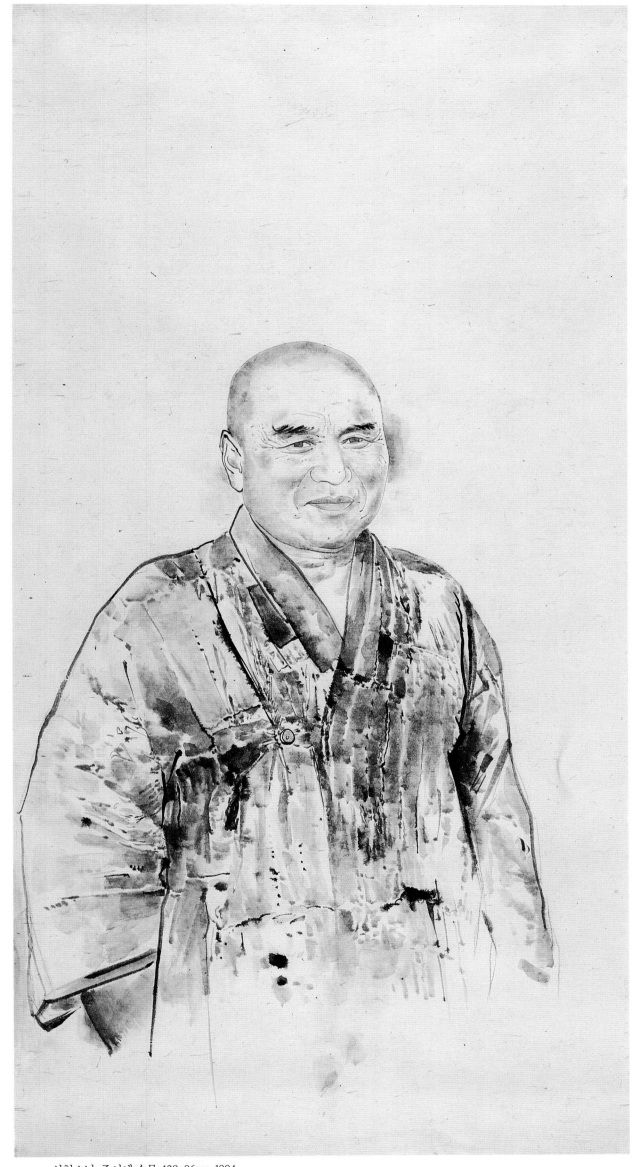

성철스님, 종이에 수묵, 128x96cm, 1994

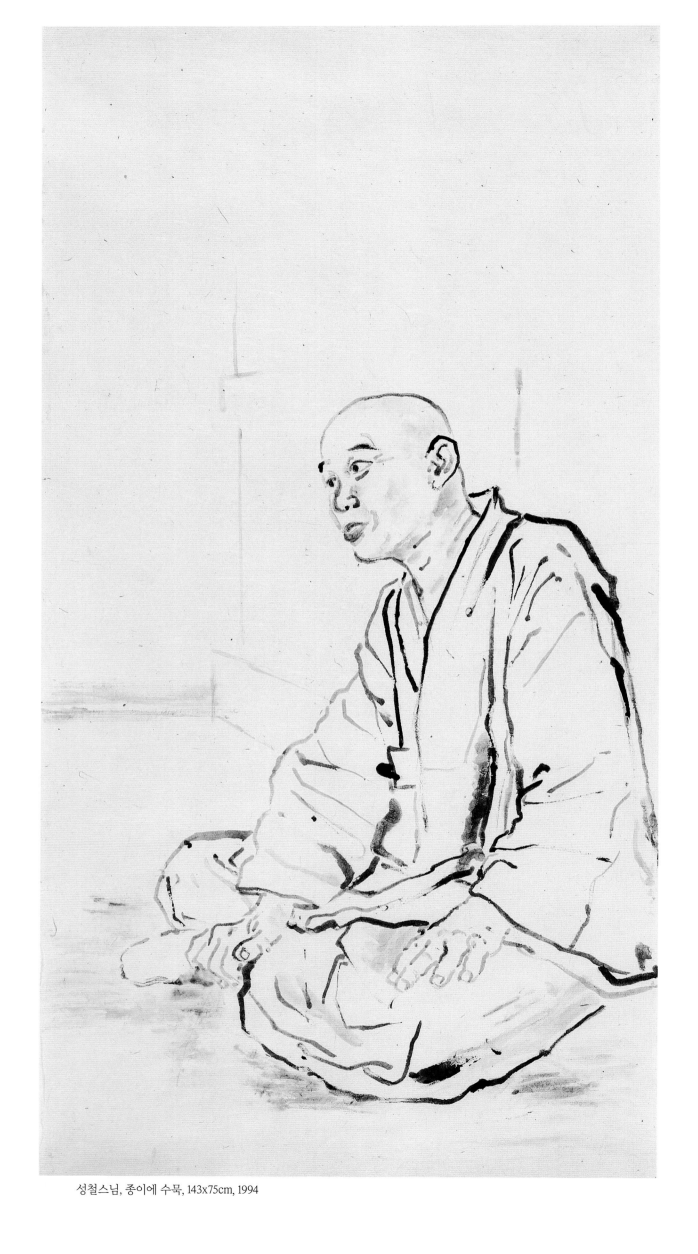

성철스님, 종이에 수묵, 143x75cm, 1994

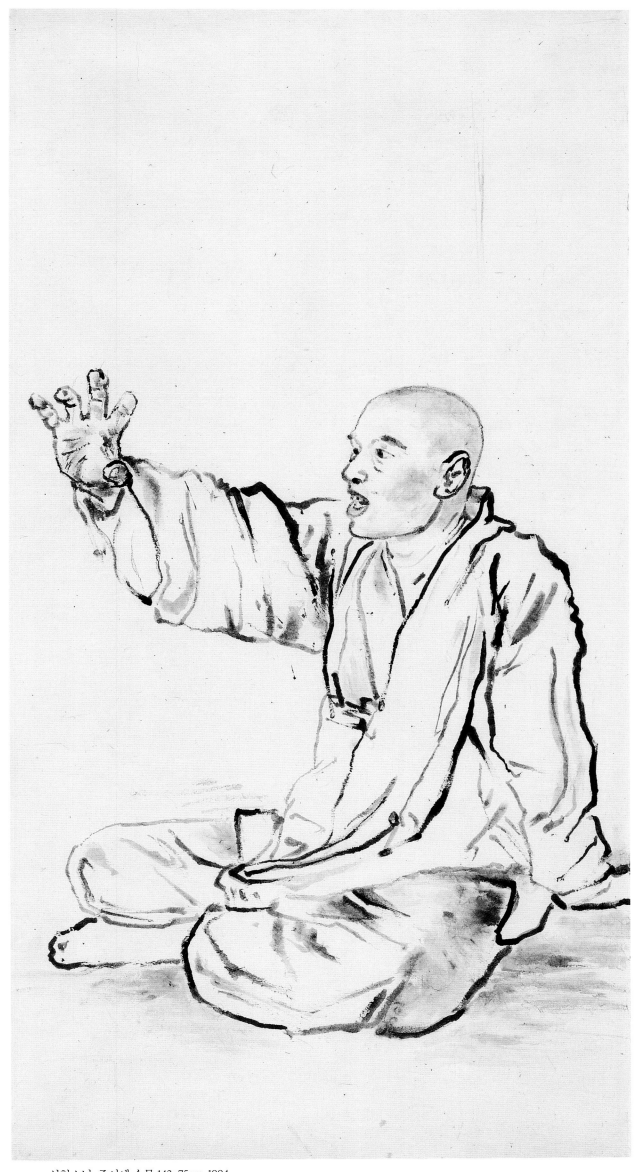

성철스님, 종이에 수묵 143x75cm, 1994

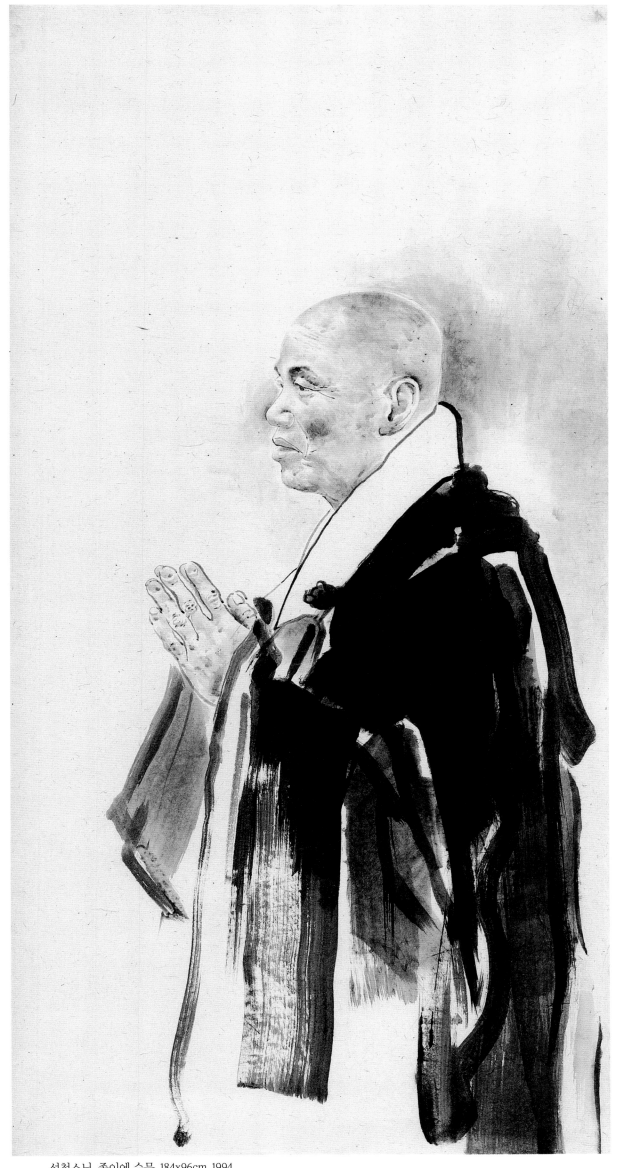

성철스님, 종이에 수묵, 184x96cm, 1994

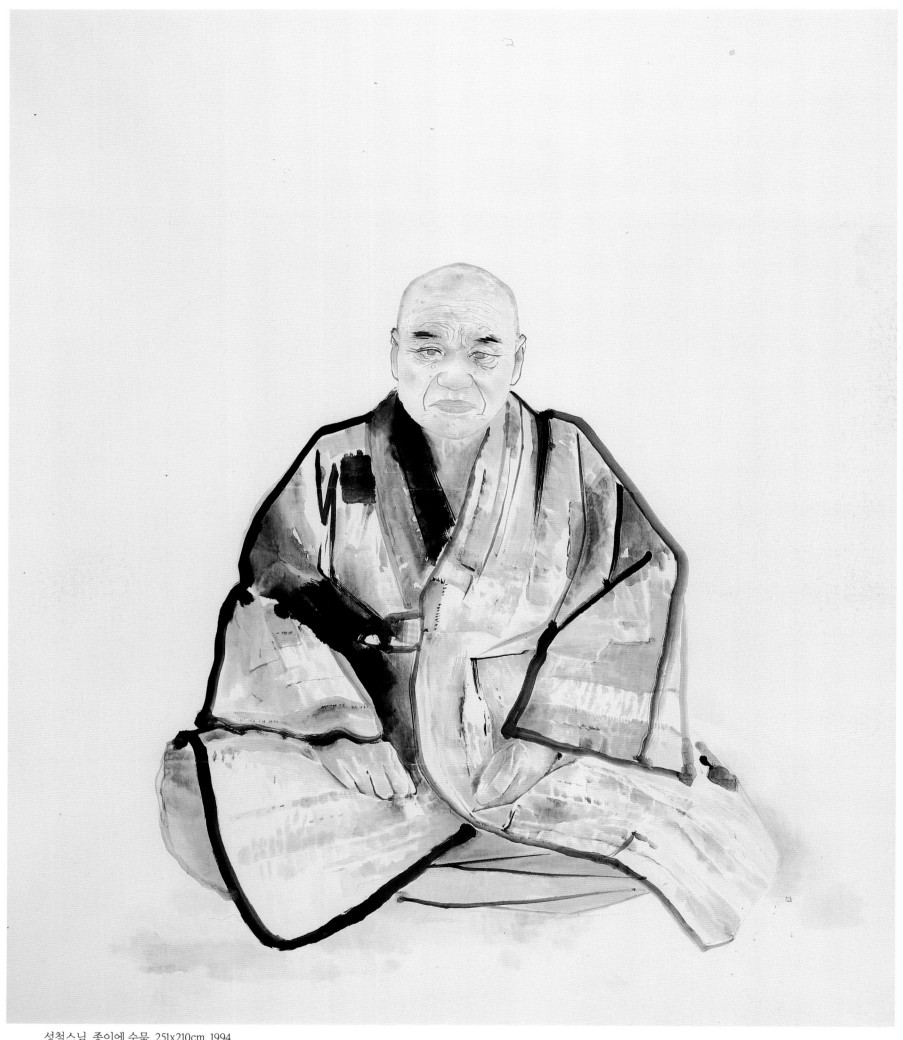

성철스님, 종이에 수묵, 251x210cm, 1994

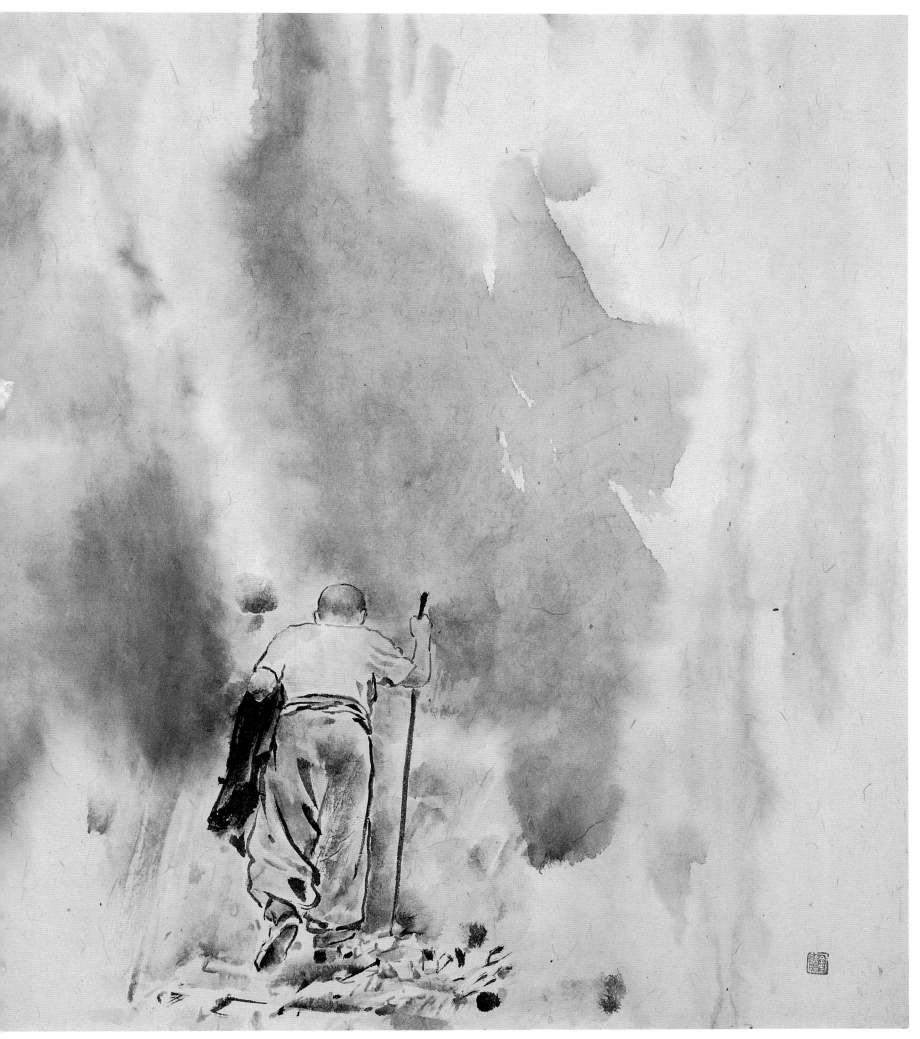

성철스님-포행, 종이에 수묵, 65.5x59cm, 1994

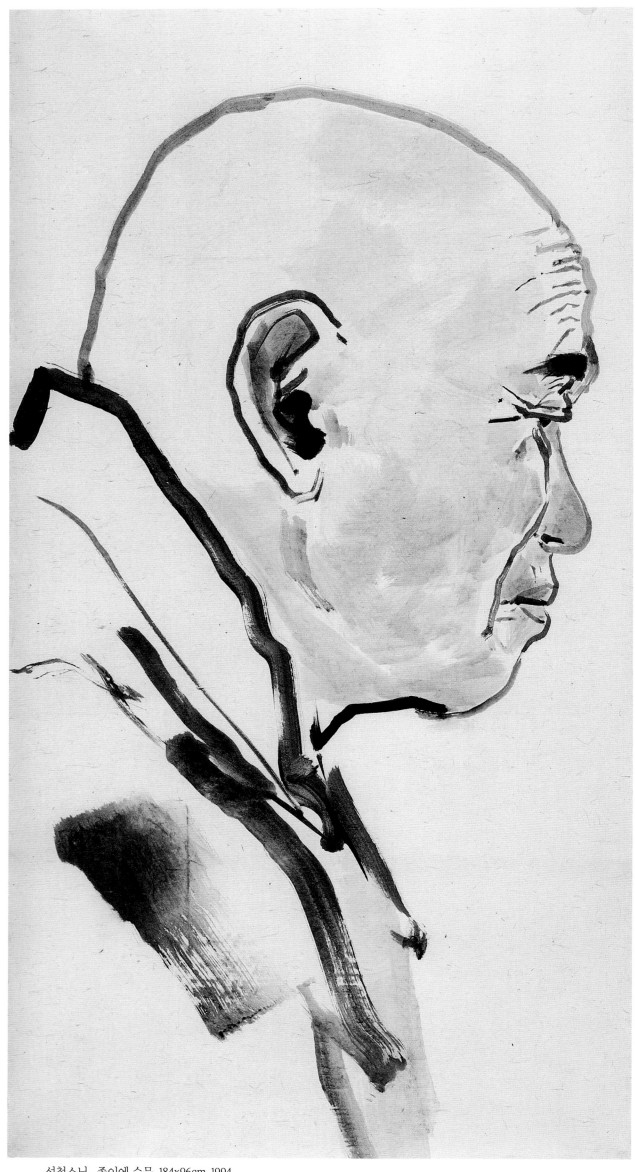

성철스님 , 종이에 수묵, 184x96cm, 1994

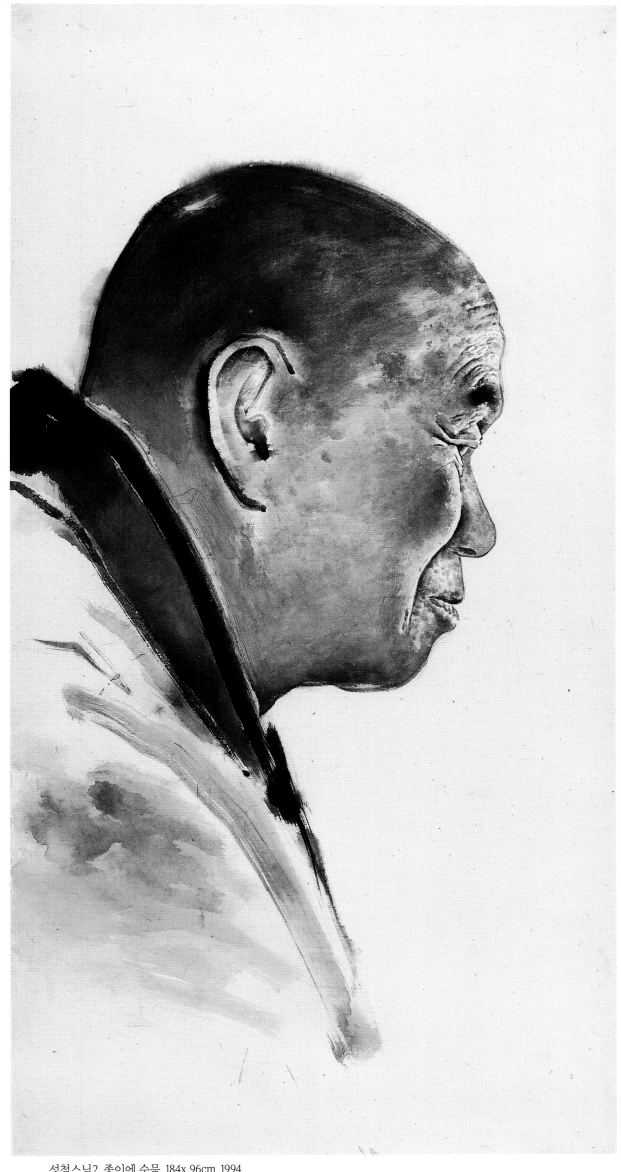

성철스님2, 종이에 수묵, 184x 96cm, 1994

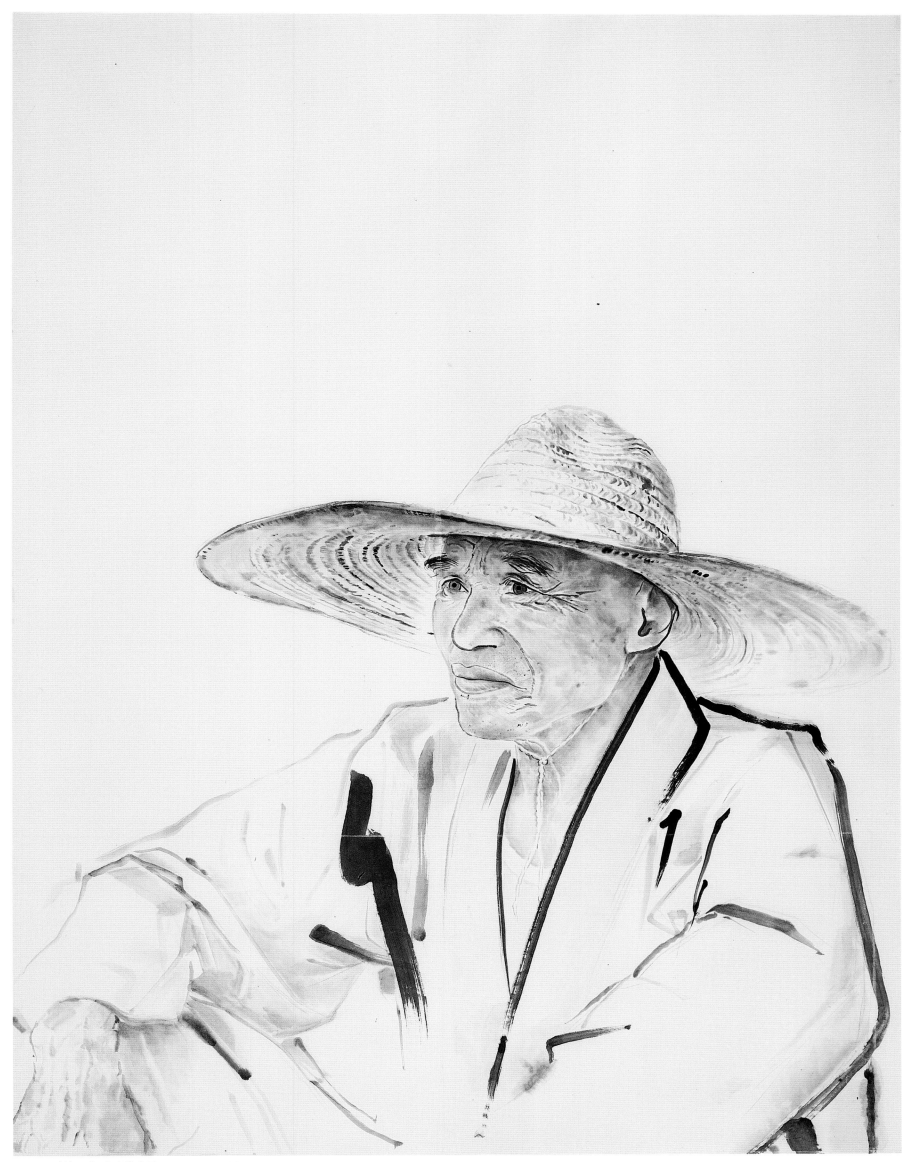

성철스님, 종이에 수묵, 188x142cm, 1994

이 작품들은 '역사속에서 걸어나온 사람들전'에
출품했던 작품 중 고려대학교 작품집에
수록되지 않았던 것입니다.
(73~83면)

『**역사의 이름**』

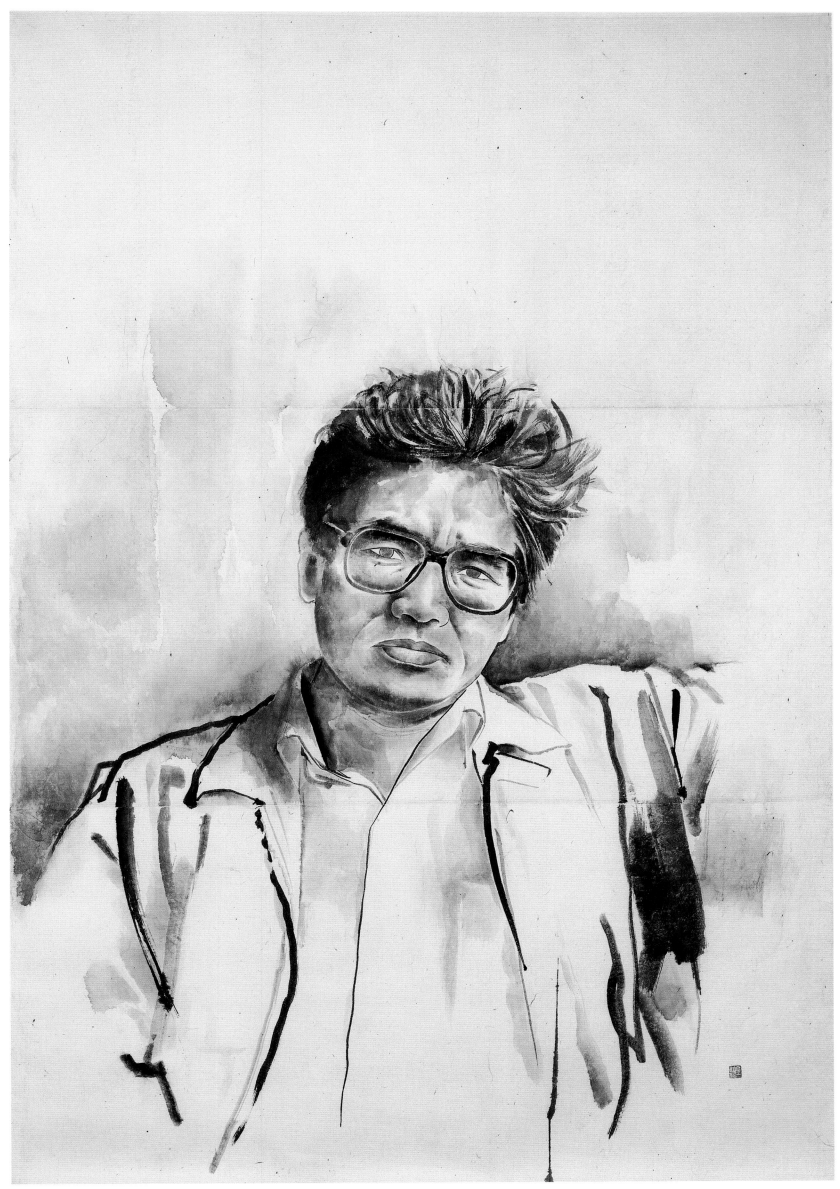

김남주, 종이에 수묵, 206x141cm, 1995

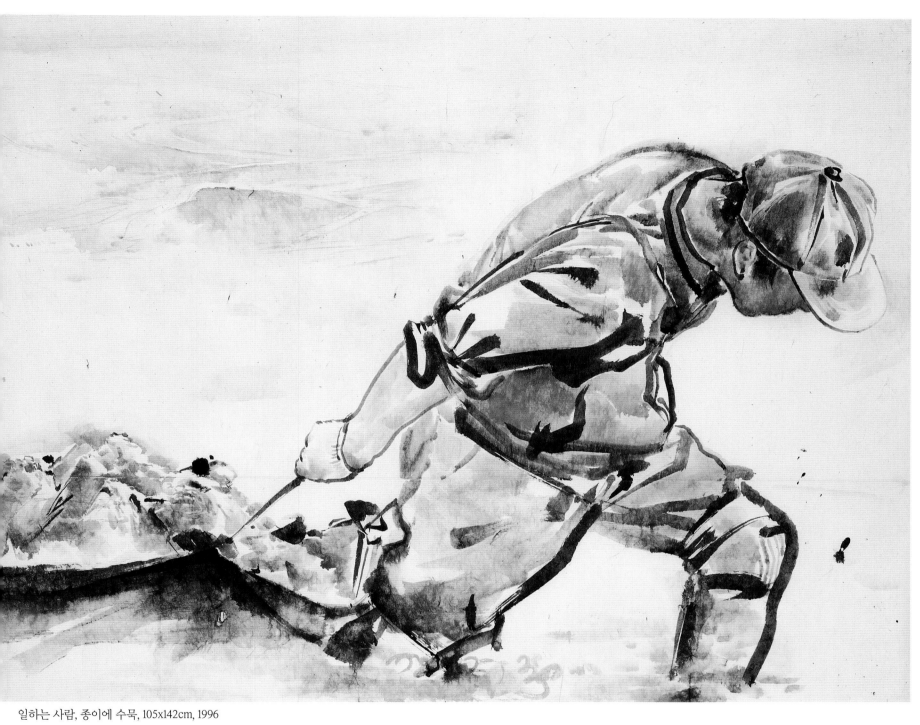

일하는 사람, 종이에 수묵, 105x142cm, 1996

김
옥
균

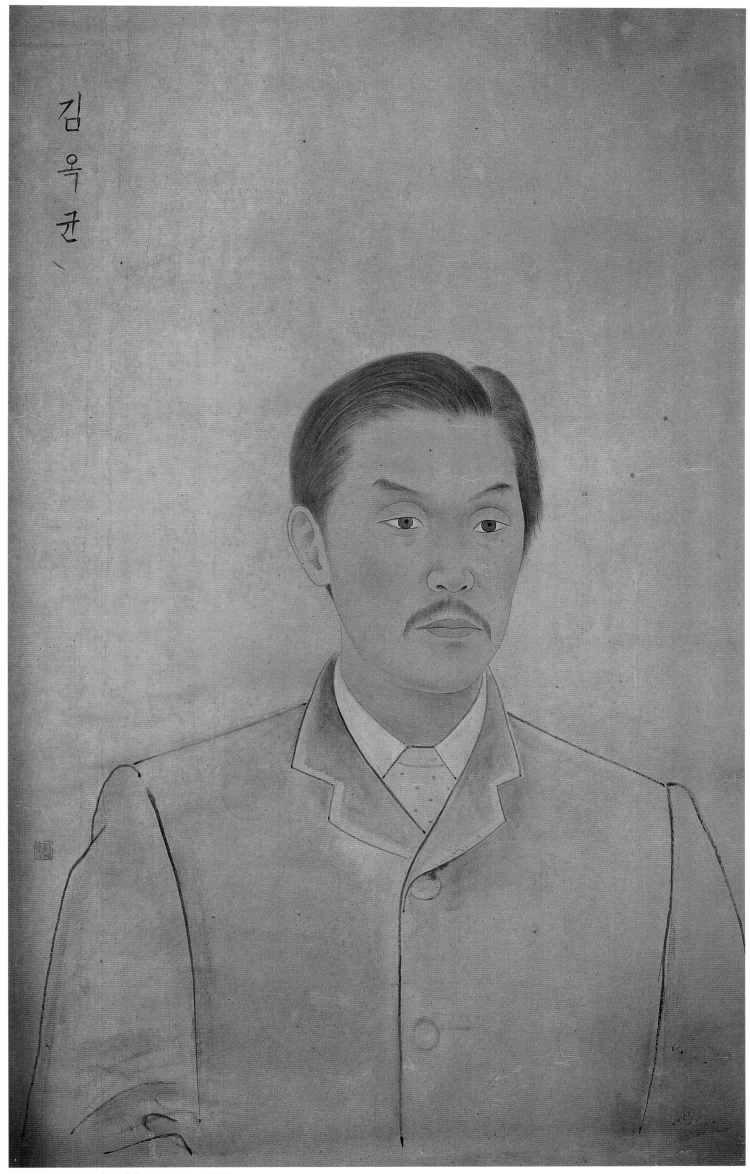

김옥균, 유지에 채색, 87.5x54.5cm, 1995

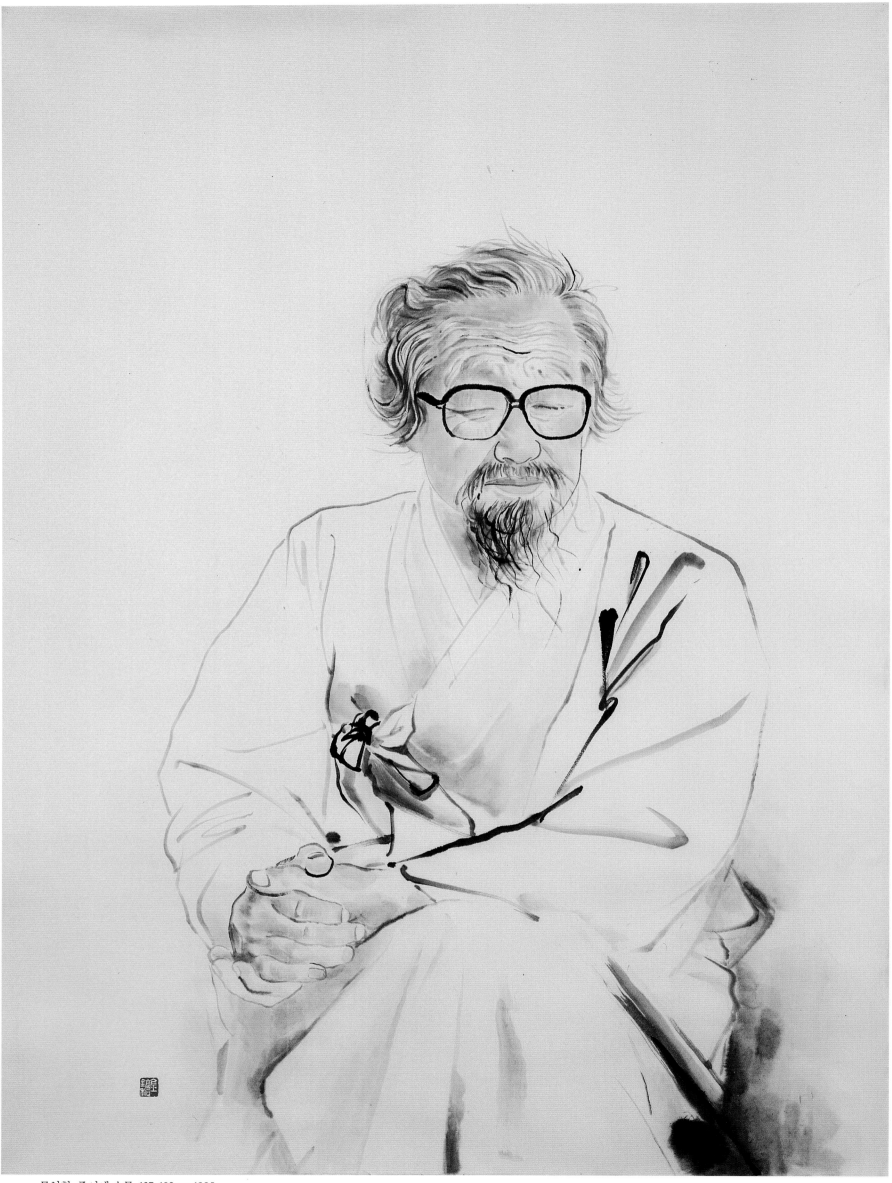

문익환, 종이에 수묵, 137x102cm, 1995

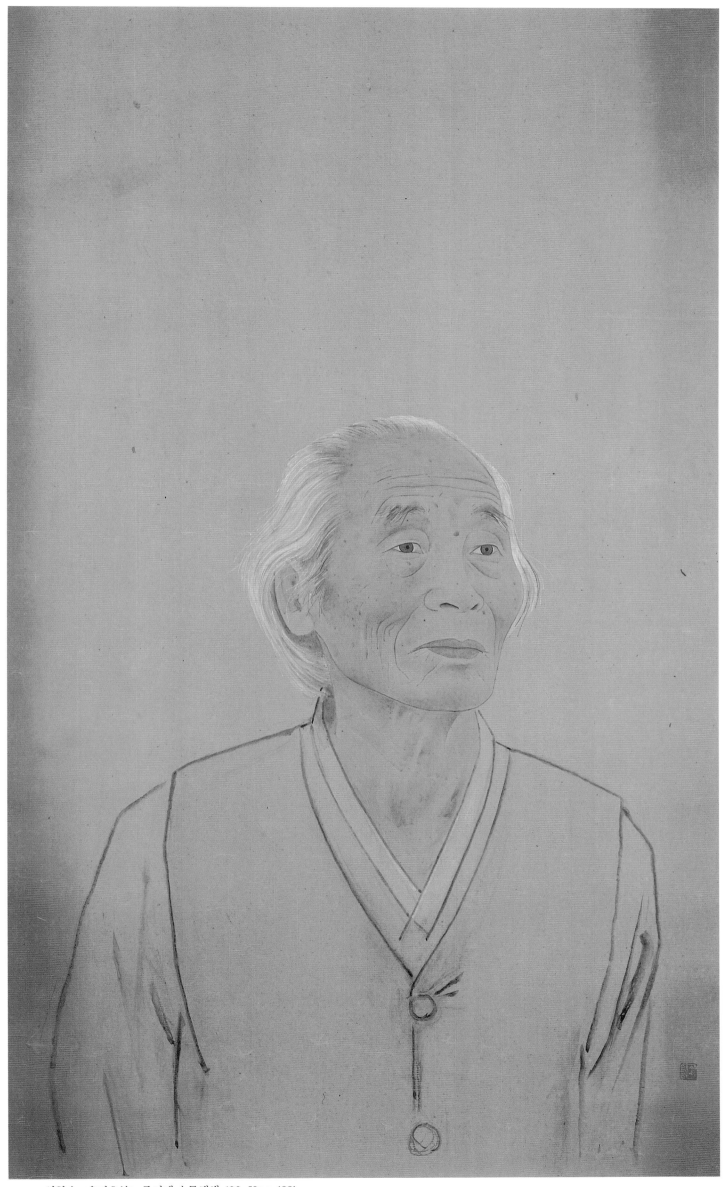

임창순 <유지초본>, 종이에 수묵채색, 100x59cm, 1991

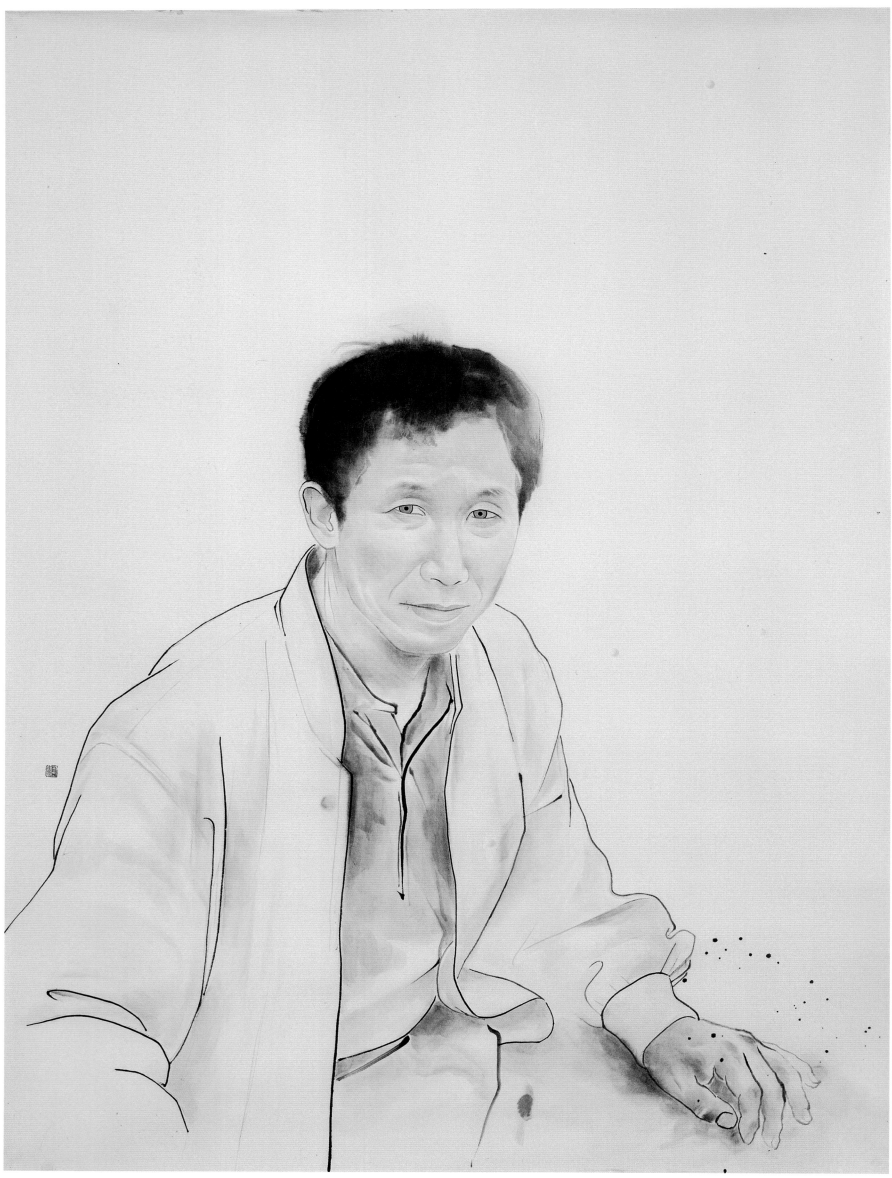

김근태, 종이에 수묵, 137.5x101.5cm, 1996

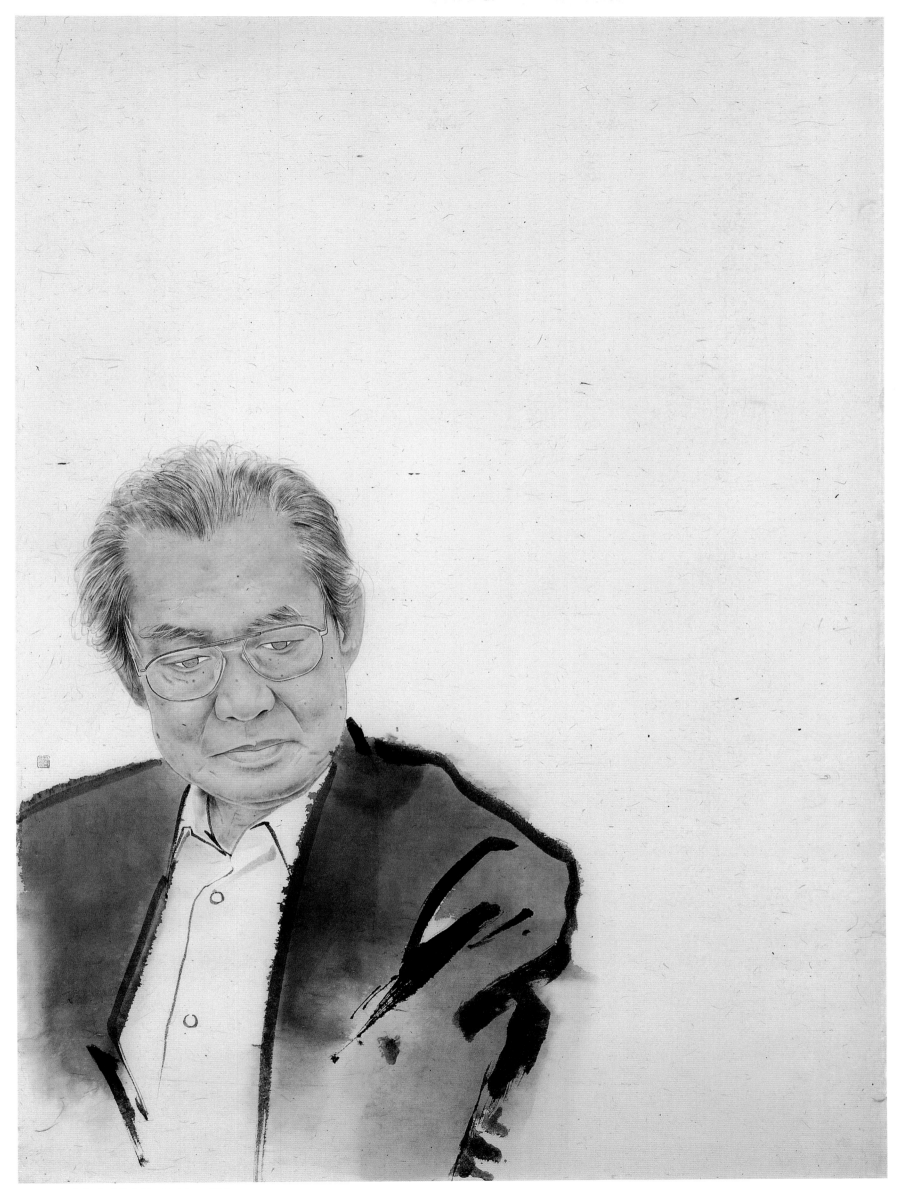

윤이상, 종이에 수묵, 133x97cm, 1996

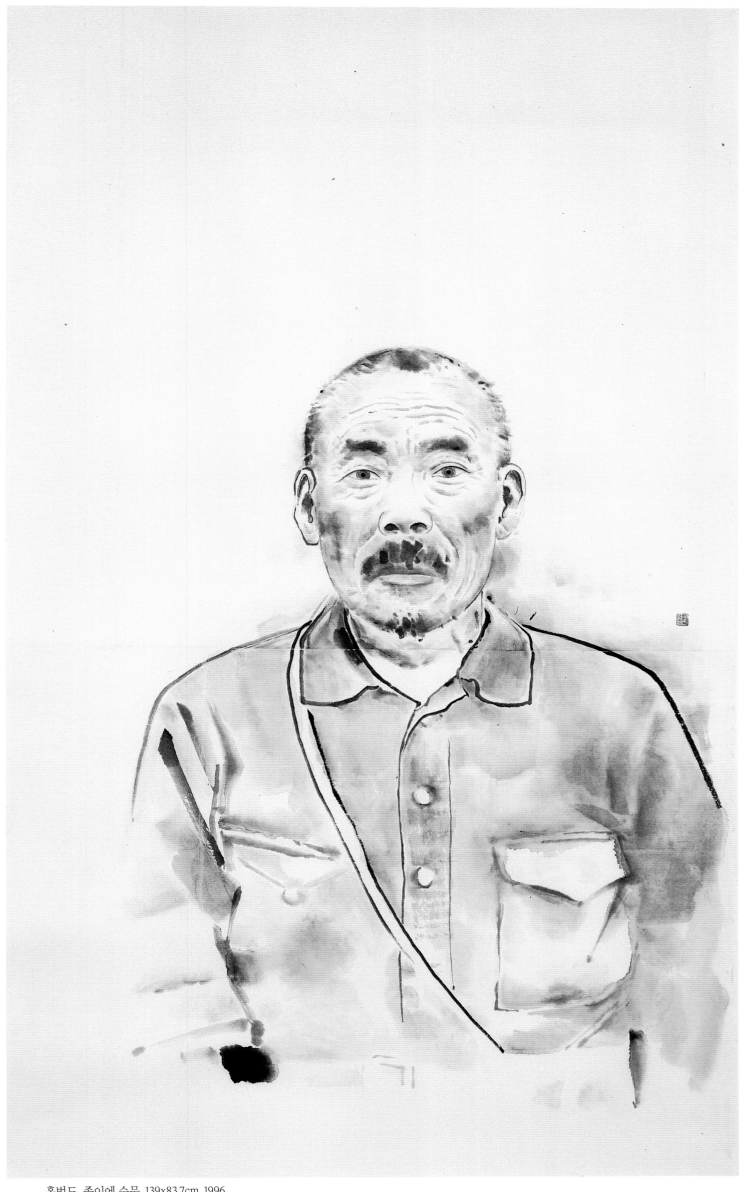

홍범도, 종이에 수묵, 139x83.7cm, 1996

역사화

초기작으로 역사적 사실을
서사적으로 그린 작품 중에서 고려대학교
작품집에 수록되지 않았던 것입니다.
(84~89면)

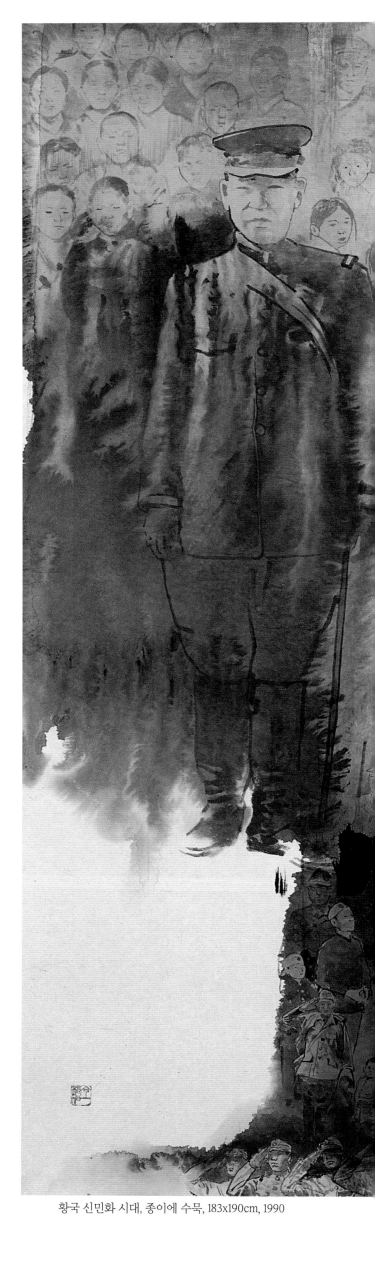

황국 신민화 시대, 종이에 수묵, 183x190cm, 1990

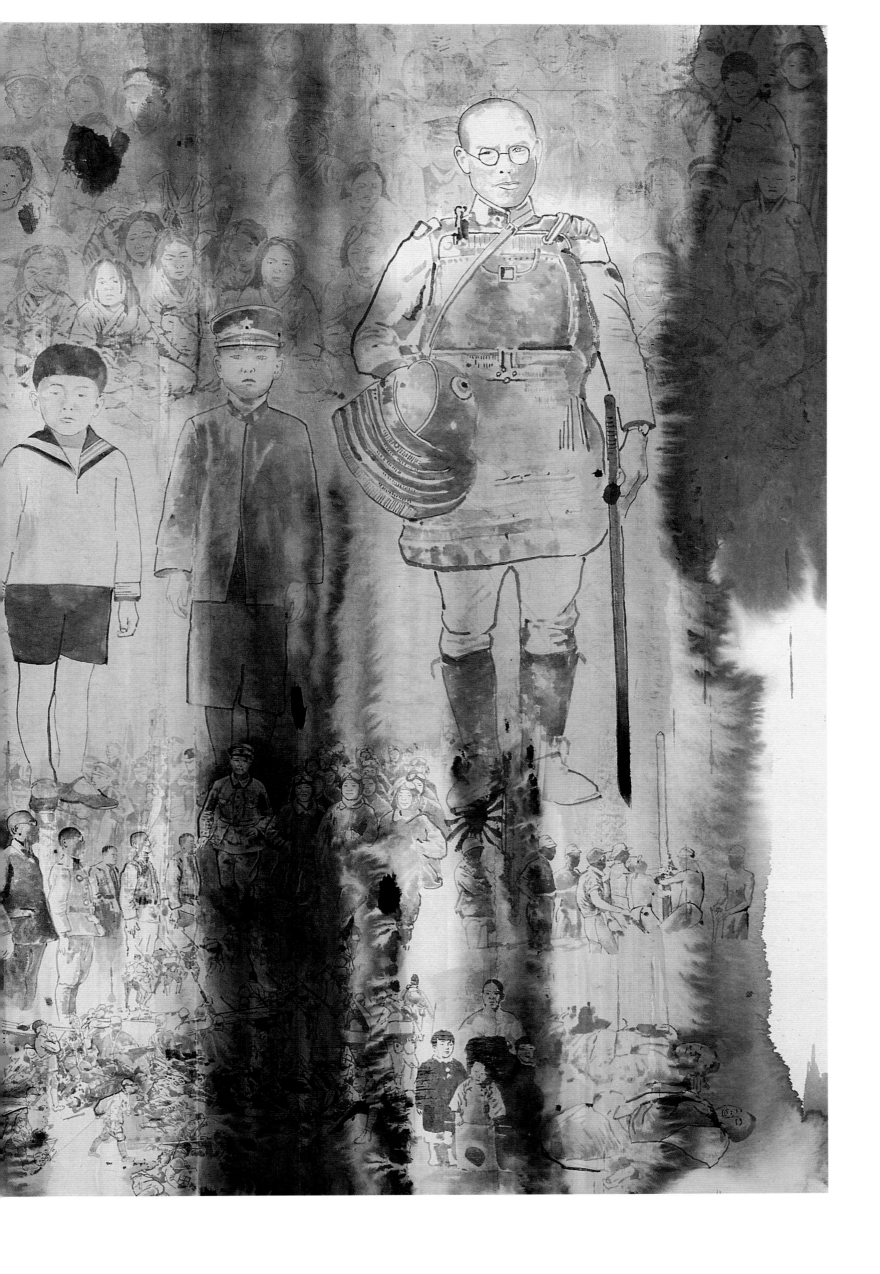

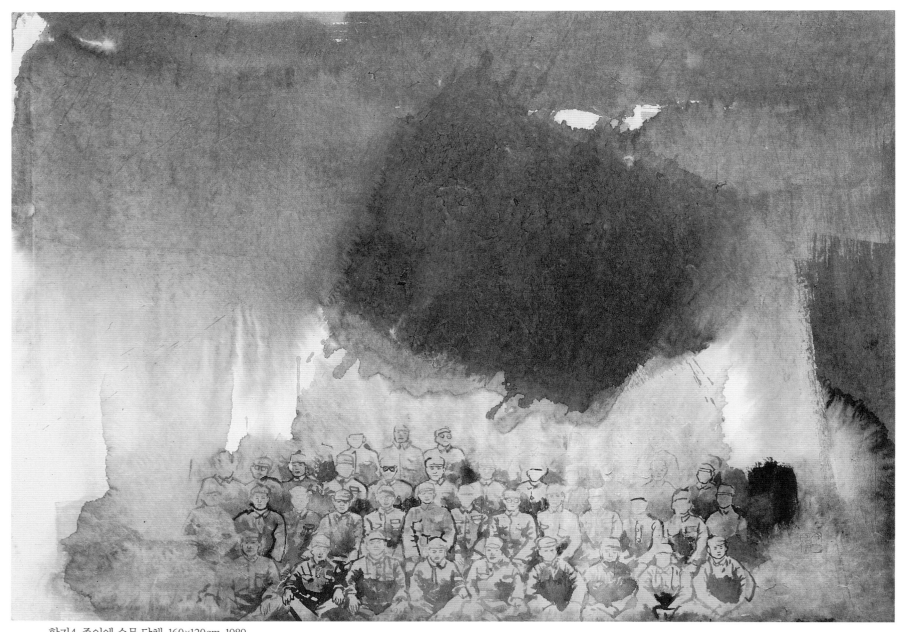

항거4, 종이에 수묵 담채, 160×120cm, 1989

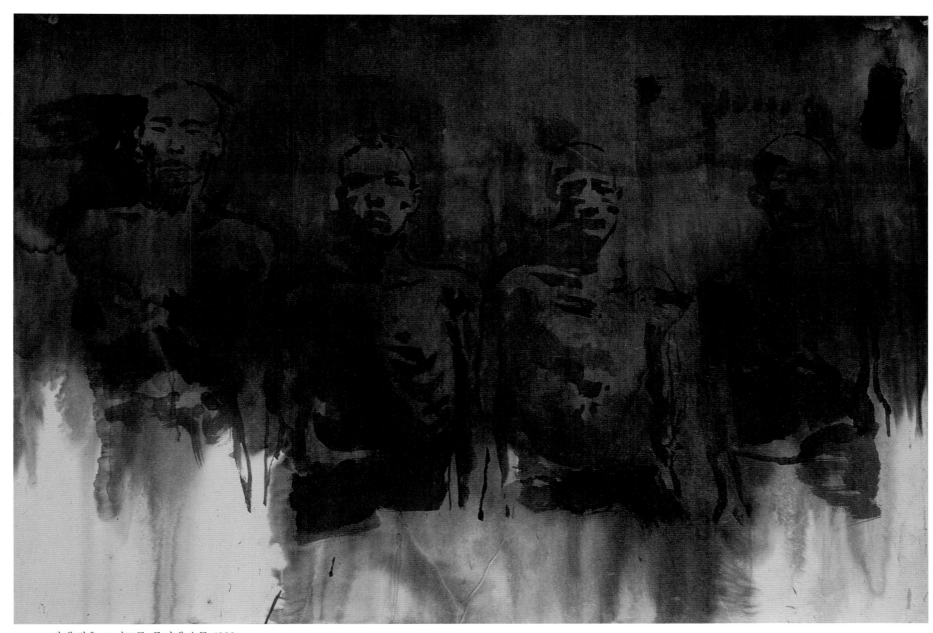

강제 징용, 크기모름, 종이에 수묵, 1990

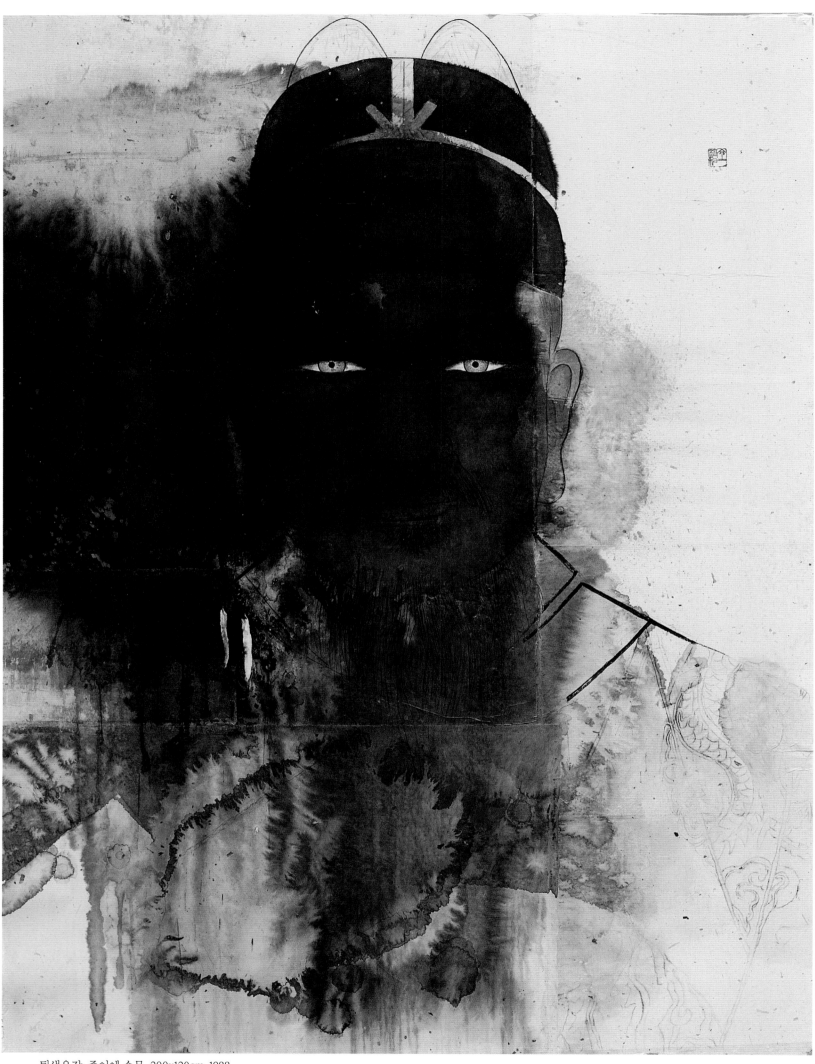

퇴색유감, 종이에 수묵, 200x120cm, 1988

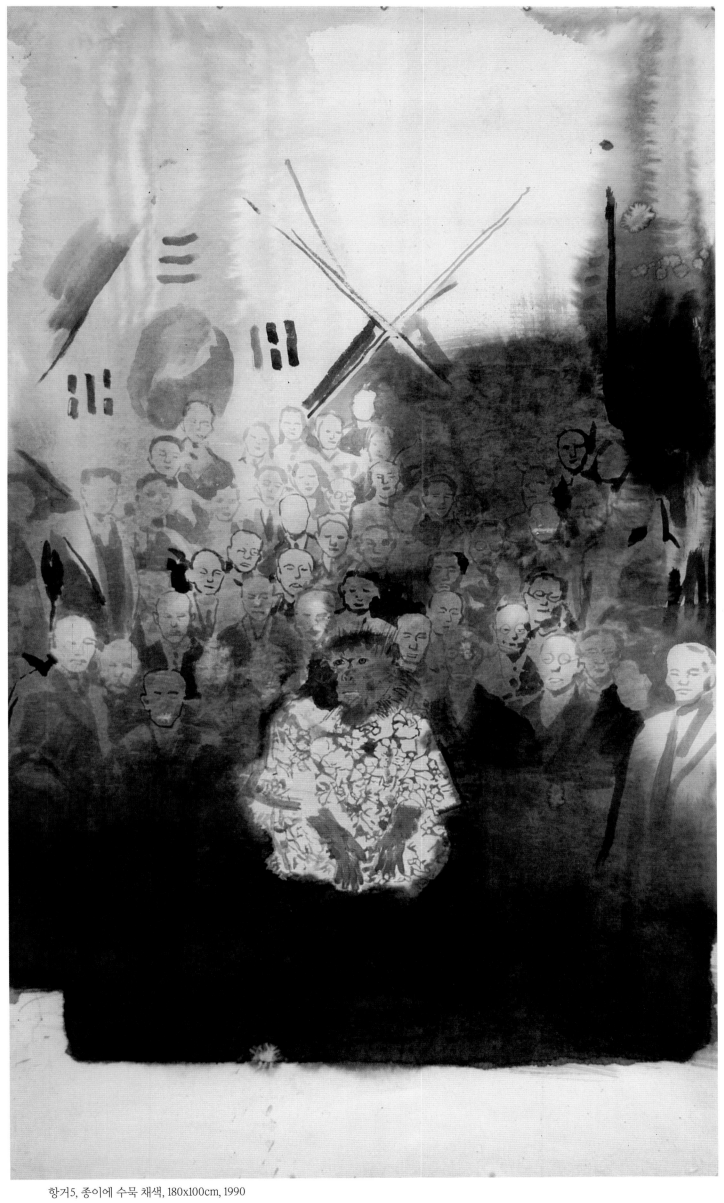

항거5, 종이에 수묵 채색, 180x100cm, 1990

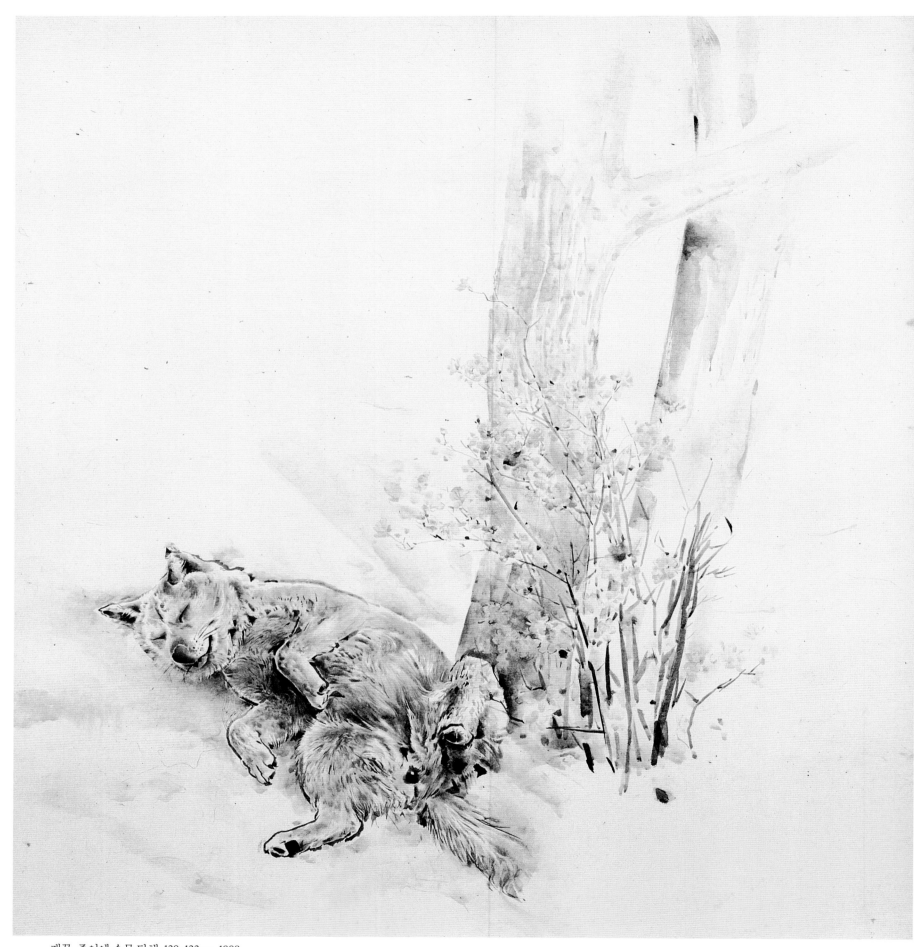

개꿈, 종이에 수묵 담채, 139x133cm, 1998

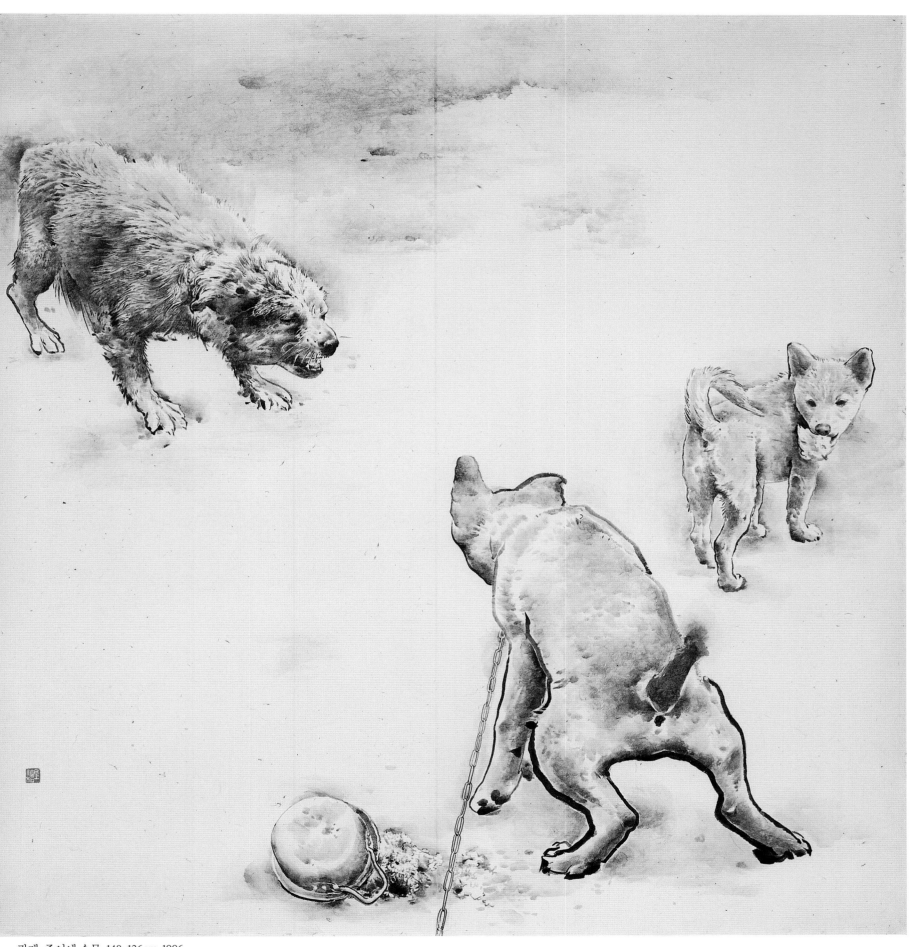

관계, 종이에 수묵, 140x136cm, 1996

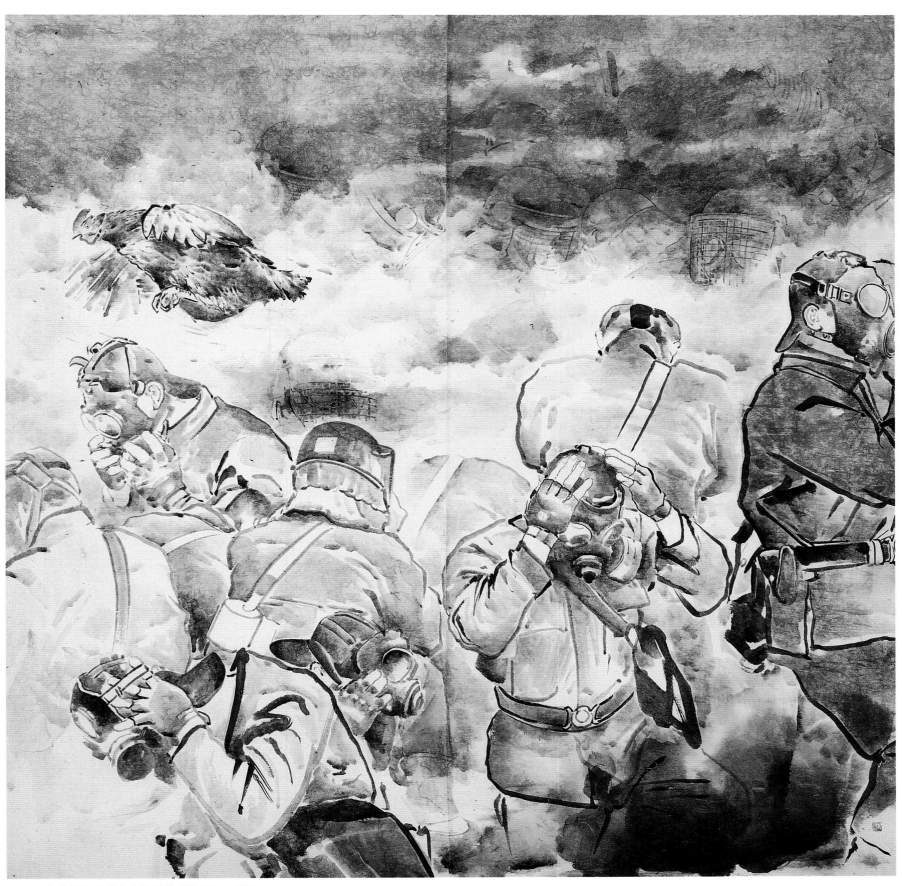

혼비백산, 종이에 수묵 채색, 138x138cm, 1995

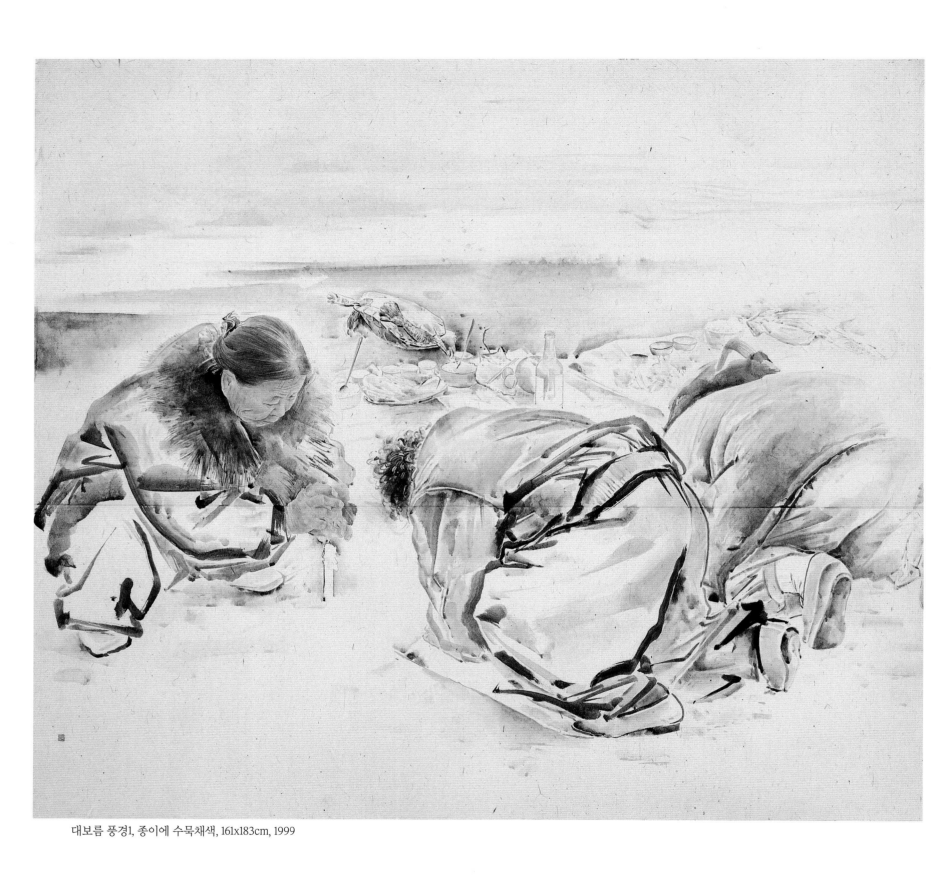

대보름 풍경1, 종이에 수묵채색, 161x183cm, 1999

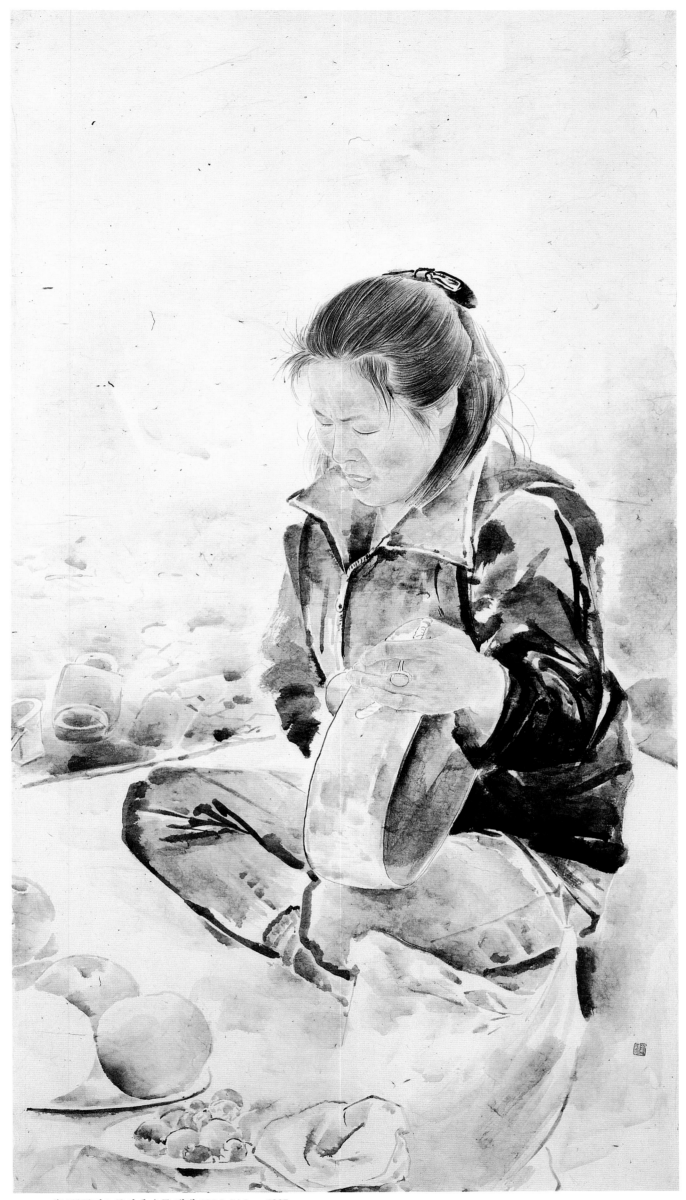

대보름풍경4, 종이에 수묵 채색, 125.5x74.5cm, 1997

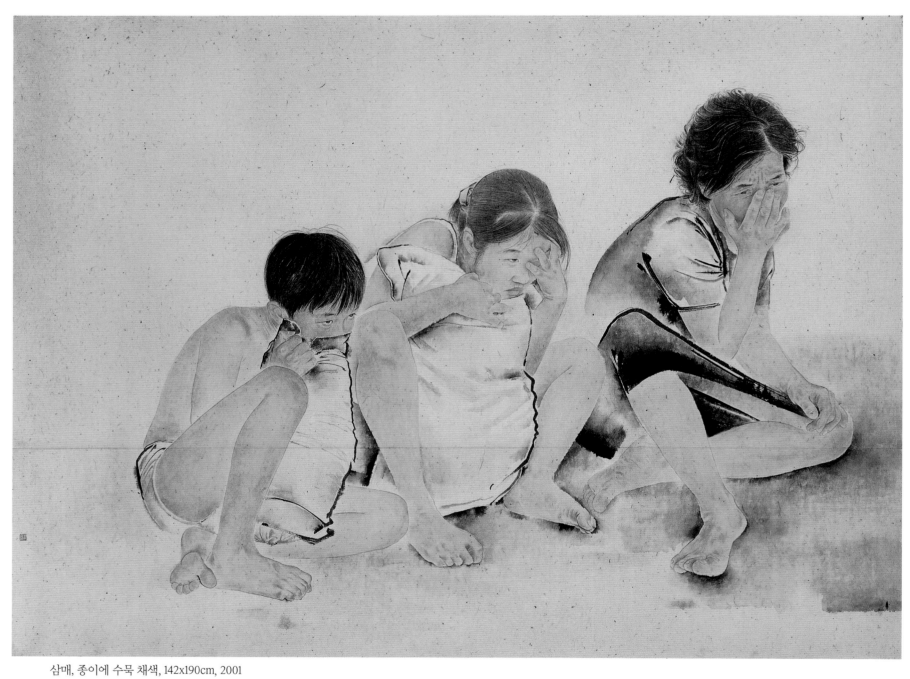

삼매, 종이에 수묵 채색, 142x190cm, 2001

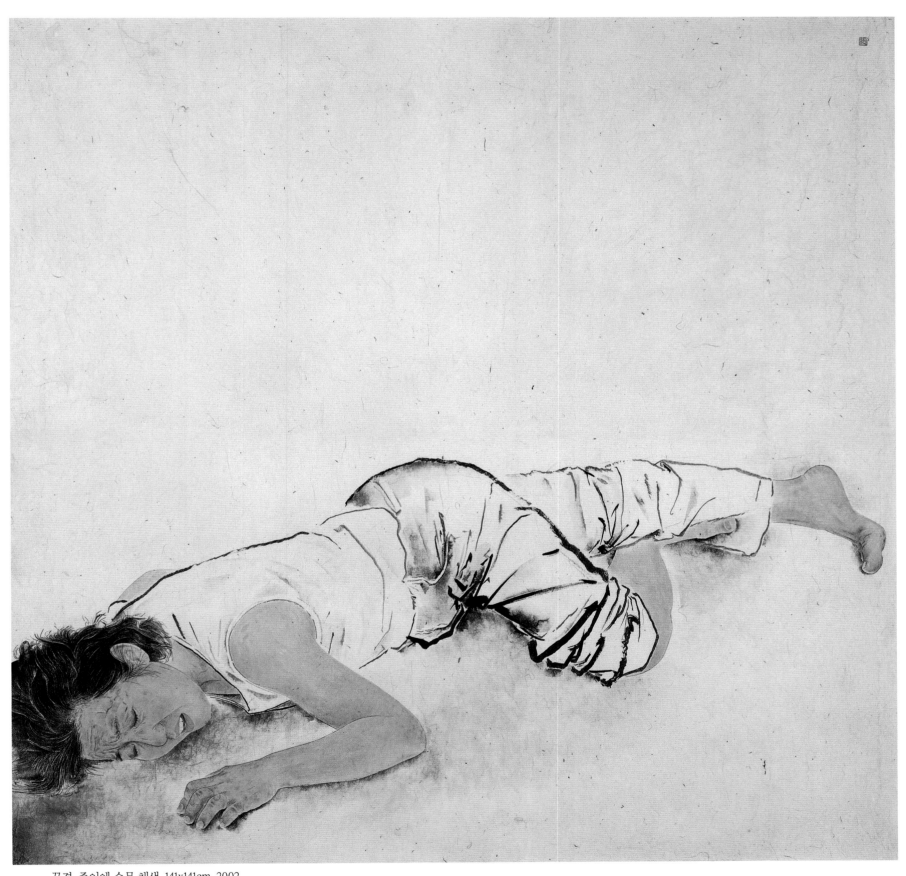

꿈결, 종이에 수묵 채색, 141x141cm, 2002

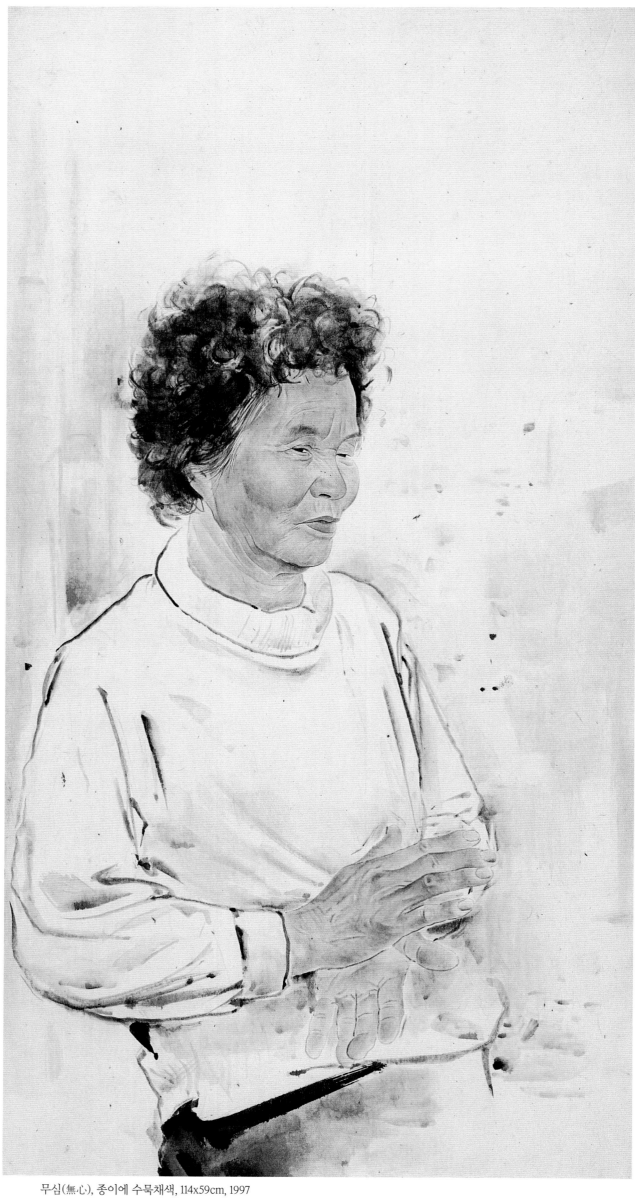

무심(無心), 종이에 수묵채색, 114x59cm, 1997

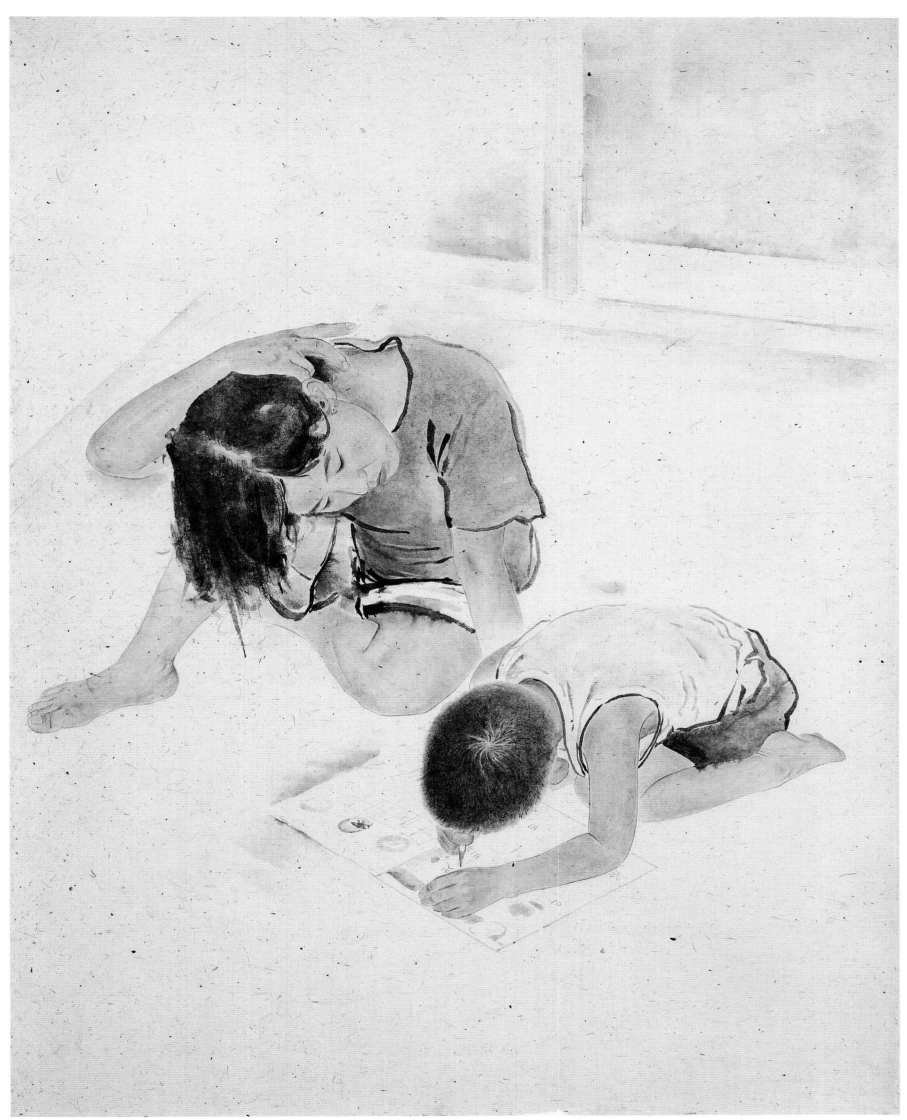

날마다, 크기모름, 종이에수묵채색, 1993~1997(?)

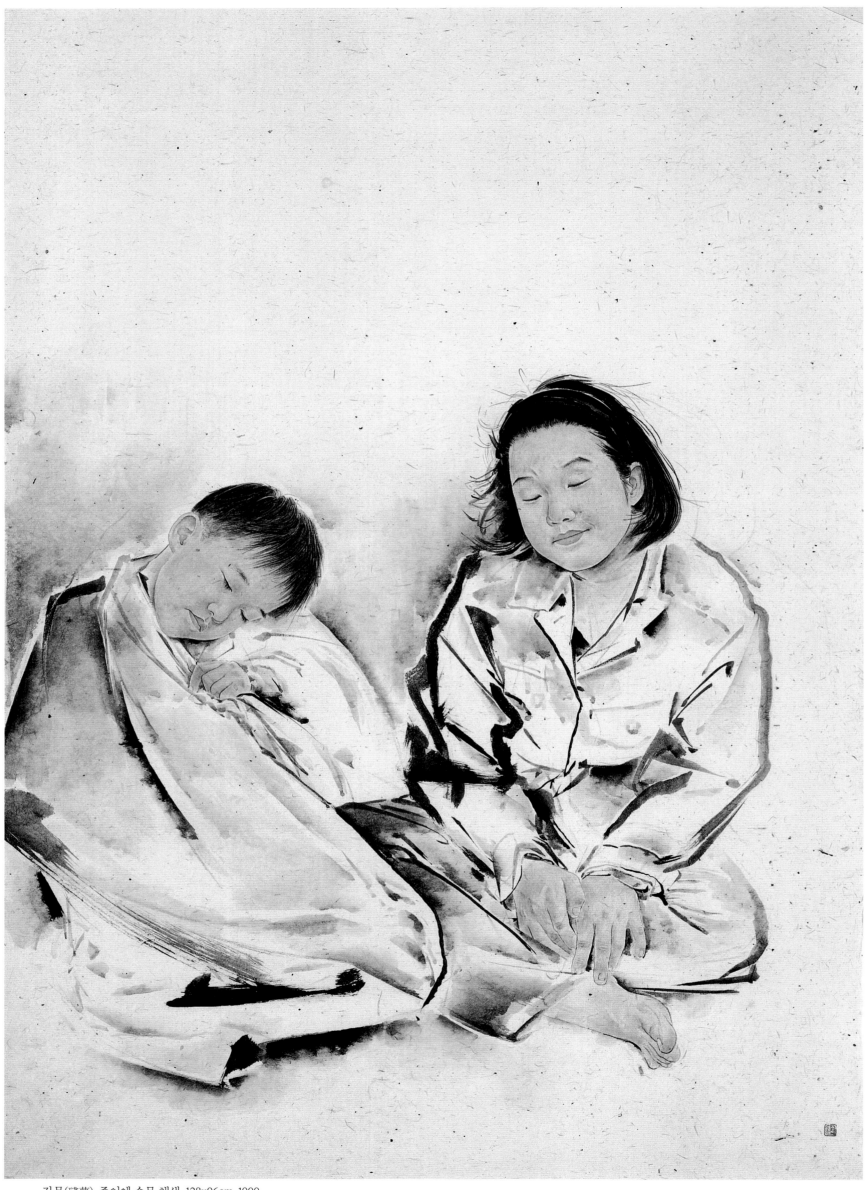

잔몽(殘夢), 종이에 수묵 채색, 128x96cm, 1999

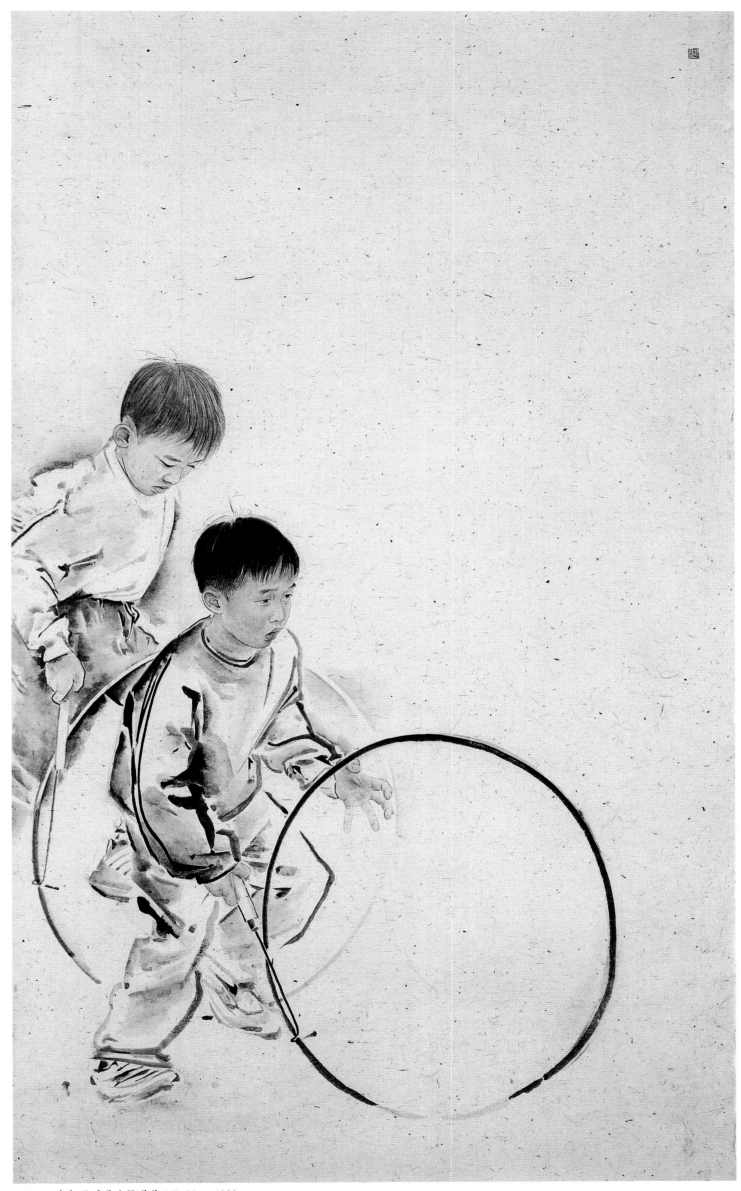

희망, 종이에 수묵채색, 160x96cm, 1999

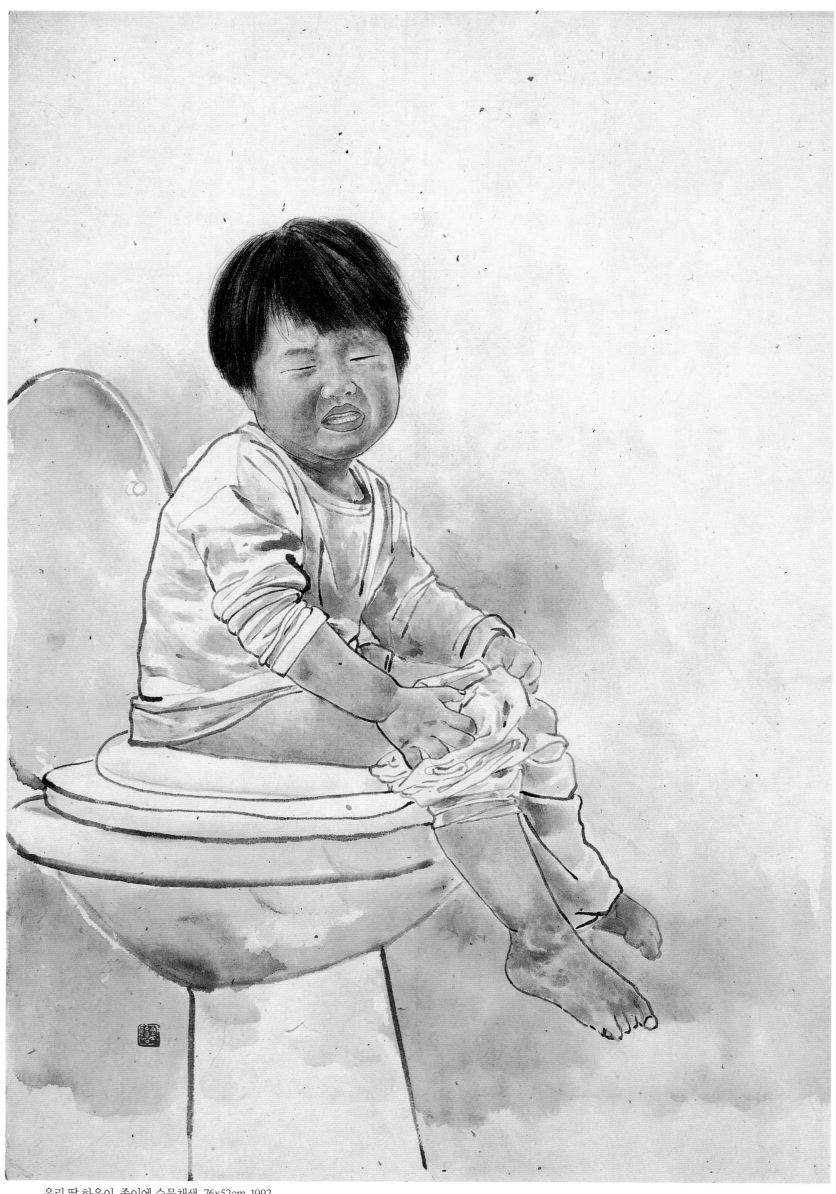

우리 딸 하운이, 종이에 수묵채색, 76x52cm, 1992

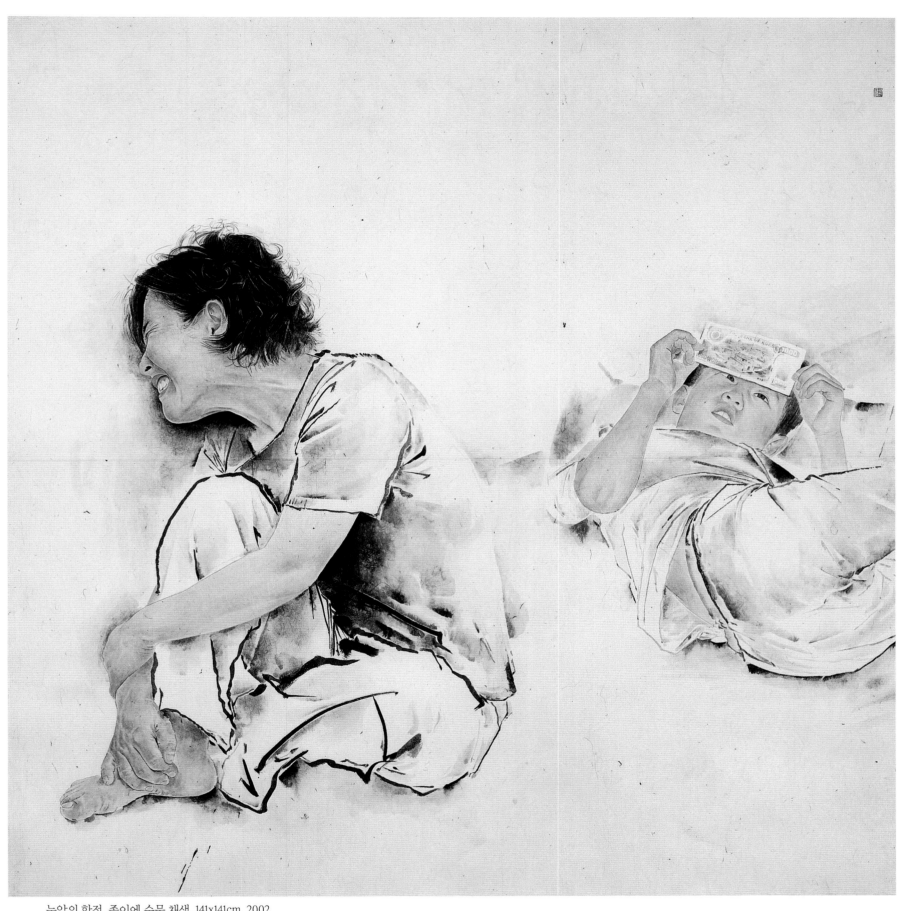

눈앞의 함정, 종이에 수묵 채색, 141x141cm, 2002

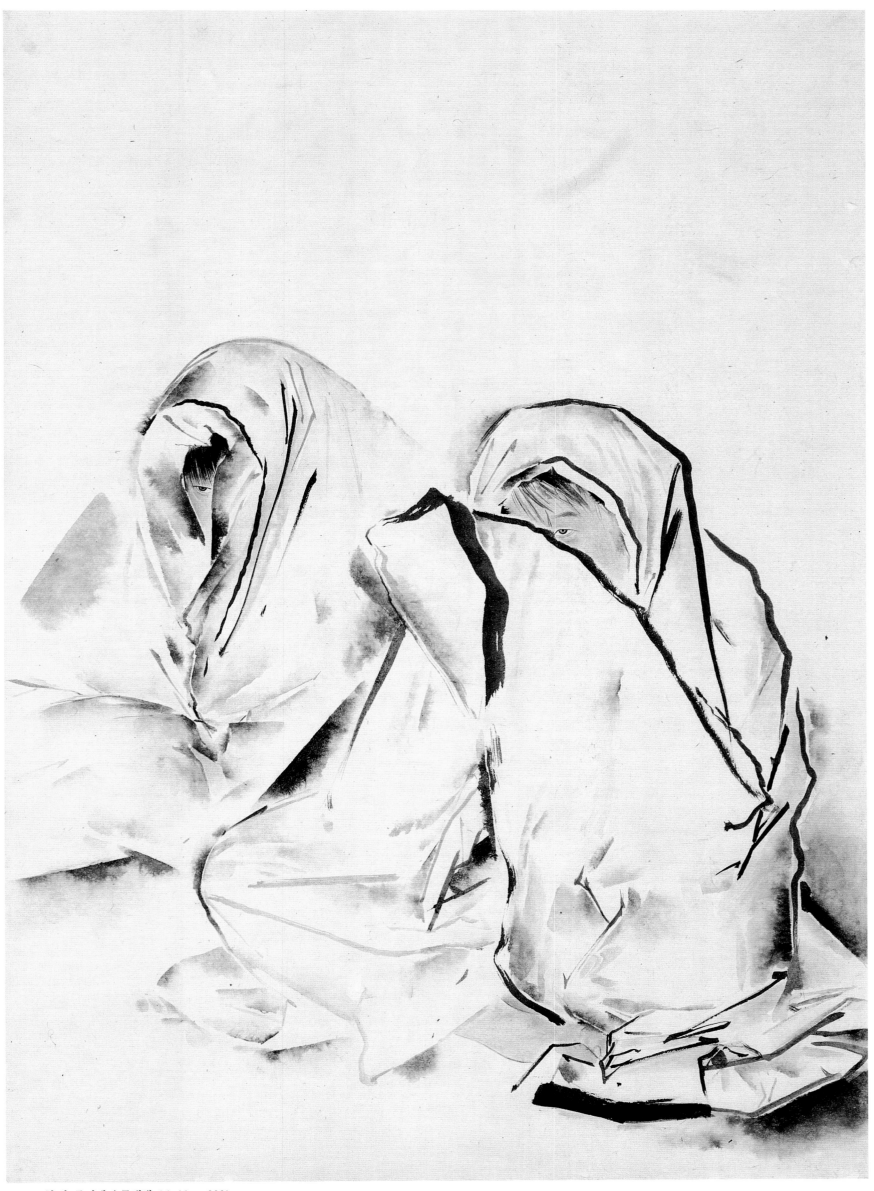

흰 밤, 종이에 수묵채색, 96x66cm, 2001

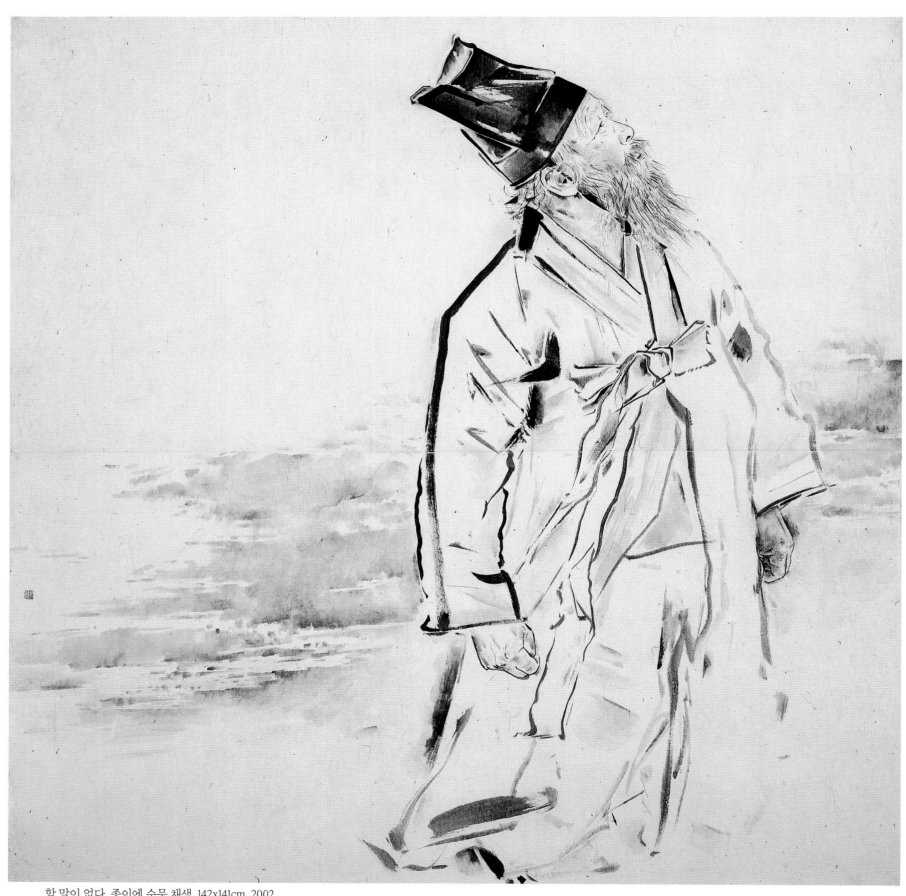

할 말이 없다, 종이에 수묵 채색, 142x141cm, 2002

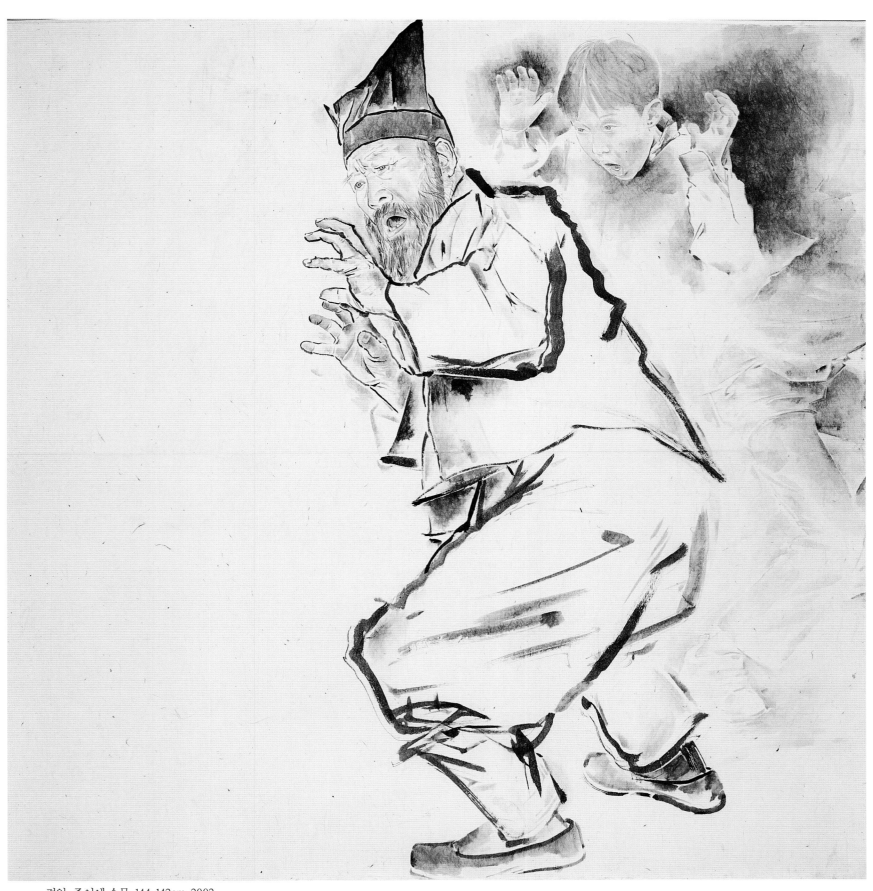

경악, 종이에 수묵, 144x142cm, 2002

빈손과 빈 붓의 시적 조우

최진석(나비꿈집/호접몽가)

몇 년 전, 백양사에서 시대의 언저리를 쓰다듬던 전라도 출신 몇 사람이 모인 적이 있는데, 옅은 미소만 머금고 쓸쓸한 표정으로 자리가 파하기만을 기다리는 듯한 한 사람이 있었다. 이강 선생이었다. 형제들을 죄다 끌고 혁명의 격랑을 헤쳐왔다는 말을 듣는다. 형제 가운데 누구도 혁명의 과실을 얻지 못했다고 한다. 혁명이라는 바구니에는 야만과 새로움이라는 두 주제가 함께 담겨 있다. 낡은 질서가 쓸모없는 것으로 여겨지면 일거에 무너뜨리고 야만에 빠진다. 소위 혁명이다. 야만의 정당성은 새로움을 향한 깃발이 보장한다. 자신을 혁명하지 않은 채 일어난 자칭 혁명가들은 야만에만 머물고, 새로움의 길을 열 덕성이 없다. 마침내 혁명의 깃발을 찢어 완장을 만들어 차는 것이다. 혁명의 과실들은 완장들의 손아귀에 잡혔다. 혁명가와 고작 반항아의 차이는 깃발을 품고 계속 흔들리느냐, 아니면 깃발을 찢어 완장을 만들어 찼느냐의 차이다. 또 하나는 과실을 움켜쥐었느냐, 아니면 빈손이냐의 차이다.

이강은 빈손이다

눈이 밝지 않은 사람에게 김호석의 그림은 덜 그린 것같이 보일 수도 있다. 붓놀림에 절제와 겸손이 가득하다. 『주역』은 음과 양의 두 효를 이리저리 놀리면서 인생사 대부분을 설명하는데, 여섯 효로 되어 있는 모든 괘에는 길과 흉이 다 들어있다. 겸謙괘 하나만 예외여서, 길吉한 점사로만 가득하다. 겸괘는 땅 안에 큰 산이 숨겨져 있는 형상이다. 마음 속에 큰 산 하나 품고 하는 절제라야 비로소 겸손이다. 그림으로 짐작하건대, 김호석의 마음 속에는 큰 산 하나가 자라고 있을 것이다. 운동할 때 힘을 빼는 것은 정확하고 강한 타격을 위함이다. 절제와 겸손이 큰 산을 더 크게 하는 것 같은 이치다. 김호석은 어느 초상화에 이르러 눈 그리는 동작을 아예 절제하였다. 그리하여 이 세상에 하나밖에 없는 진짜 눈!
눈의 진실이 현현하였다. 누군가의 가장 밝은 눈이 되었고, 더 나아가 이 세상의 눈동자가 모두 그 자리에 가득 들어앉았다.

김호석은 빈 붓이다

남길 말만 겨우 남겨서, 문자가 차라리 사라지기 일보 직전의 벼랑에 걸려 있는 상태라야 인위적 표현은 비로소 자연스럽게 완성된다. 문자가 차라리 사라져버리려고 몸부림치면서 벌려놓은 틈새에는 신의 세계에 살던 소리가 찾아들어 큰 산처럼 박힌다. 시는 이렇게 태어난다. 빈손과 빈 붓의 시적 조우는 천둥처럼, 번개처럼, 비처럼, 바람처럼 빈틈없이 세상을 가득 채운다.

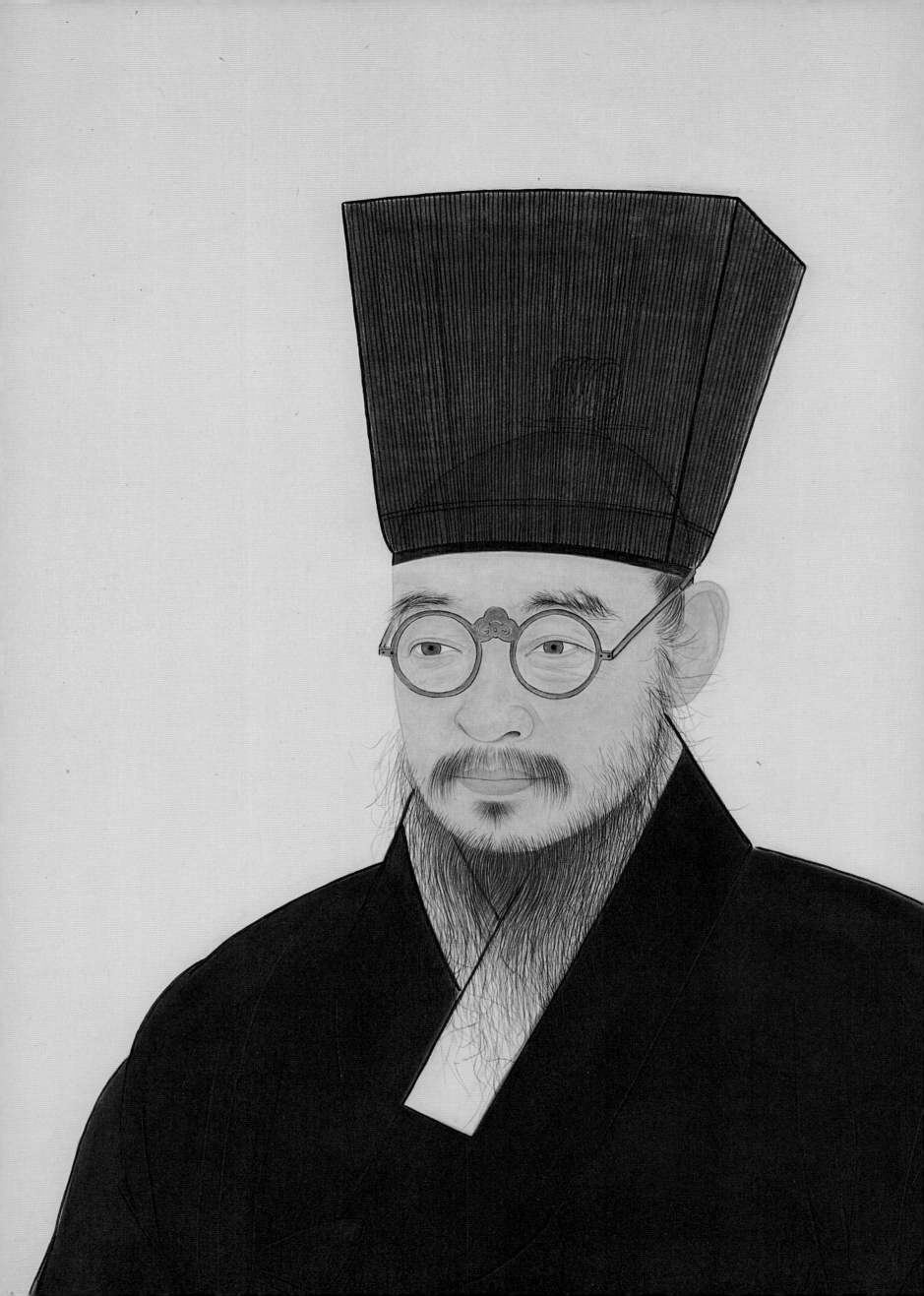

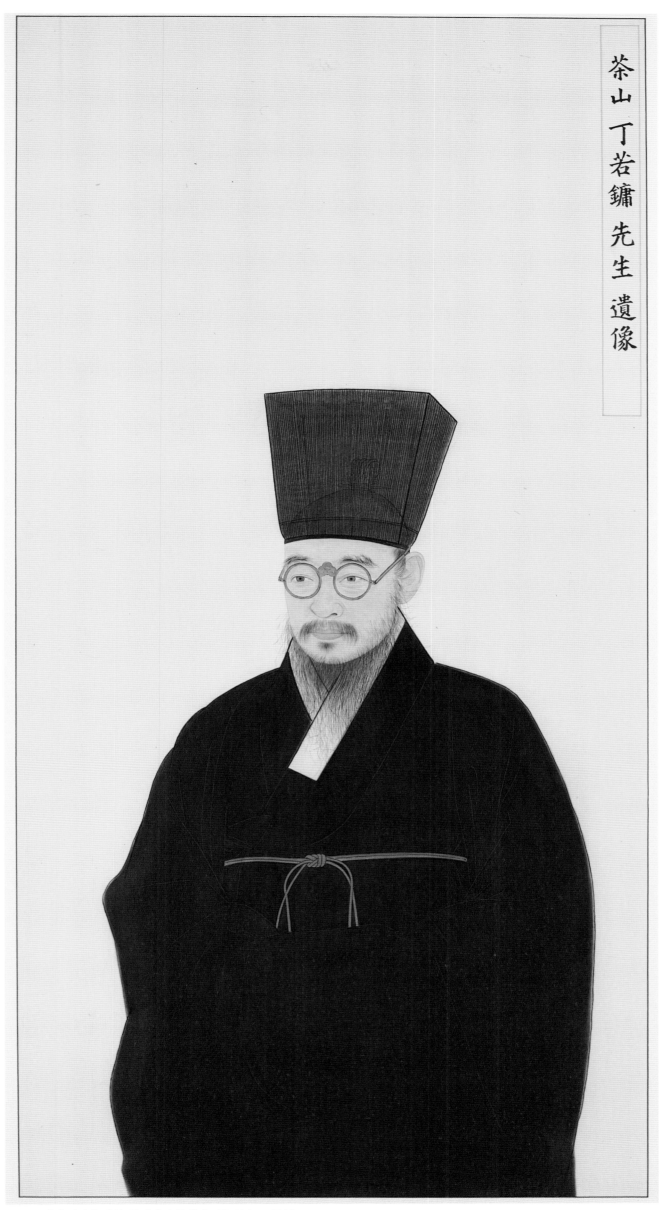

다산 정약용 진영, 종이에 수묵채색, 138x71.5cm, 2009

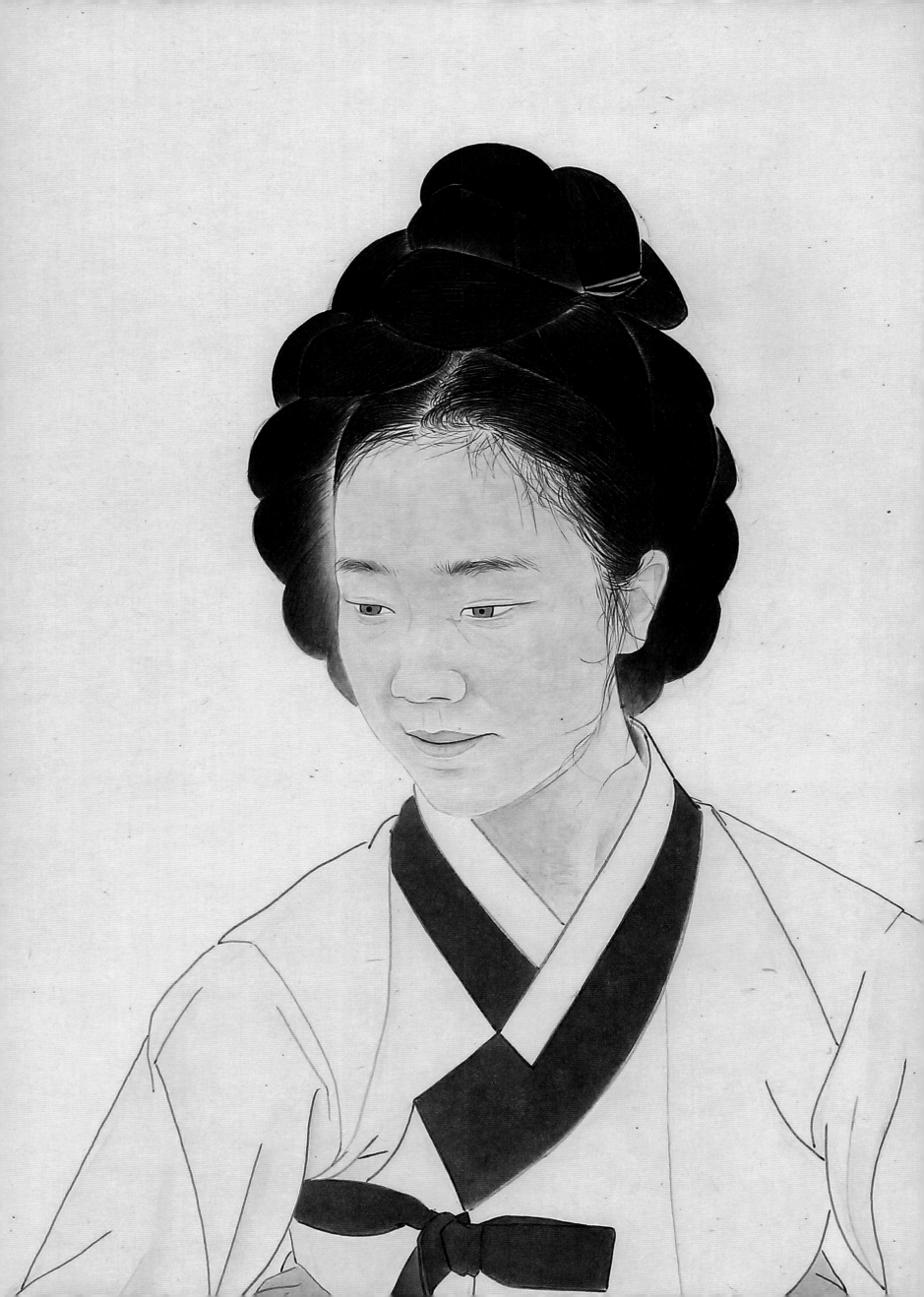

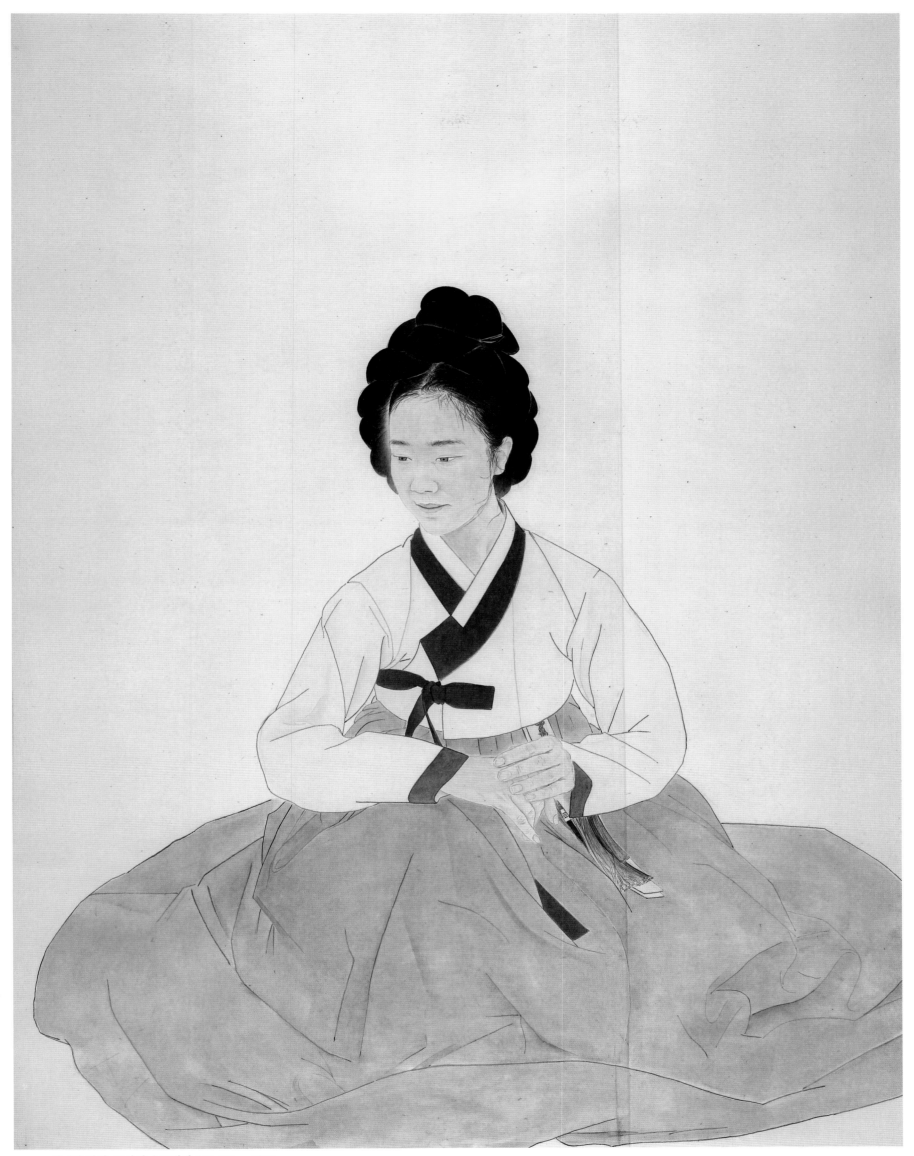

이매창 진영, 종이에 수묵채색, 140x108cm, 2017

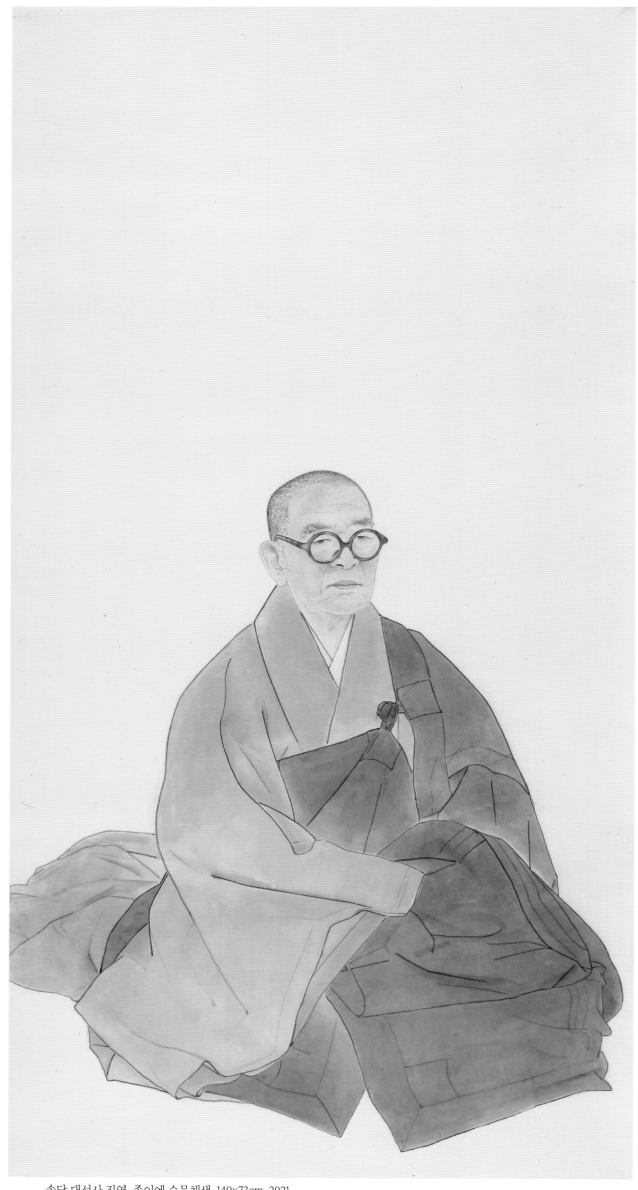

송담 대선사 진영, 종이에 수묵채색, 140x73cm, 2021

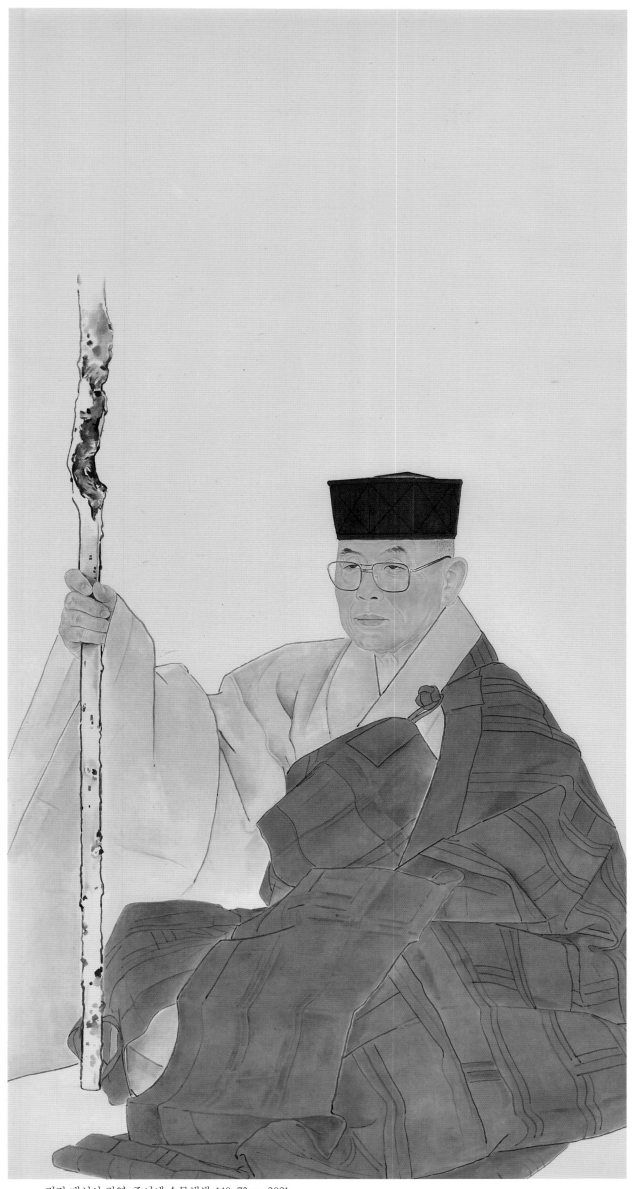

전강 대선사 진영, 종이에 수묵채색, 140x73cm, 2021

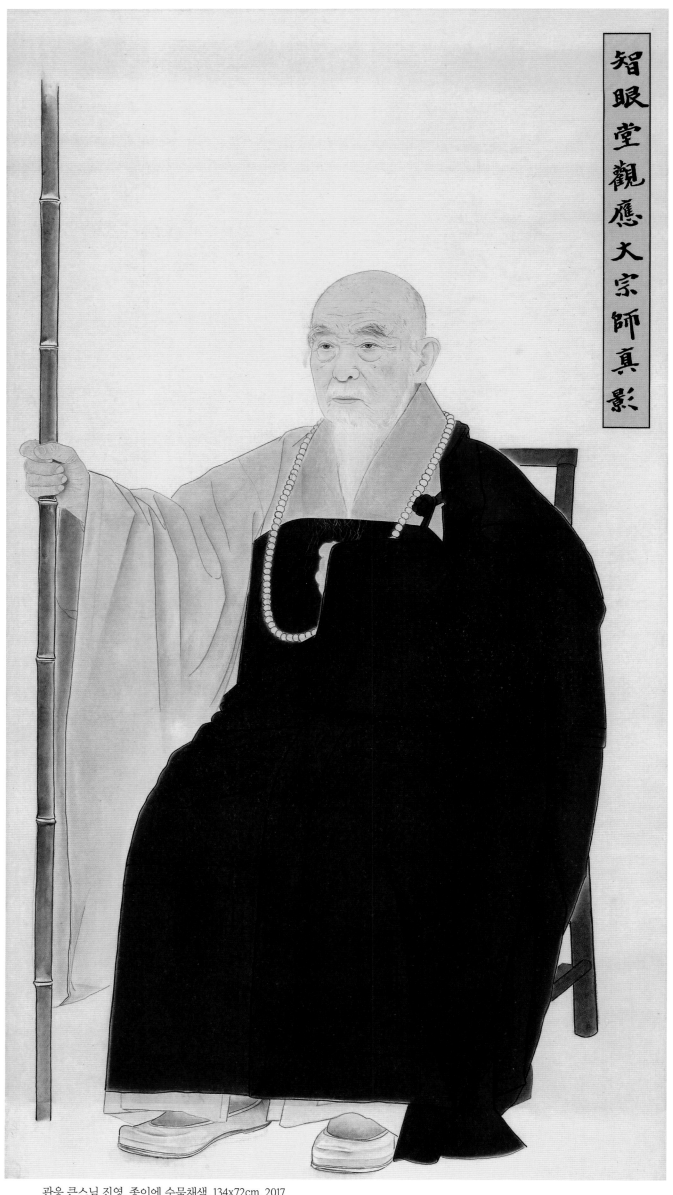

智眼堂 觀應 大宗師 眞影

관응 큰스님 진영, 종이에 수묵채색, 134x72cm, 2017

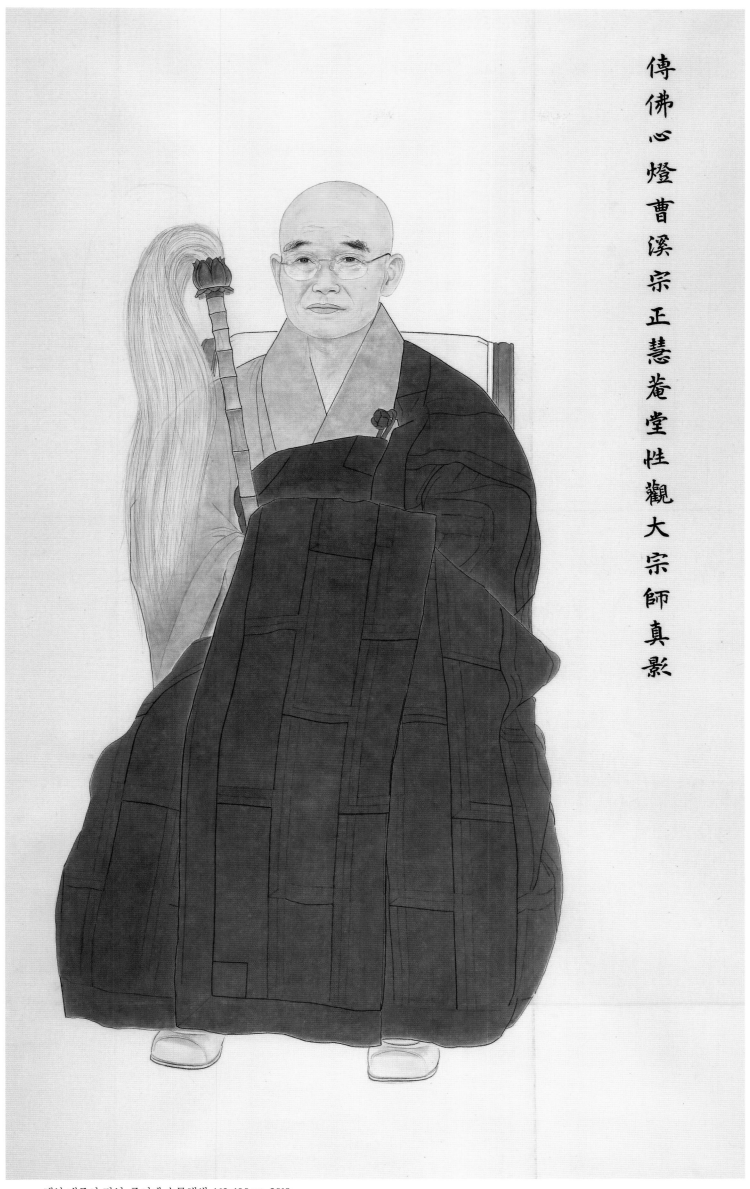

傳佛心燈曹溪宗正慧菴堂性觀大宗師真影

혜암 대종사 진영, 종이에 수묵채색, 163x100cm, 2019

지효스님 진영, 종이에 수묵채색, 2016

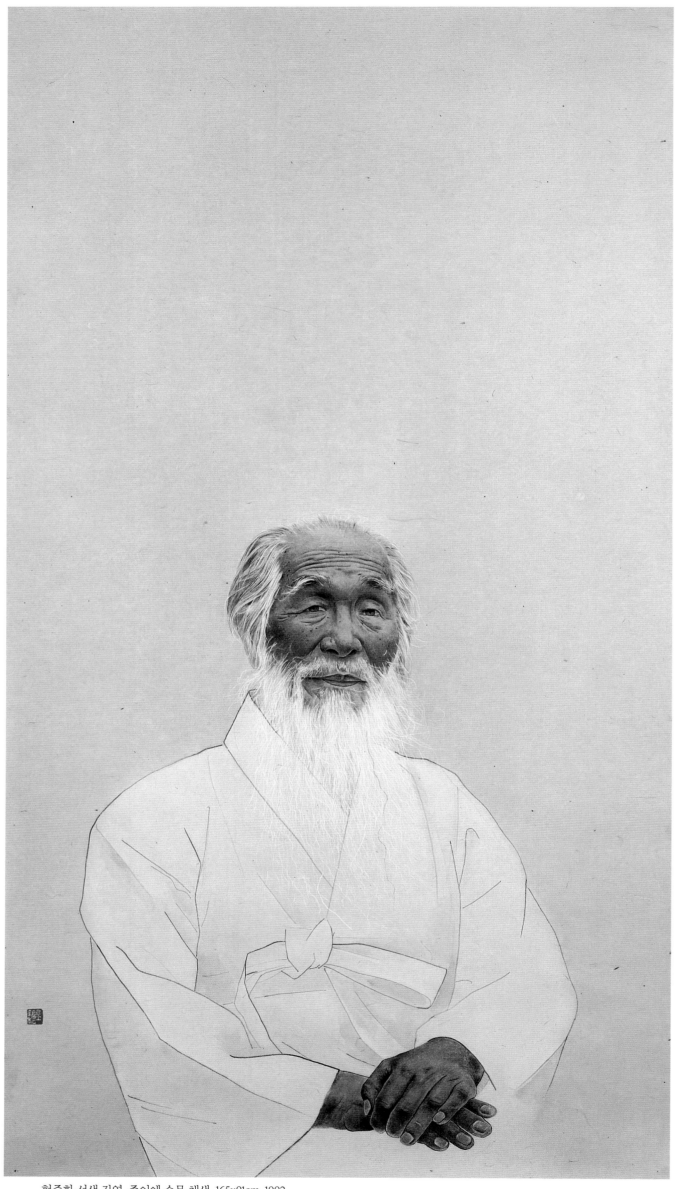

현중화 선생 진영, 종이에 수묵 채색, 165x91cm, 1992

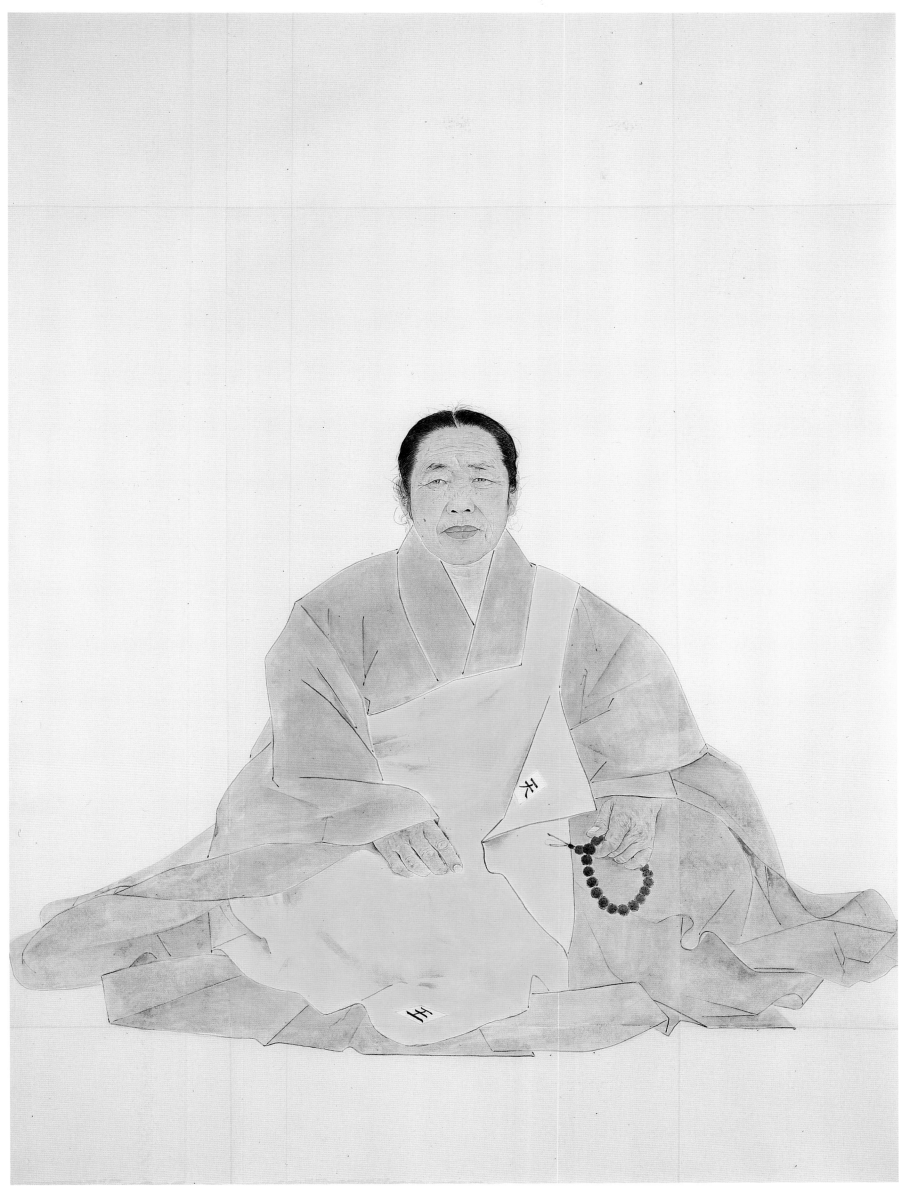

법성 보살 진영, 종이에 수묵 채색, 192x141, 1994

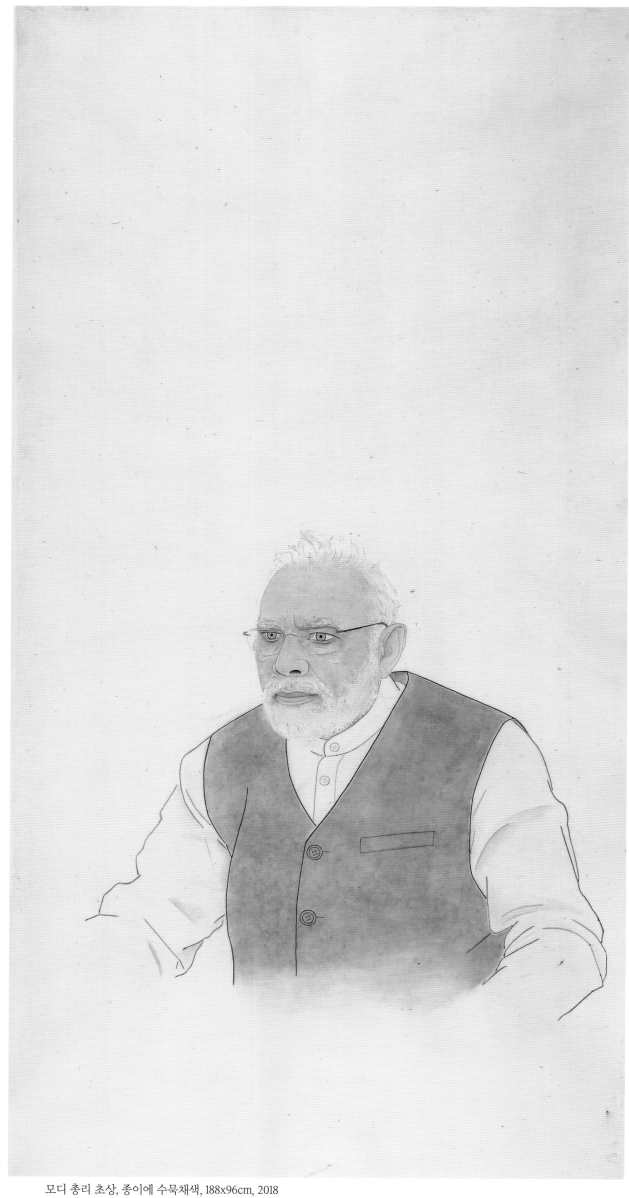

모디 총리 초상, 종이에 수묵채색, 188x96cm, 2018

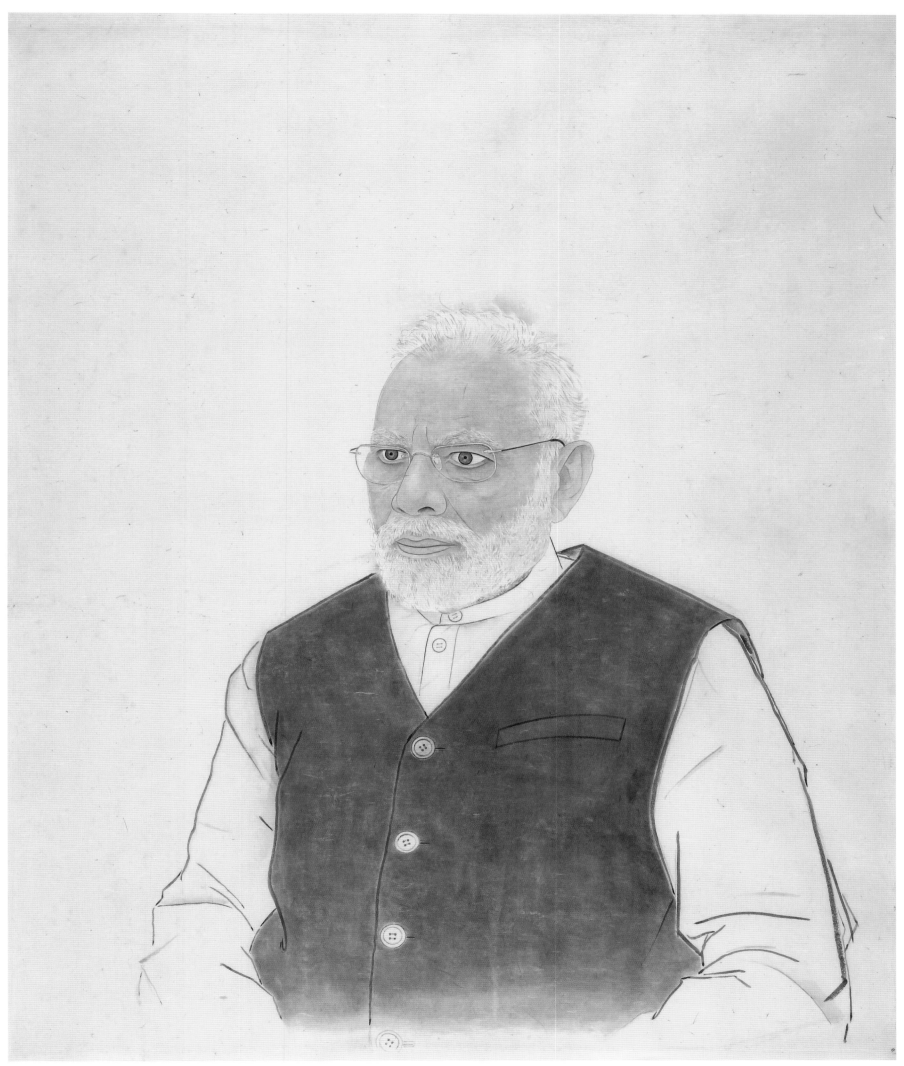

모디 총리 초상, 종이에 수묵채색, 126x105cm, 2018

3. 모든 벽은 문이다

수묵, 鬼神의 존재와 현상

임우기(문학평론가)

김호석의 수묵 정신이 그리는 만물의 조화 속에 흐르는 '시간의 형상'은 수묵의 정신현상학이라 할 수 있다. 달아나는 존재를 붙든 시간을 그림에 남겼으니, 그의 수묵은 스스로 조화의 형상을 표현한다. 음양의 조화가 '스스로 저절로' 현상한다. 무위이화의 이치가 남기는 자취를 일러 '귀신의 자취'라 하니, 김호석의 수묵은 작가도 모르게 '은미하게' 귀신이 들고난다. 남달리 자기 수련과 혼신의 공력을 들이는 작가 자신도 '알게 모르게' 마음 속의 귀신이 조화를 주재한다. 수묵의 도저한 정신이 귀신을 부른 것이다. 김호석의 벌레 그림들은 벌레 자체가 중요한 대상이 아니라 그 벌레라는 존재에 작용하는 귀신의 조화능력을 표현한 것이란 사실을 주목해야 한다. 벌레를 그린 수묵화는 사실주의적 묘사에 충실하다. 사실 미물에 대한 성실한 관심은 수묵화의 전통에서도 종종 찾아볼 수 있지만, 그렇더라고 이처럼 미물을 따로 제재로 삼아 성실한 사실 묘사를 하는 수묵화는 희귀하다. 벌레-미물의 사실성을 성실히 관찰하는 것은 벌레의 생리 관찰을 통해 우주적 생의, 생기가 누리에 미치지 않은 바가 없음을 증명하고자 하는 뜻을 갖는다. 왜냐하면, <탄착군> <집중된 탄흔> <빨대> 같은 무생물을 화재로 삼은 그림에서 보듯이, 사물-객체의 즉물적 현상을 구체적이고 사실적으로 묘사함으로써. 그 '현상'의 배후에 은폐된 사물-객체의 본성이 '보여지게' 하려는 화의는 스스로 분명하기 때문이다.

김호석은 광주민중항쟁 당시 신군부에 의한 민중학살을 우회적으로 표현하고자 한 그림이라고 설명하지만, 총탄 흔적의 사실적 묘사는 그 자체로 역사적 시간으로 환원되지 않는, '사물 자체'가 지닌 시간의 존재론을 드러낸다.
그림 속 '탄흔'은 감상자가 삶의 역사 속에서 조우하는 어떤 '시간적 존재의 현상'이다. 이 순간, '탄흔'의 본성으로서 근원적 시간과 역사적 시간은 서로 교차 교직하는 가운데 서로 만나고 비로소 어떤 생의生意를 나눌 수 있다.
즉 사물의 존재는 근원적 시간과 역사적 시간과의 만남 속에서 진실하고 성실한 존재의 시간성으로 경험될 수 있다. 수묵 초상화 <거꾸로 흐르는 강>에서 주목할 것은, '거꾸로 흐르는 강'이란 화제와 함께 흰 옷차림을 한 단정한 선비의 얼굴이 먹빛으로 사색死色이 되어 있다는 점이다. 거기서 감상자는 먹을 새로이 인식하고 먹의 존재를 새로이 만나게 된다. 그것

은 선비의 존재가 물적 기반을 잃어버린 '역사(시간)'에 대한 공포감이며 동시에 '알 수 없는 시간'의 존재에 대한 두려움 혹은 공포의 표현이라 할 수 있다.

그럼에도, 사색死色이 된 선비 얼굴은 역류하는 시간이 두려운 '전근대적 존재'의 표현이지만, 전근대에서 근대로의 예정된 역사주의를 뛰어넘어 수묵의 먹빛은 그 자체로 천지조화의 근원적 시간성을 아울러 은폐하고 있다.

곧, 존재와 시간을 표현하는 수묵(먹)의 유현幽玄함을 은폐하고 있는 점이 깊이 살펴질 필요가 있다. 이럴 경우, 사색이 된 얼굴은 전근대적 사고방식의 몰락과 붕괴를 맞이한 선비의 의식 상태(존재론적 사태)를 시사한다고 볼 수 있지만, 그와 함께 먹빛의 유현함 속에 깃든 '근원적 존재'로서 수묵정신을 만나는 것이 중요하다. 유현한 먹빛에서 나오는 시간의 존재, 먹의 유현幽玄으로 돌아가는 먹빛의 존재로서 '근원적 시간'이 함께 표시되기 때문이다.

역사적 시간조차 수묵의 근원적 시간 안에서 명멸明滅을 지속하는 것이다. 김호석의 수묵화는 정신의 현상이다. 김호석의 묵죽墨竹 연작은 뿌리 깊은 선비정신과 하나가 된 선禪적 관조를 통해 '보여지지 않는' 대나무의 정신을 '보여지게' 하는, 수묵의 현묘玄妙가 생생하다. 도저한 수묵정신의 현상이다.

묵죽의 농담과 붓질의 강약은 신묘함을 일으킨다. 신묘는 지성至誠, 지기至氣의 표현이다. 특히 김호석의 묵죽은 바림渲染이 단연 신묘하다.

바림에 조화[無爲而化]의 기운이 생생하여 관객은 수묵의 기운에 더불어 감응한다. 관객은 신비스런 기운에 감기고 한껏 고양되는 것이다.

대나무의 전모를 그리거나 떨어져서 그리지 않고 사람 눈높이에서 정면으로 대나무의 몸통을 그린 수묵의 시선과 구도로 보아, 이 '대나무 연작'은 '정신의 표상'으로서 대나무를 그린 것이다. 단지 성죽成竹의 표현이 아니다.

수묵의 유현幽玄 속에서 굵은 대통의 힘찬 농담과 바림은 스스로 조화의 기운을 은근히 드러낸다. 묵죽의 유현함에서 현묘한 기운이 생동한다.

이 묵죽 연작에 감도는 신기는, 관객이 '알게 모르게' 음양의 조화 과정造化過程 속에 들게 한다. 김호석의 수묵화와 더불어, 관객의 마음도 현묘히 혼원混元한 수묵의 정신이 현상하는, 조화의 기운에 드는 것이다.

김호석의 묵죽 연작은 신묘한 음양의 조화, 곧 귀신의 존재와 그 묘용을 수묵의 정신으로 현상한, 이 땅의 현대수묵화가 보여준 혁혁한 성과라 할 수 있다.

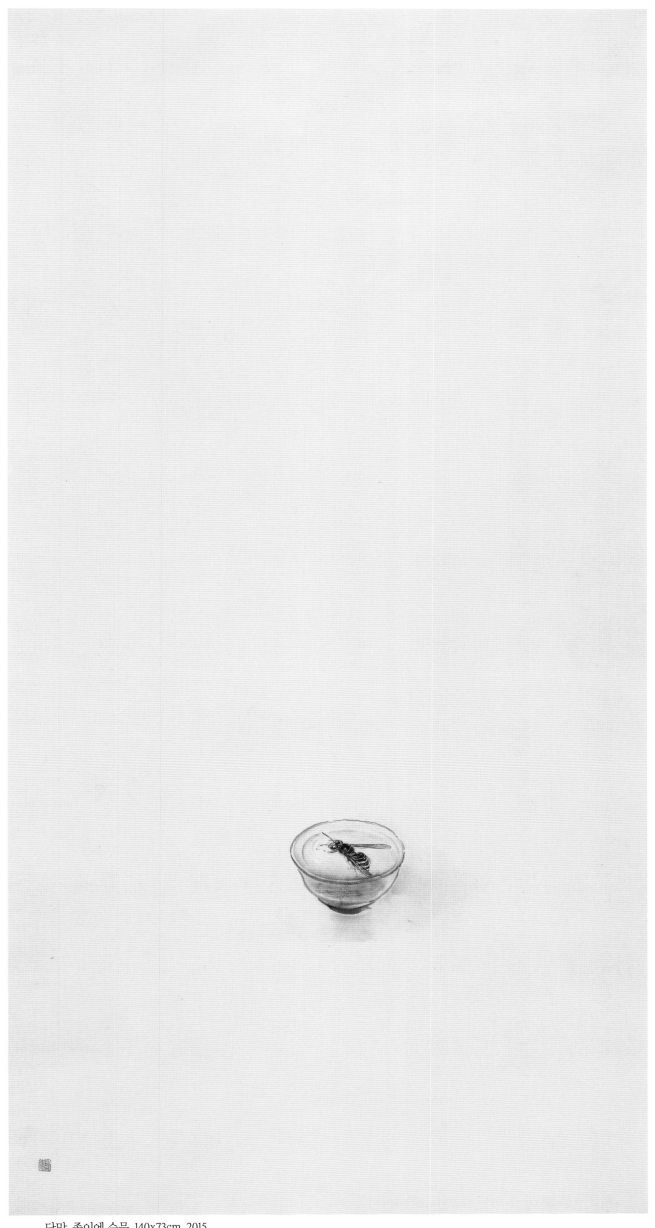

단맛, 종이에 수묵, 140x73cm, 2015

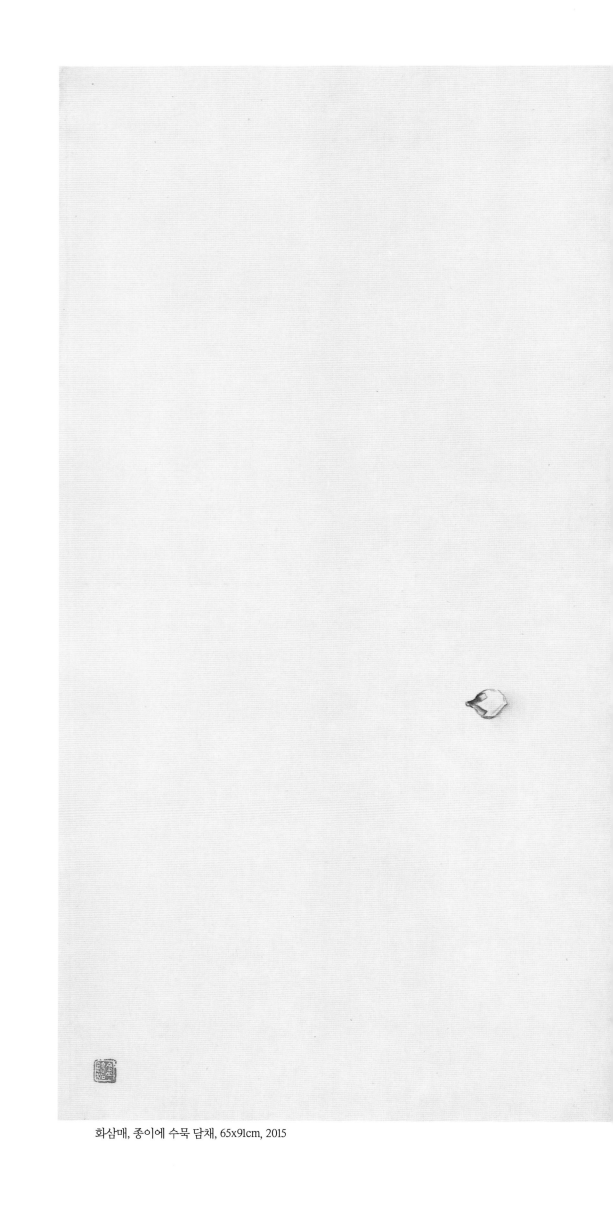

화삼매, 종이에 수묵 담채, 65x91cm, 2015

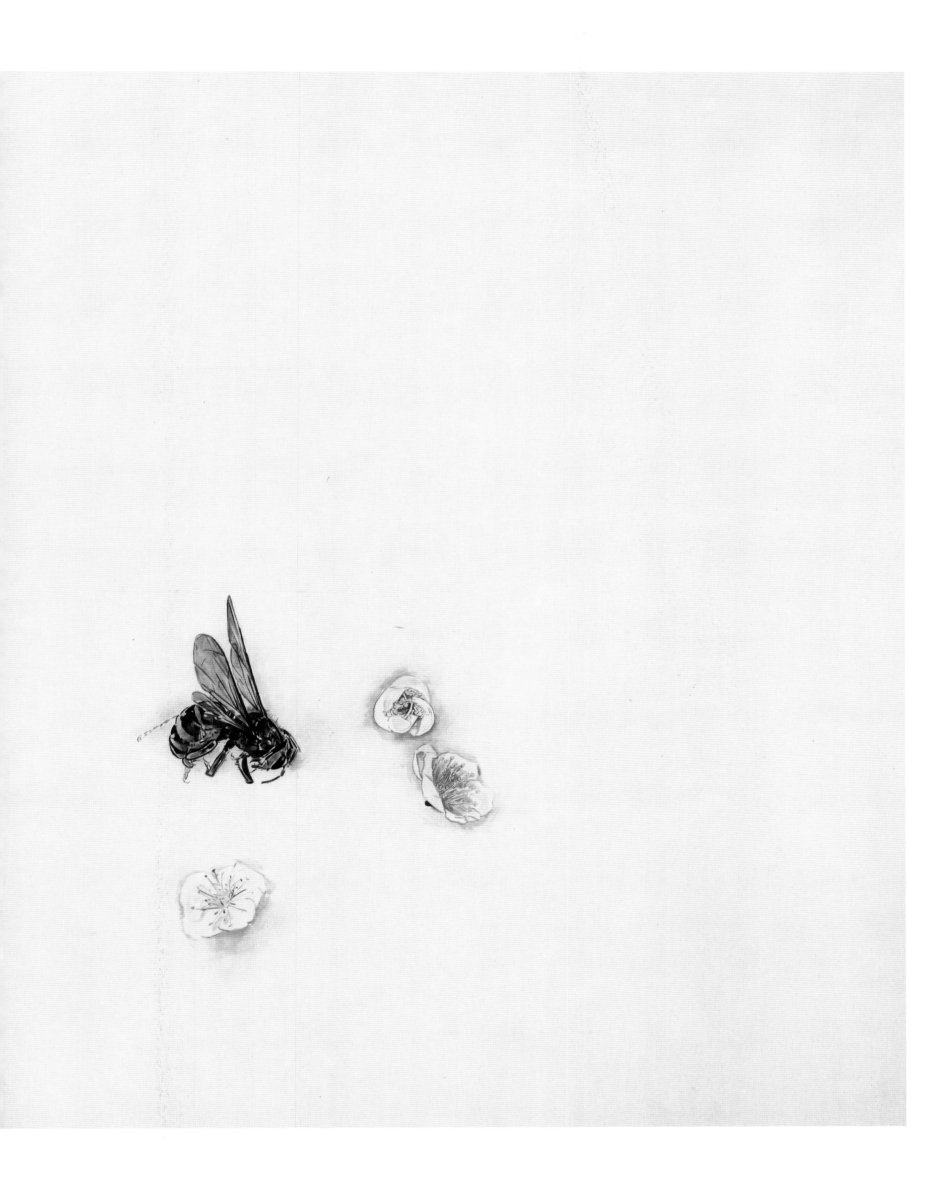

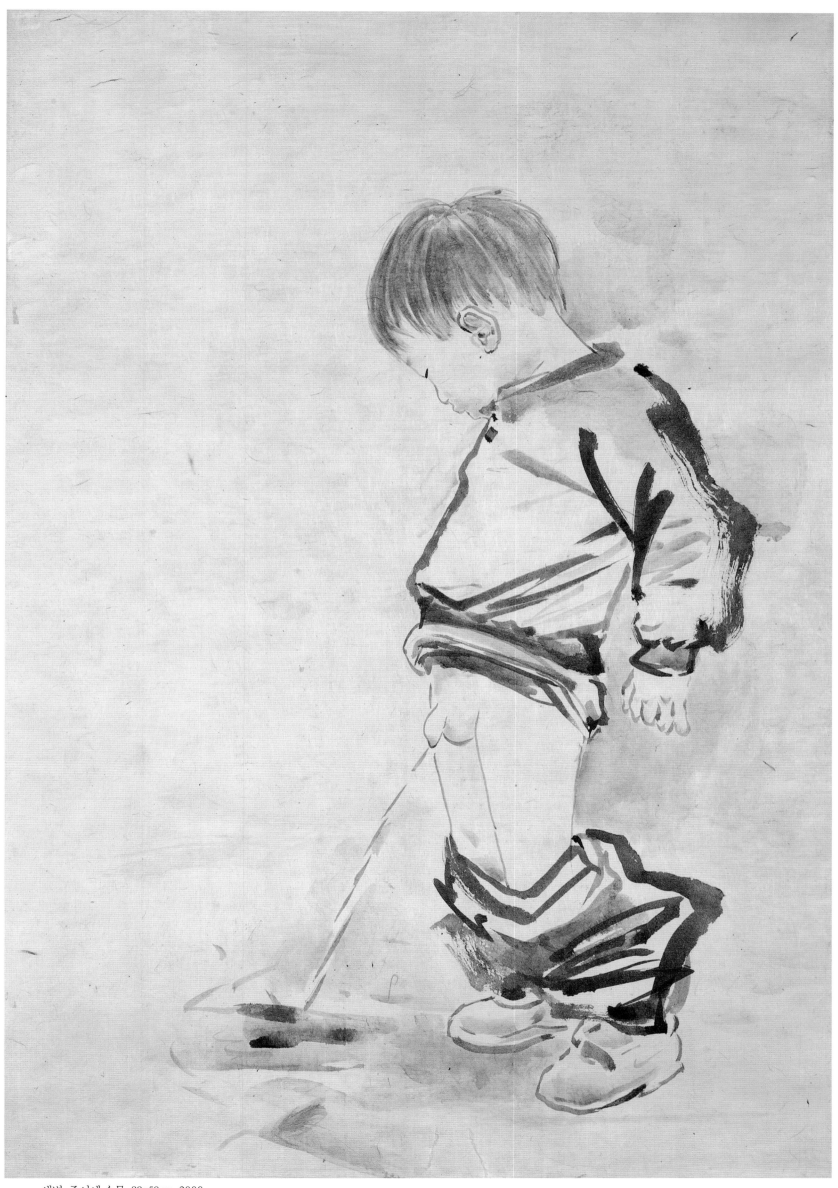

새벽, 종이에 수묵, 89x59cm, 2000

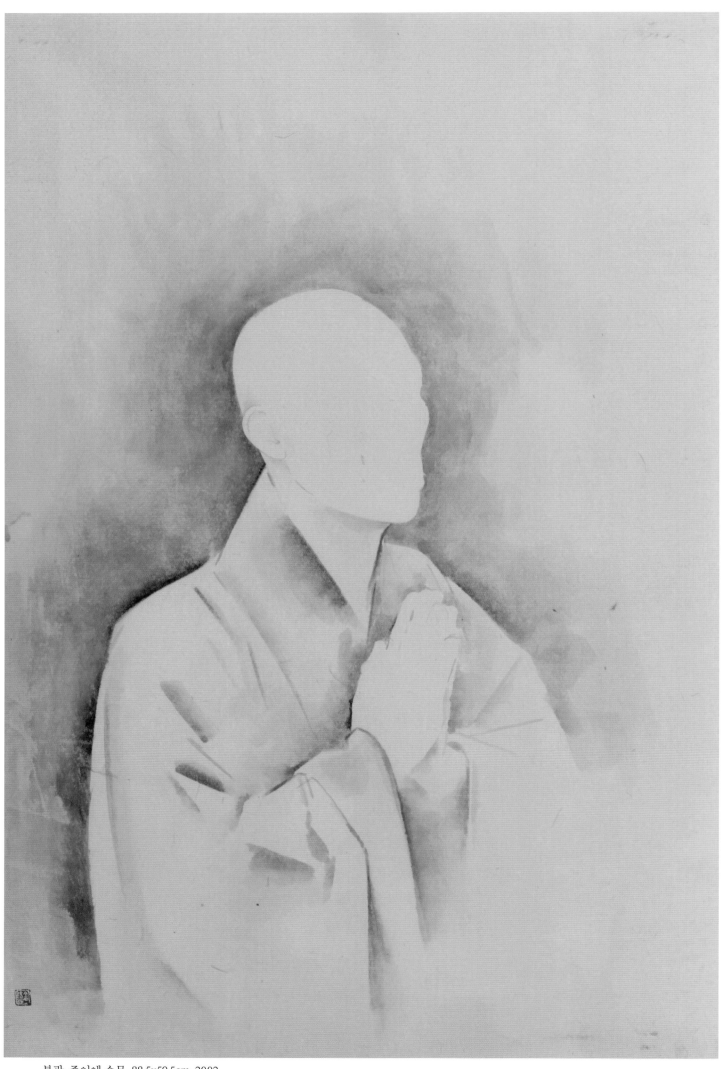

불광, 종이에 수묵, 88.5x59.5cm, 2002

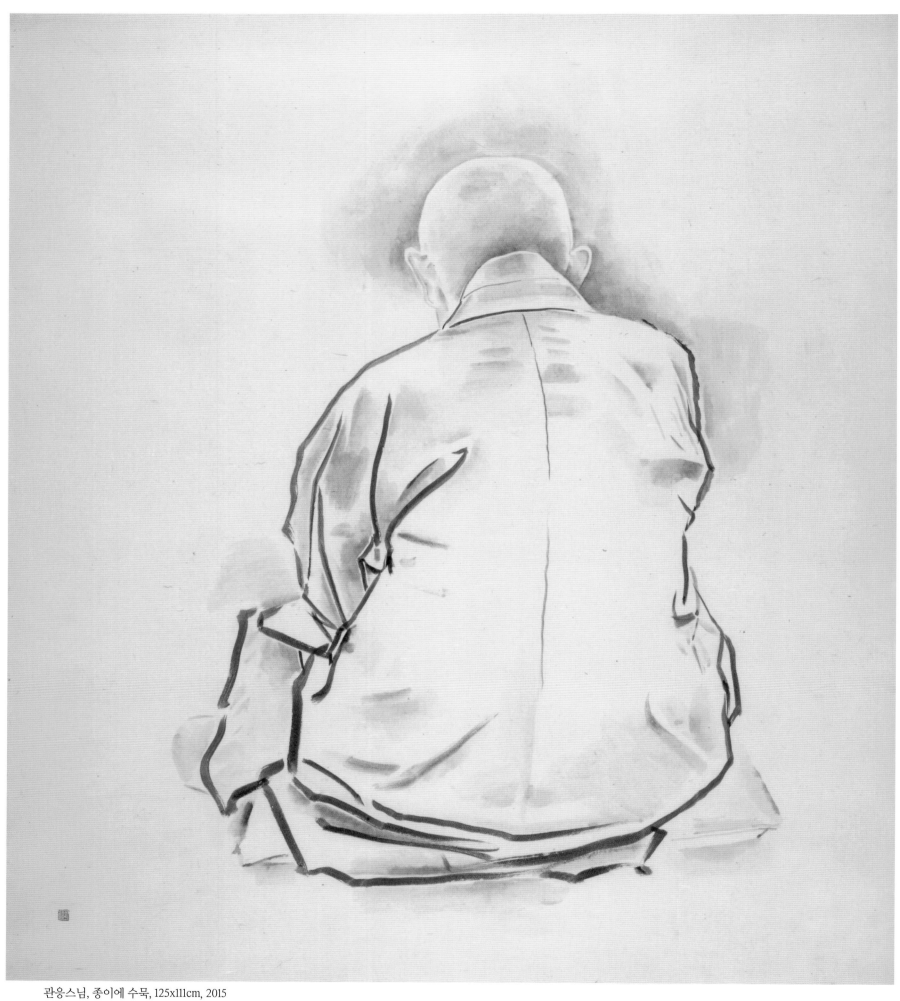

관옹스님, 종이에 수묵, 125x111cm, 2015

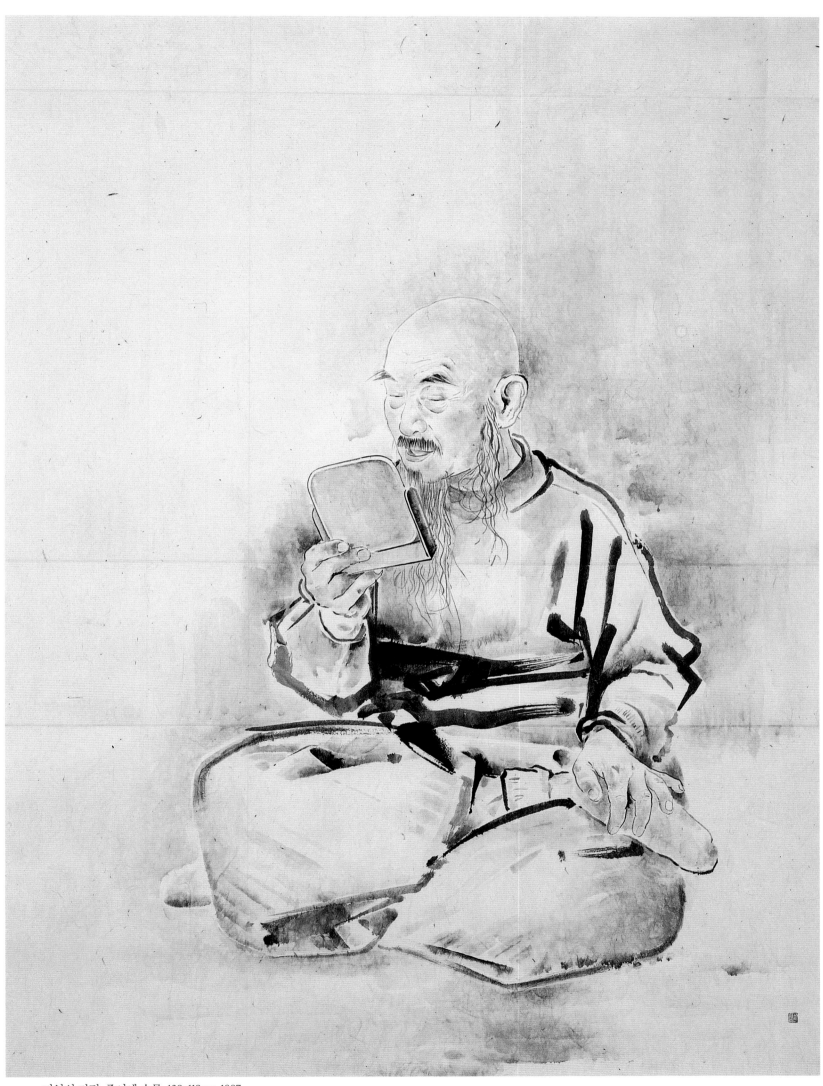

기억의 저편, 종이에 수묵, 138x118cm, 1997

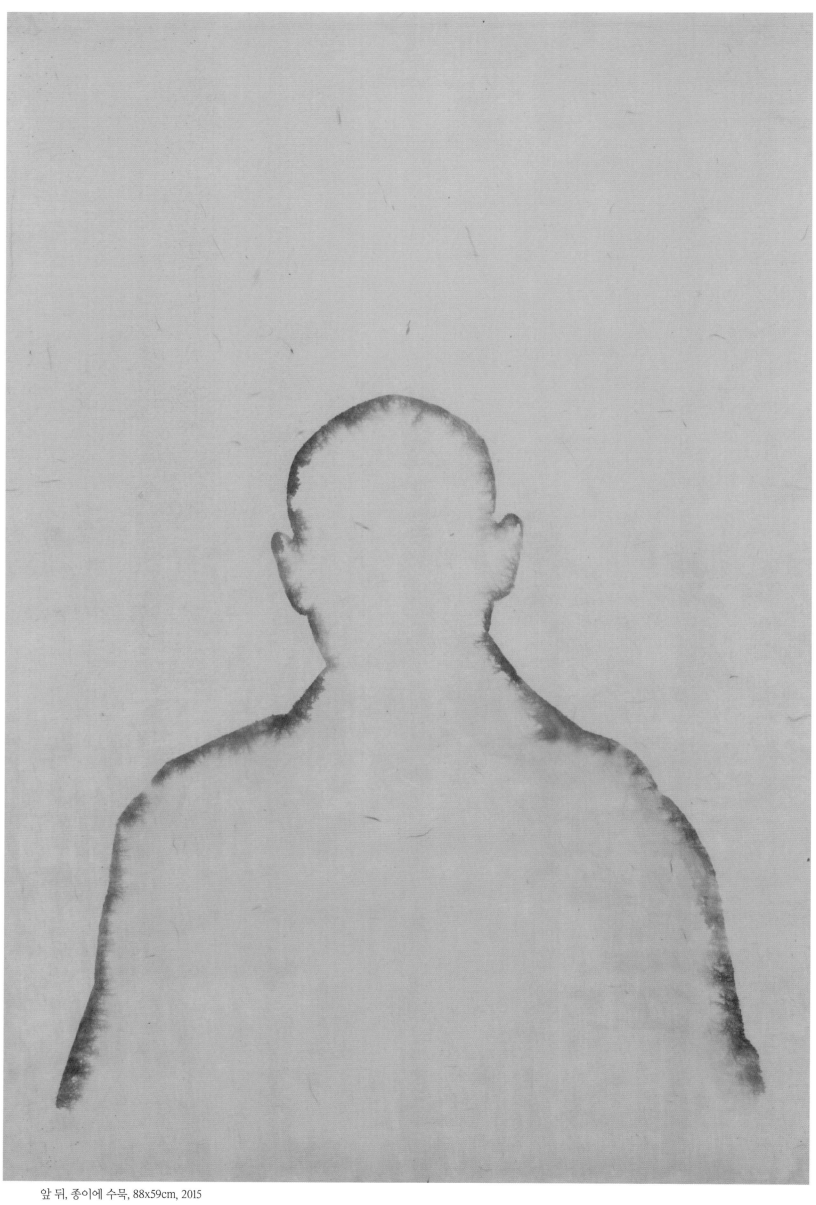

앞 뒤, 종이에 수묵, 88x59cm, 2015

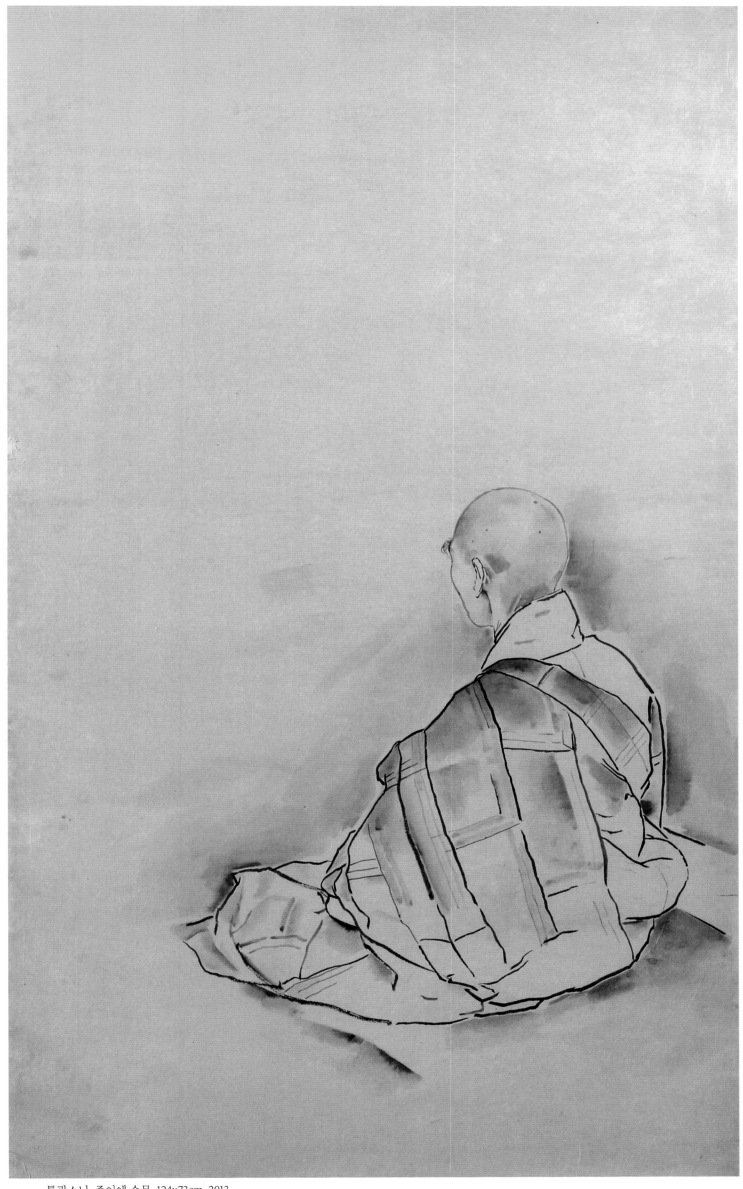

통광스님, 종이에 수묵, 124x73cm, 2013

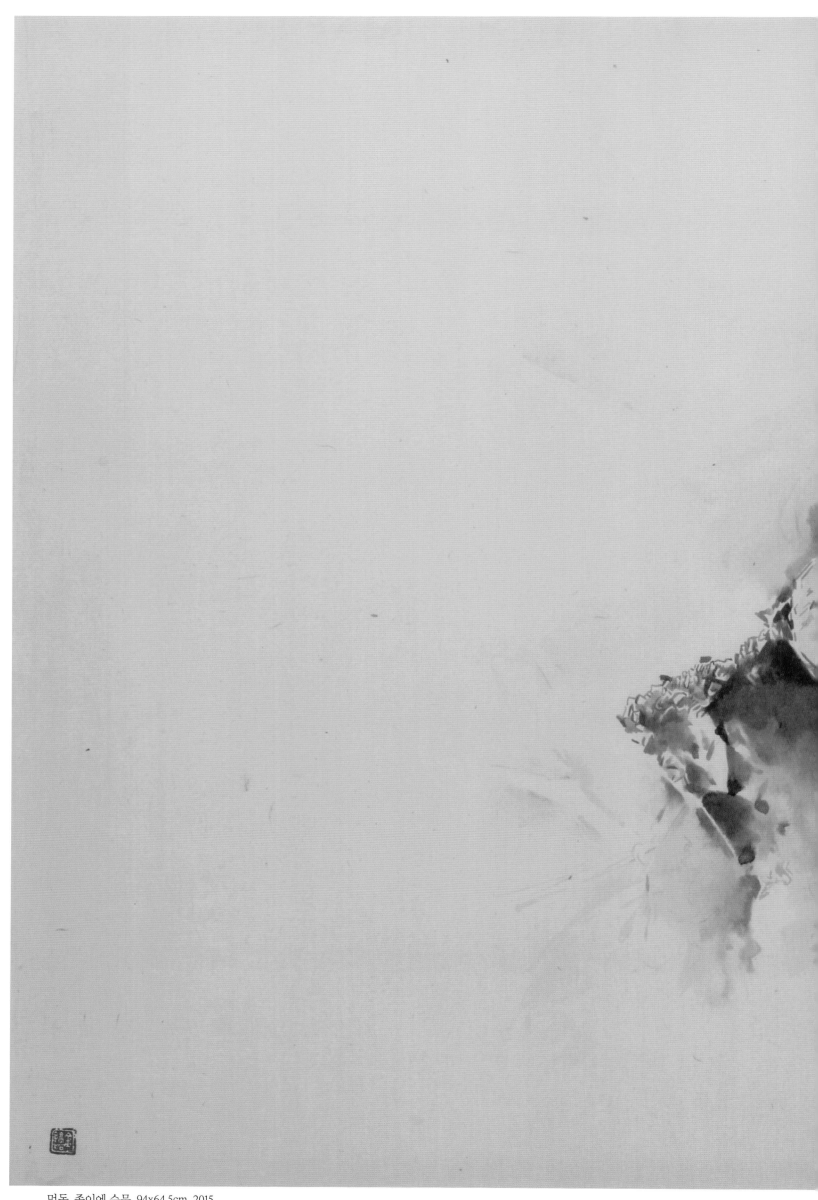

먼동, 종이에 수묵, 94x64.5cm, 2015

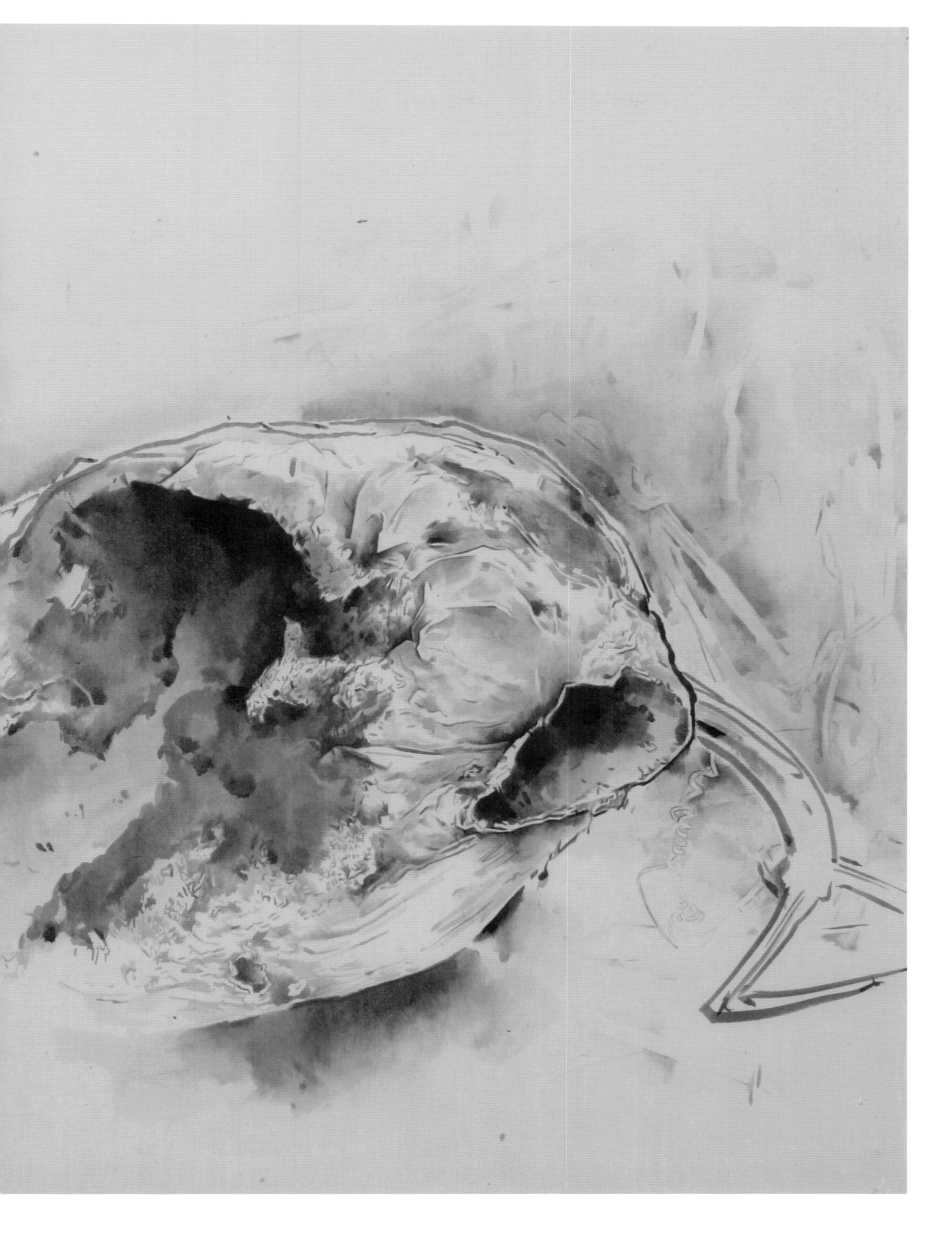

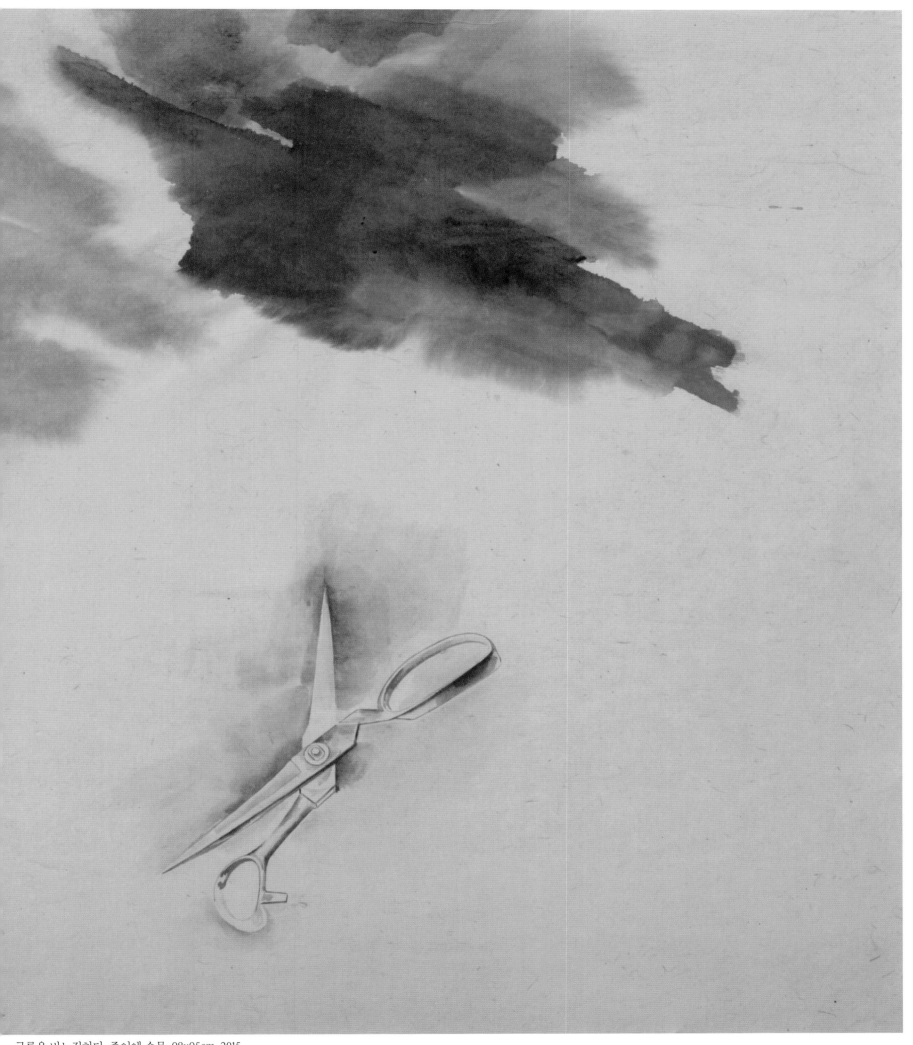

구름을 바느질하다, 종이에 수묵, 98x95cm, 2015

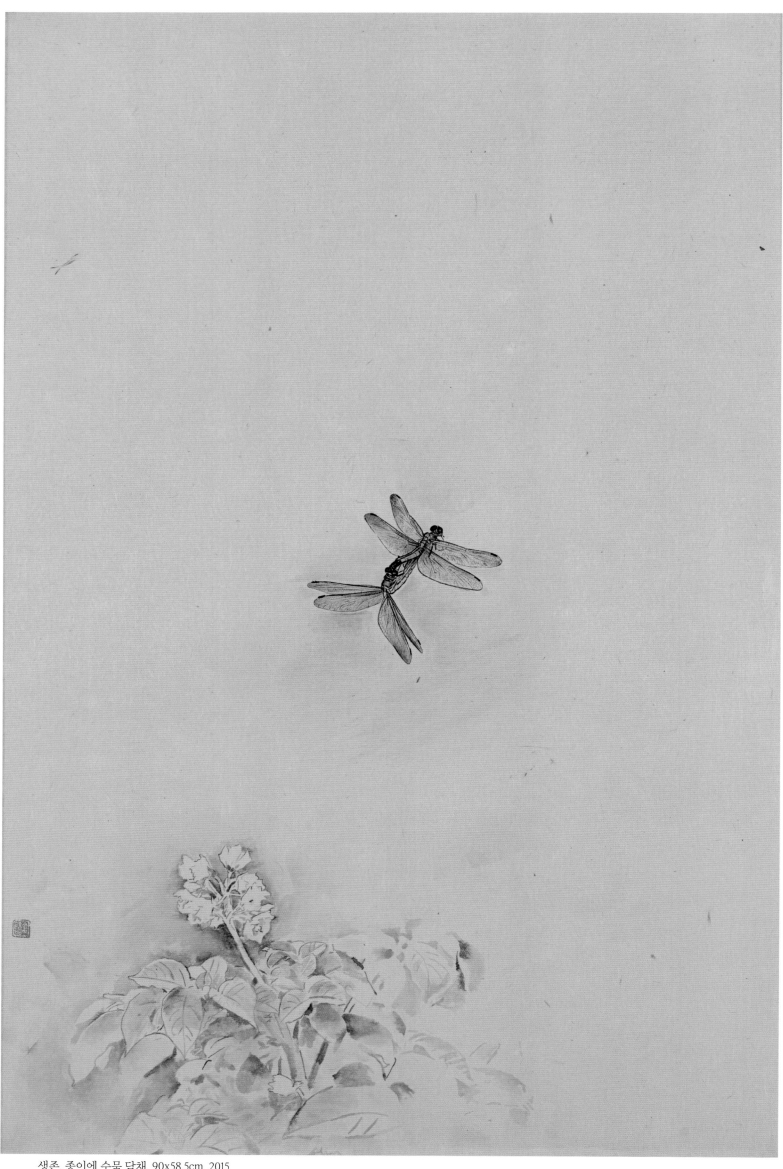

생존, 종이에 수묵 담채, 90x58.5cm, 2015

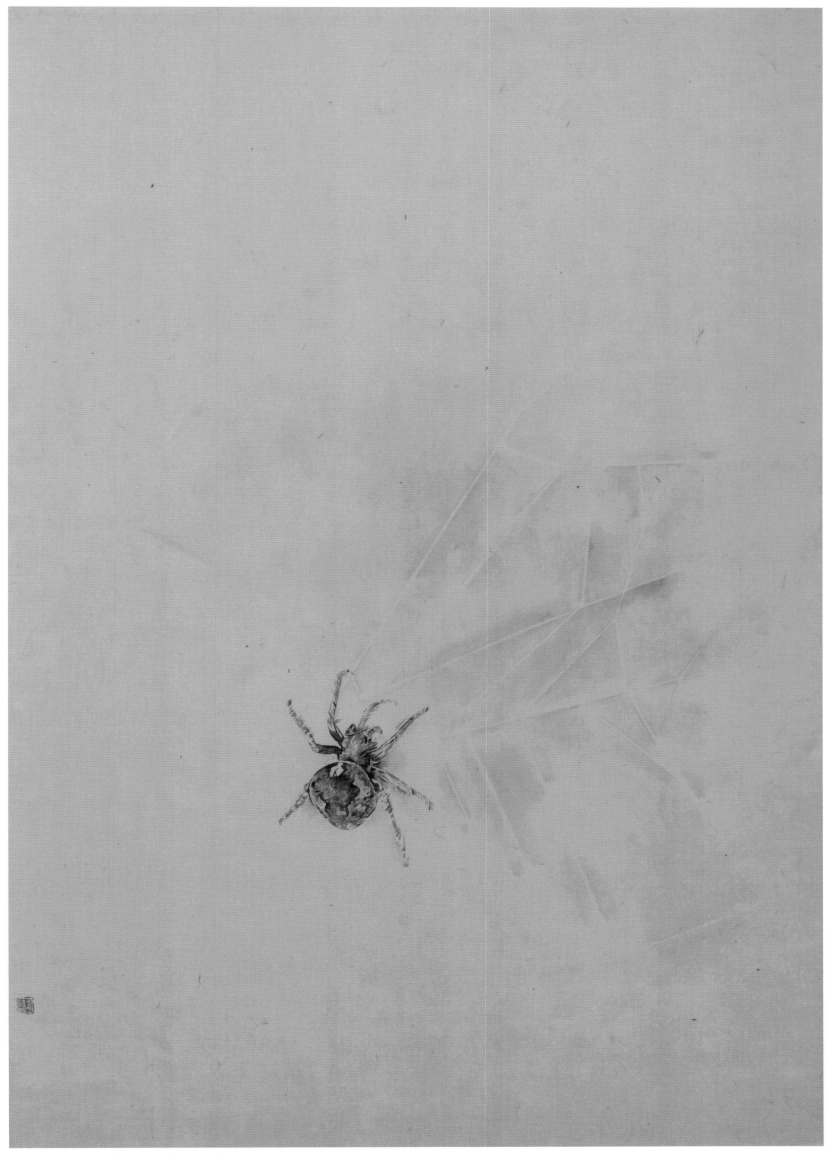

거미줄, 종이에 수묵, 92x64.5cm, 2015

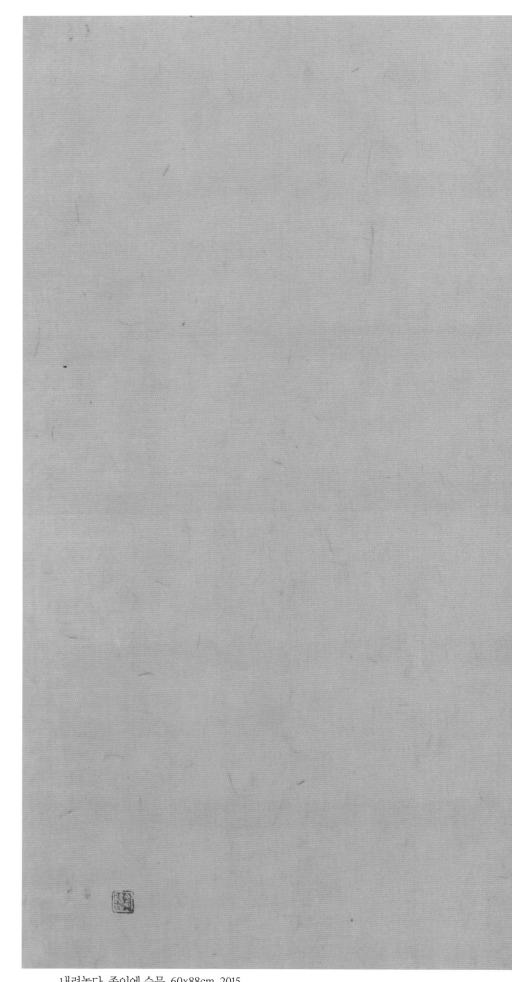

내려놓다, 종이에 수묵, 60x88cm, 2015

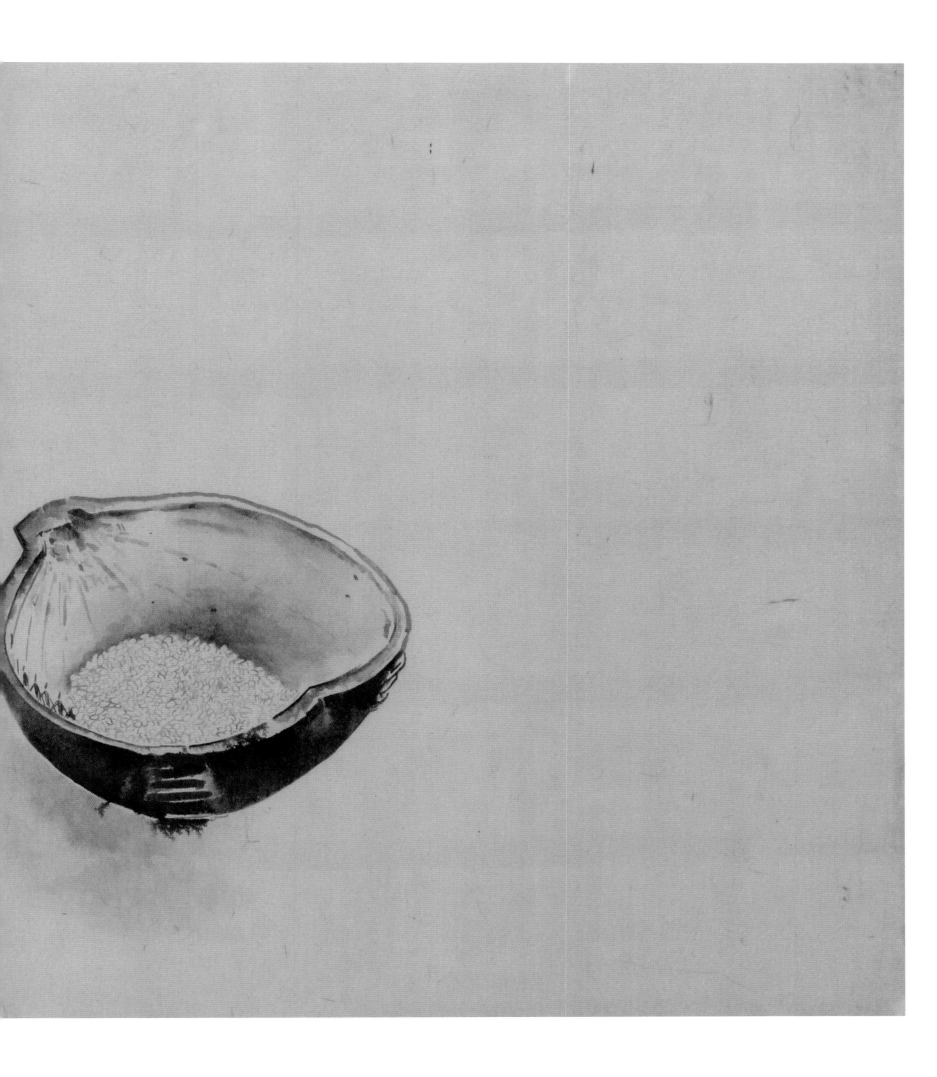

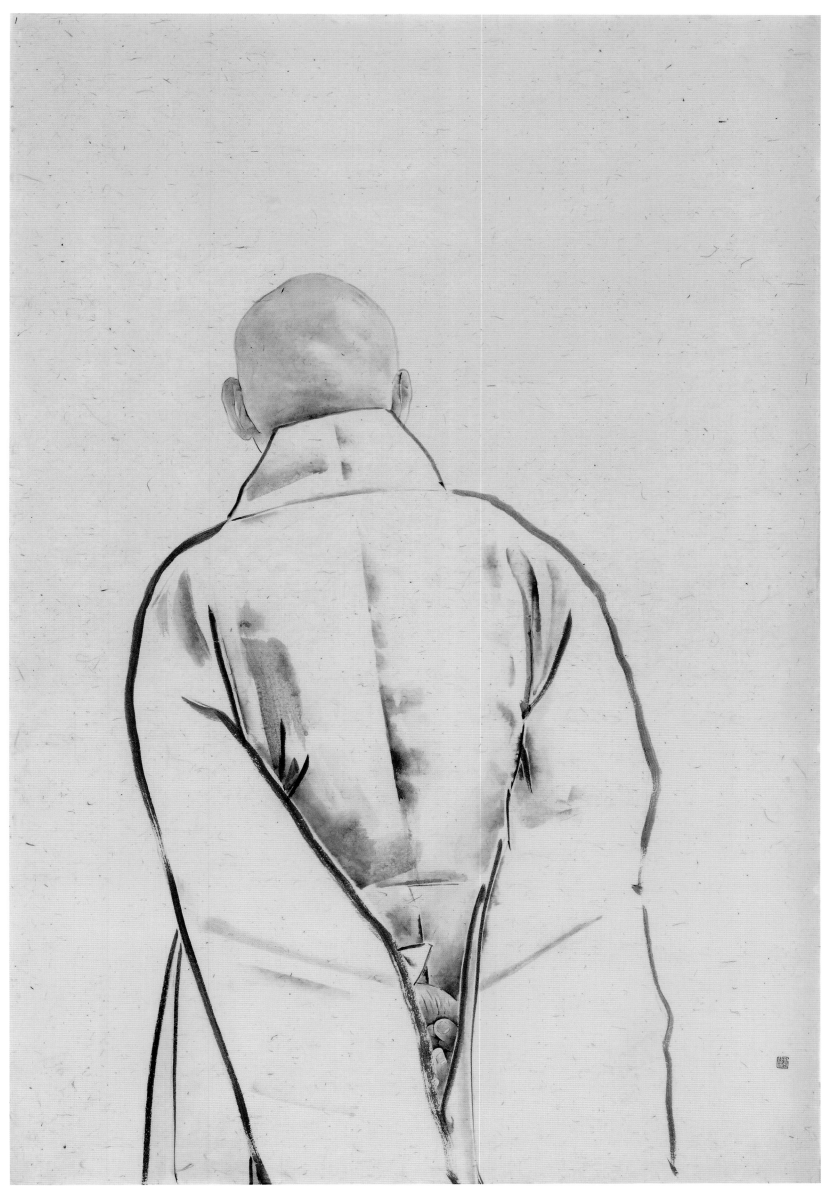

지관스님, 종이에 수묵, 143x94cm, 2010

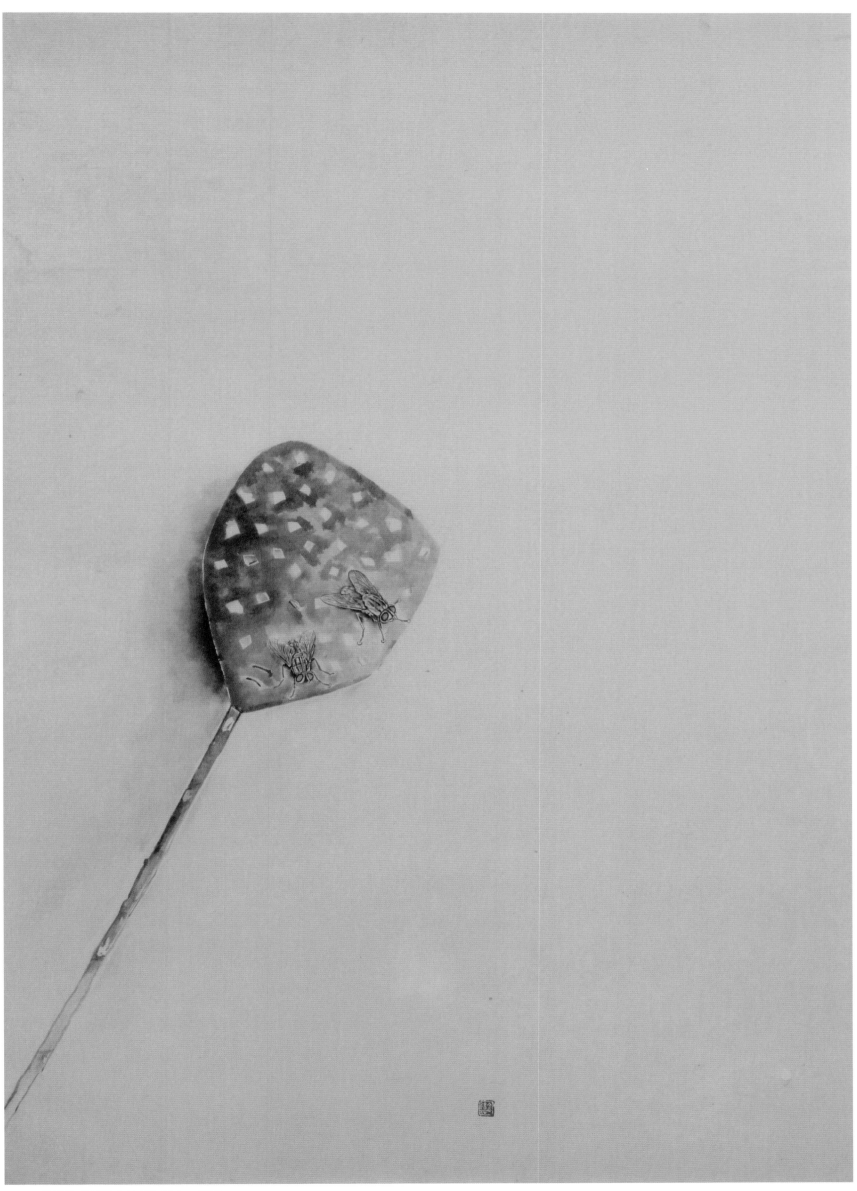

파리채, 종이에 수묵, 101x68.5cm, 2016

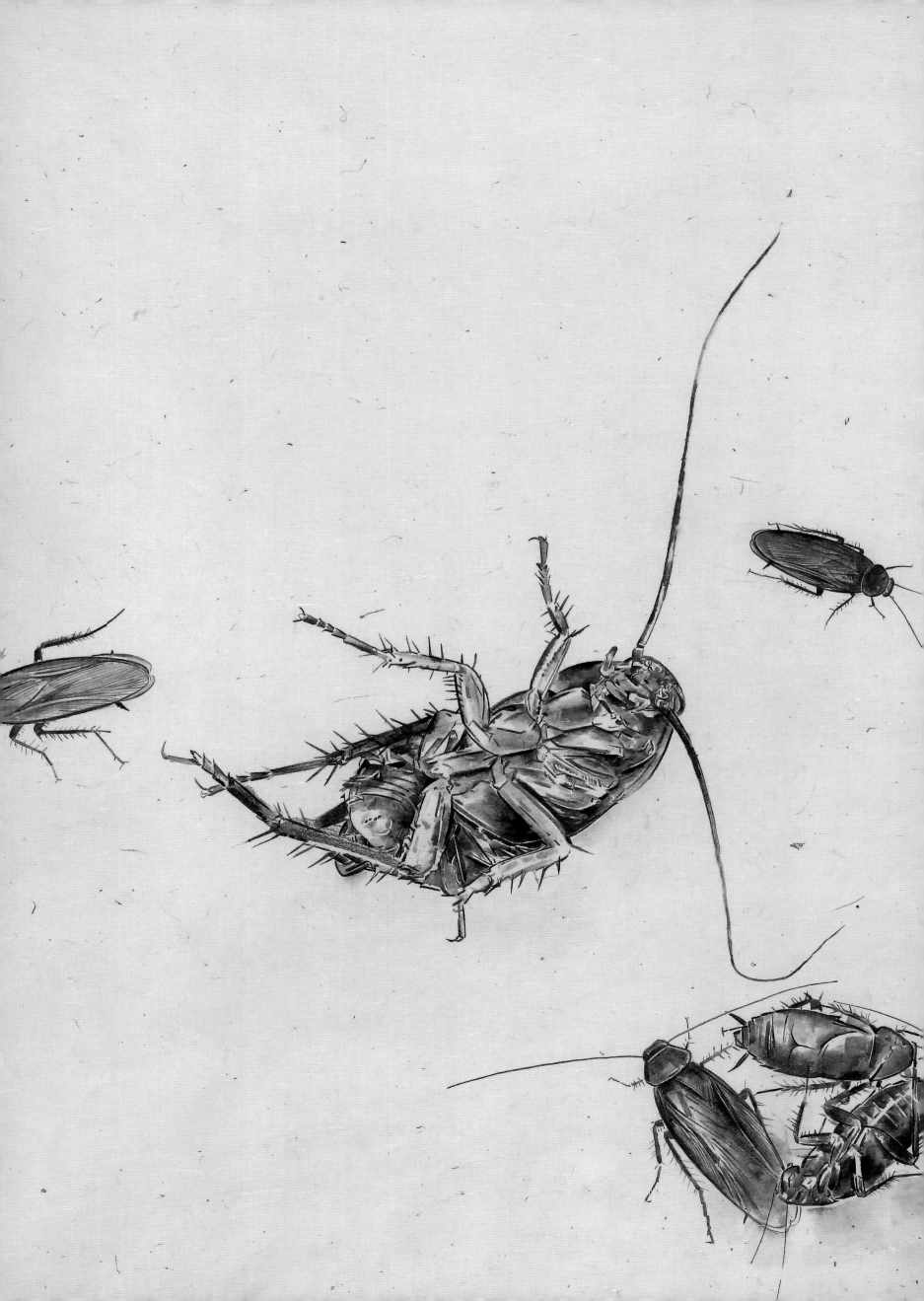

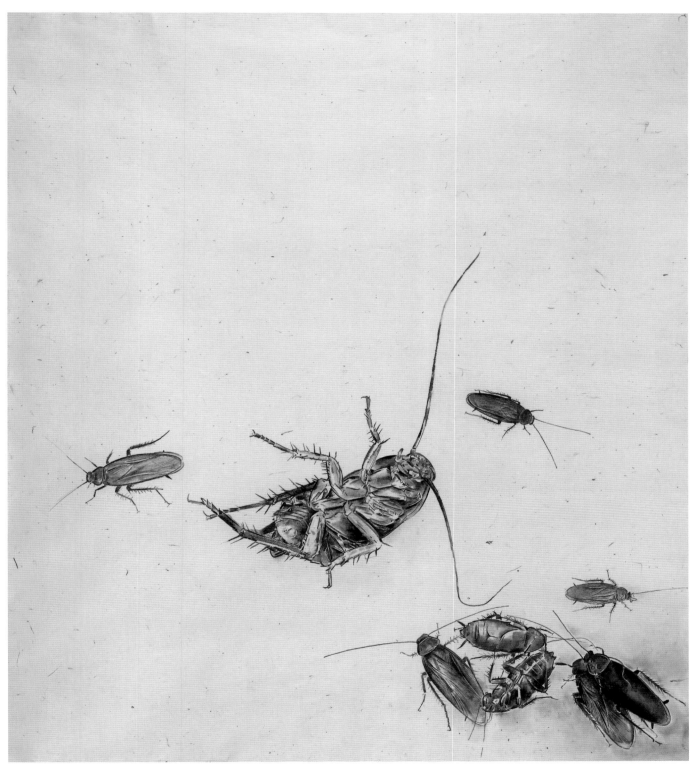

빛 속에 숨다, 종이에 수묵, 126x112cm, 2017

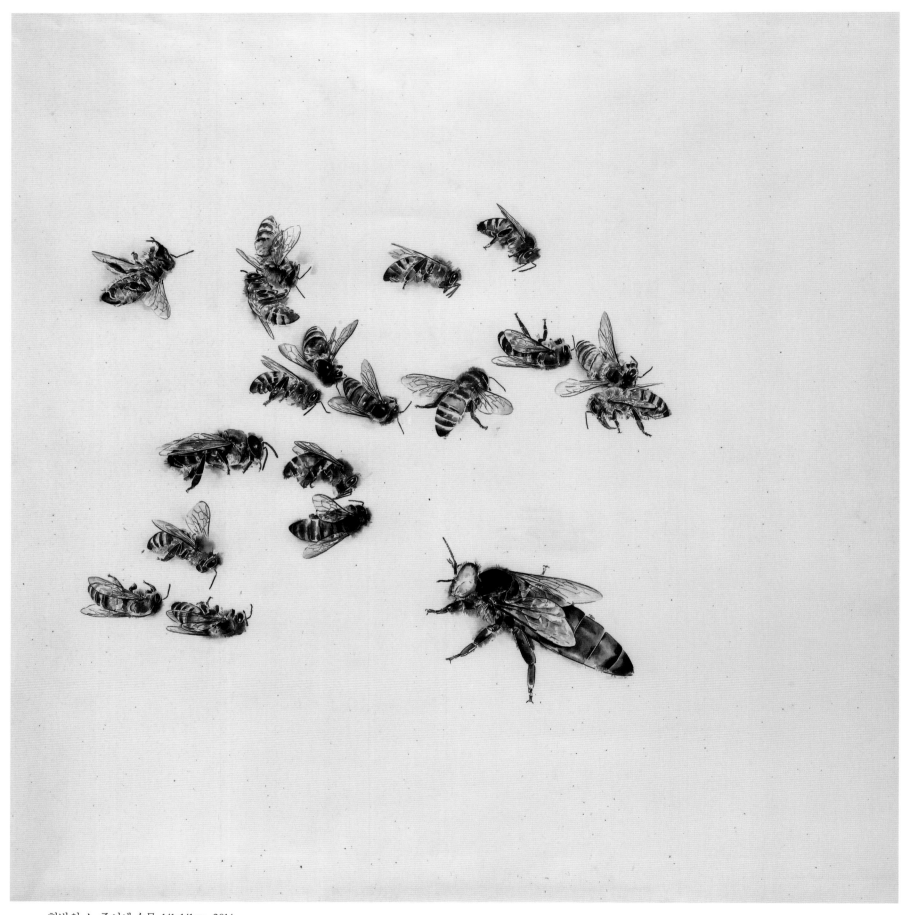

한밤의 소, 종이에 수묵, 141x141cm, 2014

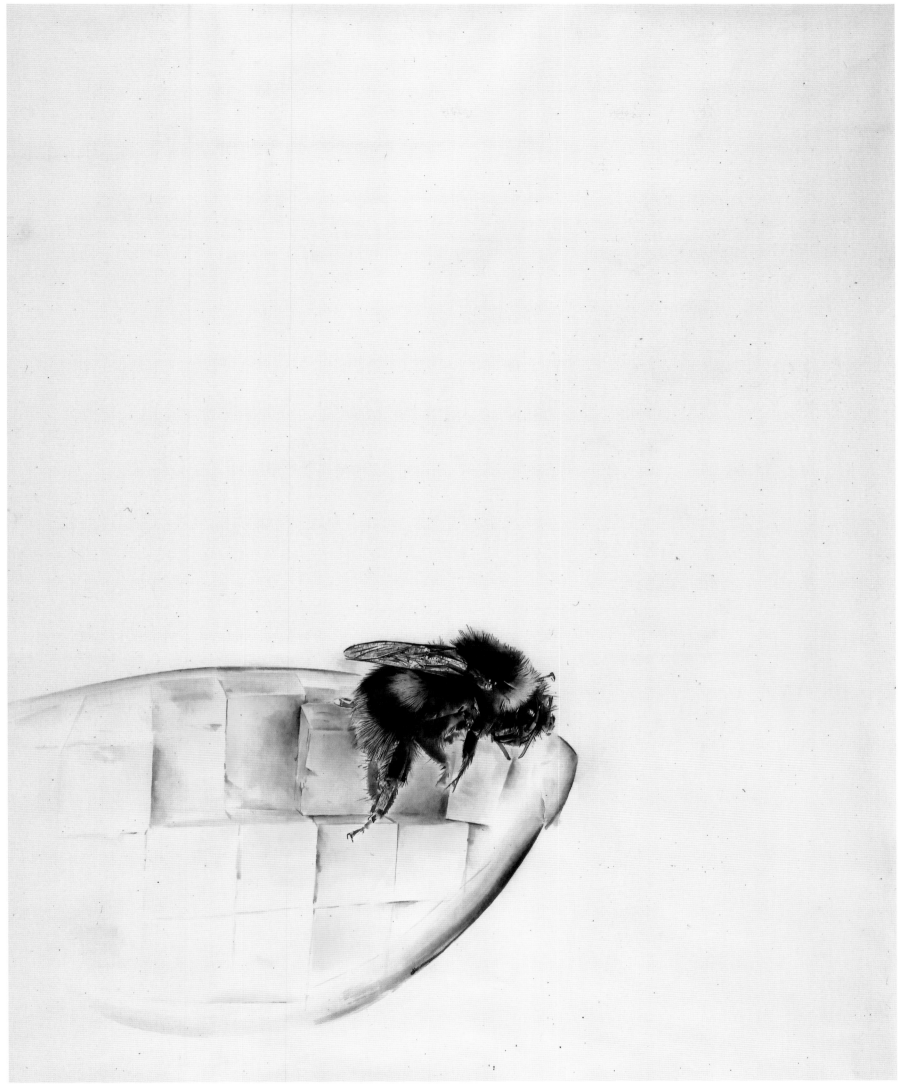

그림자에 덧칠하다, 종이에 수묵담채, 170x143cm, 2014

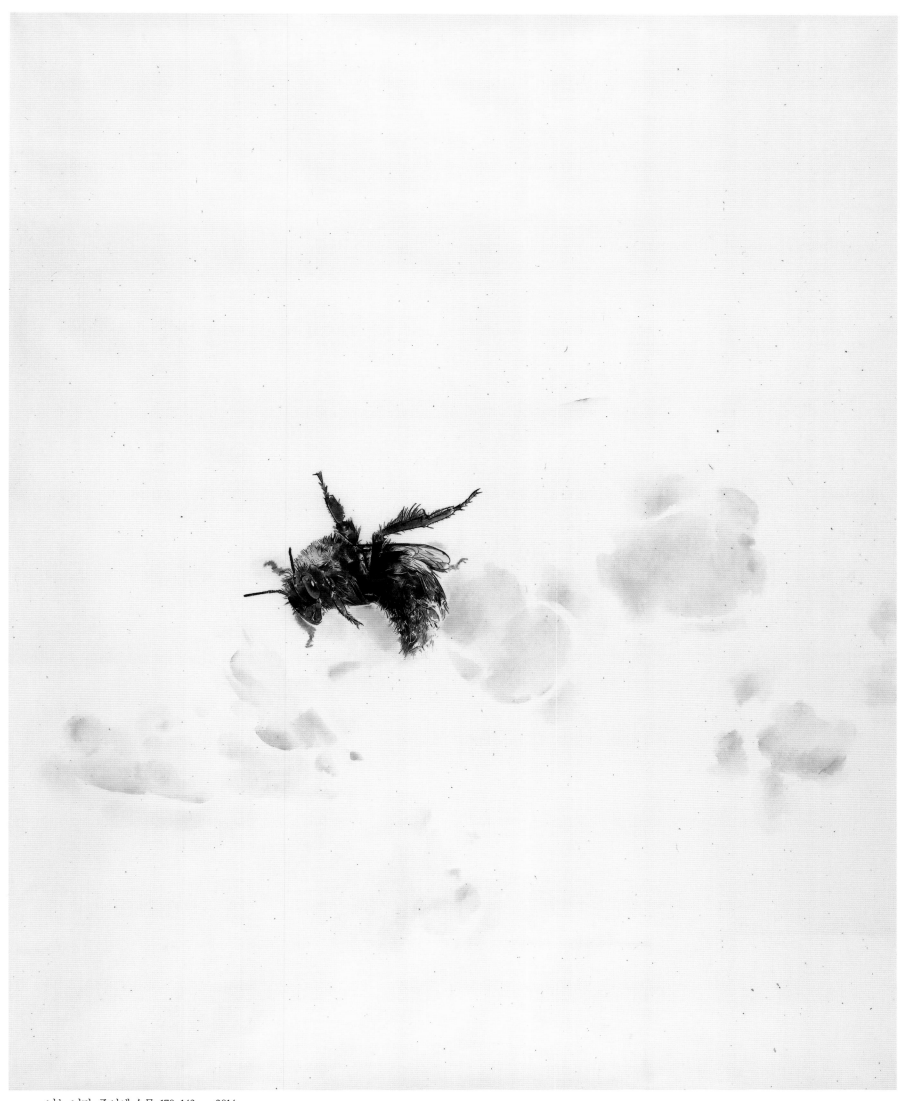

나는 너다, 종이에 수묵, 170x143cm, 2014

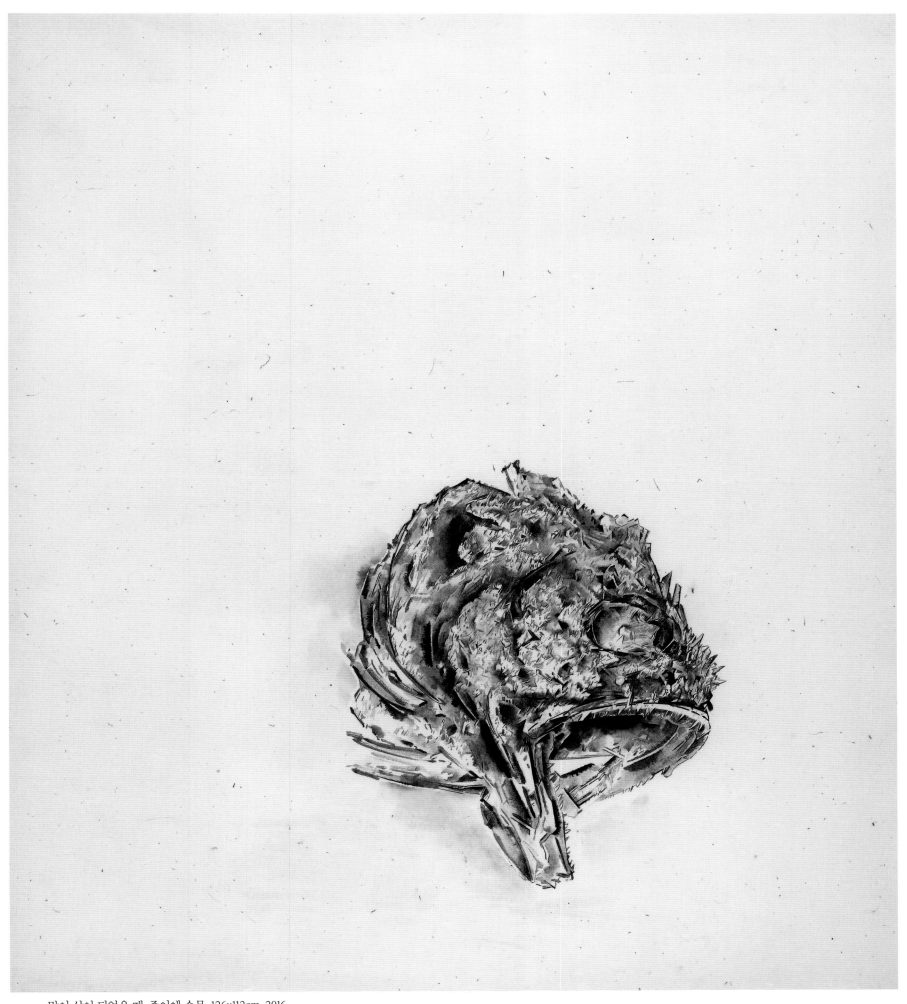

말이 살이 되었을 때, 종이에 수묵, 126x112cm, 2016

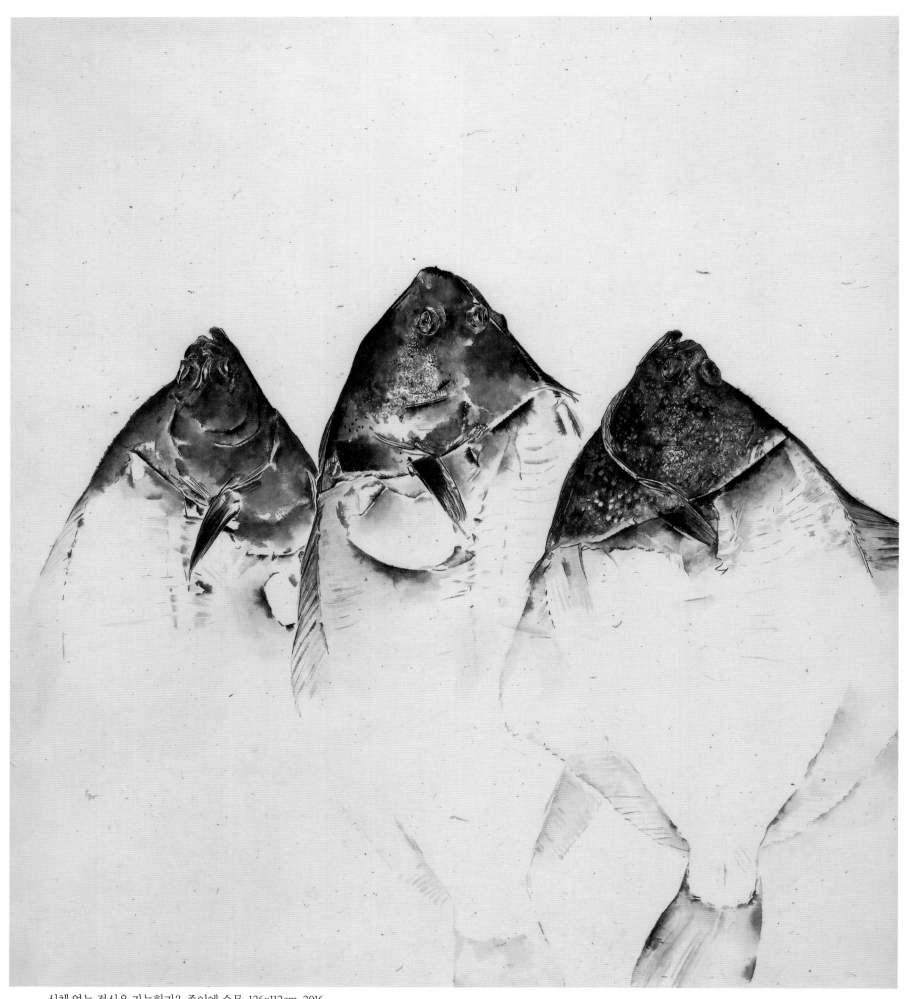

신체 없는 정신은 가능한가?, 종이에 수묵, 126x112cm, 2016

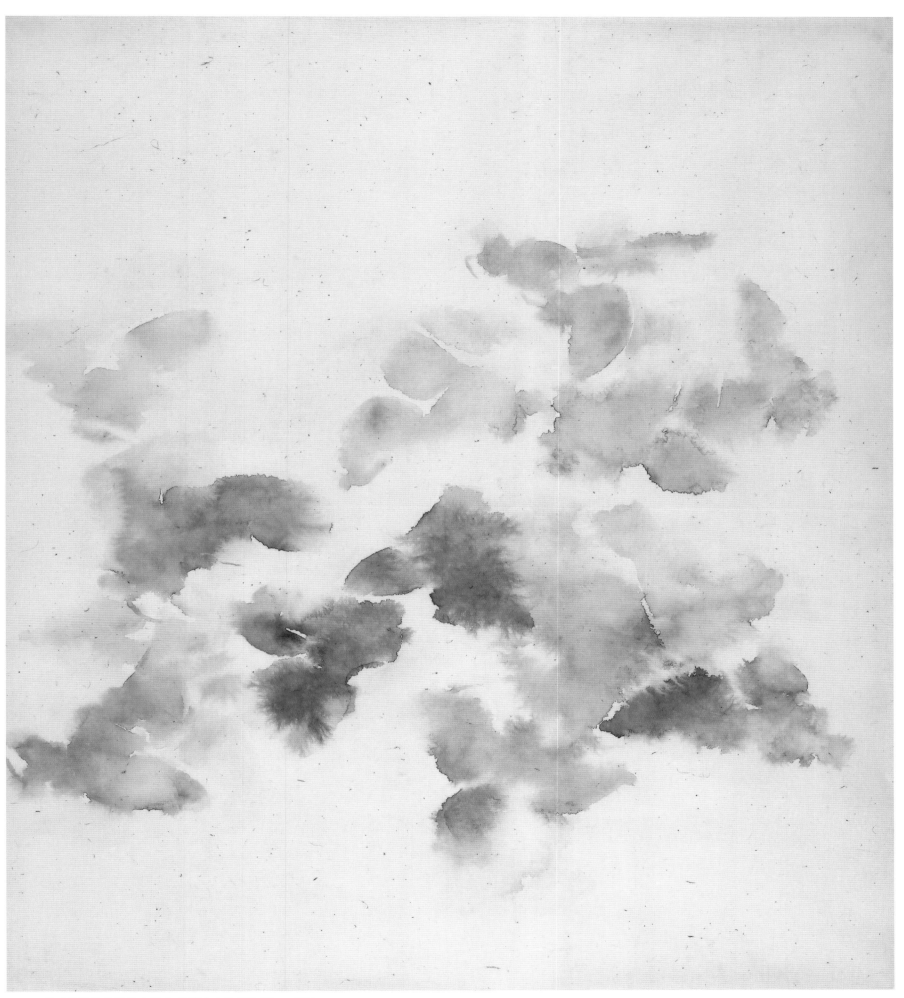

죽어서 당신의 일부가 되다, 종이에 수묵, 126x112cm, 2014

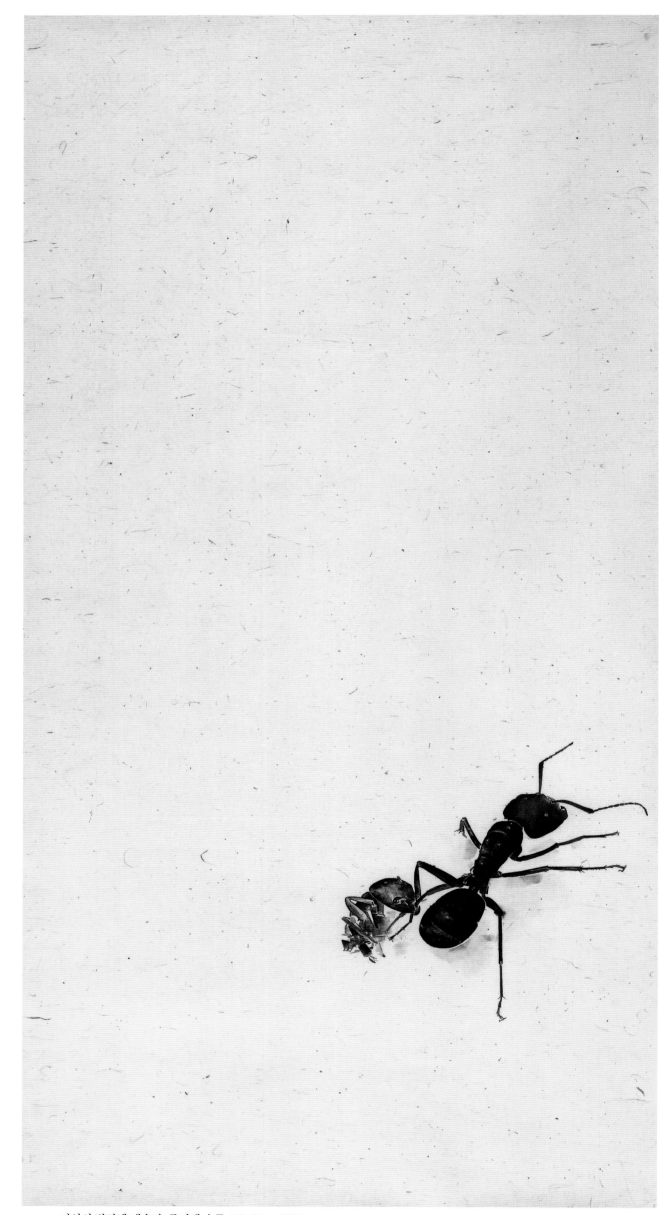

이성의 법정에 세우다, 종이에 수묵, 143x74cm, 2016

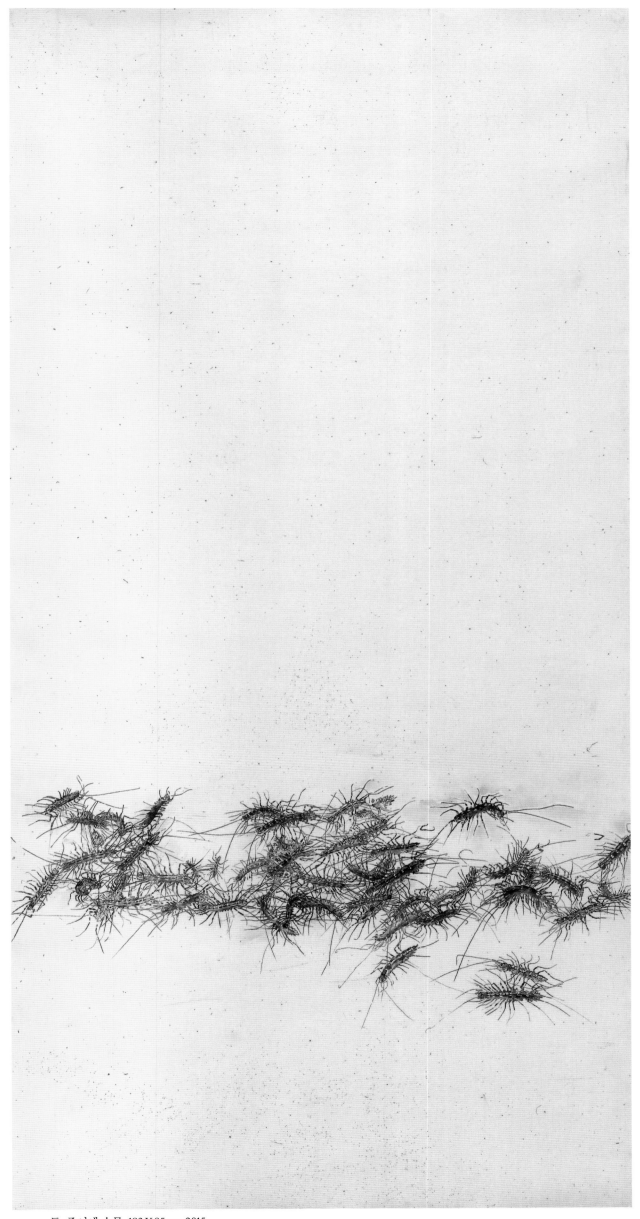

돈, 종이에 수묵, 183×95cm, 2015

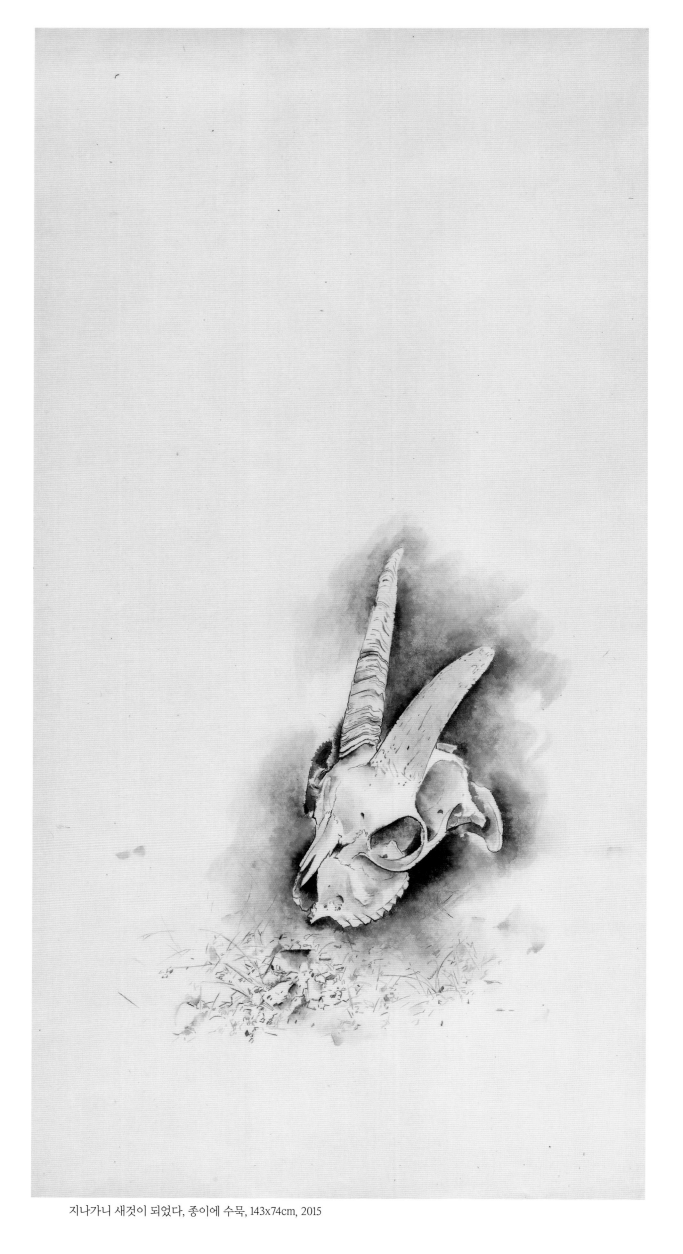

지나가니 새것이 되었다, 종이에 수묵, 143x74cm, 2015

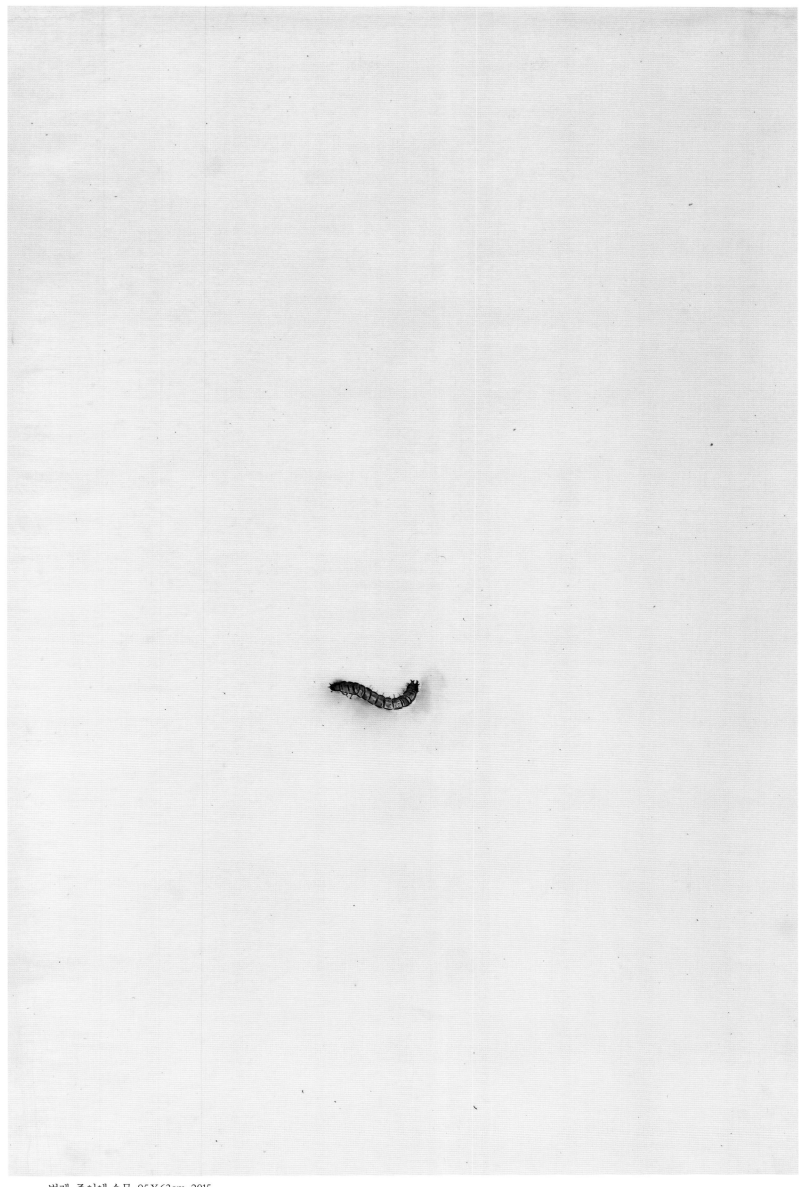

벌레, 종이에 수묵, 95×63cm, 2015

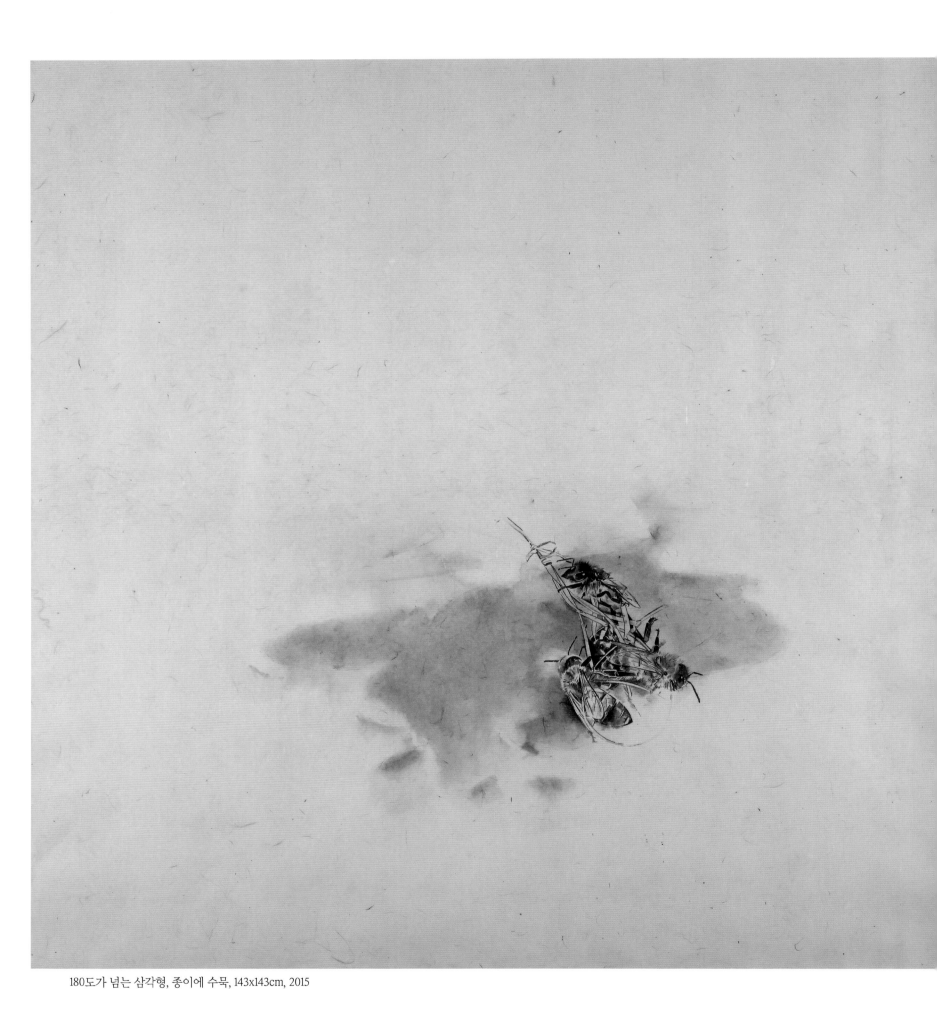

180도가 넘는 삼각형, 종이에 수묵, 143x143cm, 2015

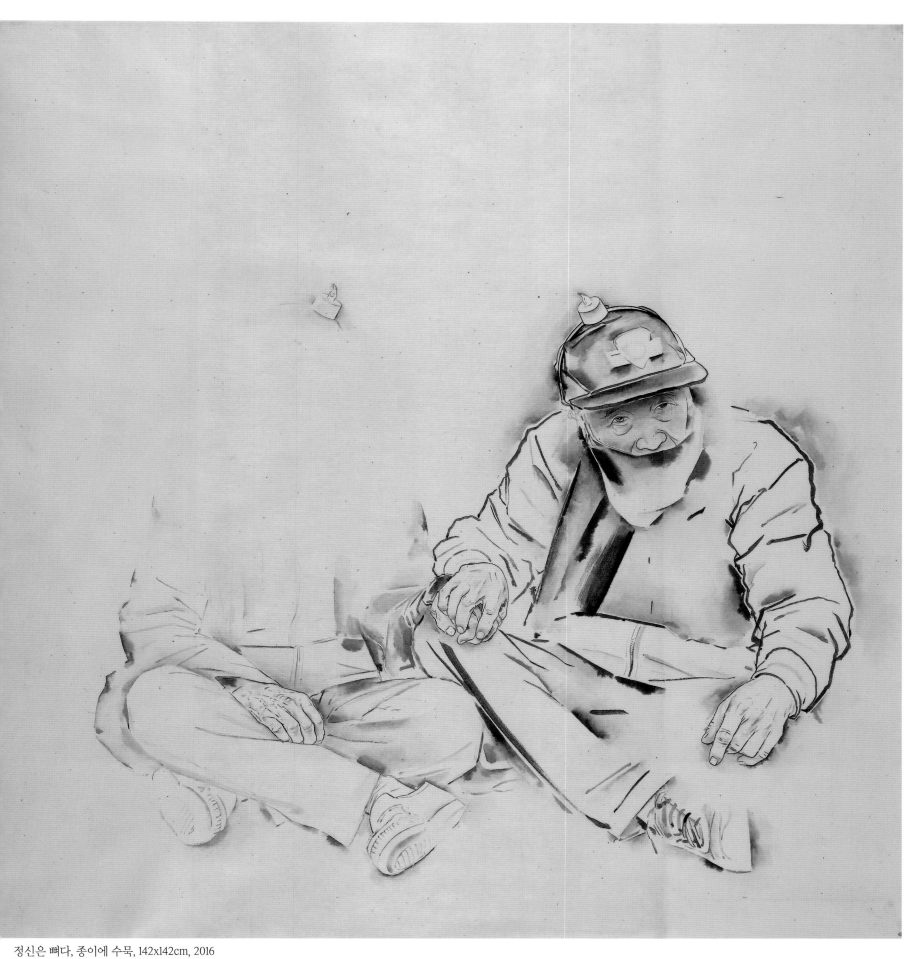

정신은 뼈다, 종이에 수묵, 142x142cm, 2016

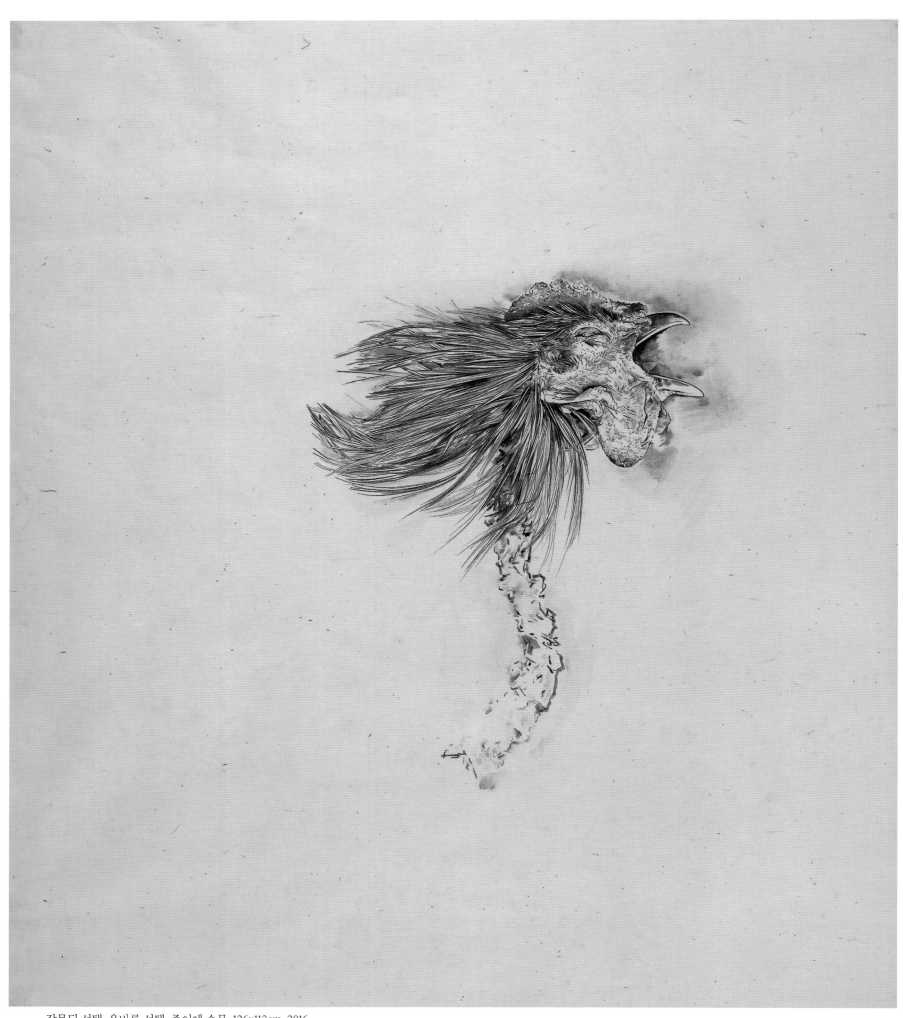

잘못된 선택, 올바른 선택, 종이에 수묵, 126x112cm, 2016

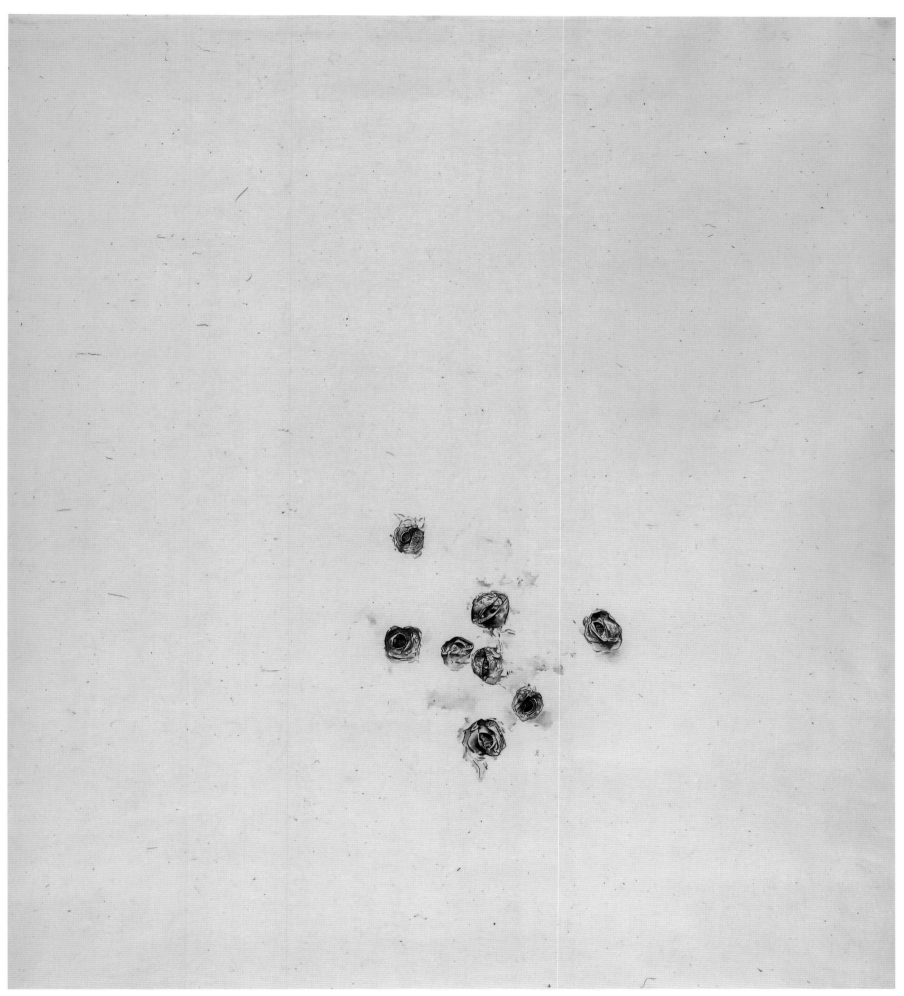

물을 탁본하다, 종이에 수묵, 126x112cm, 2015

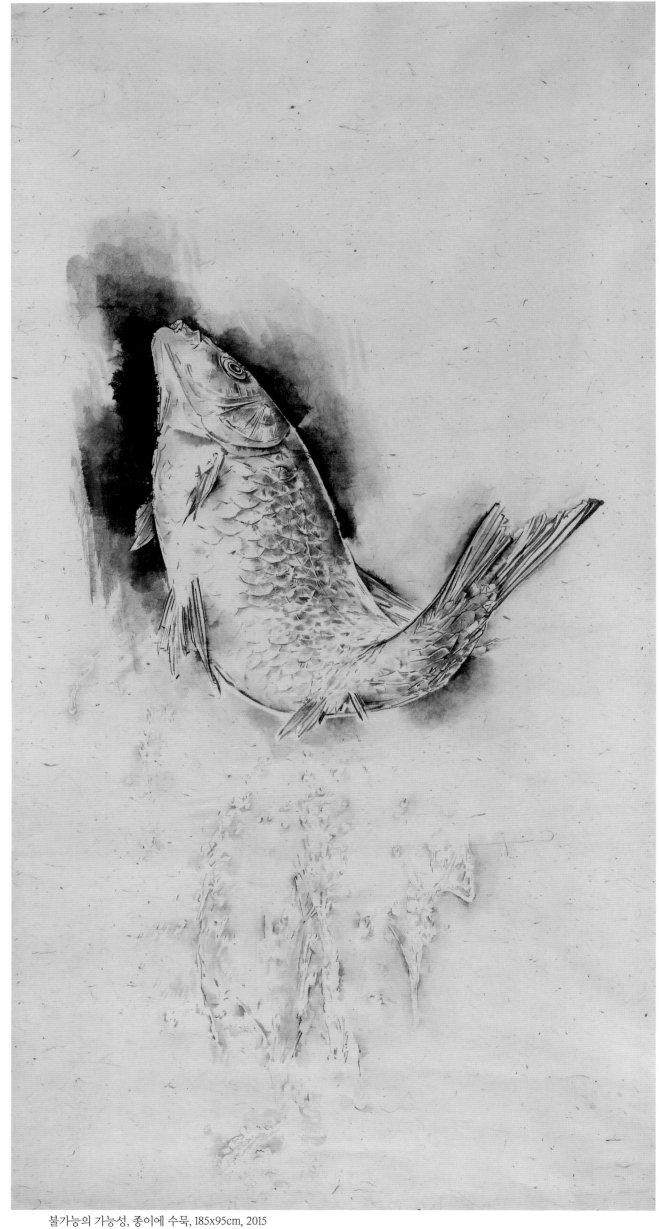

불가능의 가능성, 종이에 수묵, 185x95cm, 2015

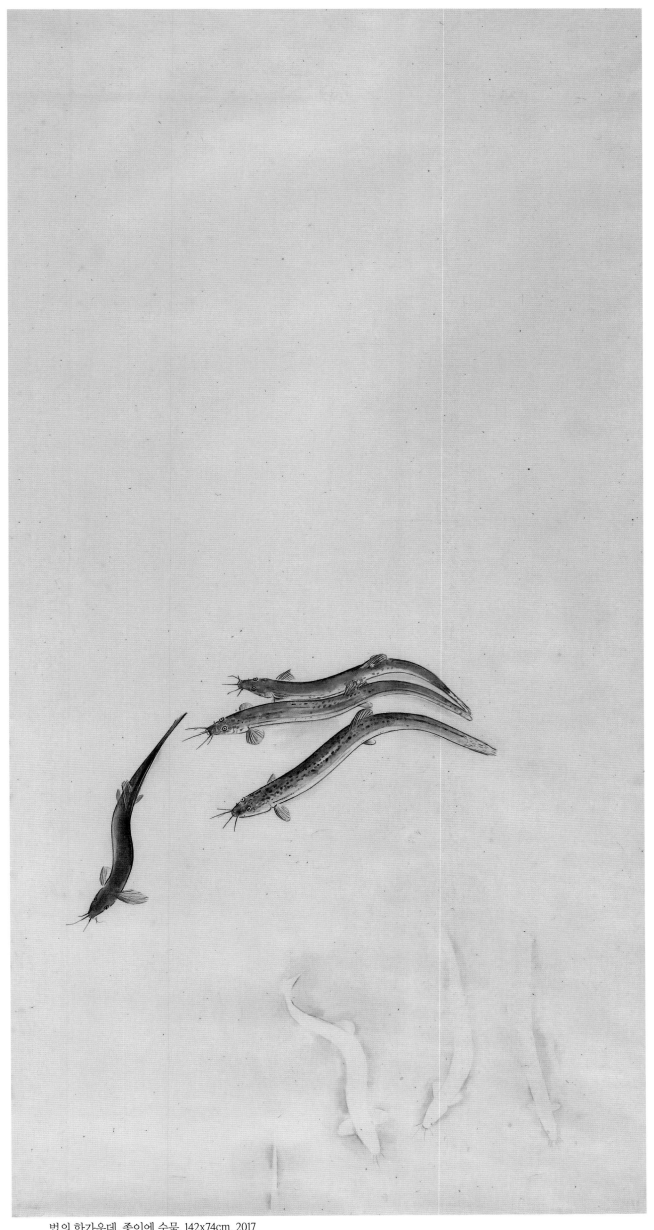

법의 한가운데, 종이에 수묵, 142x74cm, 2017

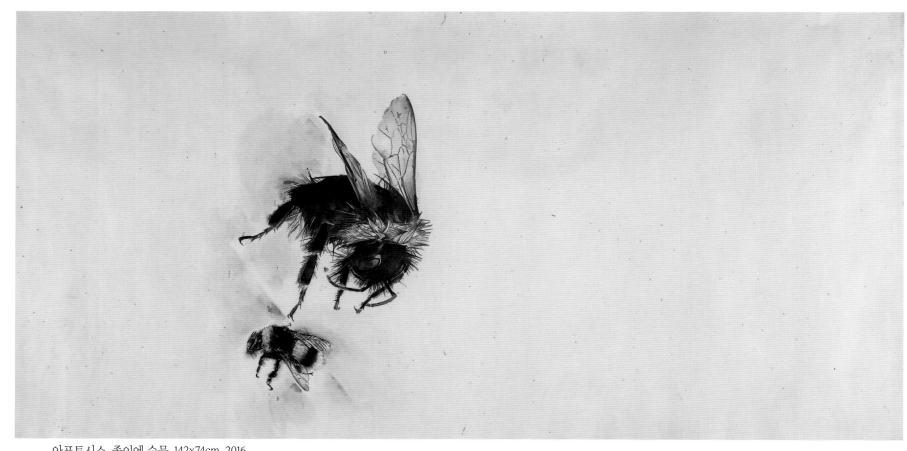

아포토시스, 종이에 수묵, 142x74cm, 2016

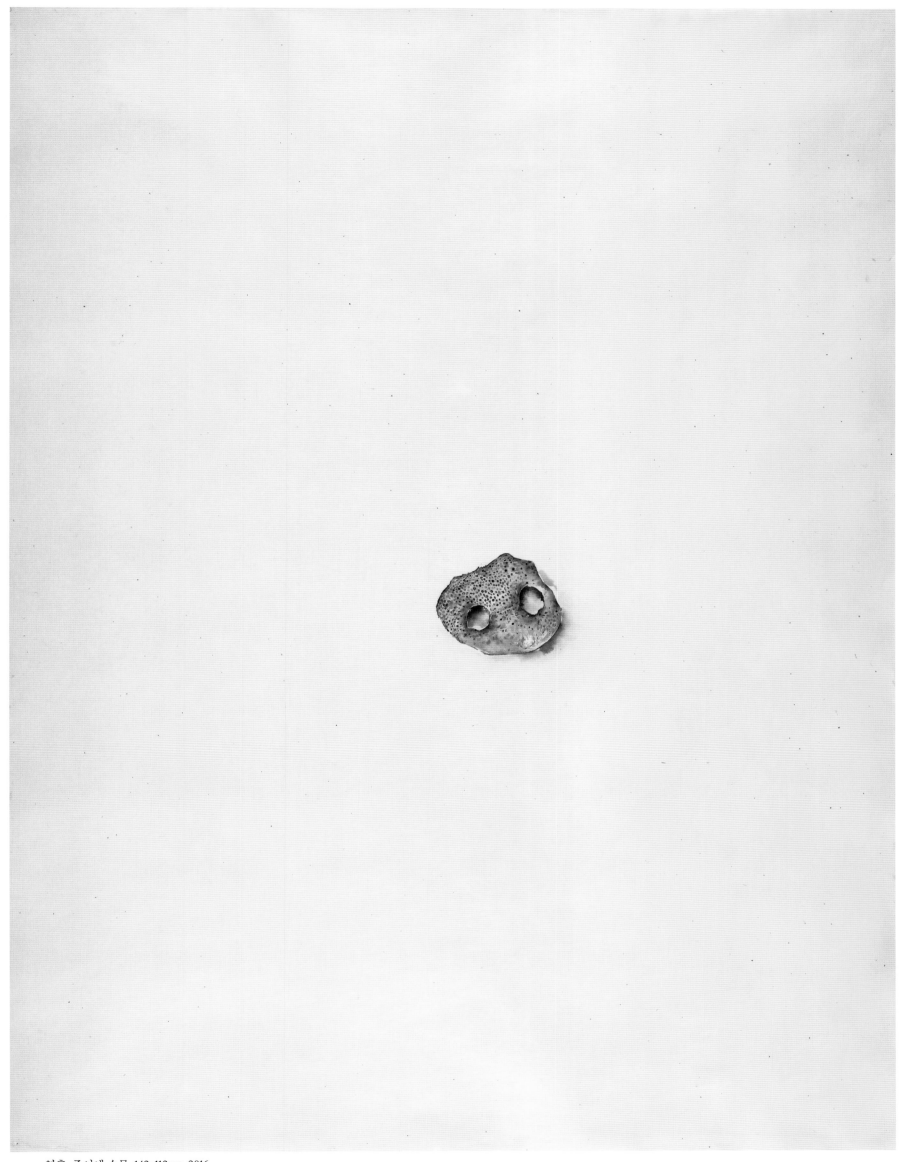

영혼, 종이에 수묵, 142x112cm, 2016

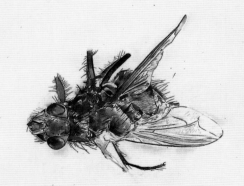

파리 목숨, 종이에 수묵, 142x112cm, 2016

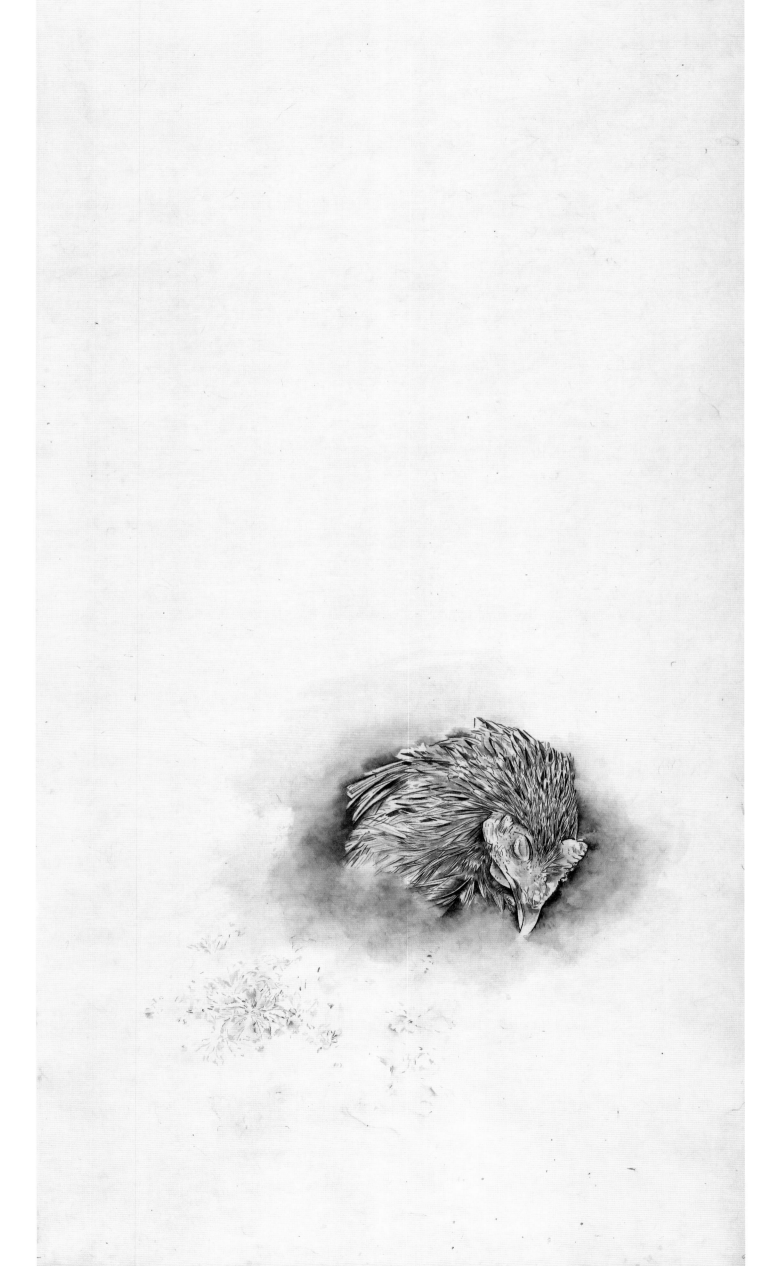

민초, 종이에 수묵담채
142x74cm, 2017

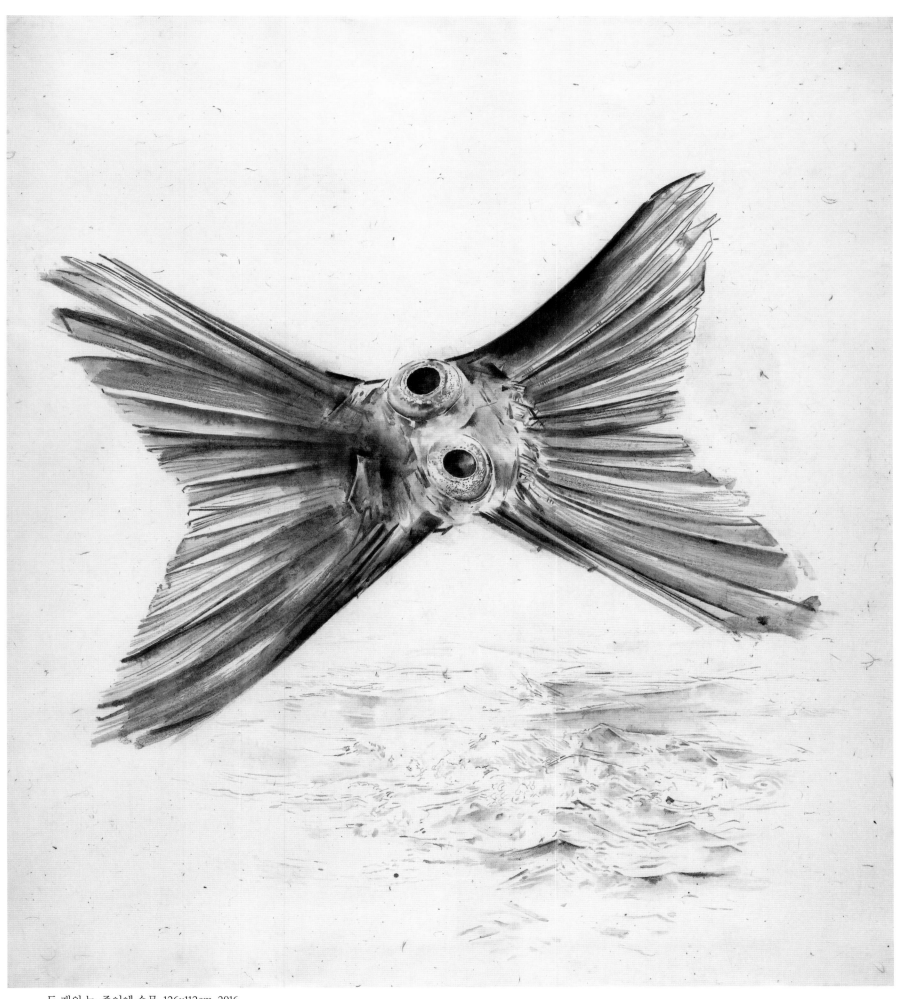

두 개의 눈, 종이에 수묵, 126x112cm, 2016

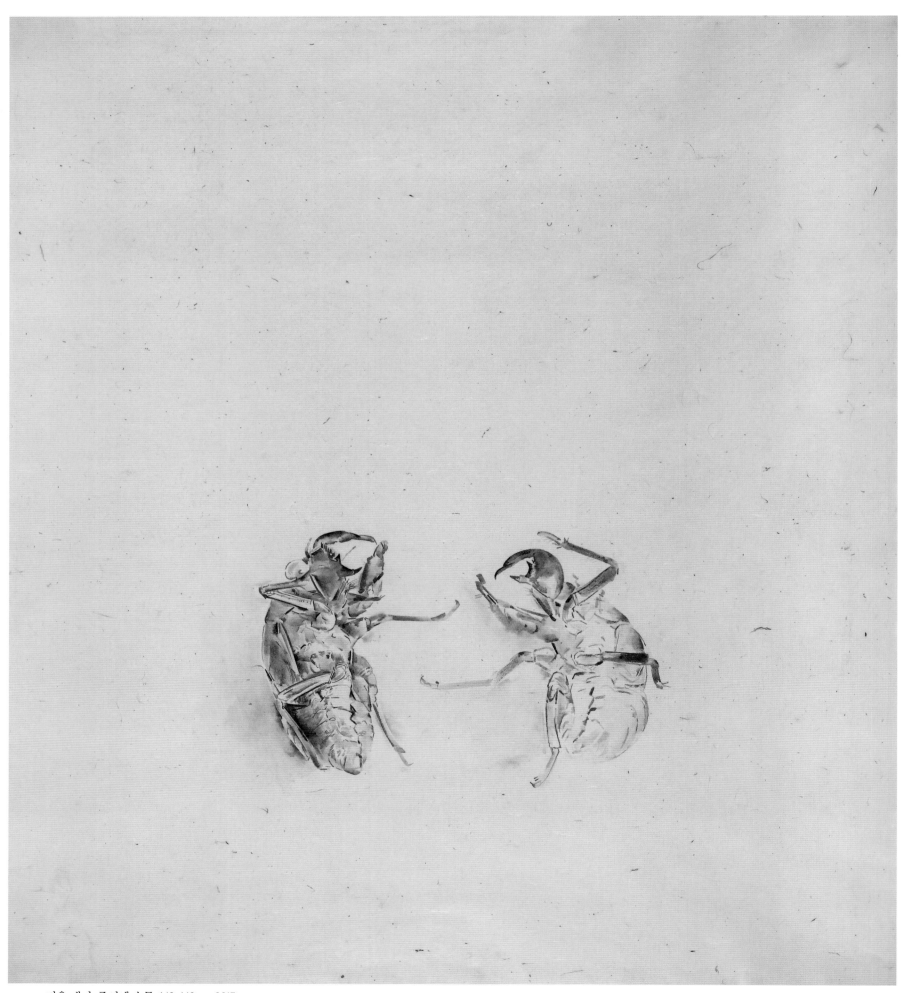

겨울 매미, 종이에 수묵, 142x142cm, 2017

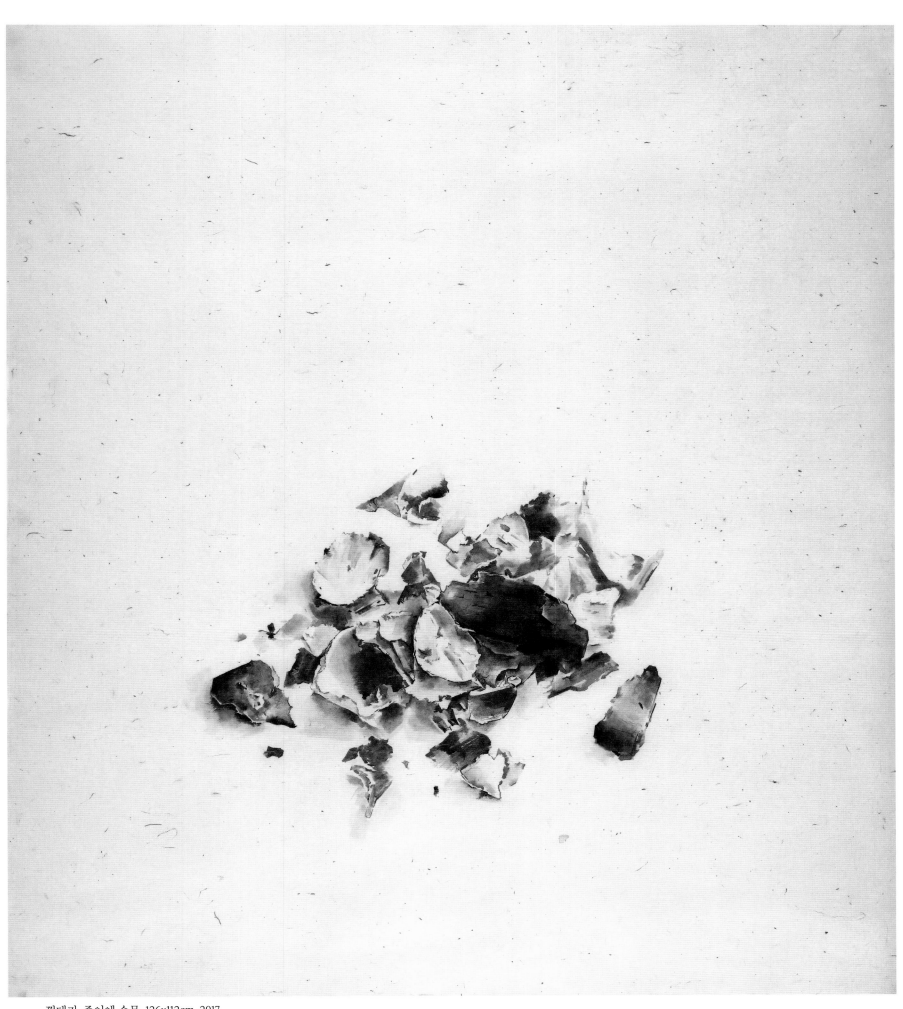

껍데기, 종이에 수묵, 126x112cm, 2017

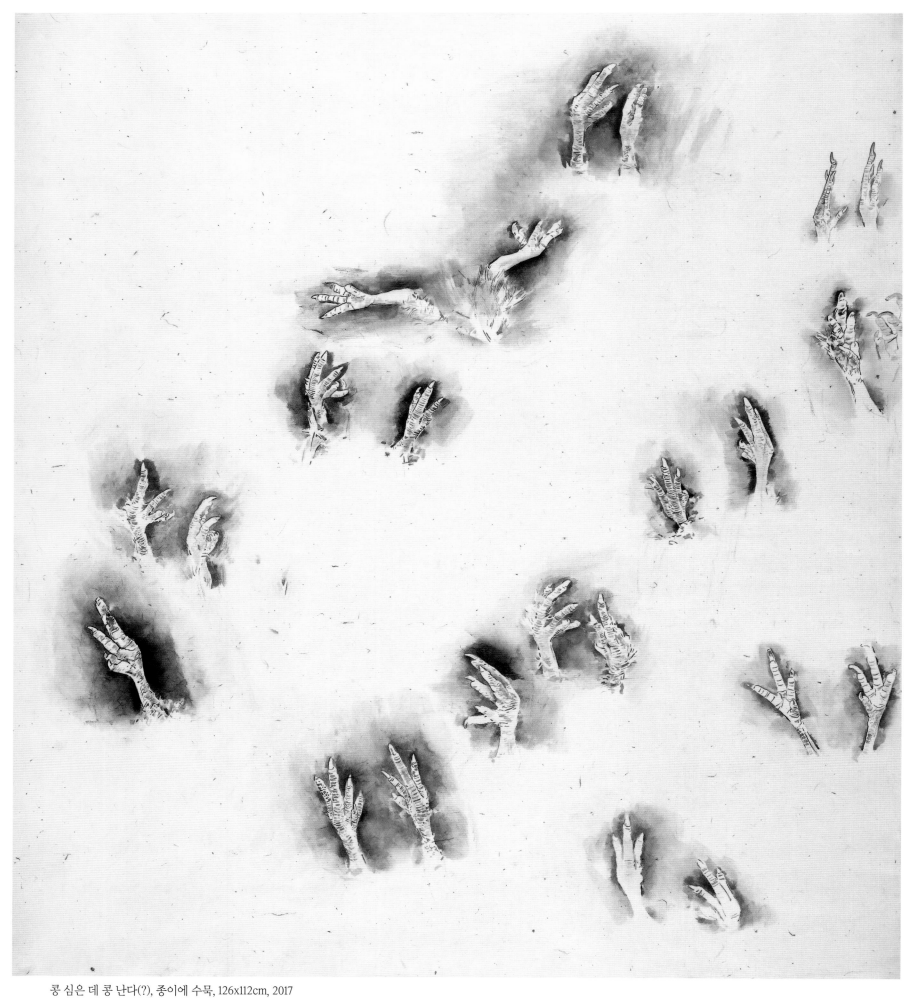

콩 심은 데 콩 난다(?), 종이에 수묵, 126x112cm, 2017

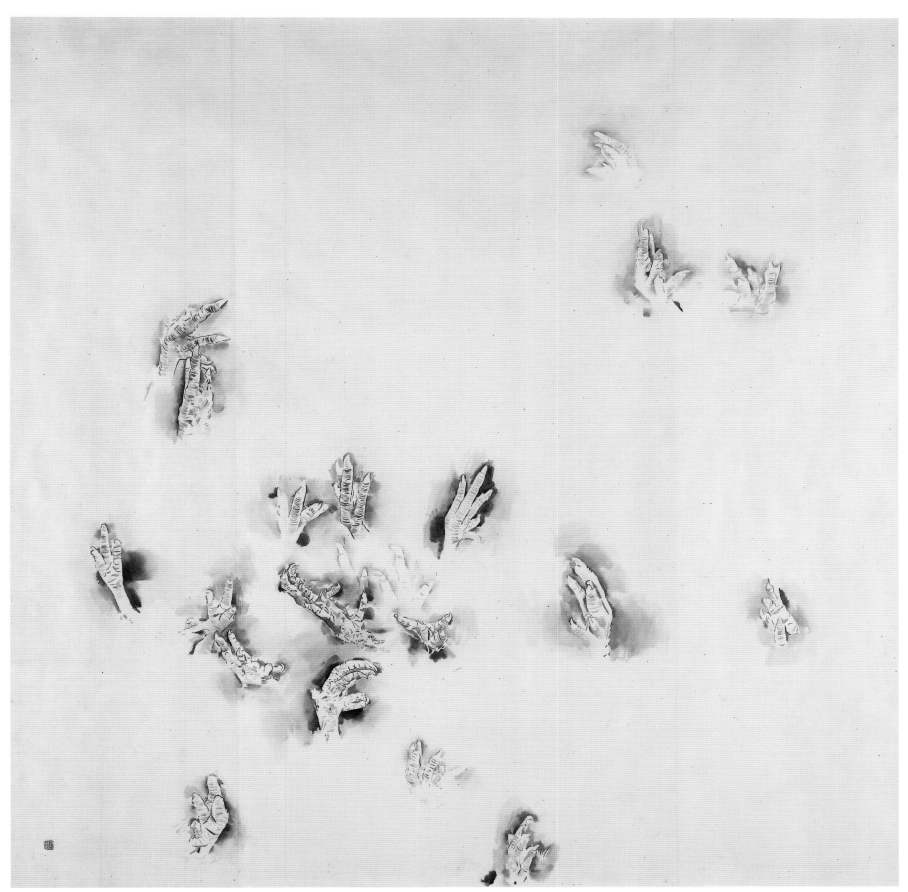

팥 심은 데 팥 난다(?), 종이에 수묵, 142x142cm, 2017

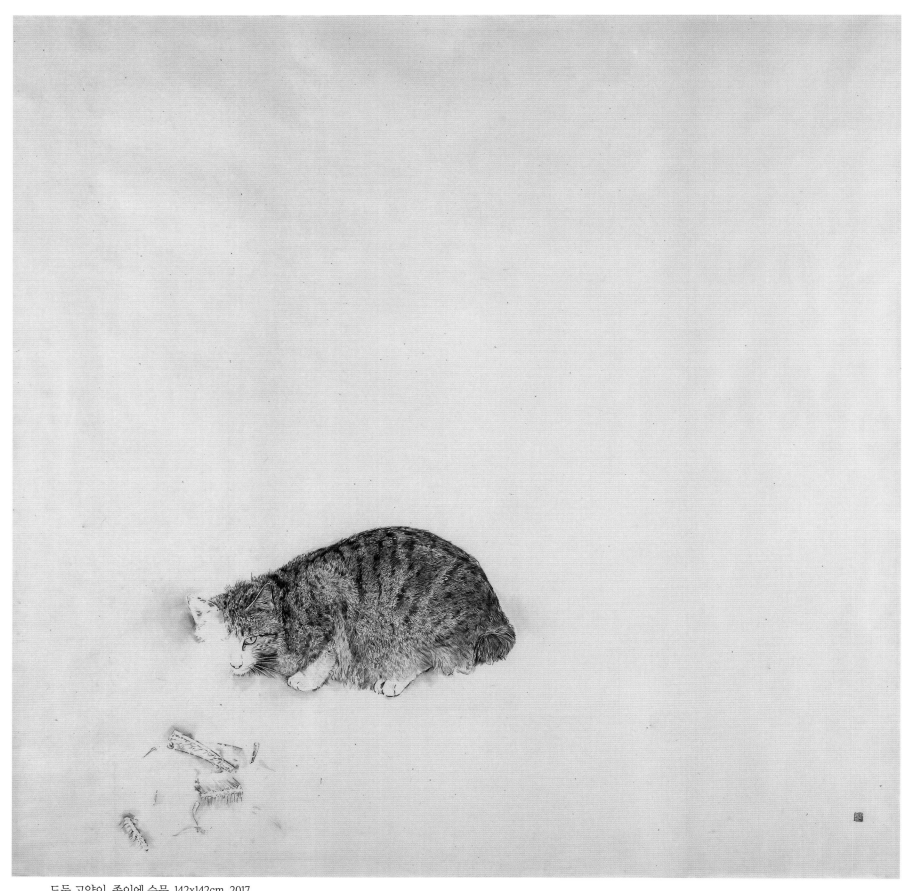

도둑 고양이, 종이에 수묵, 142x142cm, 2017

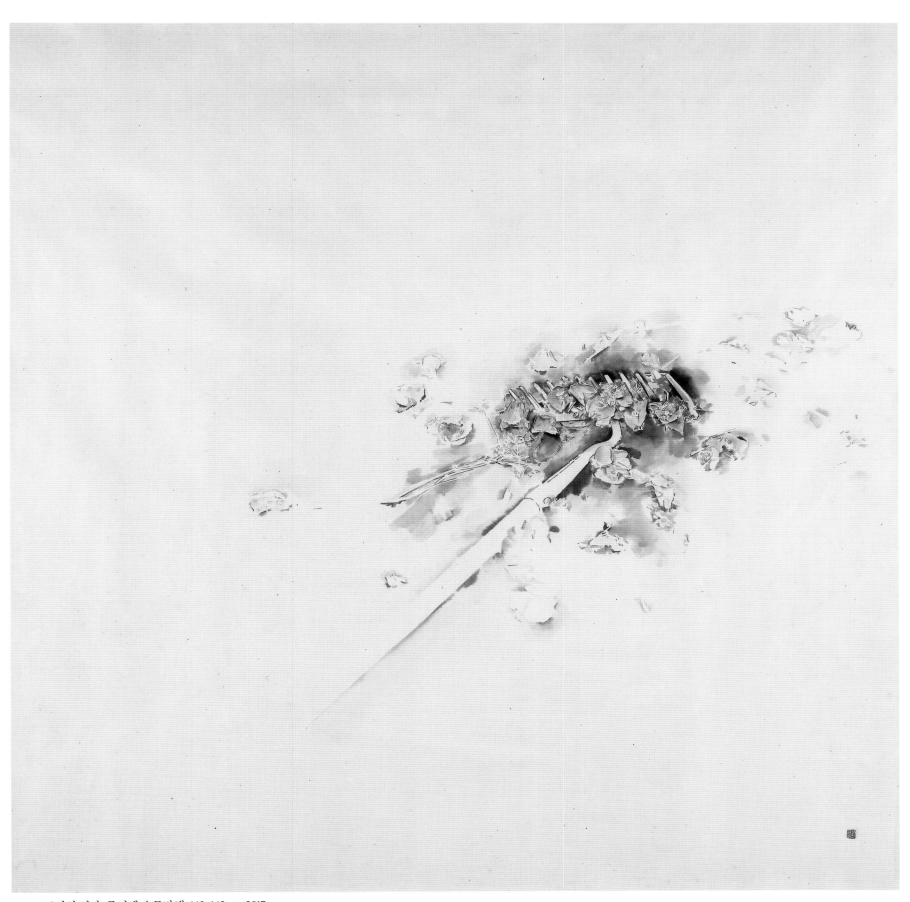

9년의 시간, 종이에 수묵담채, 142x142cm, 2017

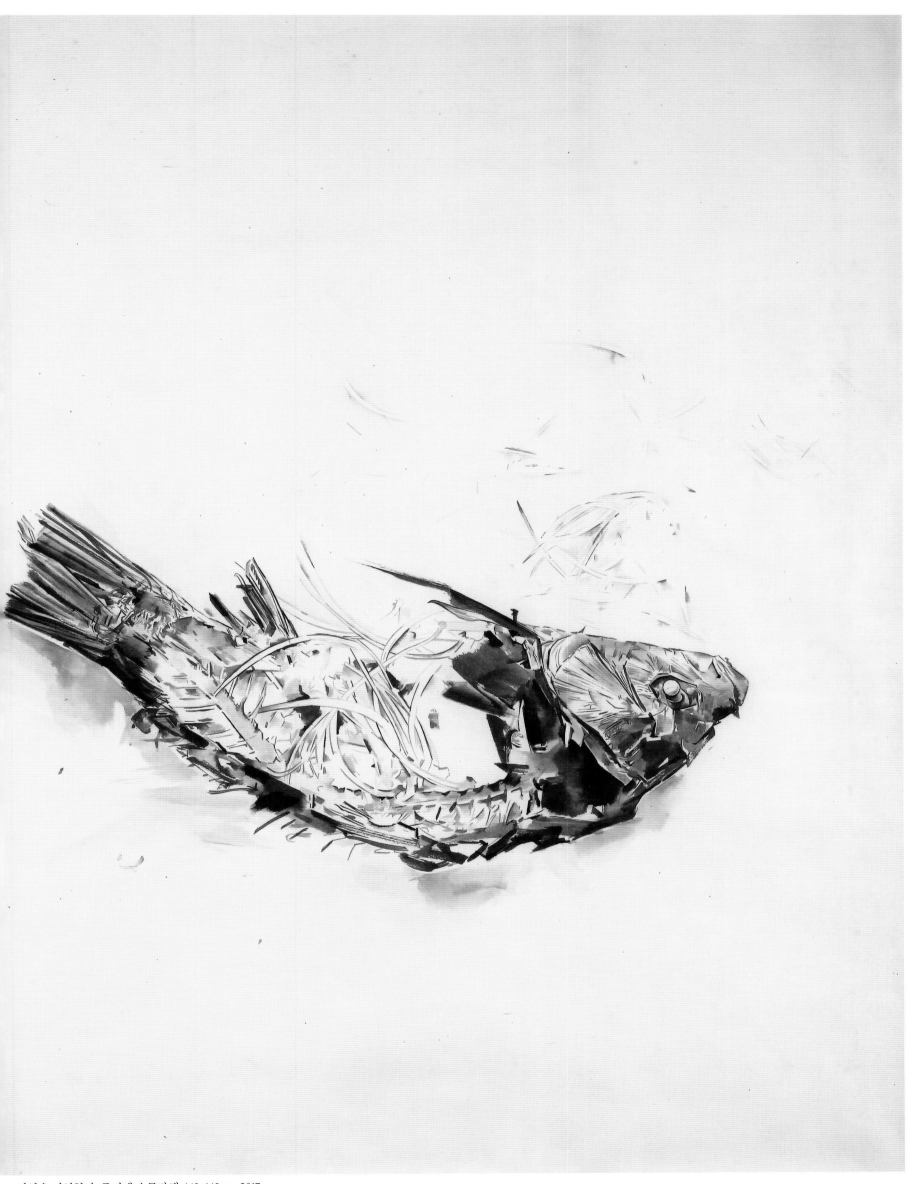

기억은 기억한다, 종이에 수묵담채, 142x142cm, 2017

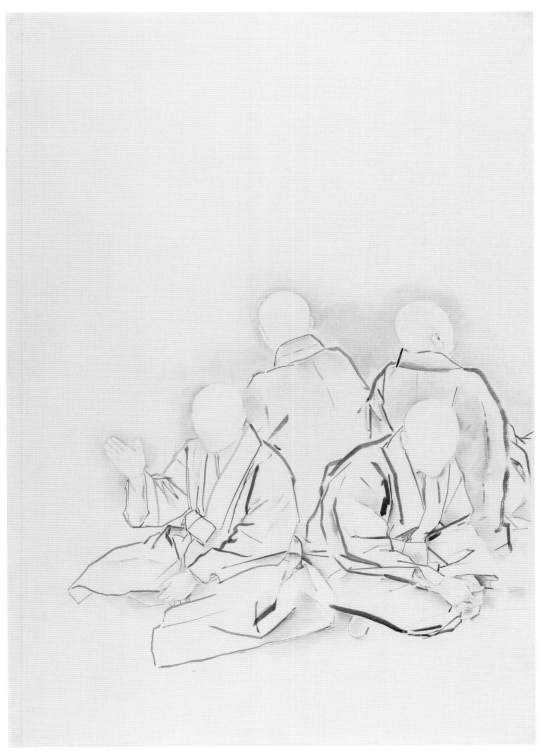

텅 비어 있는 나, 종이에 수묵, 199.5×135cm, 2018

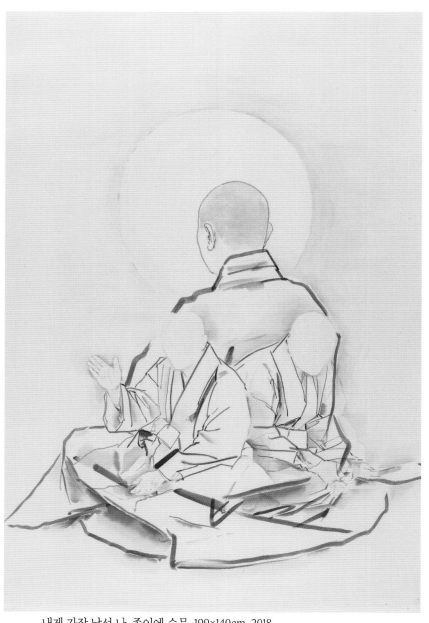

내게 가장 낯선 나, 종이에 수묵, 199×140cm, 2018

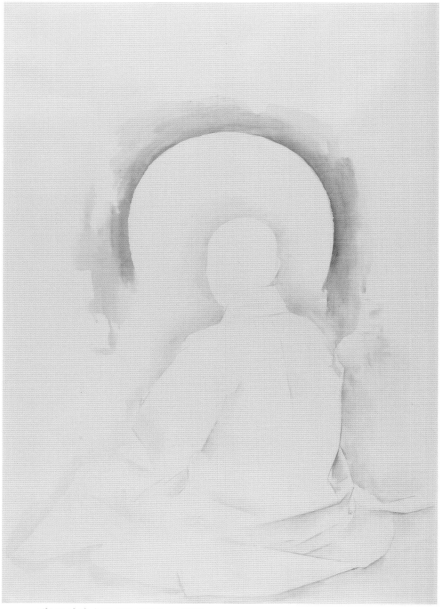

나, 종이에 수묵, 199×138.5cm, 2018

학봉 할아버지, 종이에 수묵, 198.5×138.5cm, 2018

가난한 행복, 종이에 수묵, 186×95cm, 2018

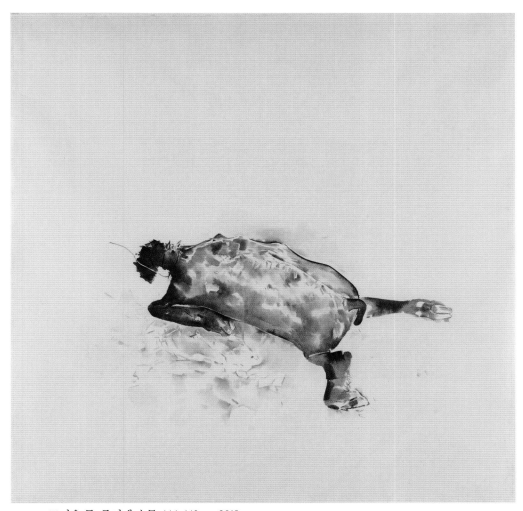

뜨거운 돌, 종이에 수묵, 144×143cm, 2018

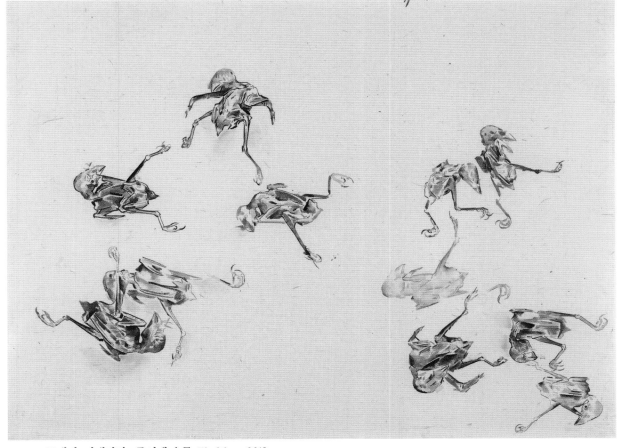

도깨비-이매망량, 종이에 수묵, 72×96cm, 2018

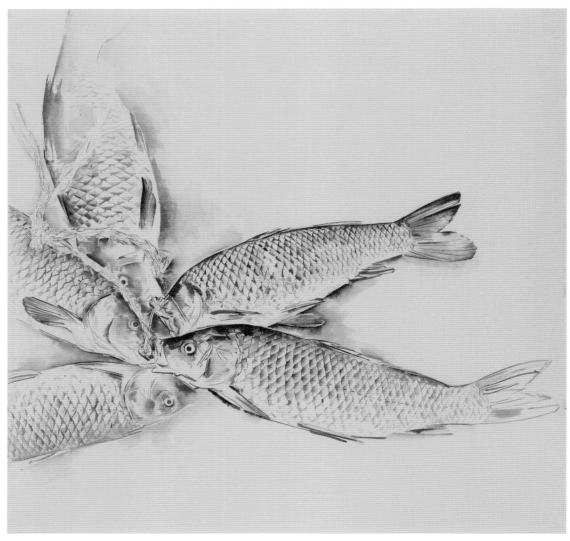

그늘 위의 그늘, 종이에 수묵, 144×143cm, 2018

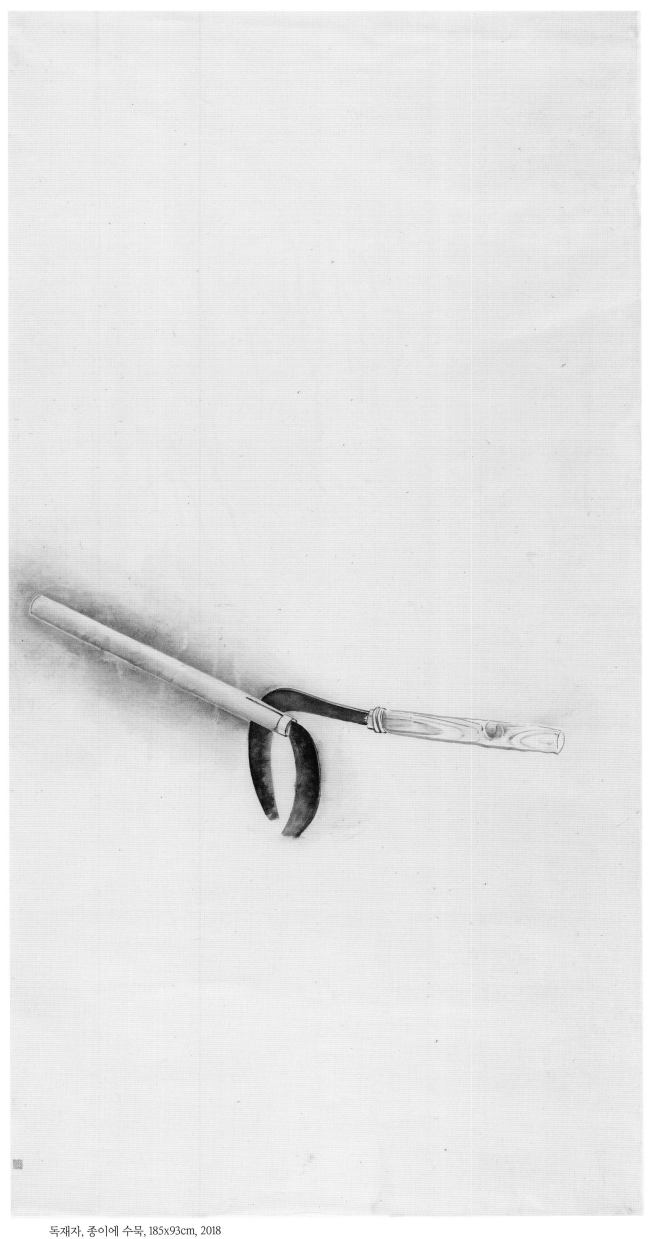

독재자, 종이에 수묵, 185x93cm, 2018

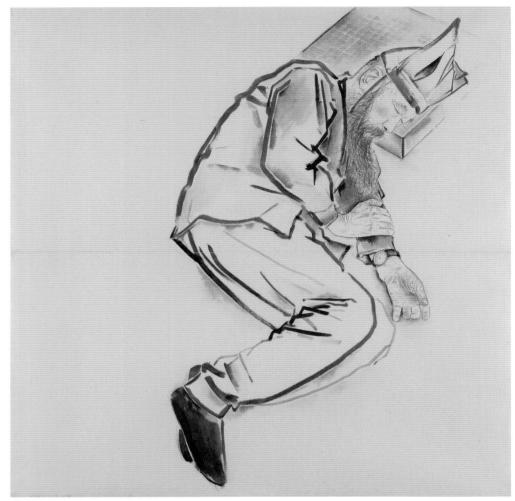

招仙, 종이에 수묵, 139×136cm, 2018

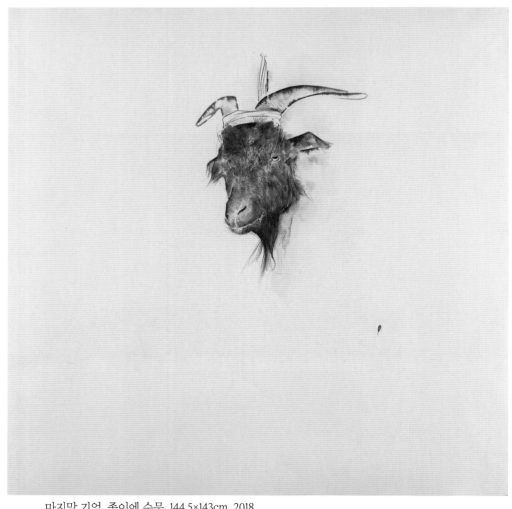

마지막 기억, 종이에 수묵, 144.5×143cm, 2018

꽃뱀, 종이에 수묵, 127×112cm, 2018

네 안의 너 이상의 것, 종이에 수묵 담채, 141.5x 73cm, 2018

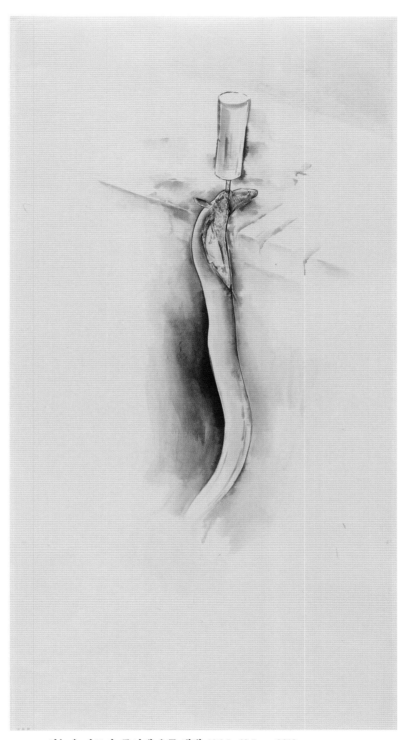

하늘을 가르다, 종이에 수묵 채색, 136.5×69.5cm, 2018

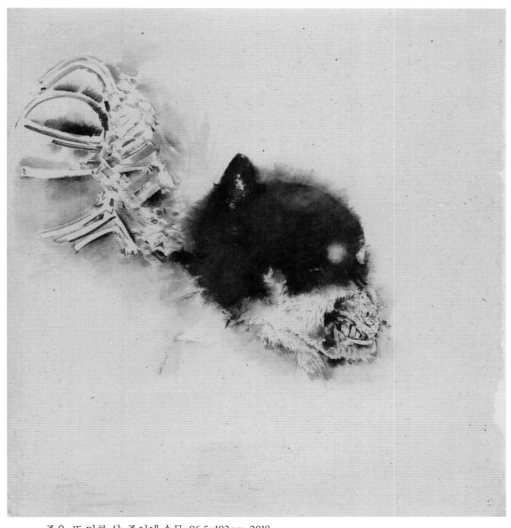

죽음, 또 다른 삶, 종이에 수묵, 96.5×103cm, 2018

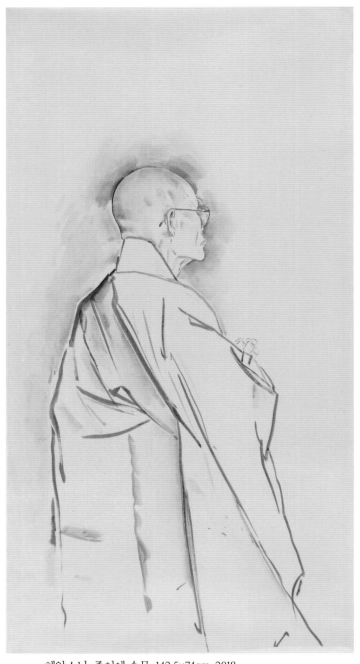

혜암스님, 종이에 수묵, 142.5×74cm, 2018

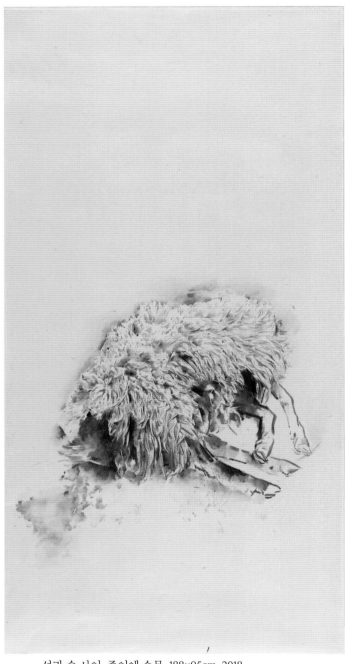

성과 속 사이, 종이에 수묵, 188×95cm, 2018

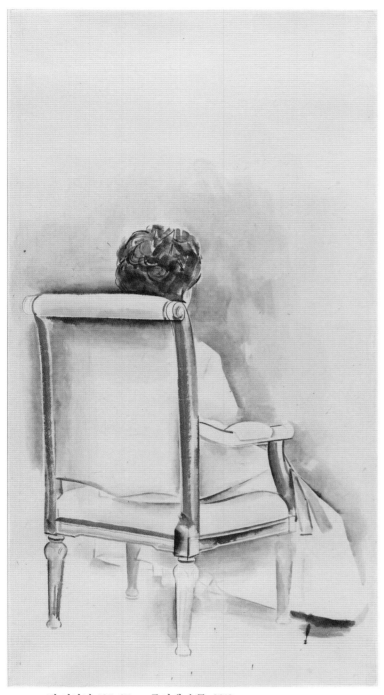

권 여사님, 185×97cm, 종이에 수묵, 2018

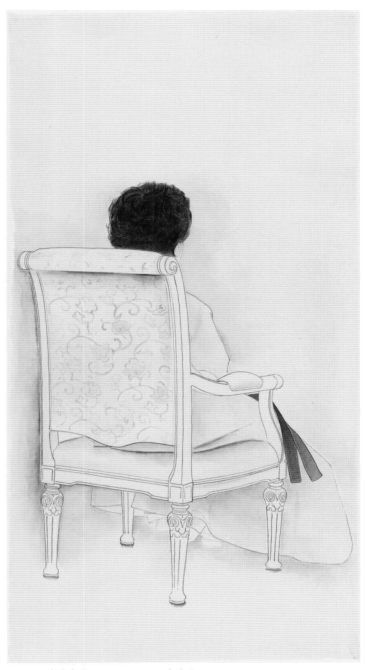

권여사님, 143.5×74cm, 종이에 수묵, 2018

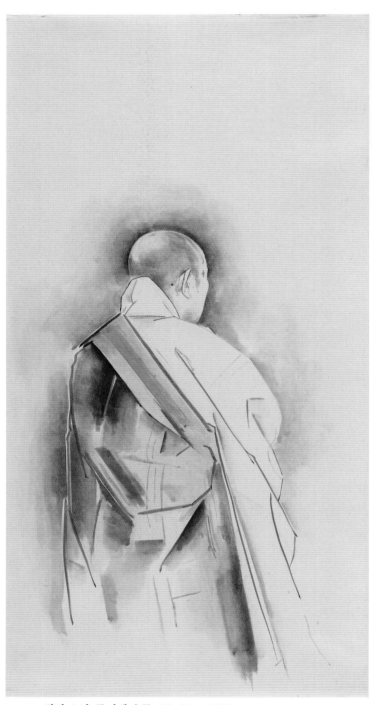

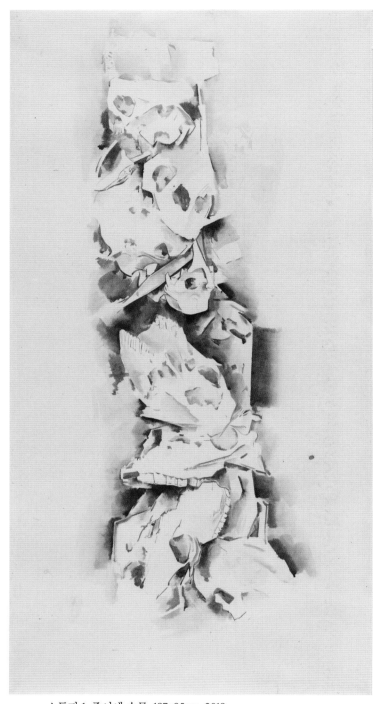

법전 스님, 종이에 수묵, 187×95cm, 2018　　　　　　　　　스투파 1, 종이에 수묵, 187x95cm, 2018

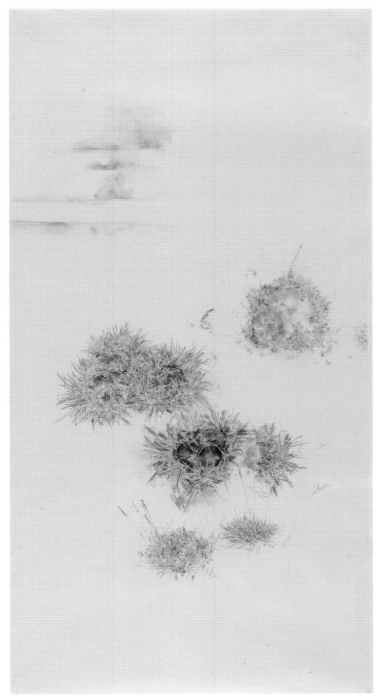

똥꽃, 종이에 수묵, 187×95cm, 2018

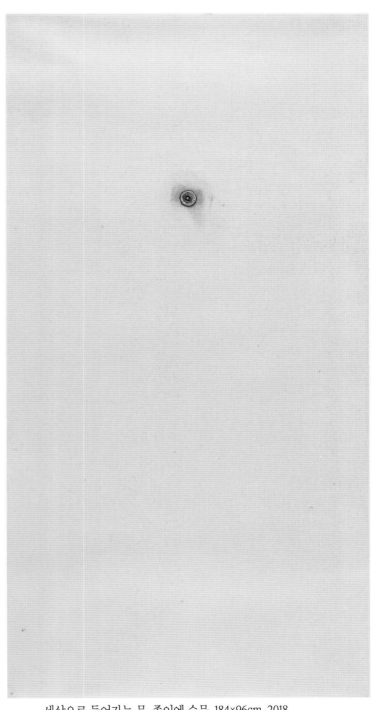

세상으로 들어가는 문, 종이에 수묵, 184×96cm, 2018

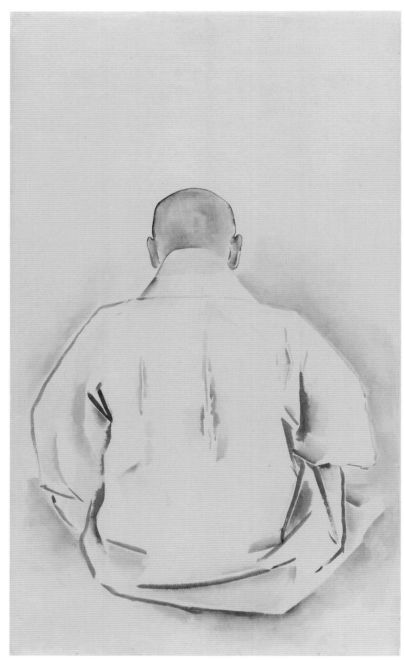

성철스님, 종이에 수묵, 130×75cm, 2018

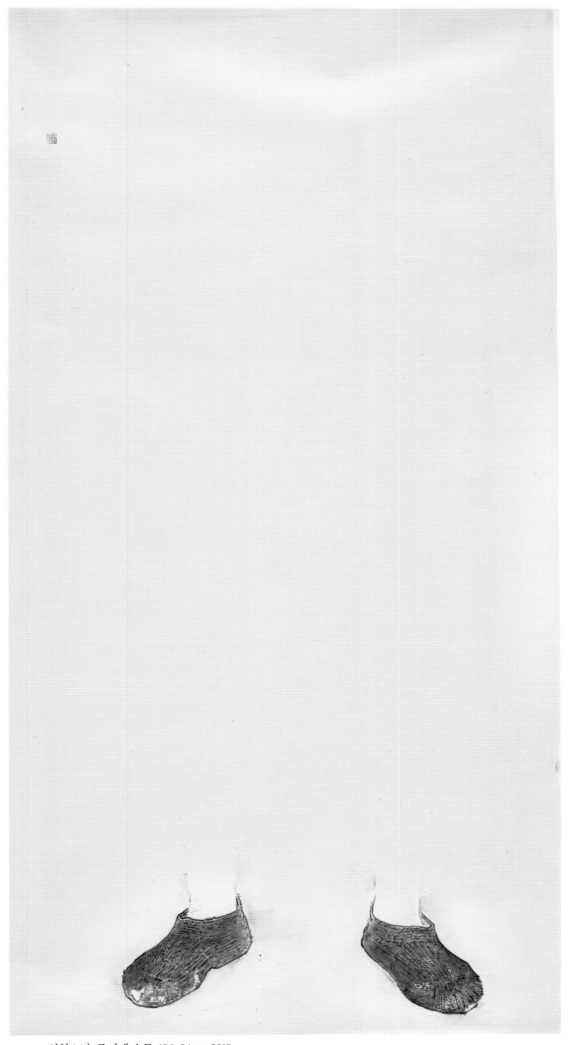

성철스님, 종이에 수묵, 186x94cm, 2018

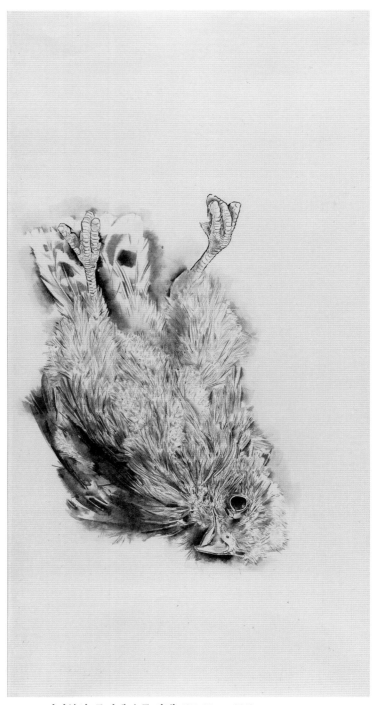

자강불식, 종이에 수묵 담채, 187×95cm, 2018

새끼 새, 종이에 수묵 담채, 187×95cm, 2018

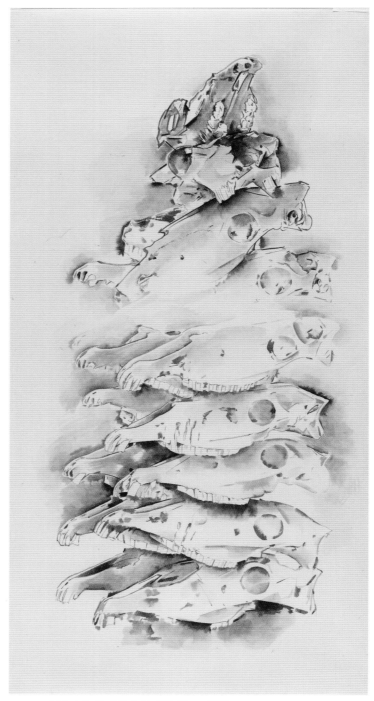

스투파 2, 종이에 수묵, 187×95cm, 2018

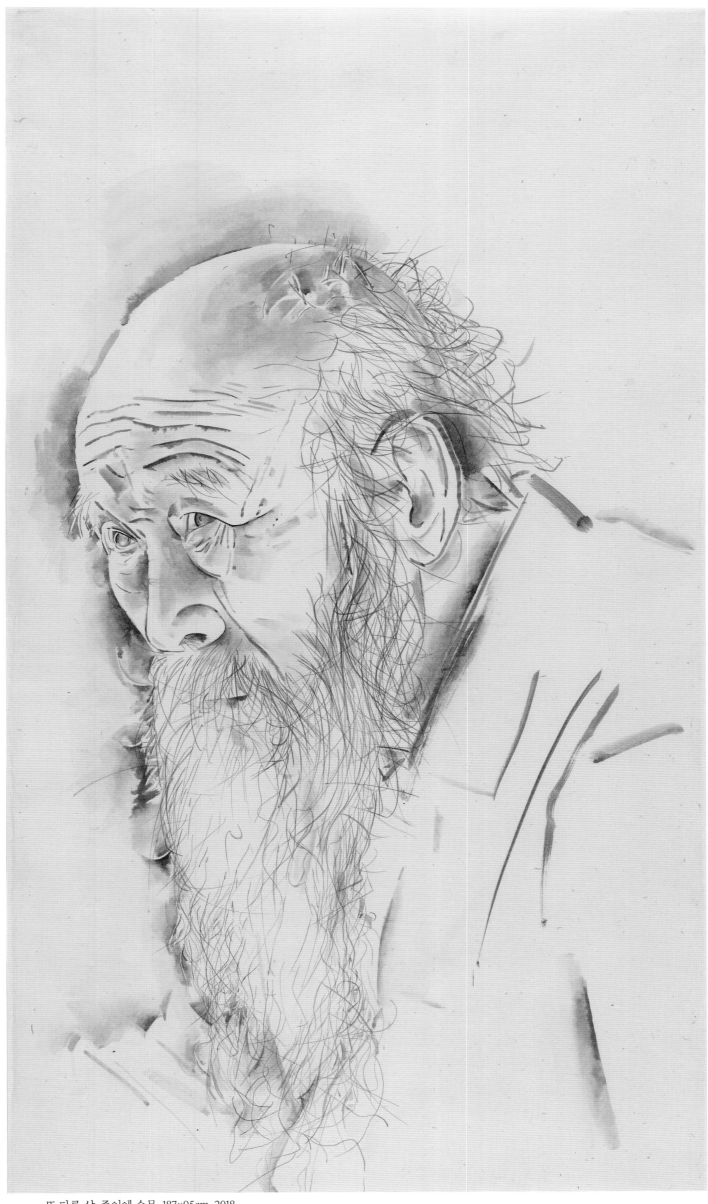

또 다른 삶, 종이에 수묵, 187×95cm, 2018

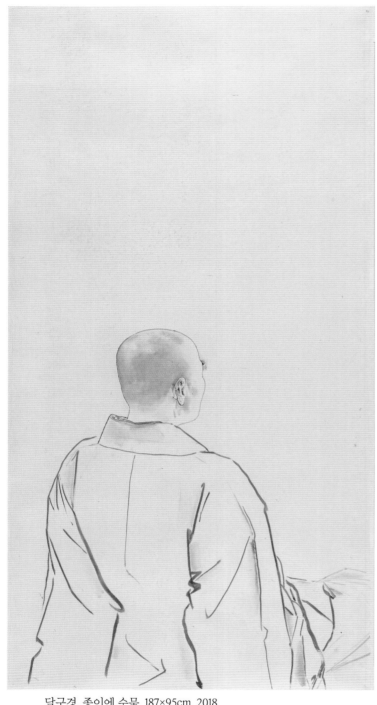

달구경, 종이에 수묵, 187×95cm, 2018

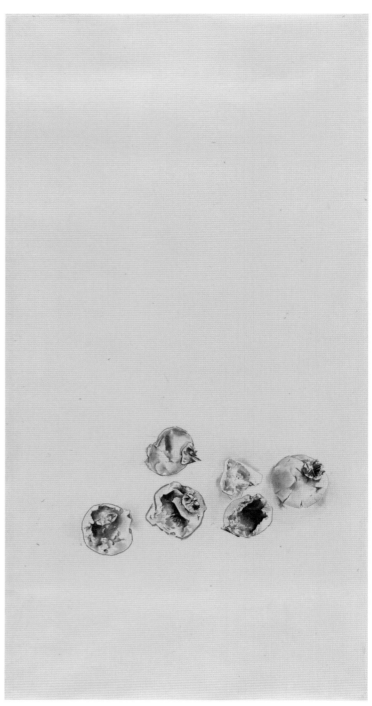

감 여섯 개, 종이에 수묵, 187×95cm, 2018

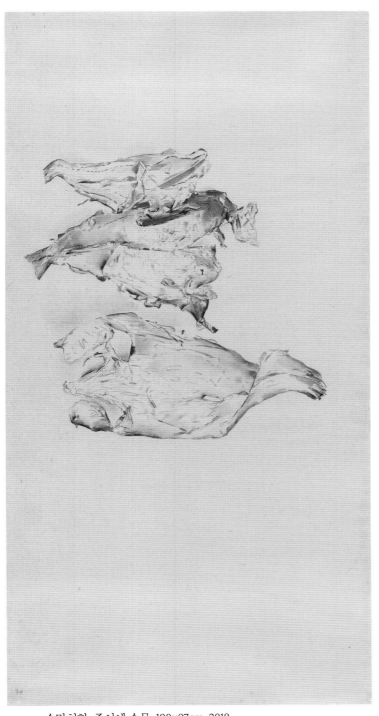

순망치한, 종이에 수묵, 190×97cm, 2018

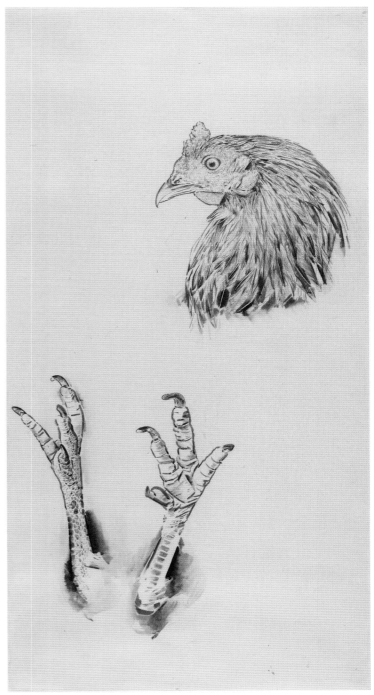

덫, 종이에 수묵, 190×97cm, 2018

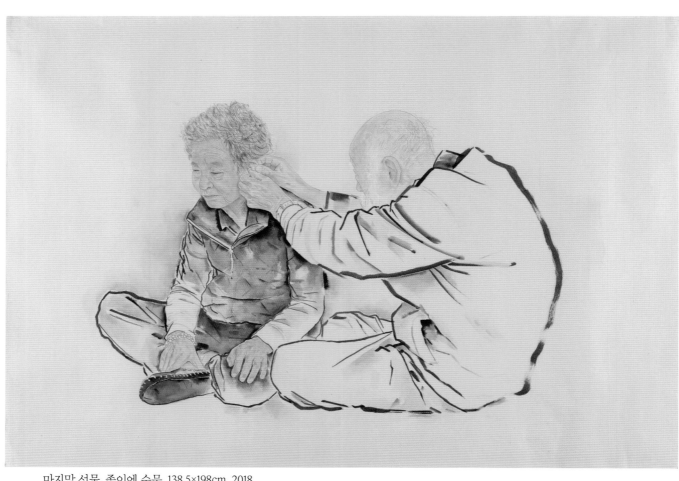

마지막 선물, 종이에 수묵, 138.5×198cm, 2018

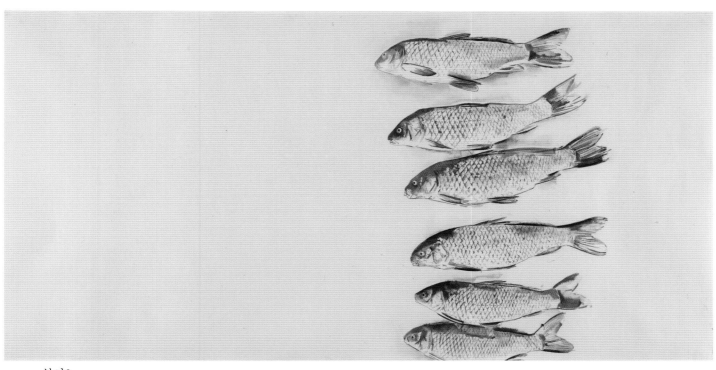

붕어6,

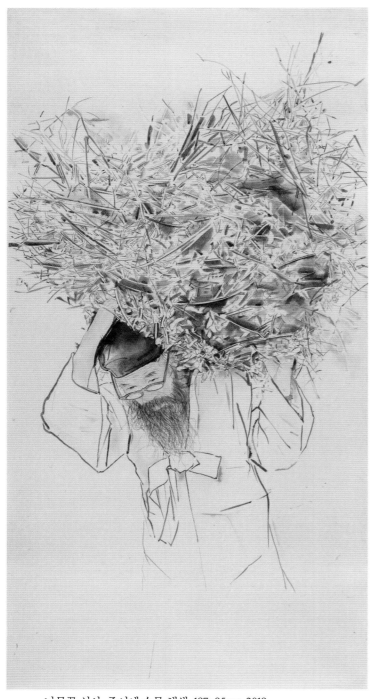

나무꾼 선사, 종이에 수묵 채색, 187×95cm, 2018

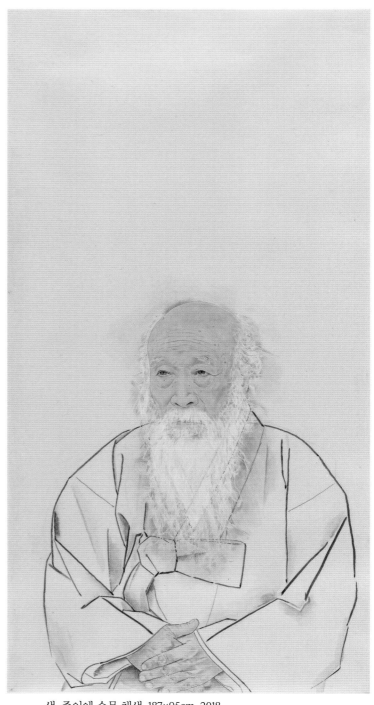

생, 종이에 수묵 채색, 187×95cm, 2018

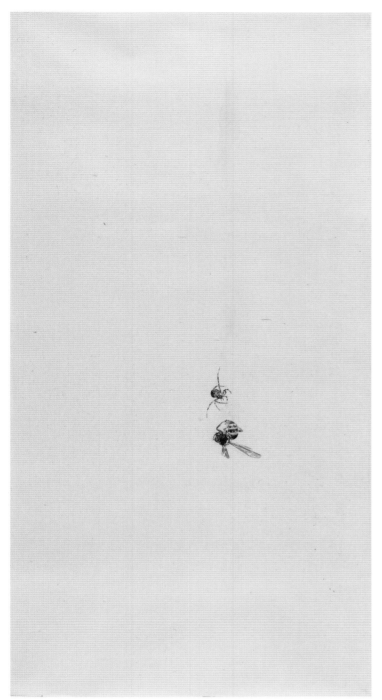

기는 장사, 나는 장사를 잡다, 종이에 수묵, 187×95cm, 2018

붓을 씻다, 종이에 수묵, 184×96cm, 2018

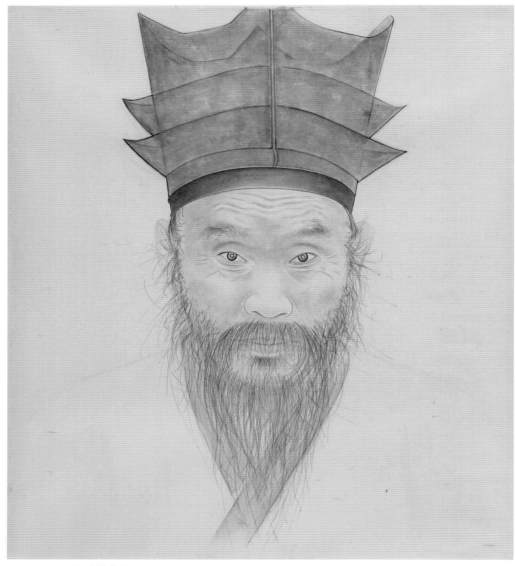

祖......, 종이에 수묵, 127×113cm, 2018

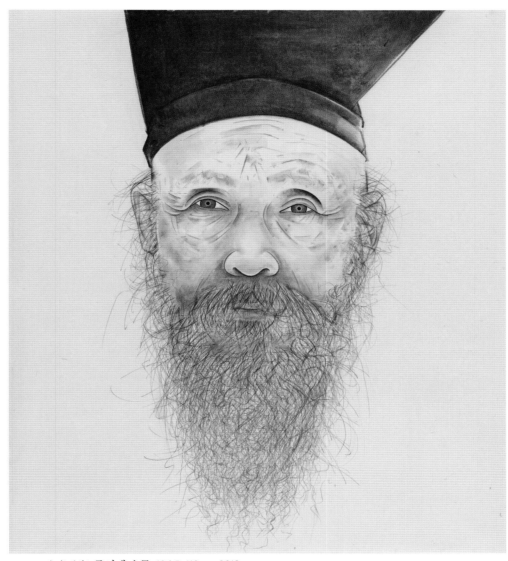

大東千字, 종이에 수묵, 126.5×112cm, 2018

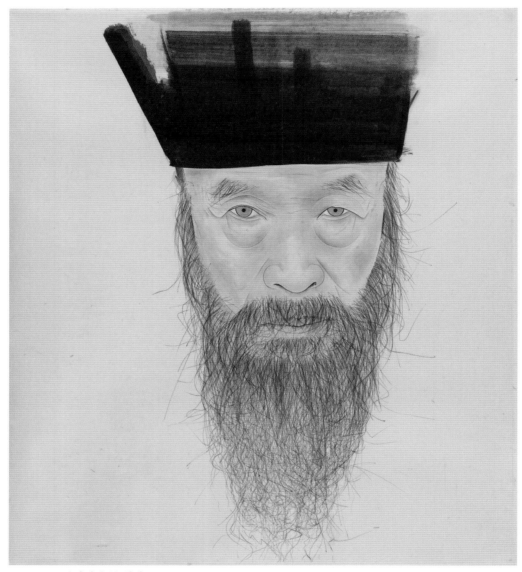

父, 종이에 수묵 채색, 127×113cm, 2018

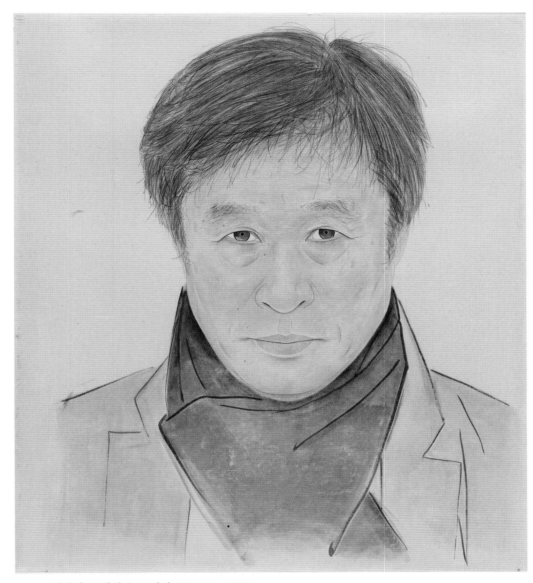

자화상, 종이에 수묵 채색, 127×113cm, 2018

학봉 김성일 선생 진, 종이에 수묵 채색, 136x96cm, 2021

文忠公鶴峯金先生眞

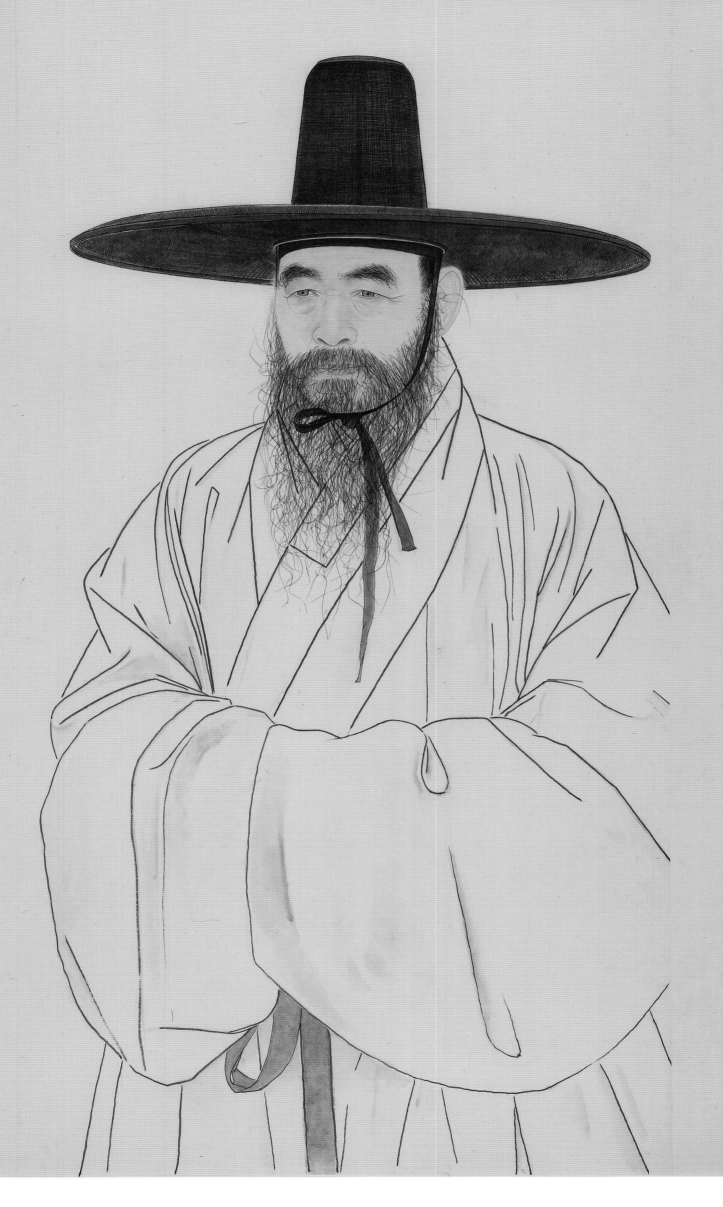

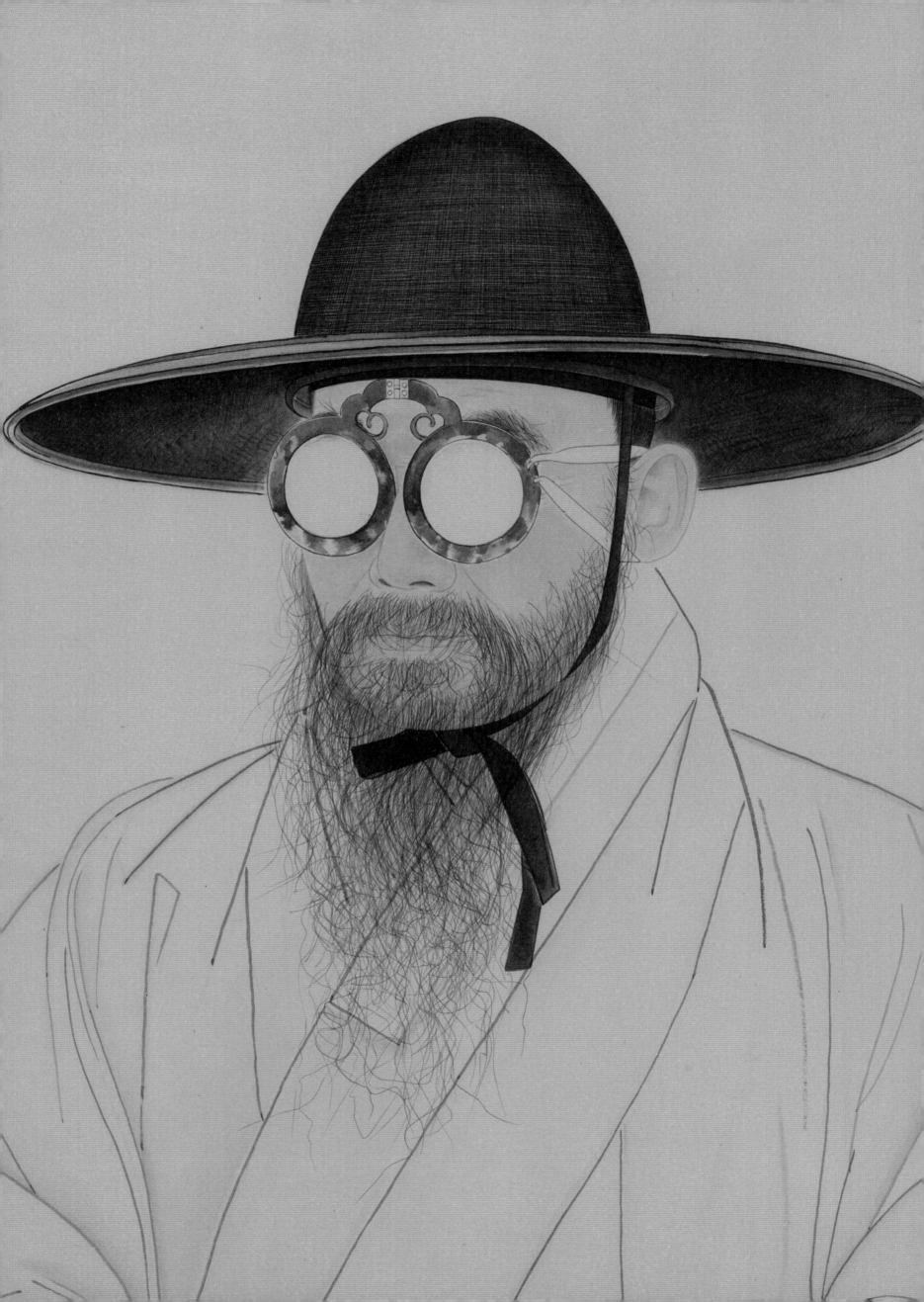

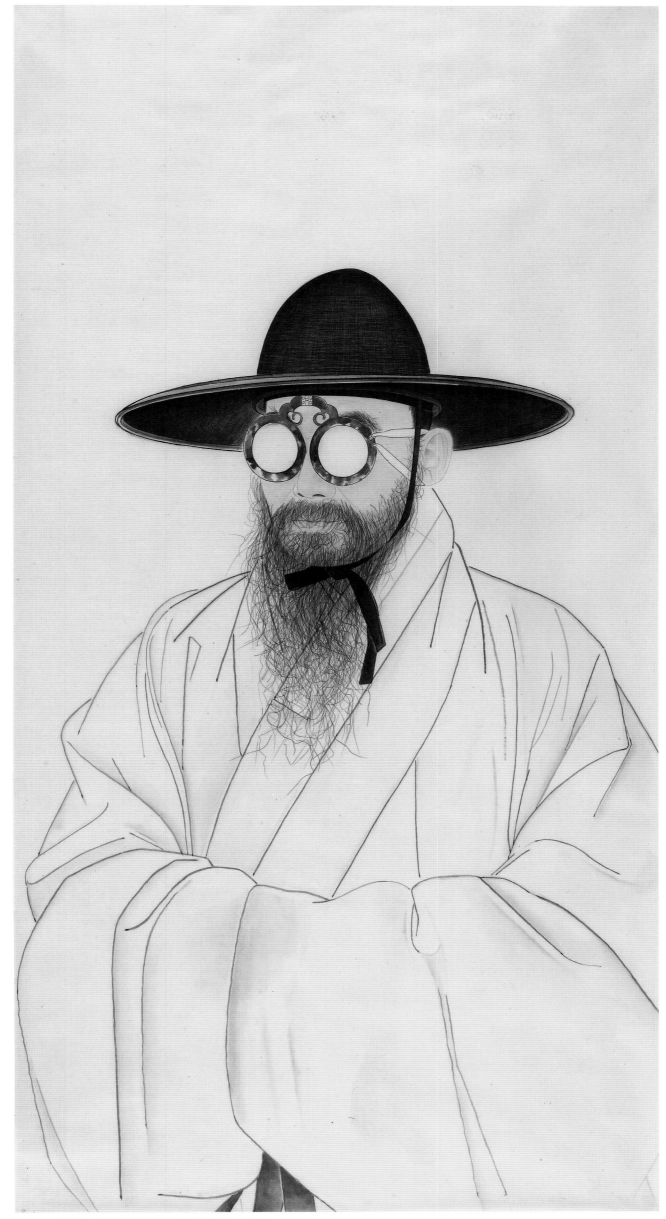

사유의 경련, 종이에 수묵담채, 142x73cm, 2019

눈이 생략된 그림
이어령

지난 2021년 8월 서울 종로구 삼청로에 위치한 아트파크에서 동양화가 김호석의 개인전 <사유의 경련>(Recoil of tie reasoning)이 열렸습니다.

그림을 보러 온 사람들이 충격받은 얼굴로 갤러리 문을 나섰지요. 눈이 없는 인물화를 보고서였습니다. 500년 전 안경을 쓴 선비의 눈이 지워져 있었지요. 눈은 마음의 창이라는 데 눈을 볼 수 없는 인물화는 존재할 수 있는 것일까요? 게다가 그 그림 제목이 <사유의 경련>이었습니다.

눈이 없다고 해서 대충 그린 그림이 아니었어요. 미묘한 음영까지 채색된 얼굴에는 콧등과 눈가 주름, 입 주변의 팔자주름의 굴곡진 부분까지 모자람이 없었습니다. 선비의 정갈함이 느껴졌다고 할까요?

그 그림을 보니 김호석이 1980년대 화단에 충격을 던진 작품 <황희>가 떠올랐습니다.'서로 다른 색깔을 가진 네 개의 눈'을 보고 많은 이가 넋이 빠져 있다고 했지요.

<사유의 경련>도 마찬가지였어요. 눈이 생략된 그림을 통해 오히려 눈이 격렬하게 반응(련)하고 있음을 느낄 수 있었어요. 눈이야말로 인물의 정신과 생명력의 정수입니다.

초상화의 눈동자를 그리지 않았다는 것은 그 인물을 특정한 인물로 한정하지 않겠다는 작가의 뜻인데 어쩌면 내 얼굴이자 너, 우리의 얼굴인지 모릅니다.

눈이 지워진 500년 전 안경 선비의 그림을 보고 마산 트리피스트 봉쇄 수녀원에 사는 장요세파 수녀가 시로 그림평을 보내왔죠.

눈 있어도
볼 수 없는 것들이
얼마나 많은지

볼 수 있다 생각하는 통에
놓쳐버리는 진리는
얼마나 많은지

눈으로 보고 눈으로 착각하며
눈좋다 자부하는 이도 많지요.

차라리
눈 없는 편이
더 나았을 것을

없는 눈이
있는 눈을 바라봄에
있는 눈이 어두워집니다
　- 요세파 수녀의 (눈부처 일부)

— 이어령 "바이칼호에 비친 내 얼굴" 중에서

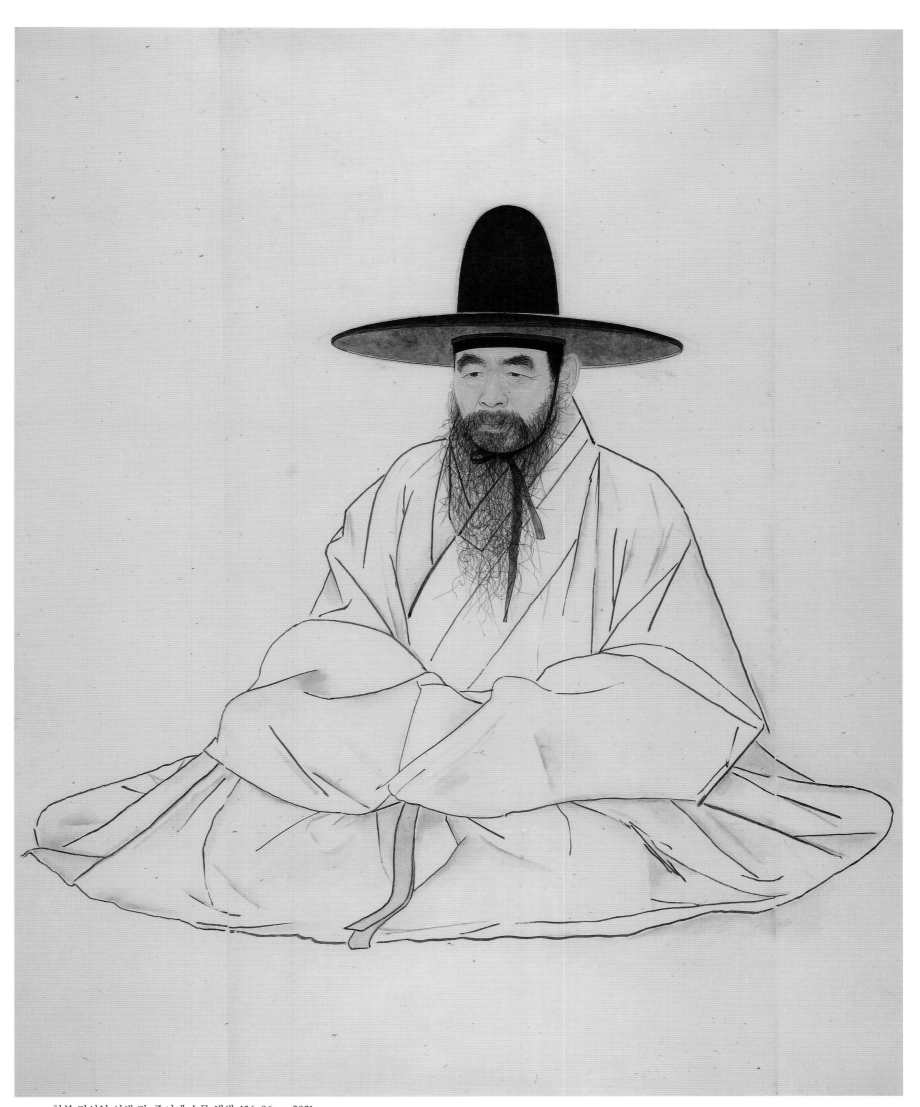

학봉 김성일 선생 진, 종이에 수묵 채색, 136x96cm, 2021

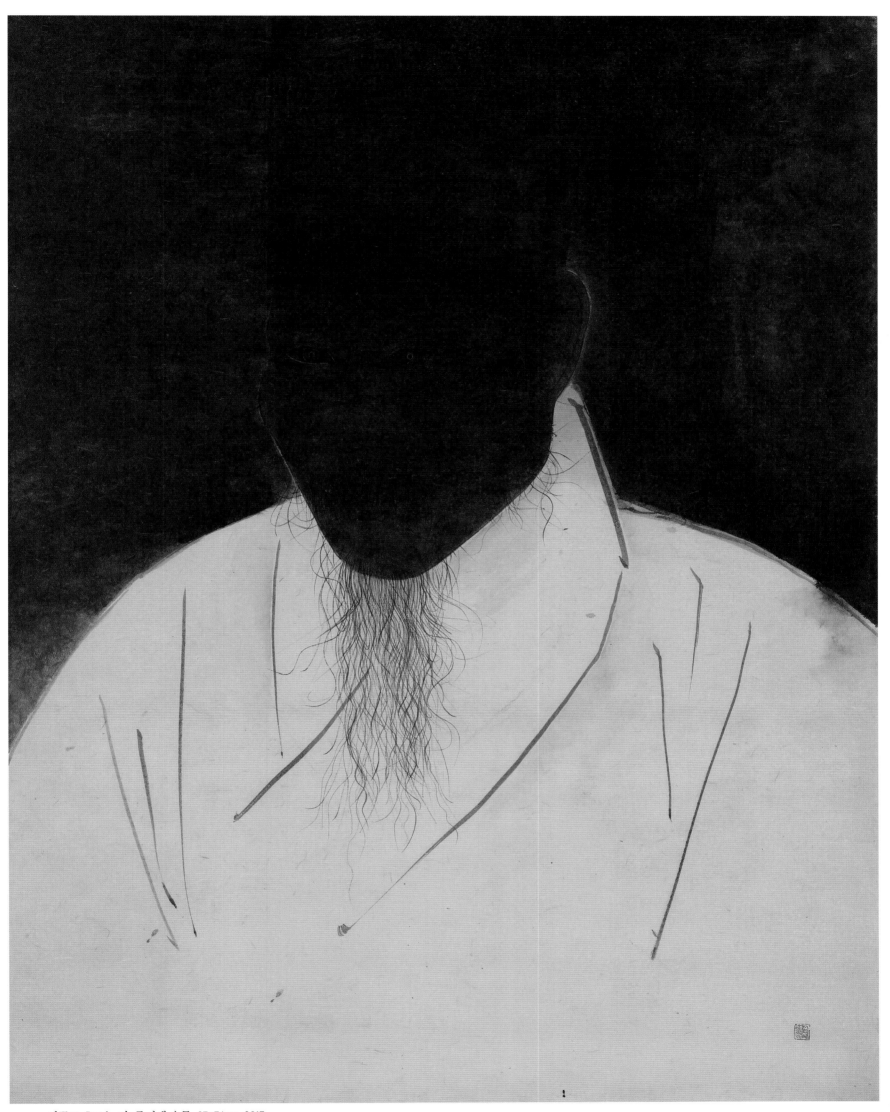

거꾸로 흐르는 강, 종이에 수묵, 97x74cm, 2017

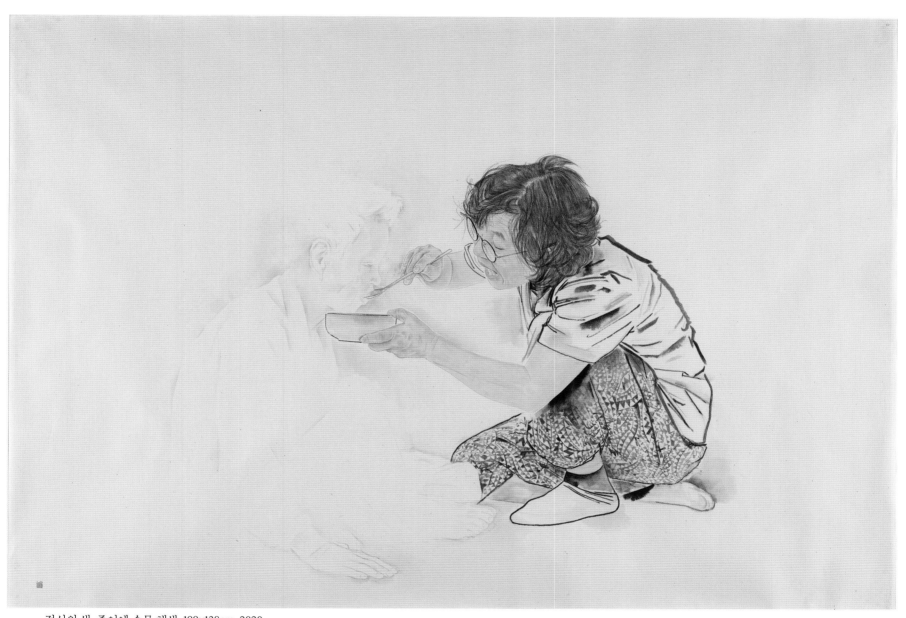

정신의 생, 종이에 수묵 채색, 198×138cm, 2020

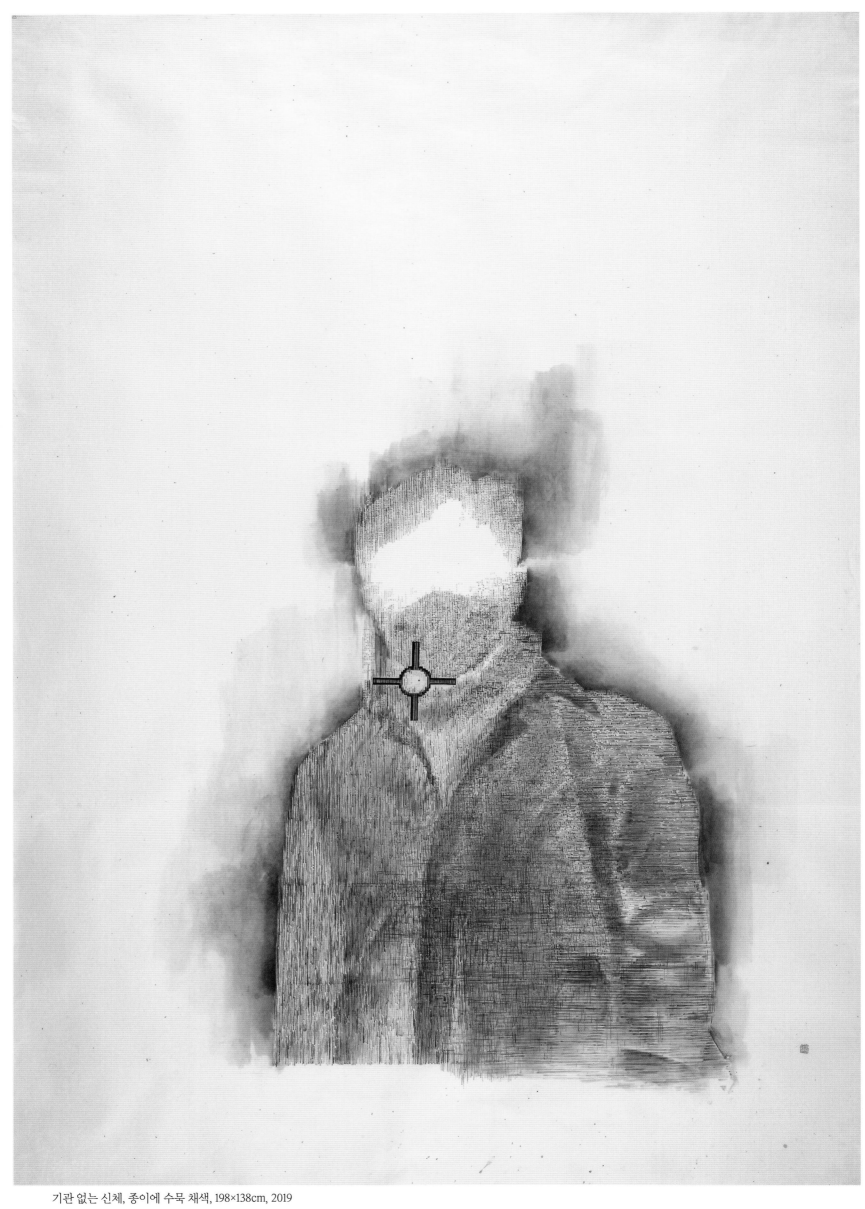

기관 없는 신체, 종이에 수묵 채색, 198×138cm, 2019

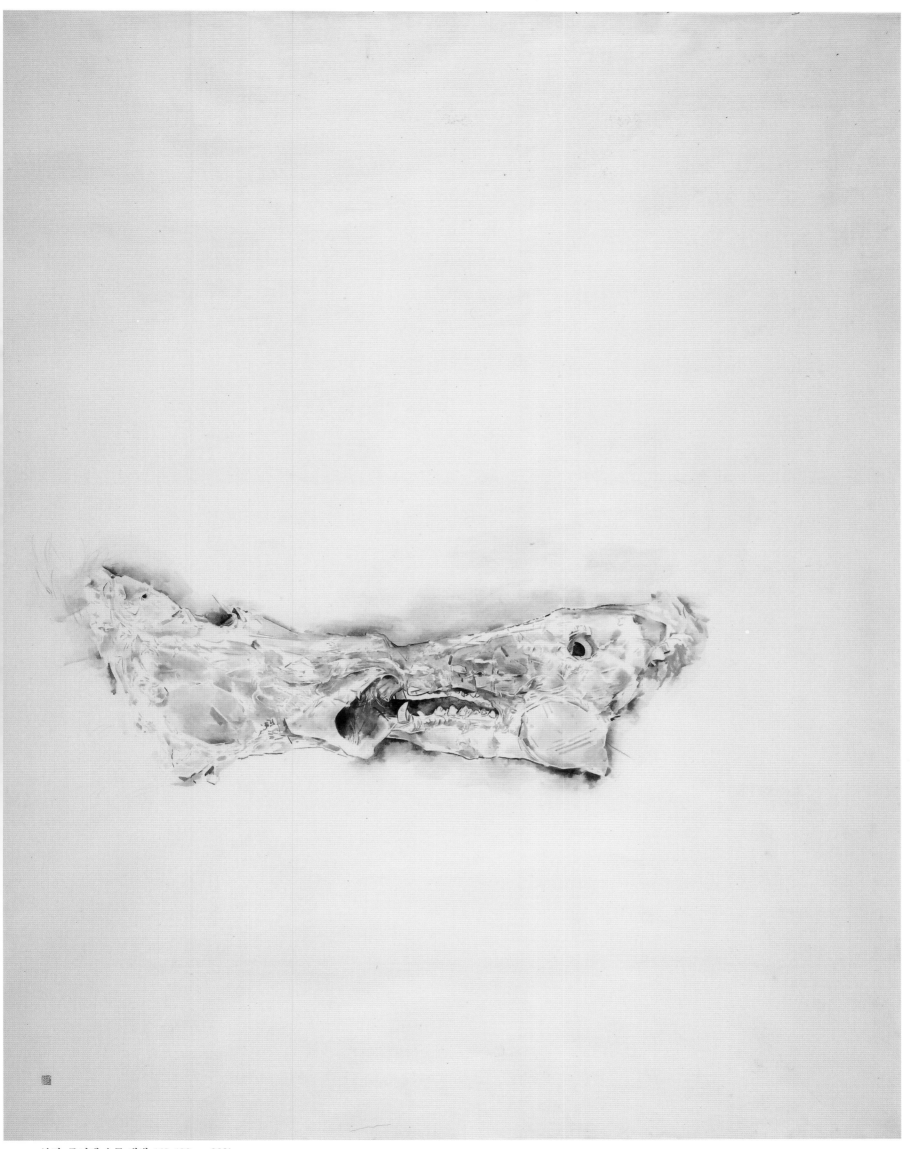

본질, 종이에 수묵 채색, 168×129cm, 2021

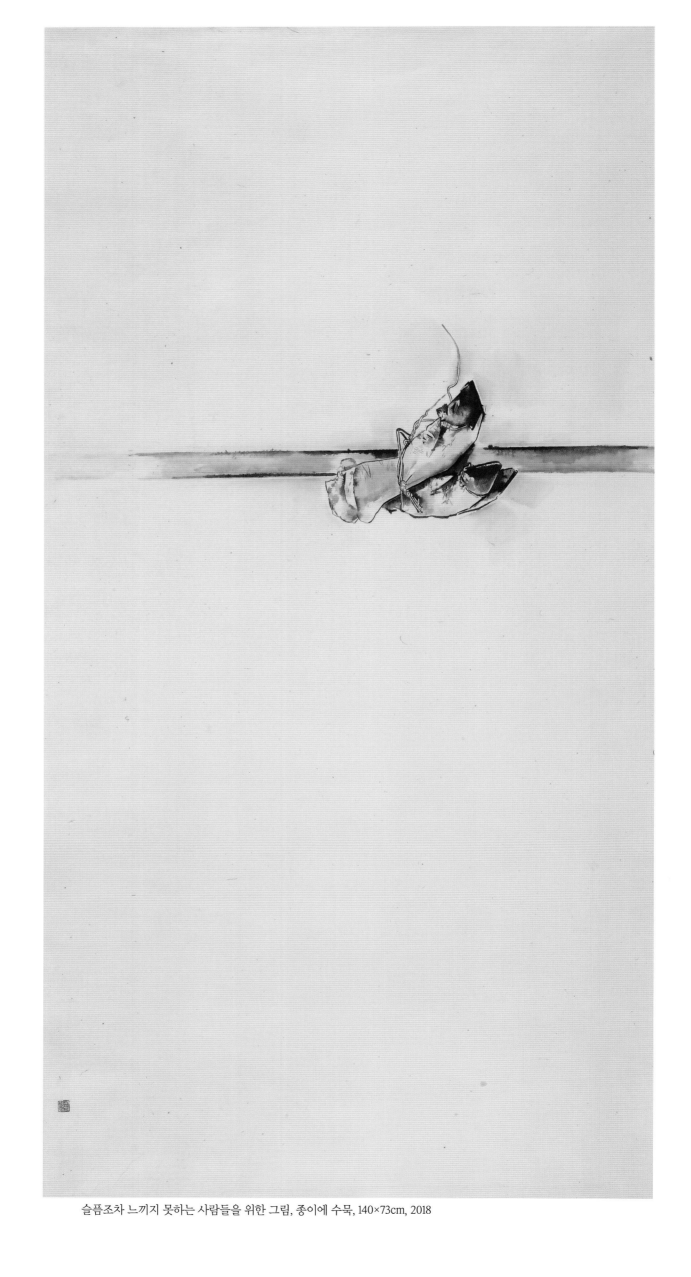

슬픔조차 느끼지 못하는 사람들을 위한 그림, 종이에 수묵, 140×73cm, 2018

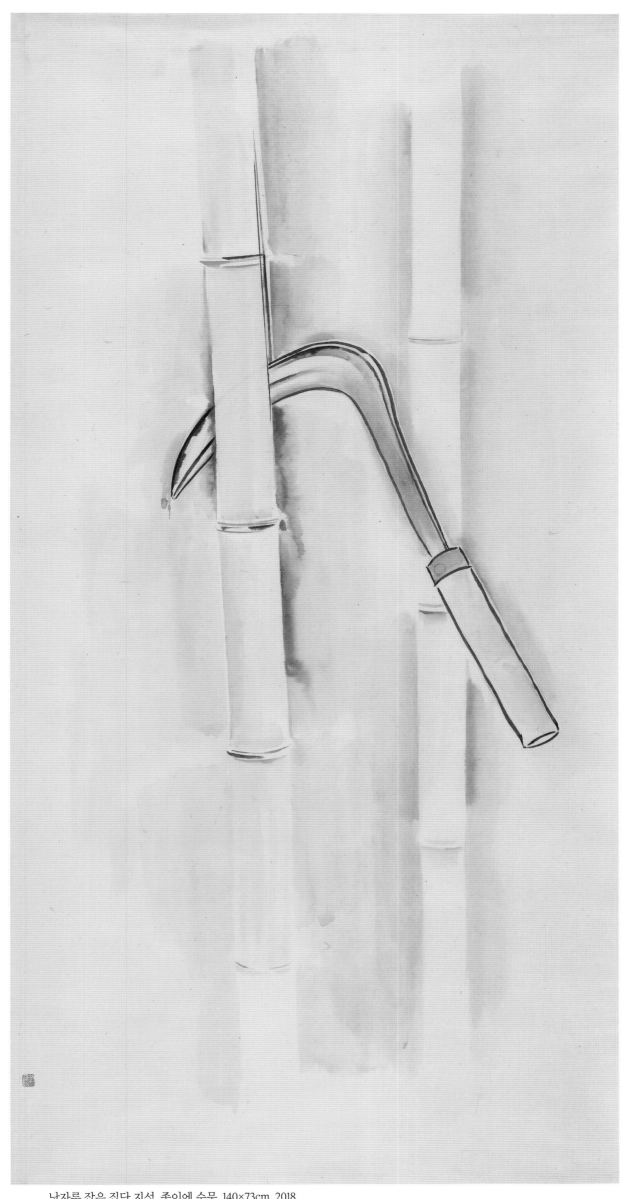

낫자루 잡은 집단 지성, 종이에 수묵, 140×73cm, 2018

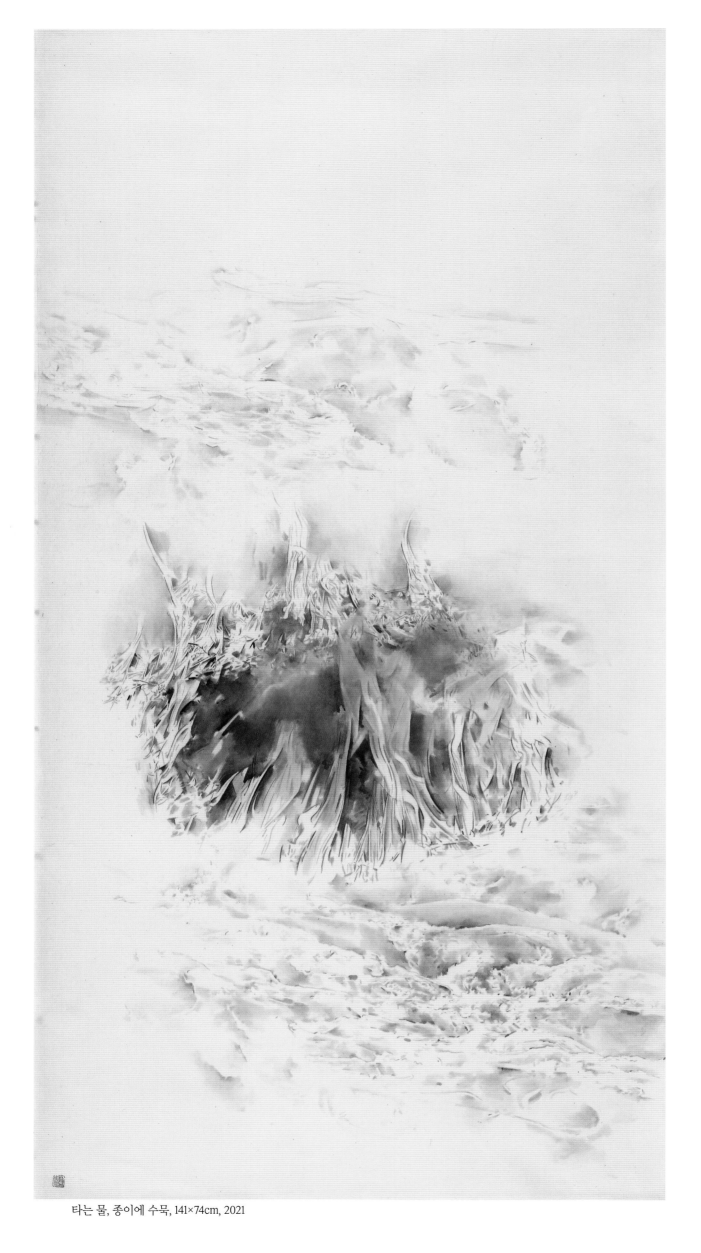

타는 물, 종이에 수묵, 141×74cm, 2021

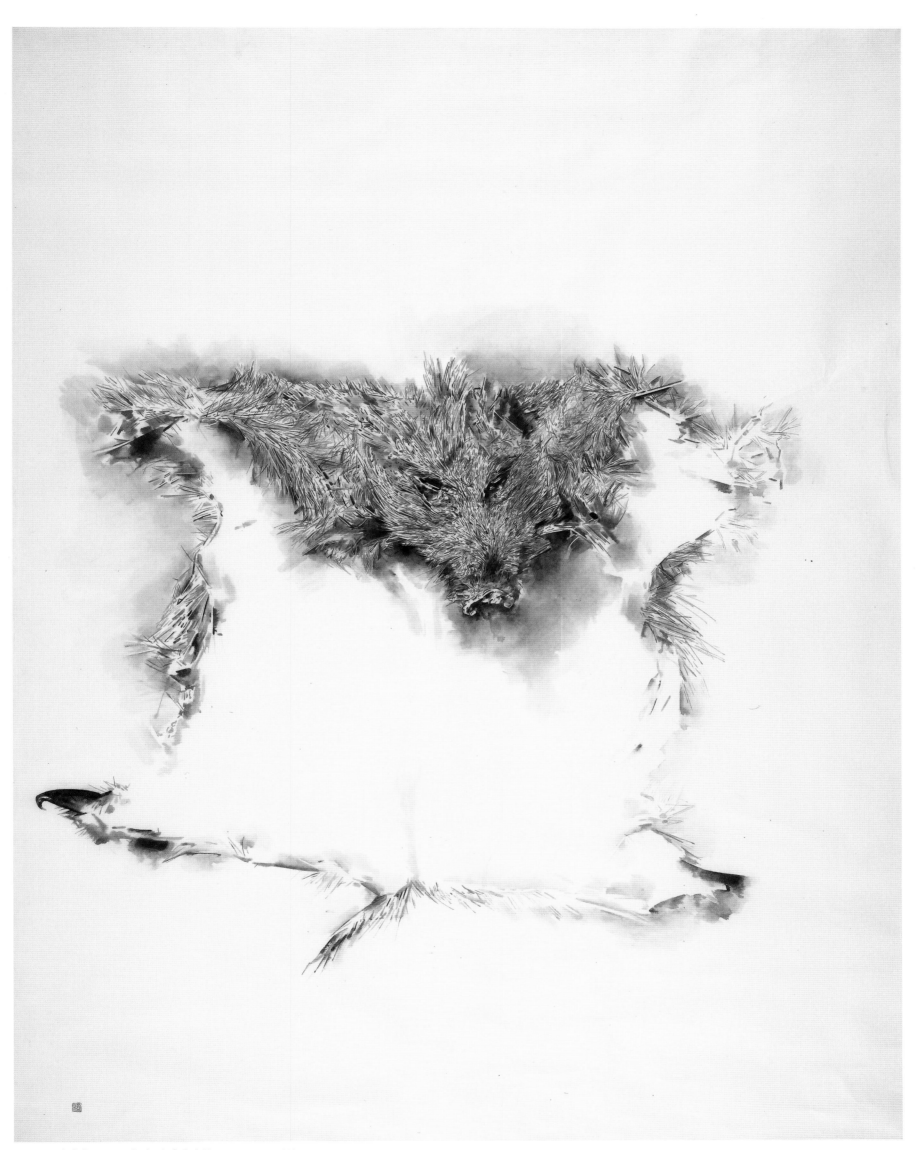

멧돼지 또는 꼬인 혀, 종이에 수묵, 168×130cm, 2014

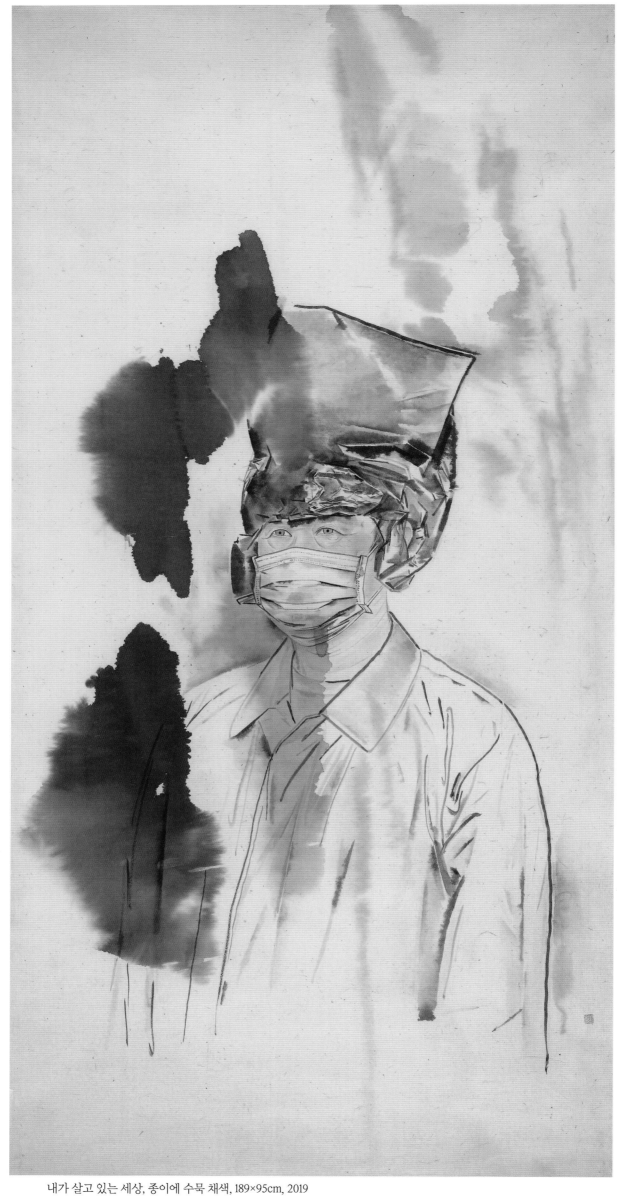

내가 살고 있는 세상, 종이에 수묵 채색, 189×95cm, 2019

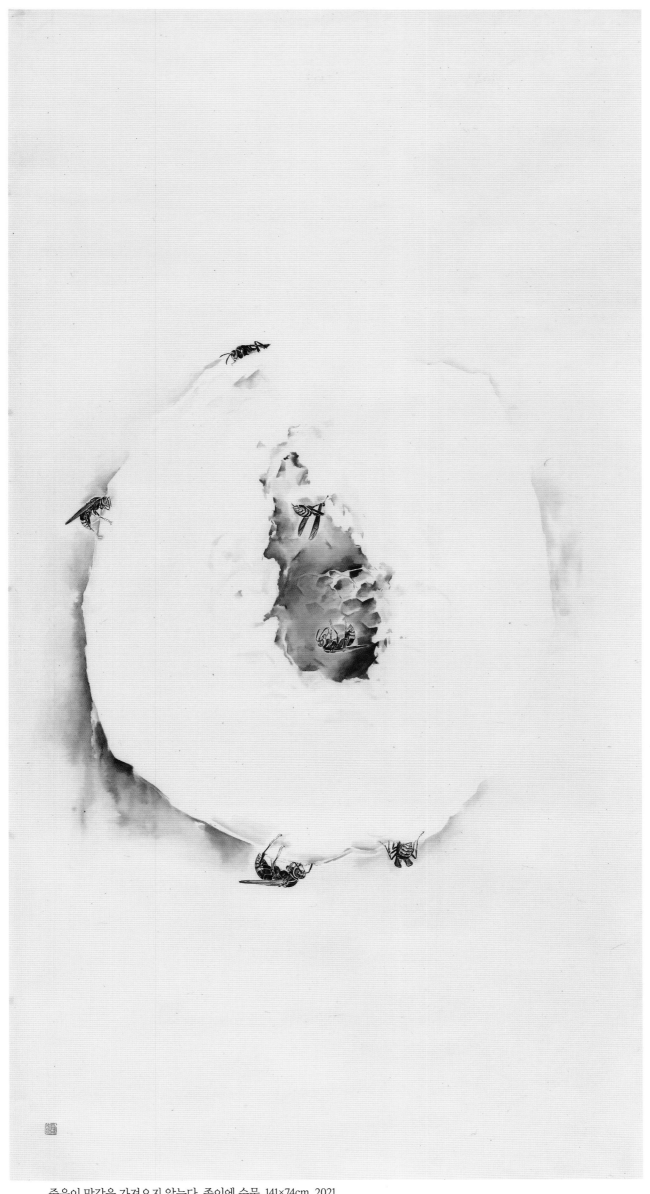

죽음이 망각을 가져오지 않는다, 종이에 수묵, 141×74cm, 2021

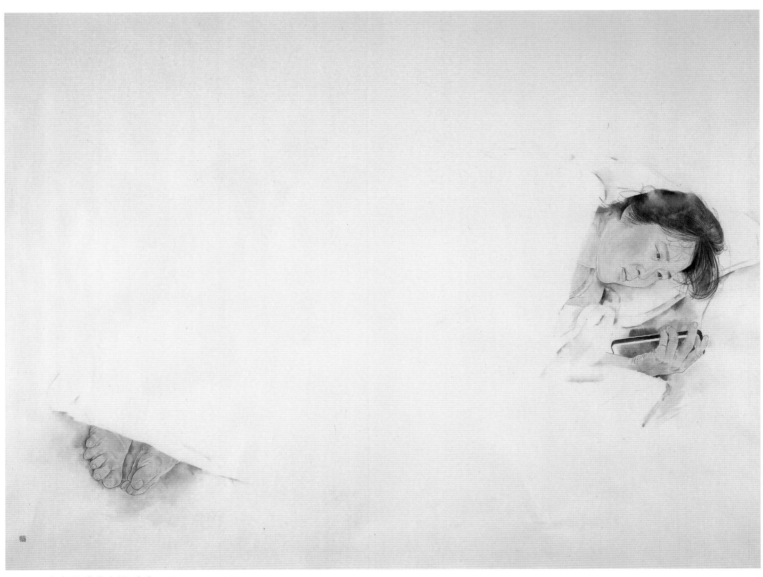

미련, 종이에 수묵 채색, 168×130cm, 2018

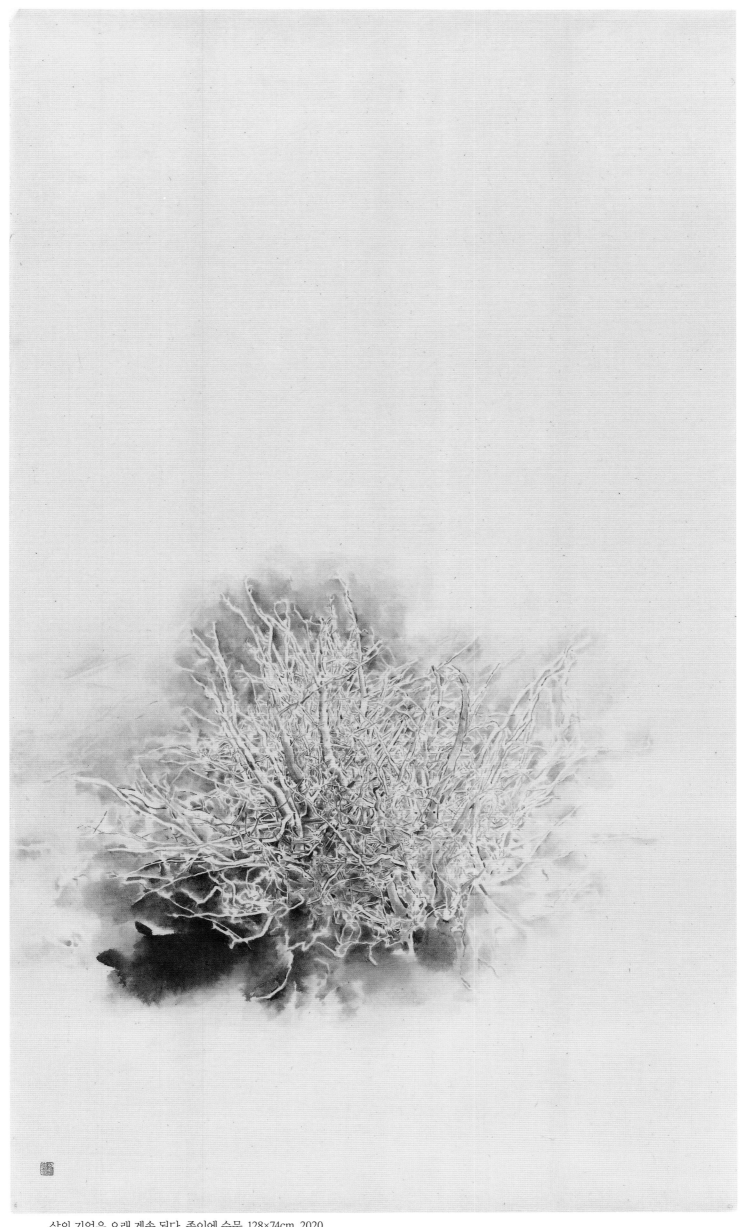

삶의 기억은 오래 계속 된다, 종이에 수묵, 128×74cm, 2020

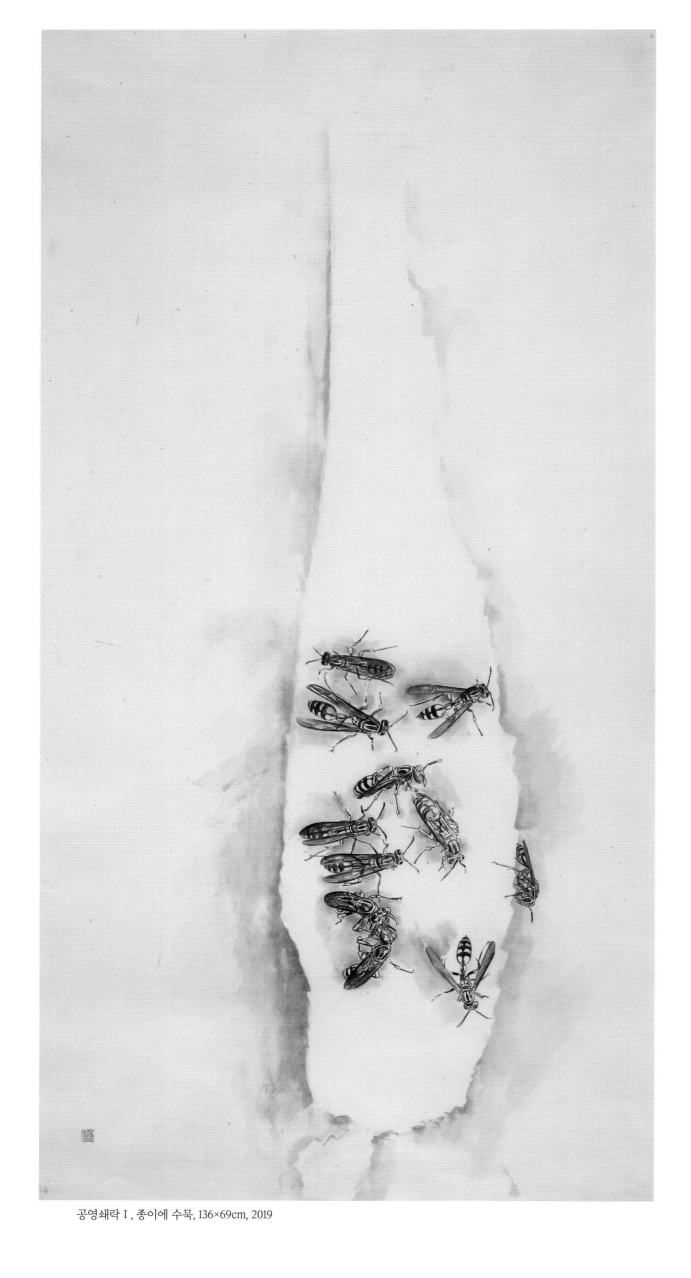

공영쇄락Ⅰ, 종이에 수묵, 136×69cm, 2019

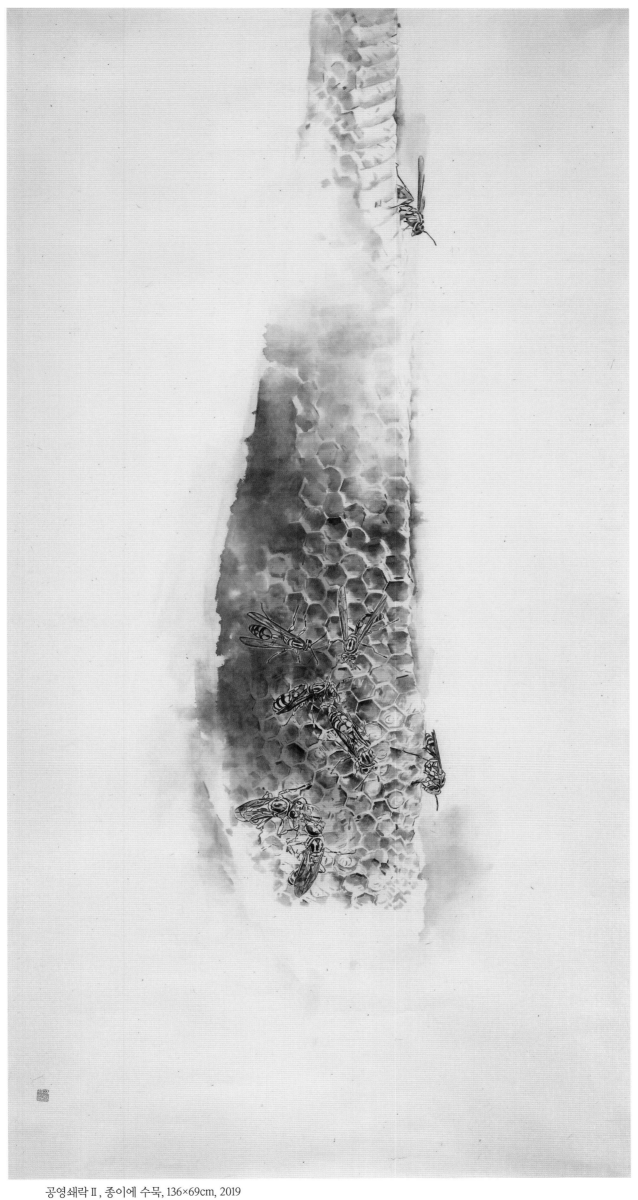

공영쇄락 II, 종이에 수묵, 136×69cm, 2019

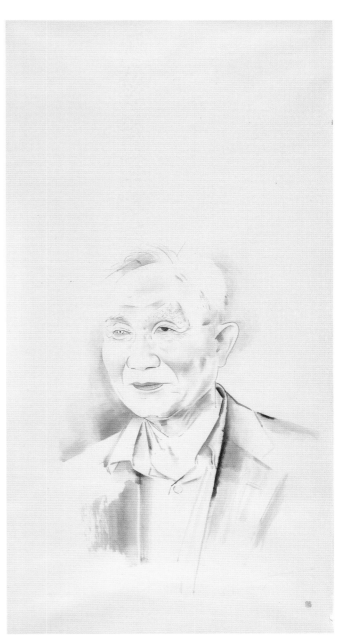

나는 본다, 종이에 수묵, 143x74cm, 2021

내가 너다, 종이에 수묵, 143x74cm, 2020

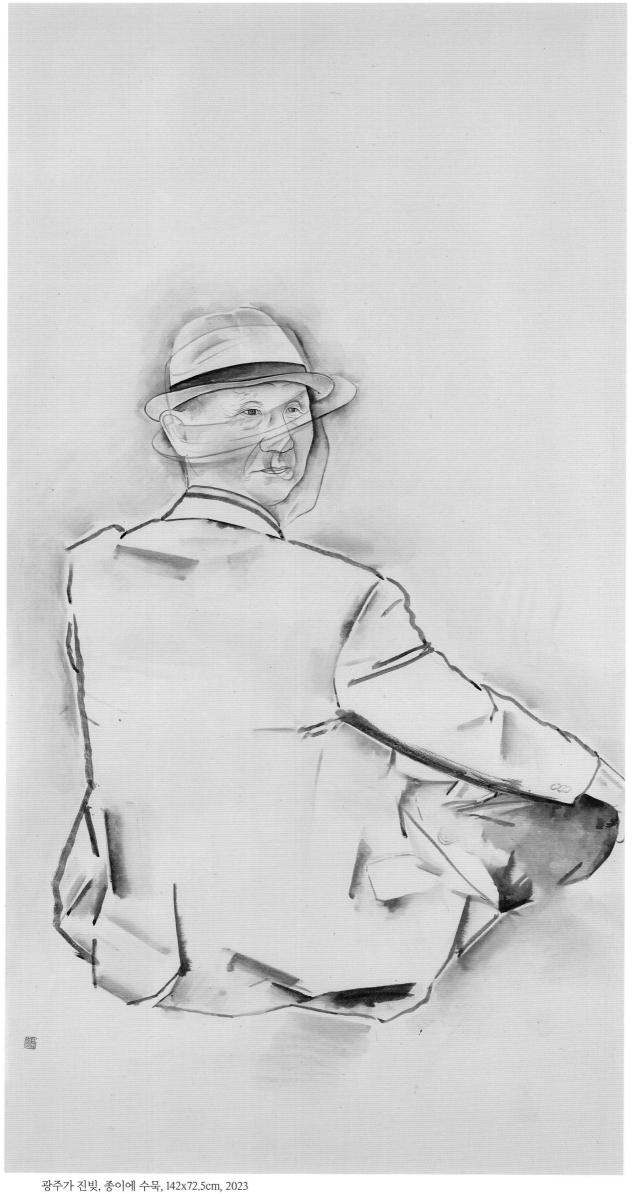

광주가 진빛, 종이에 수묵, 142x72.5cm, 2023

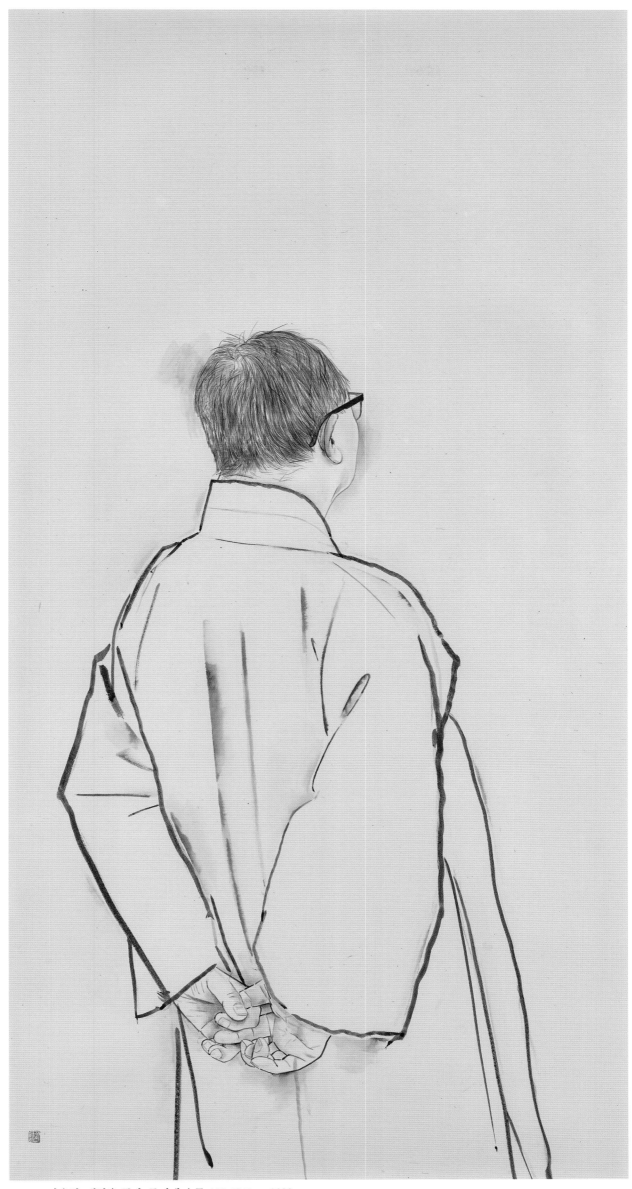

자유인-세상을 품다, 종이에 수묵, 142x72.5cm, 2023

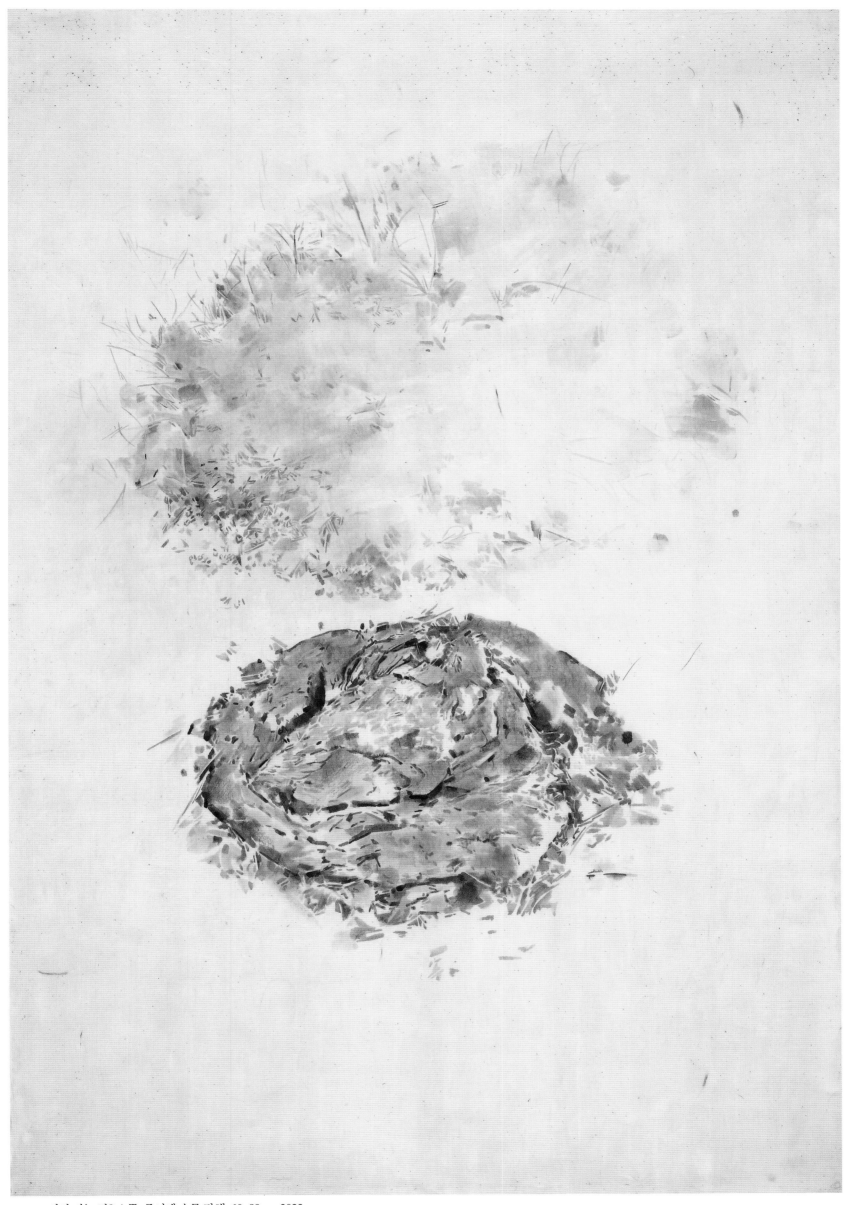

버려 지는 것? 소똥, 종이에 수묵 담채, 60x89cm, 2022

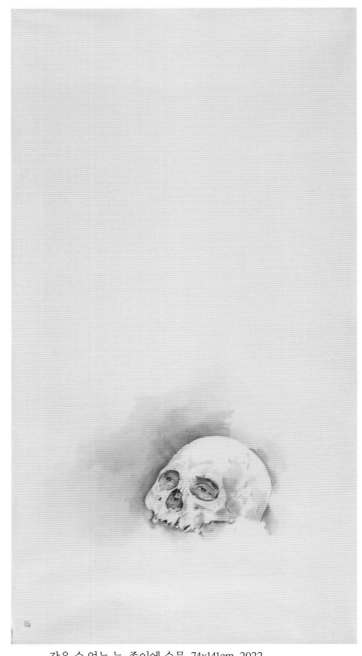

감을 수 없는 눈, 종이에 수묵, 74x141cm, 2022

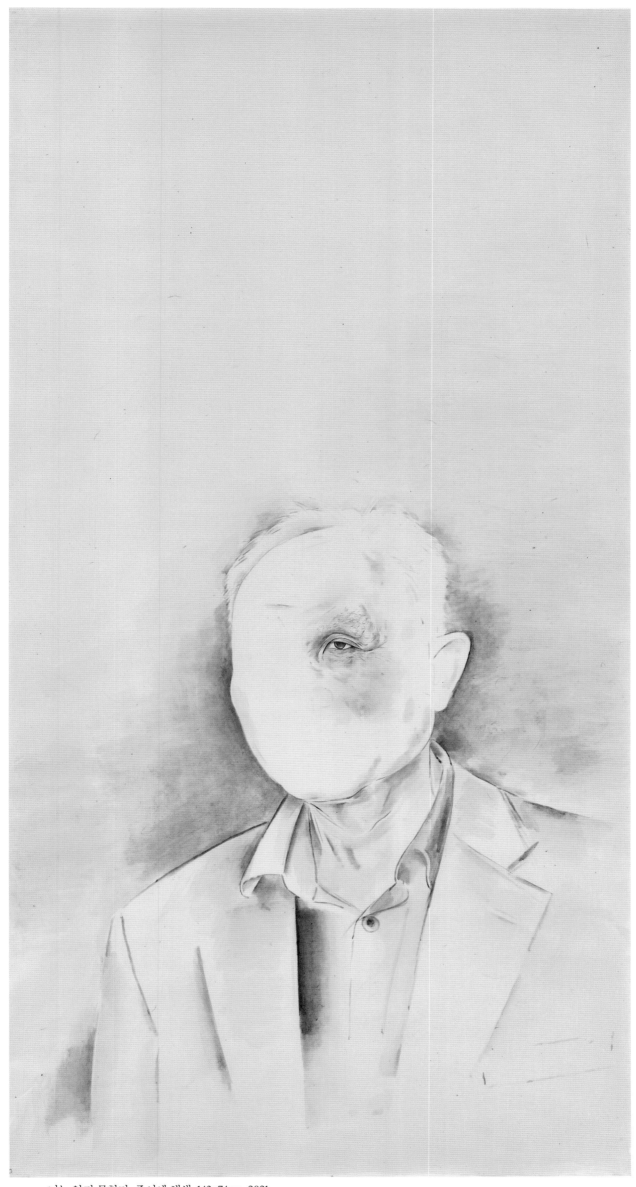

너는 알지 못한다, 종이에 채색, 143x74cm, 2021

붕어 한 마리, 종이에 수묵 담채, 74x141cm, 2020

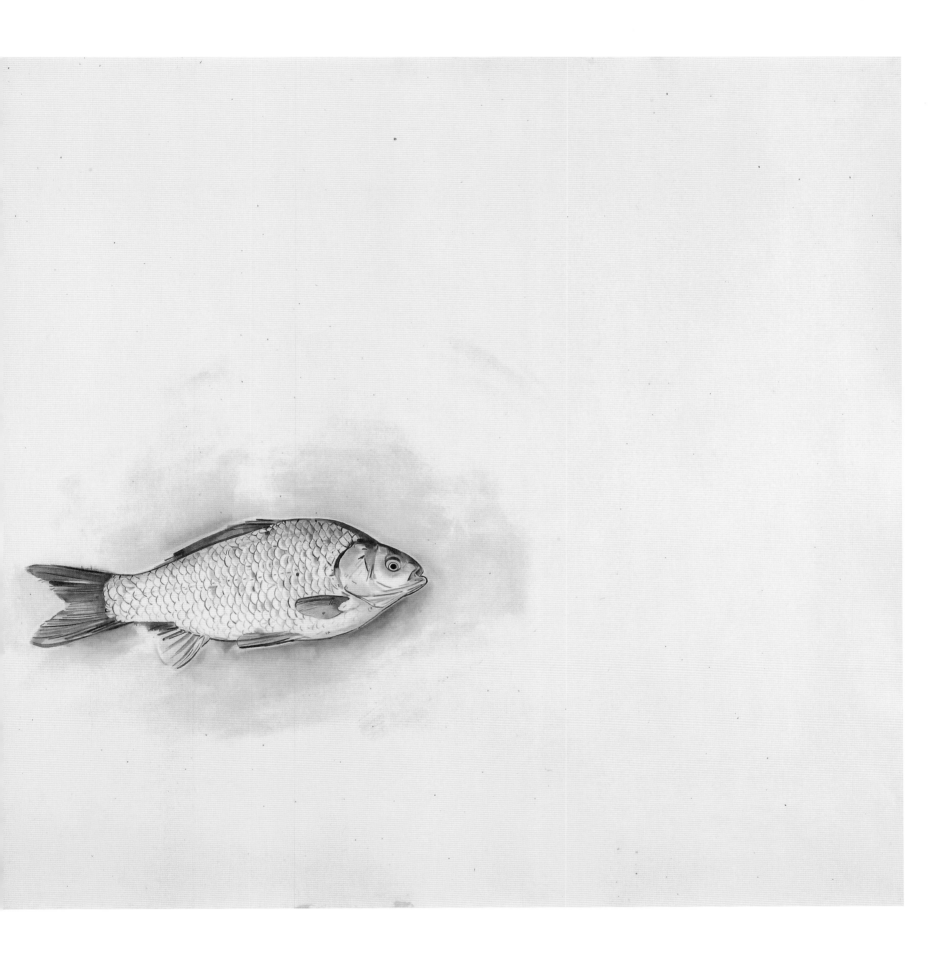

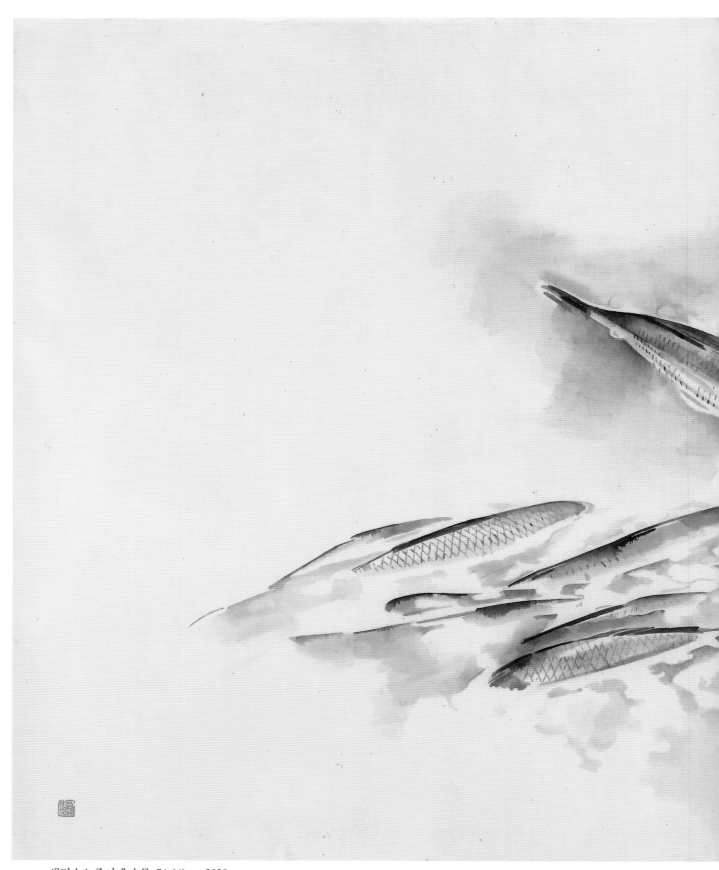

생명수 1, 종이에 수묵, 74x141cm, 2020

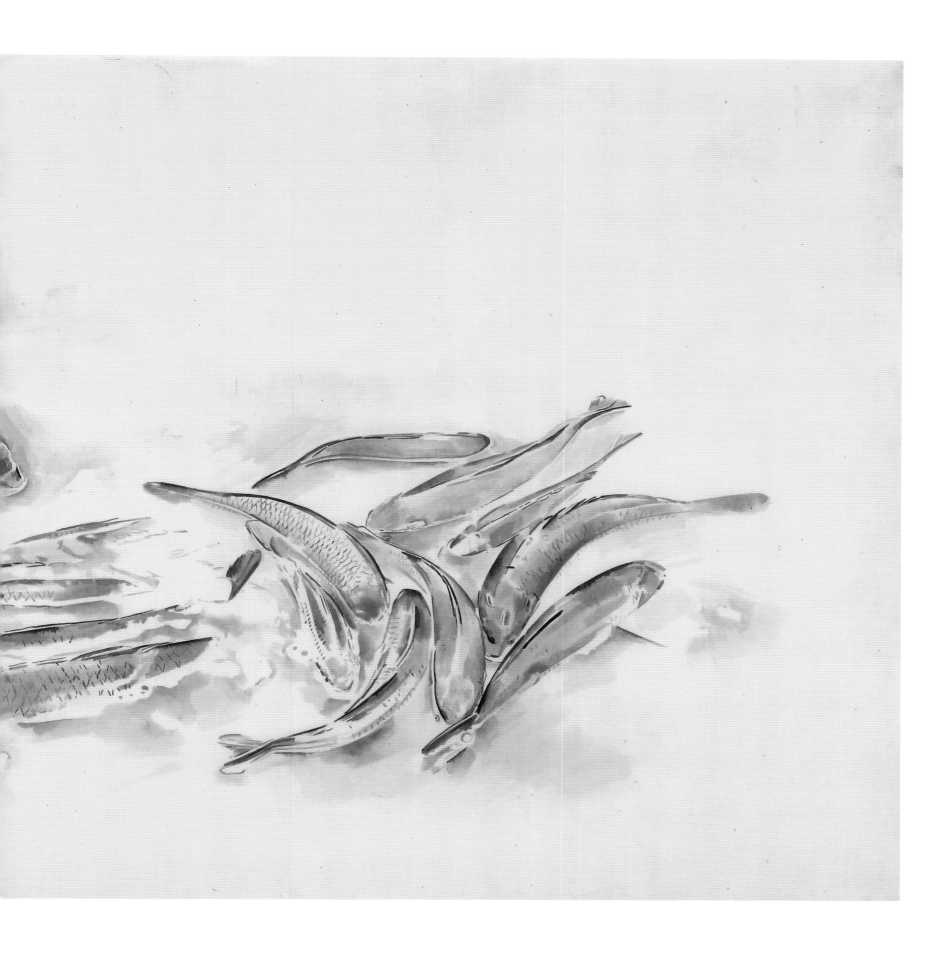

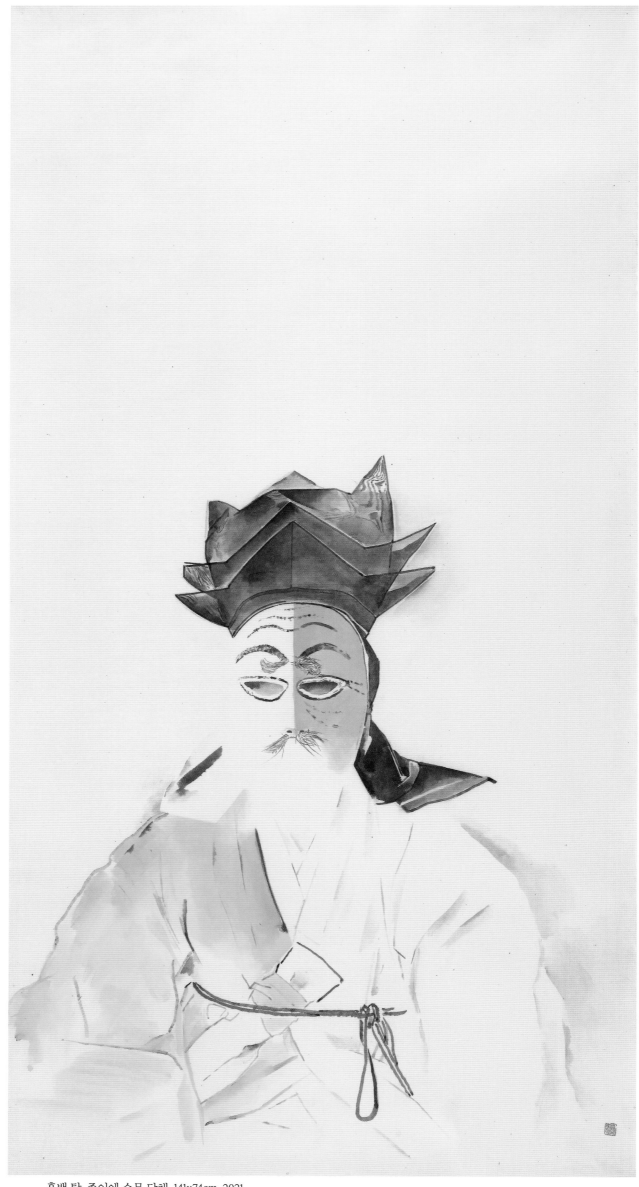

홍백 탈, 종이에 수묵 담채, 141x74cm, 2021

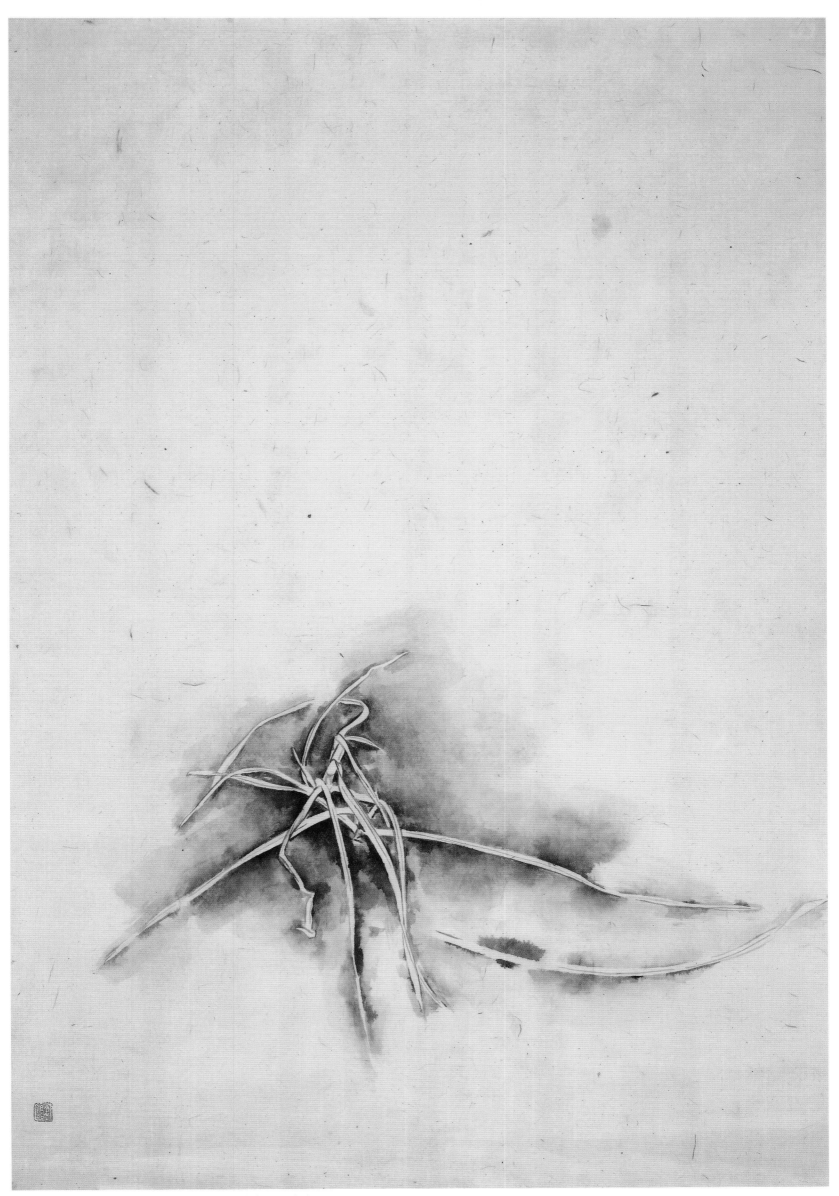

향기를 풍기지 않는 향기가 있습니다, 종이에 수묵 담채, 87x59cm, 2016

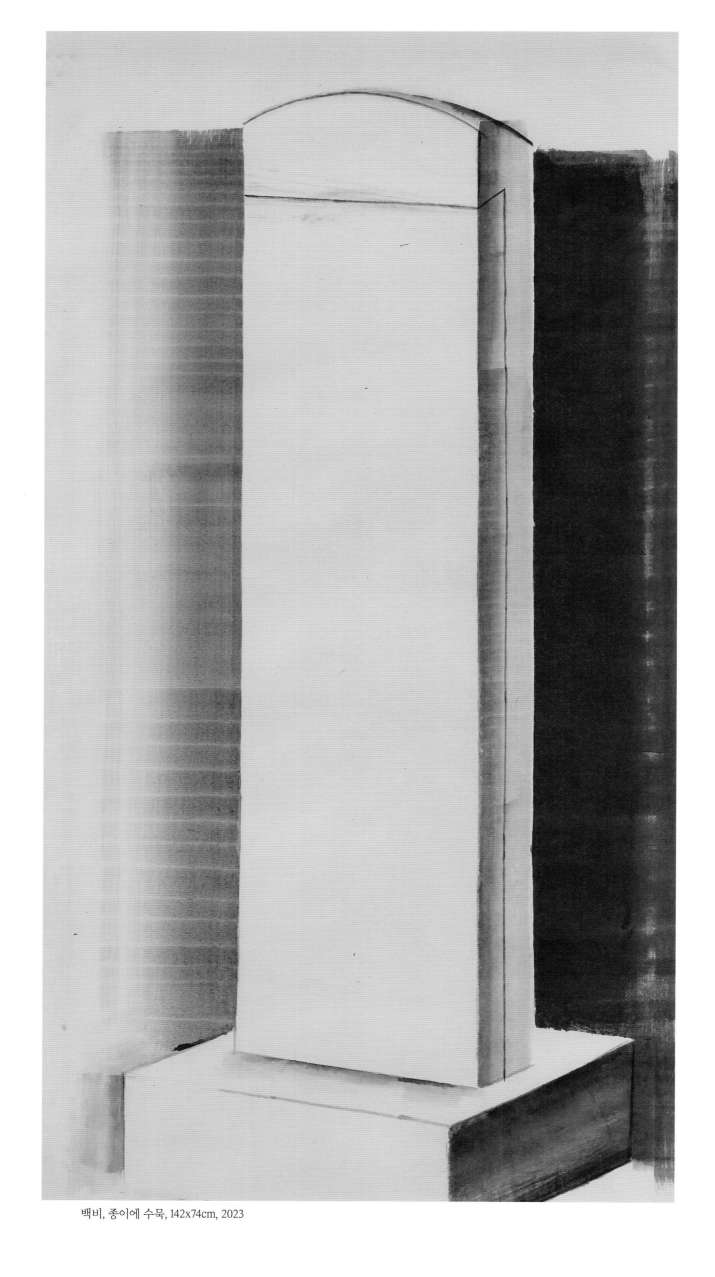

백비, 종이에 수묵, 142x74cm, 2023

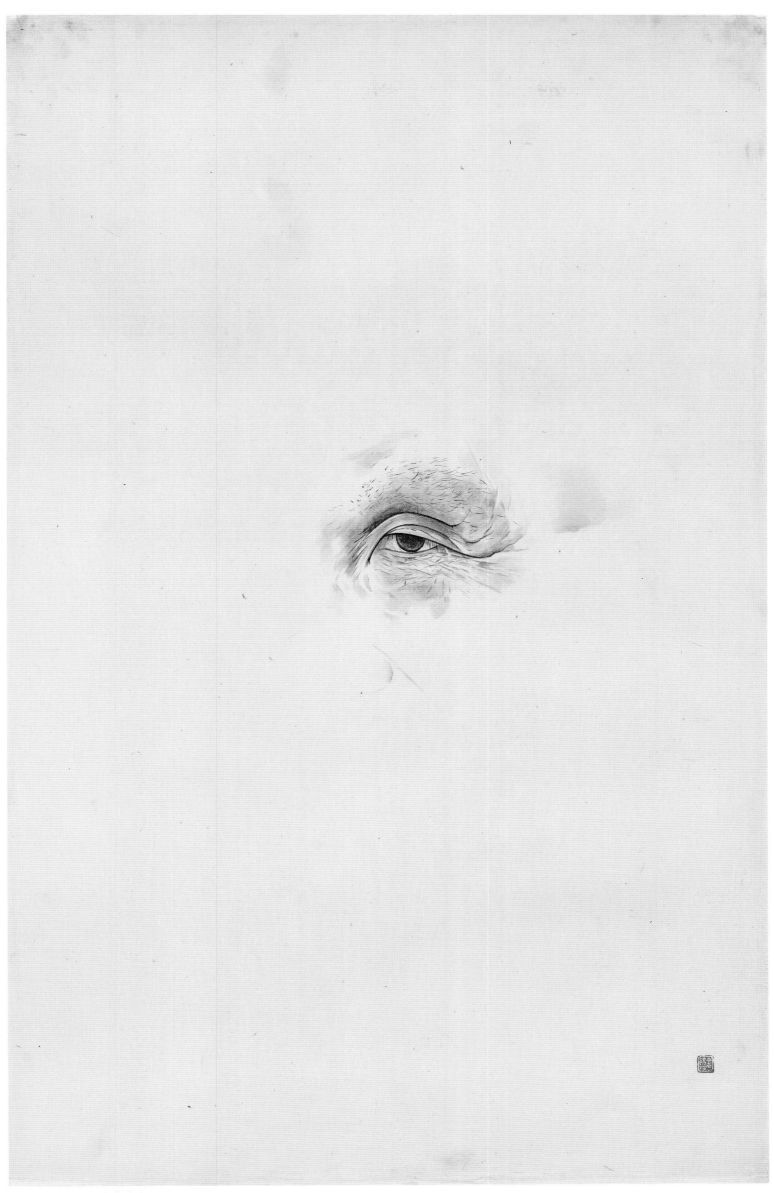

이강 眞, 종이에 채색, 95x60cm, 2022

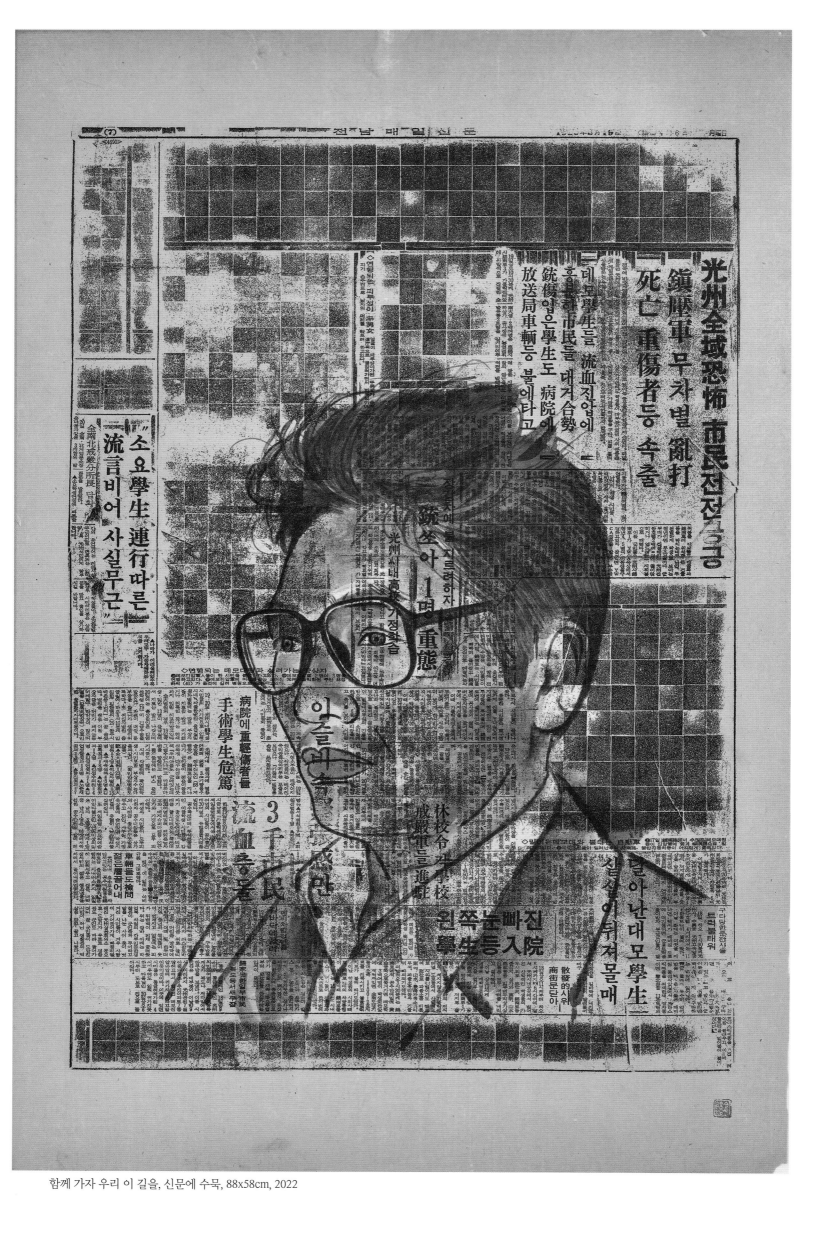

함께 가자 우리 이 길을, 신문에 수묵, 88x58cm, 2022

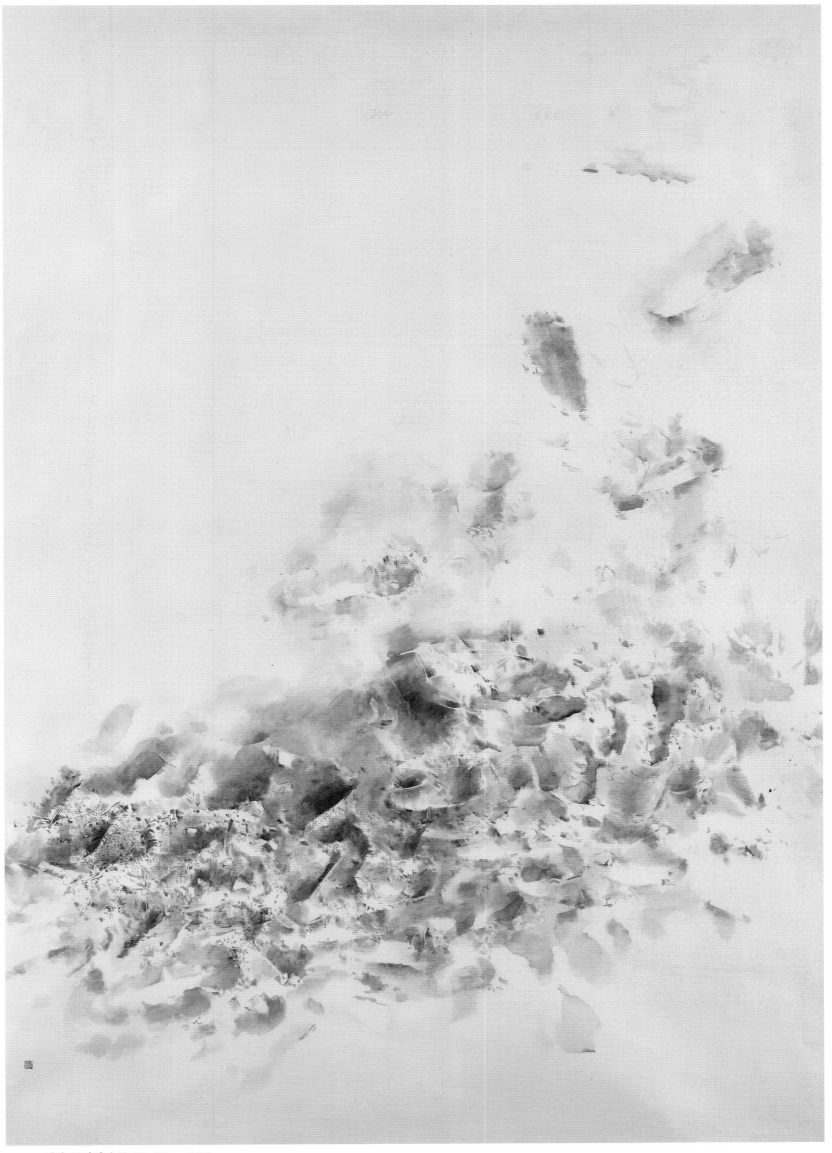

새길, 종이에 수묵, 198x138cm, 2023

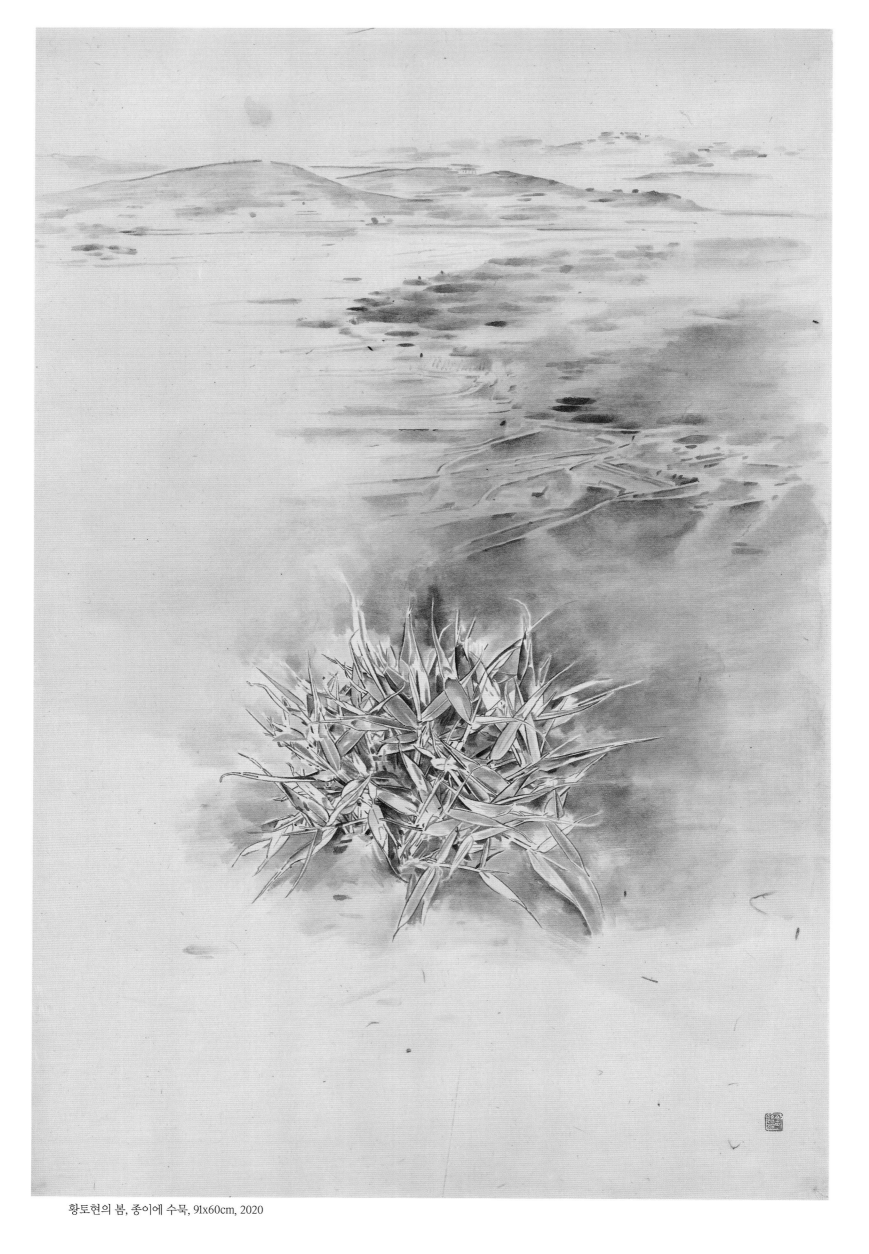

황토현의 봄, 종이에 수묵, 91x60cm, 2020

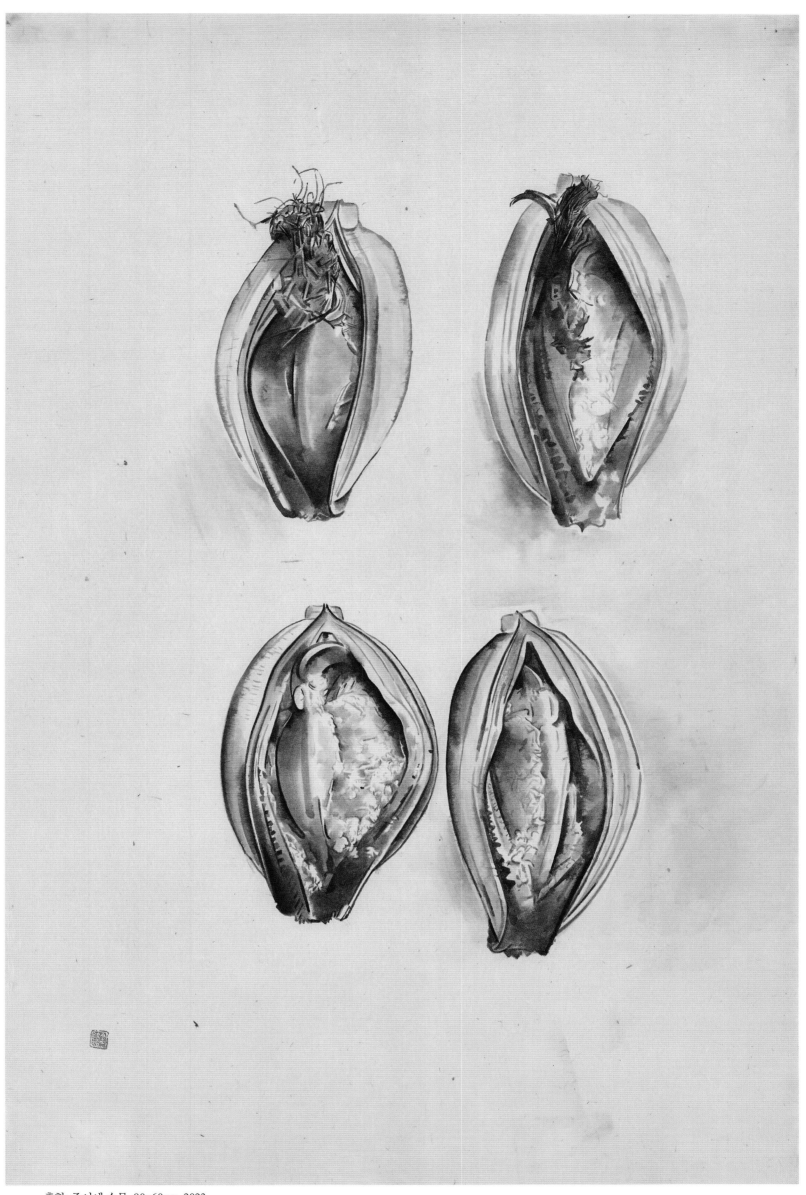

홍합, 종이에 수묵, 90x60cm, 2023

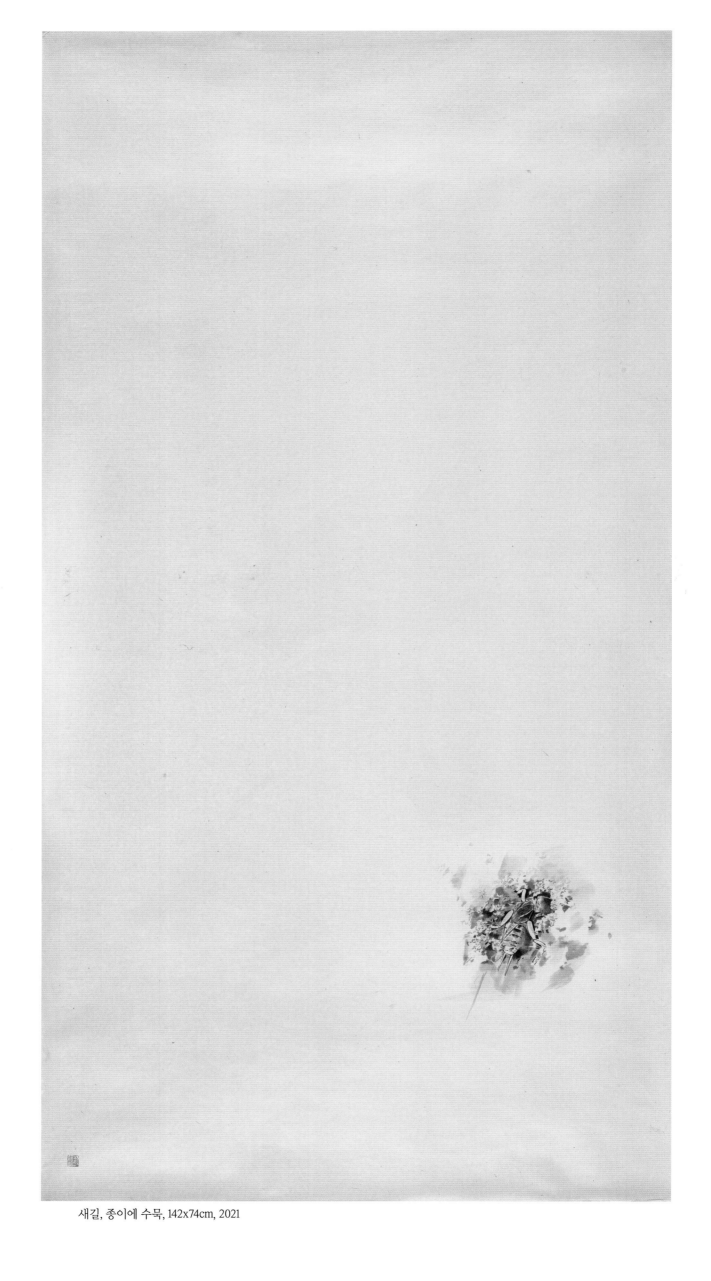

새길, 종이에 수묵, 142x74cm, 2021

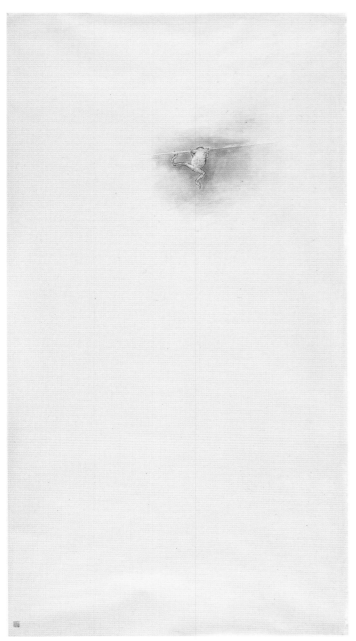

개구리 서커스, 종이에 수묵, 74x143cm, 2021

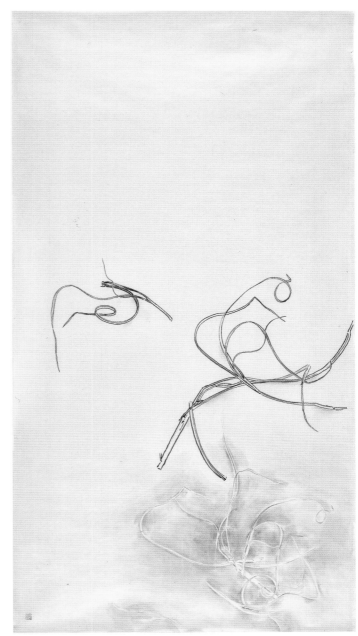

바람 란, 종이에 수묵, 93.5x198cm, 2021

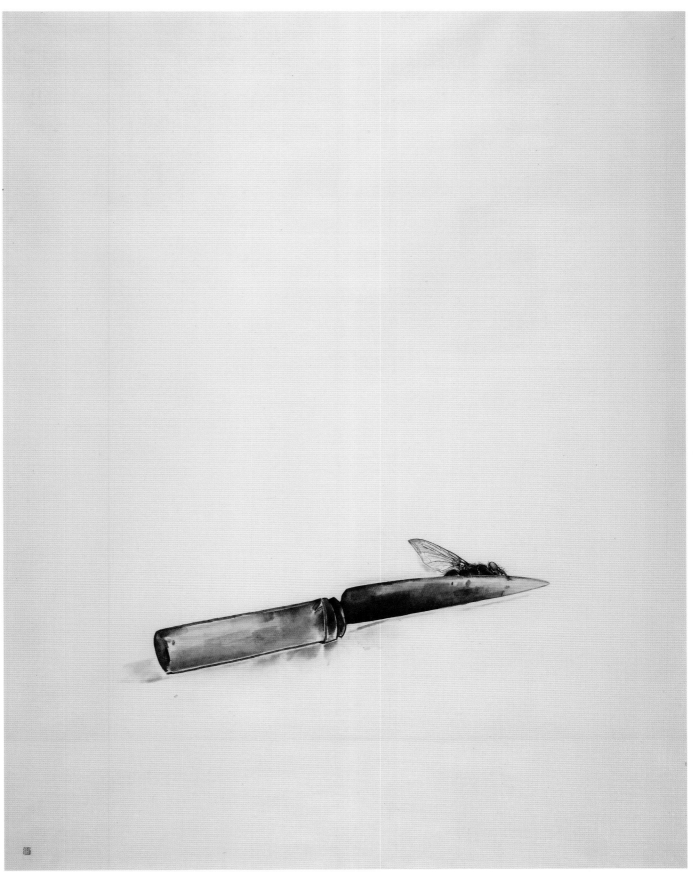

귀문, 종이에 수묵, 130×168cm, 2017

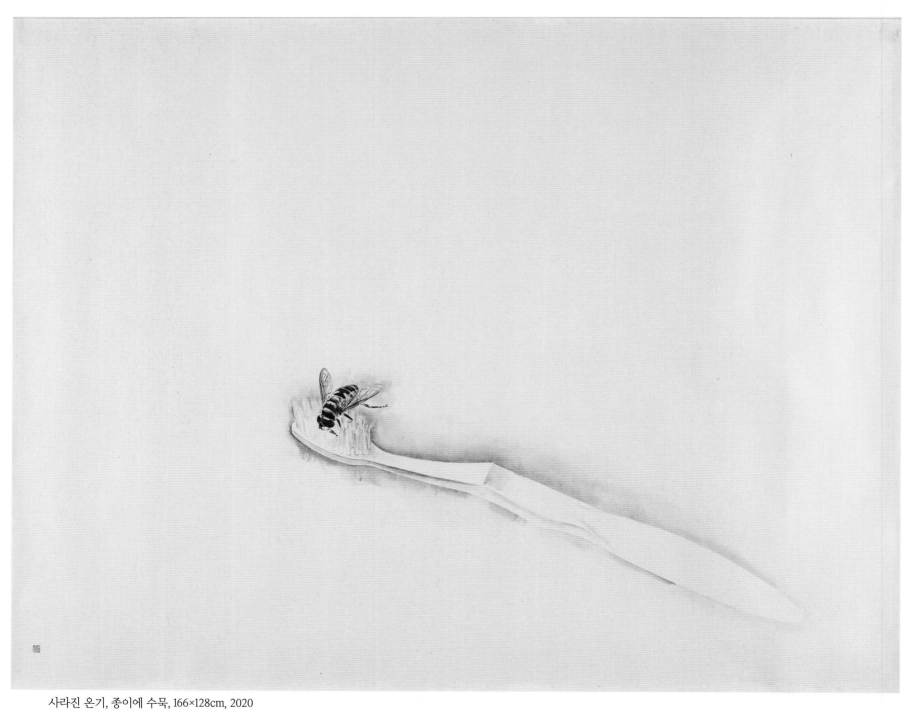

사라진 온기, 종이에 수묵, 166×128cm, 2020

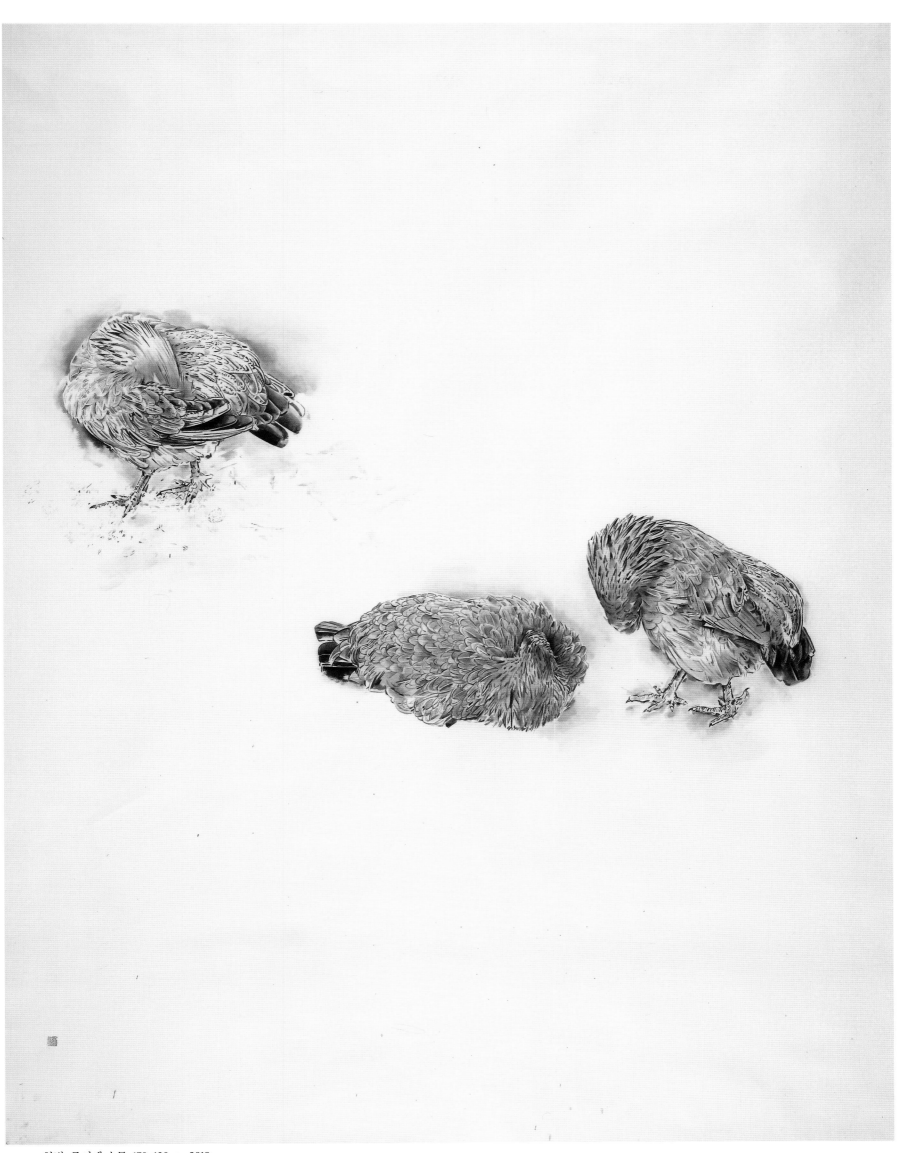

찬밥, 종이에 수묵, 170×130cm, 2019

주체는 스스로 나타 날 때에만 현존한다, 종이에 수묵, 130×168cm, 2019

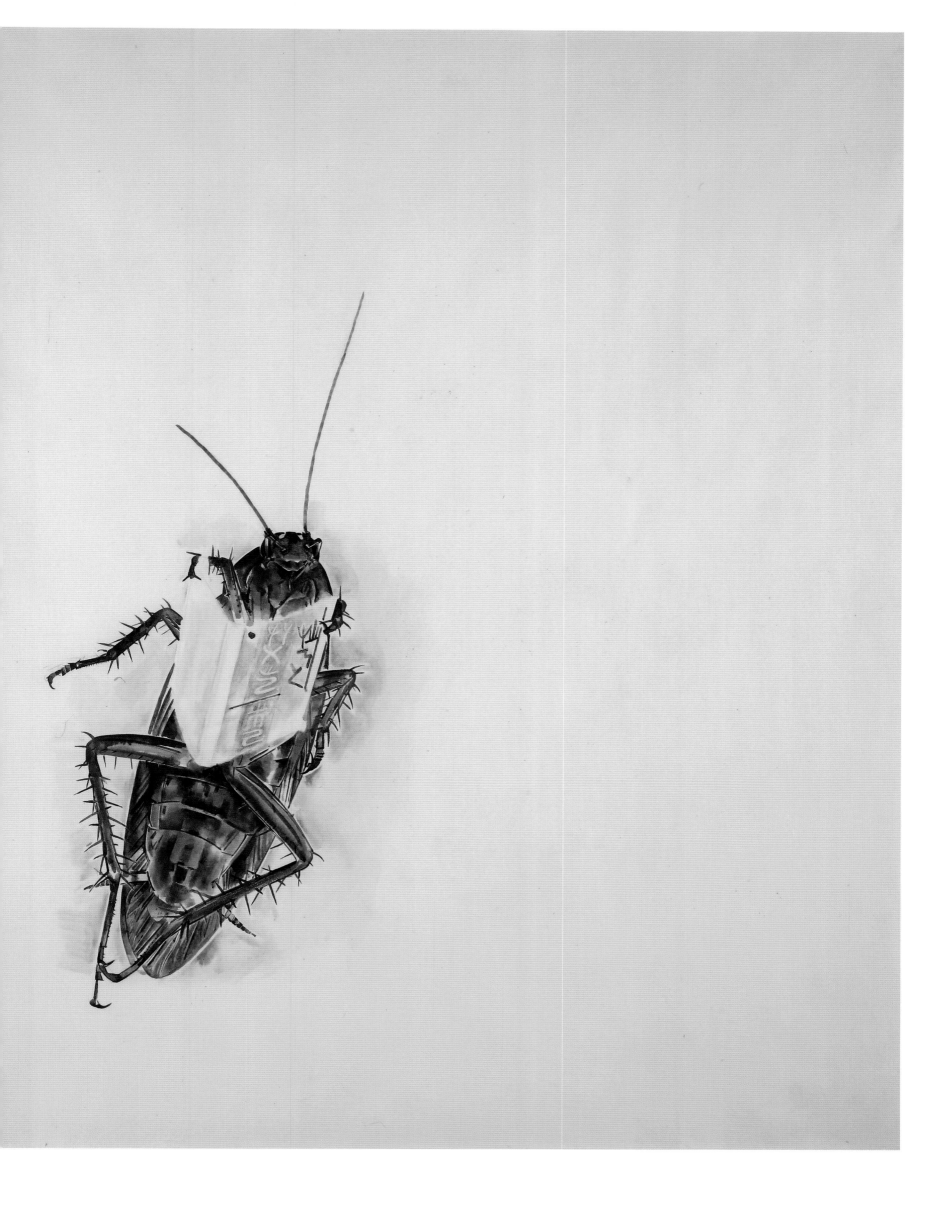

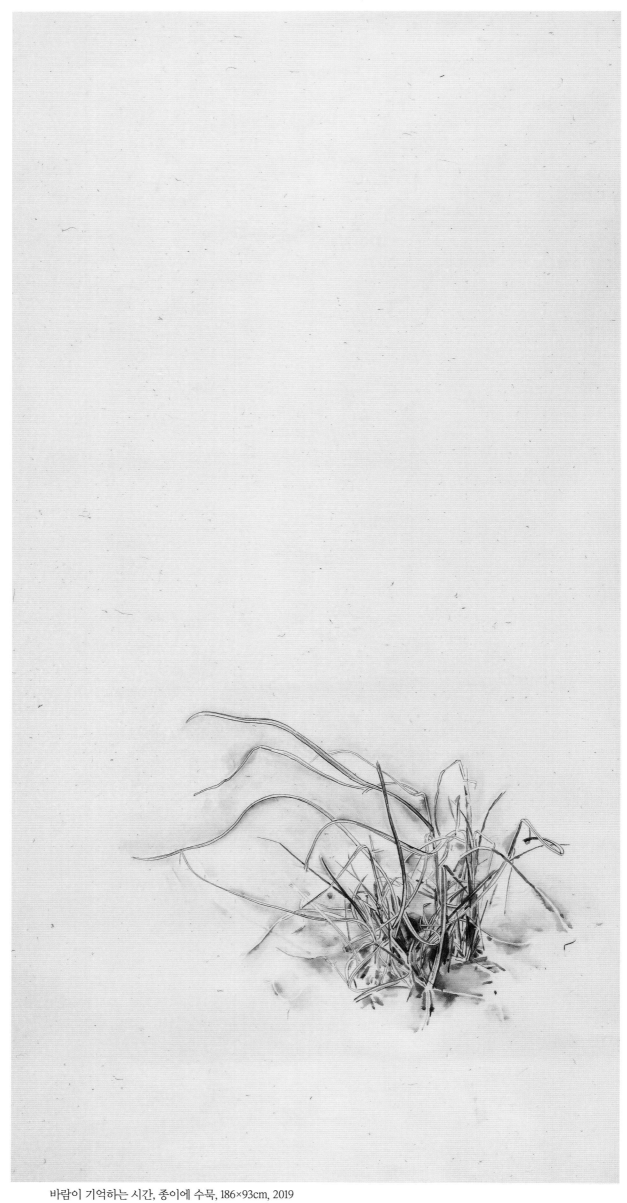

바람이 기억하는 시간, 종이에 수묵, 186×93cm, 2019

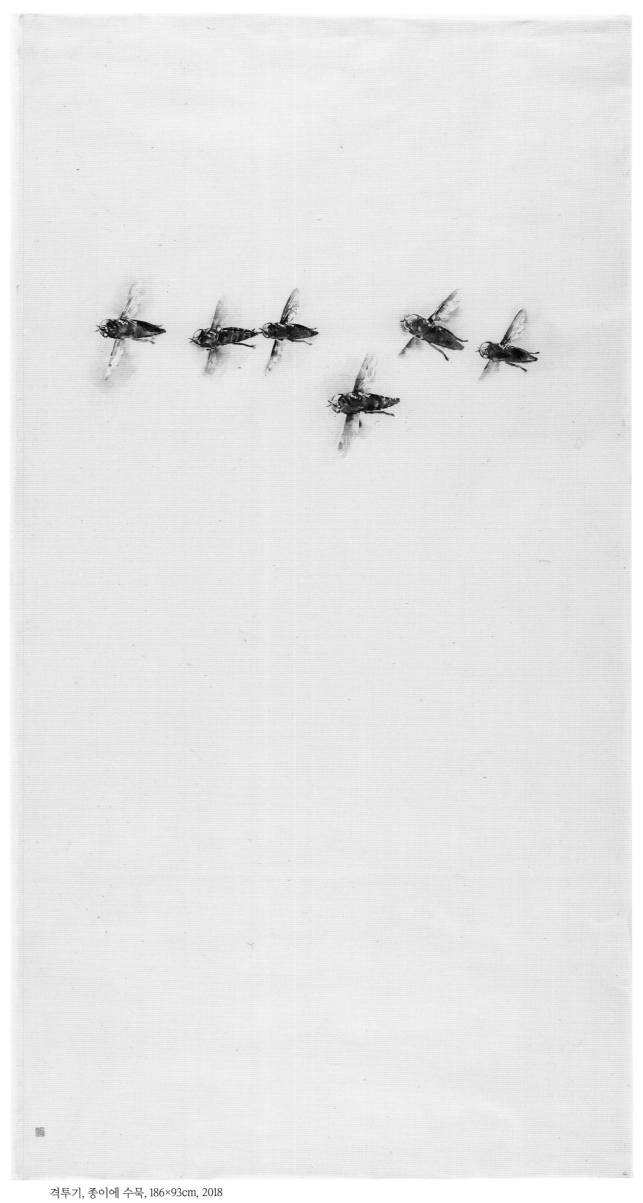

격투기, 종이에 수묵, 186×93cm, 2018

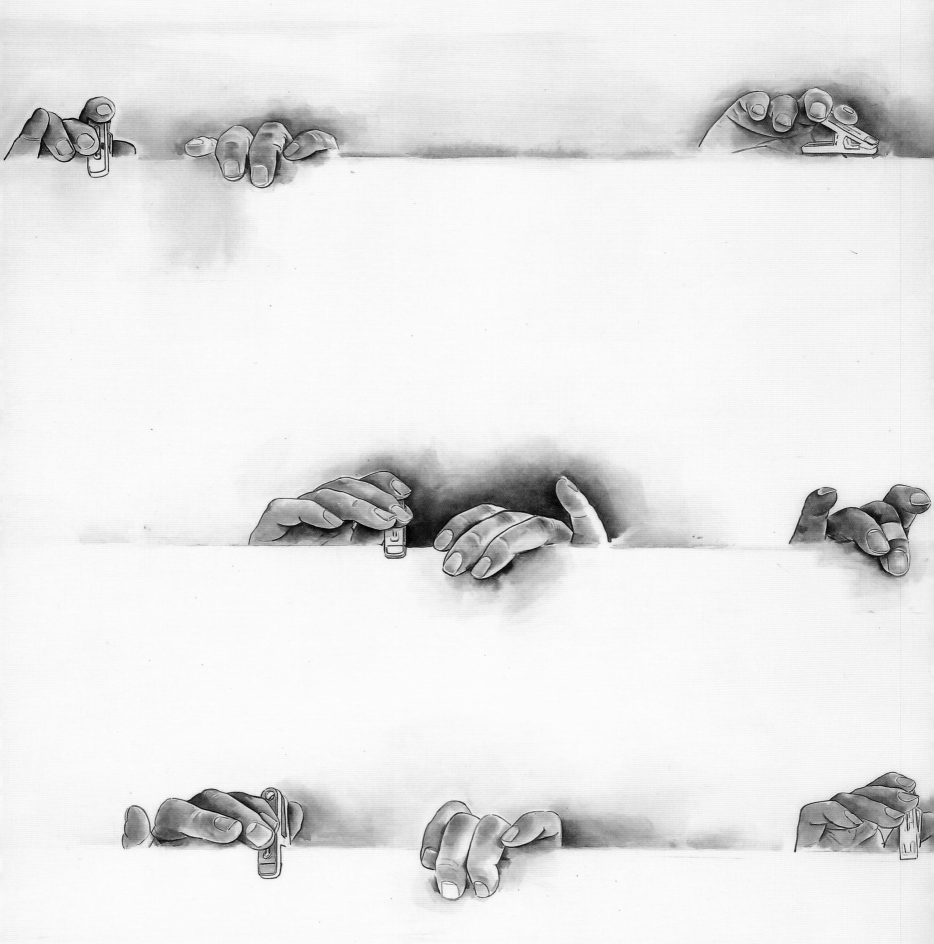

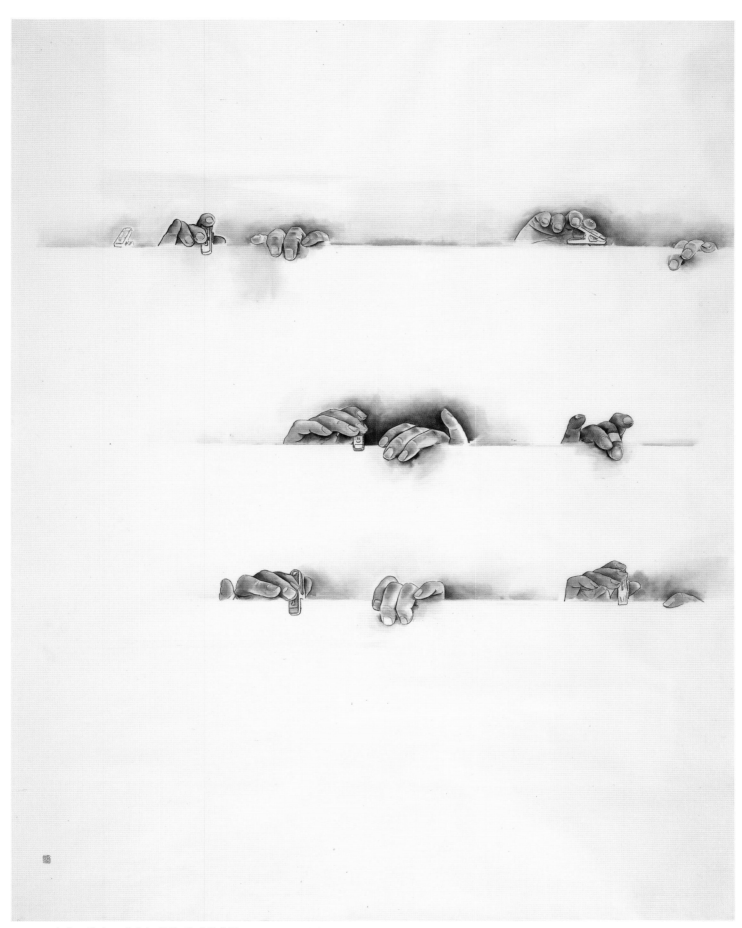

얽혀도 설켜도 정겨운 햇살, 종이에 수묵, 170×129cm, 2019

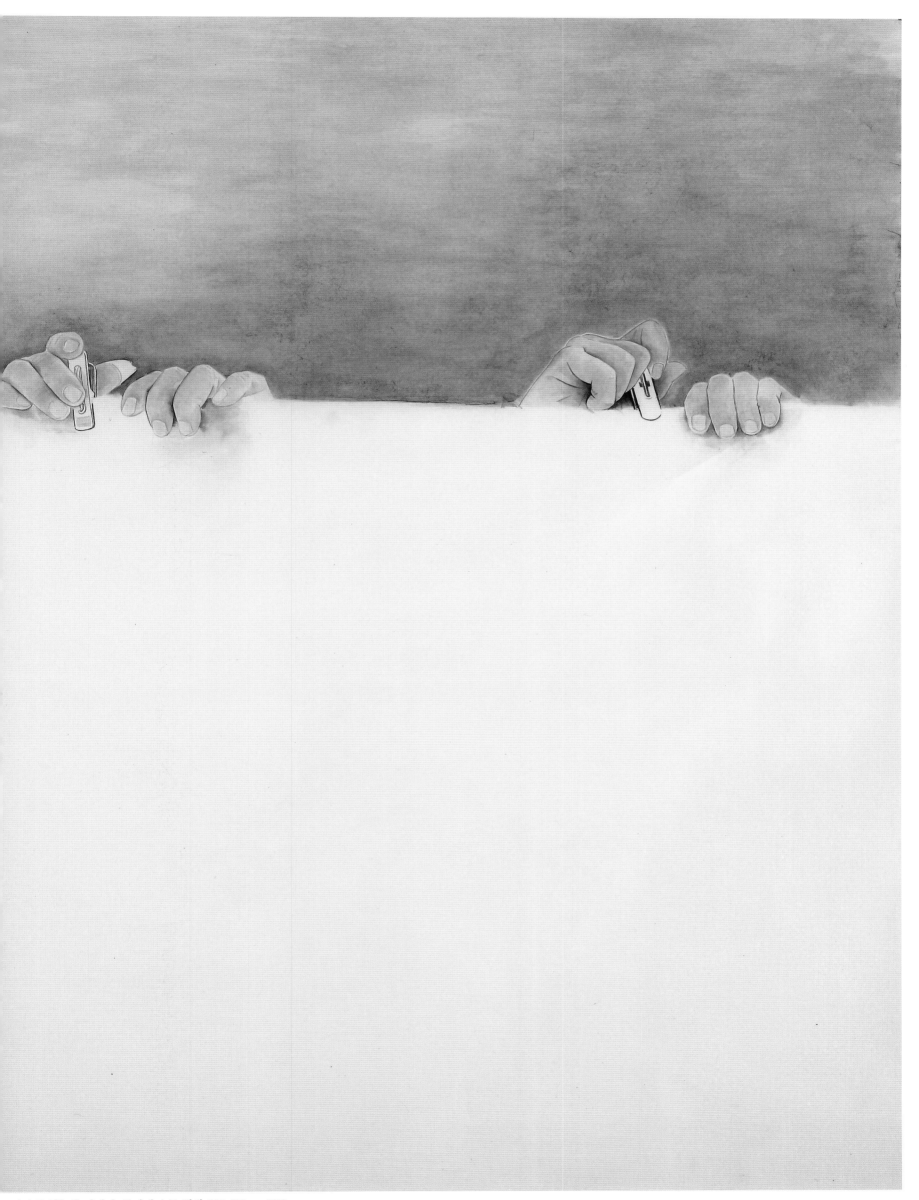

손으로 하늘을 가리다, 종이에 수묵 채색, 125×130cm, 2019

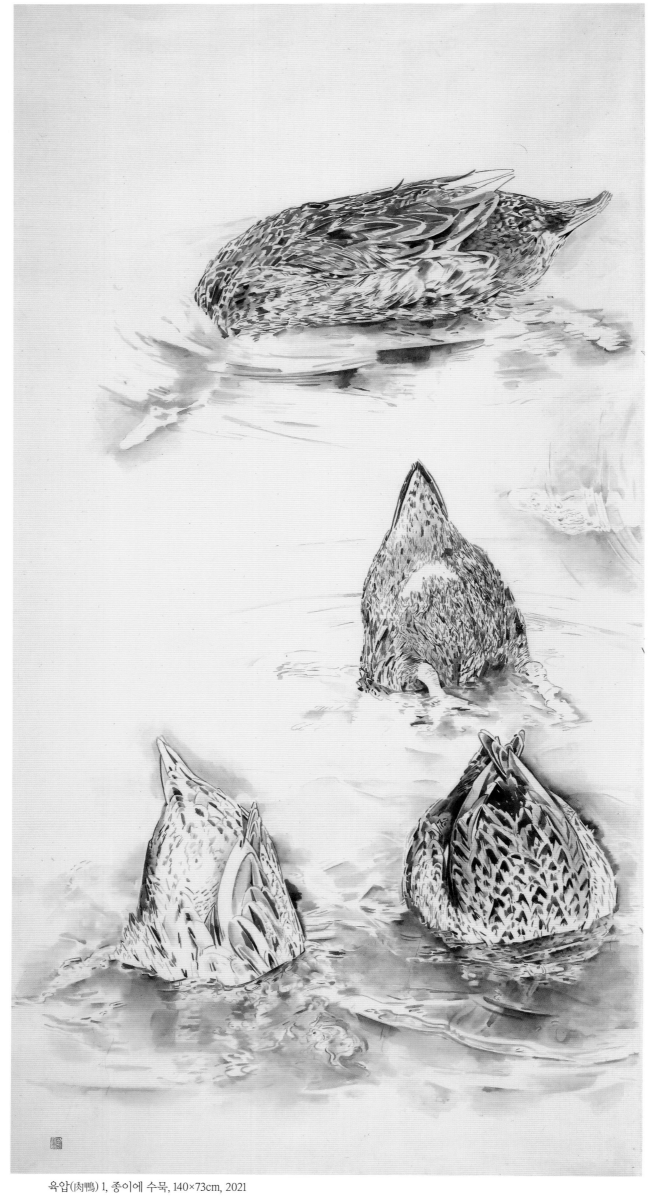

육압(肉鴨) 1, 종이에 수묵, 140×73cm, 2021

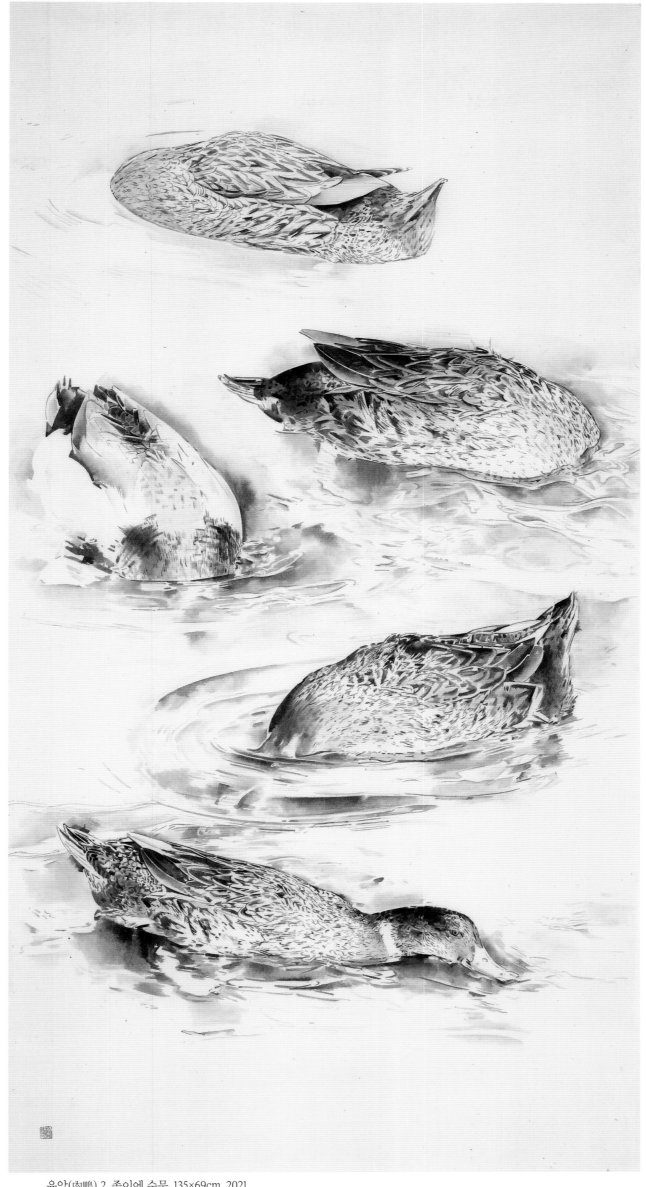

육압(肉鴨) 2, 종이에 수묵, 135×69cm, 2021

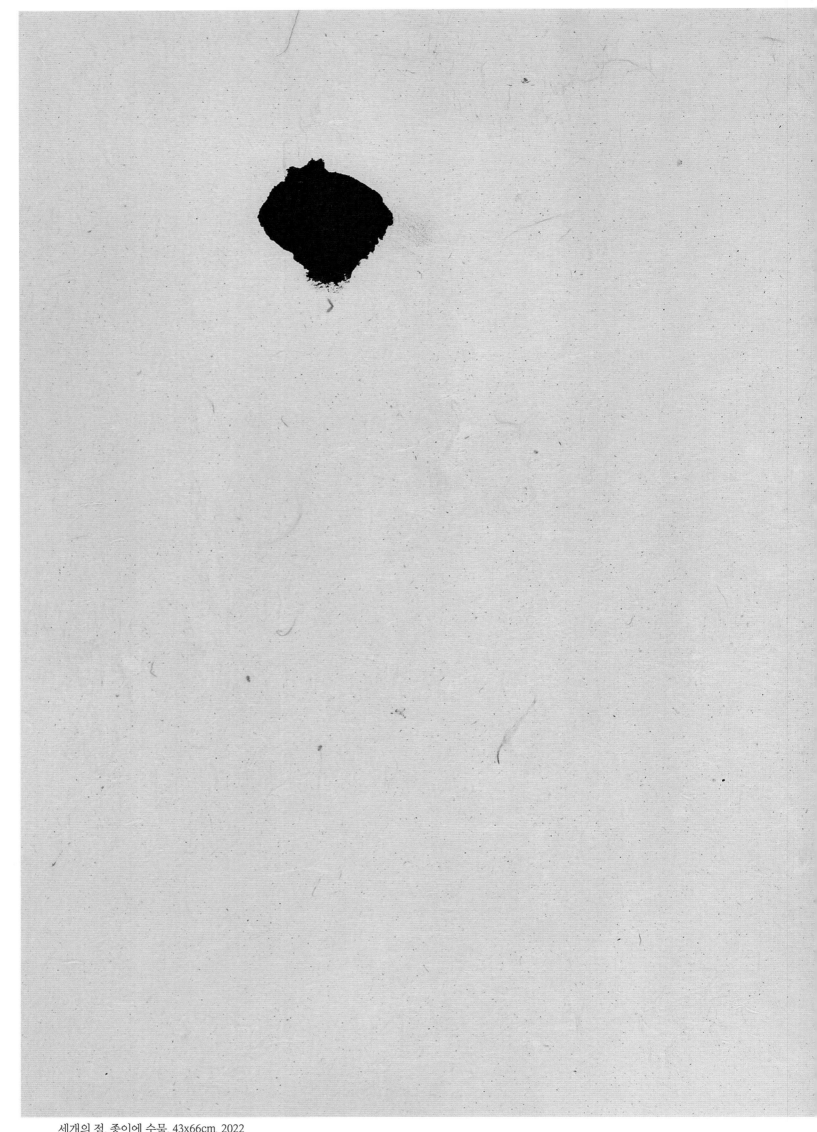

세개의 점, 종이에 수묵, 43x66cm, 2022

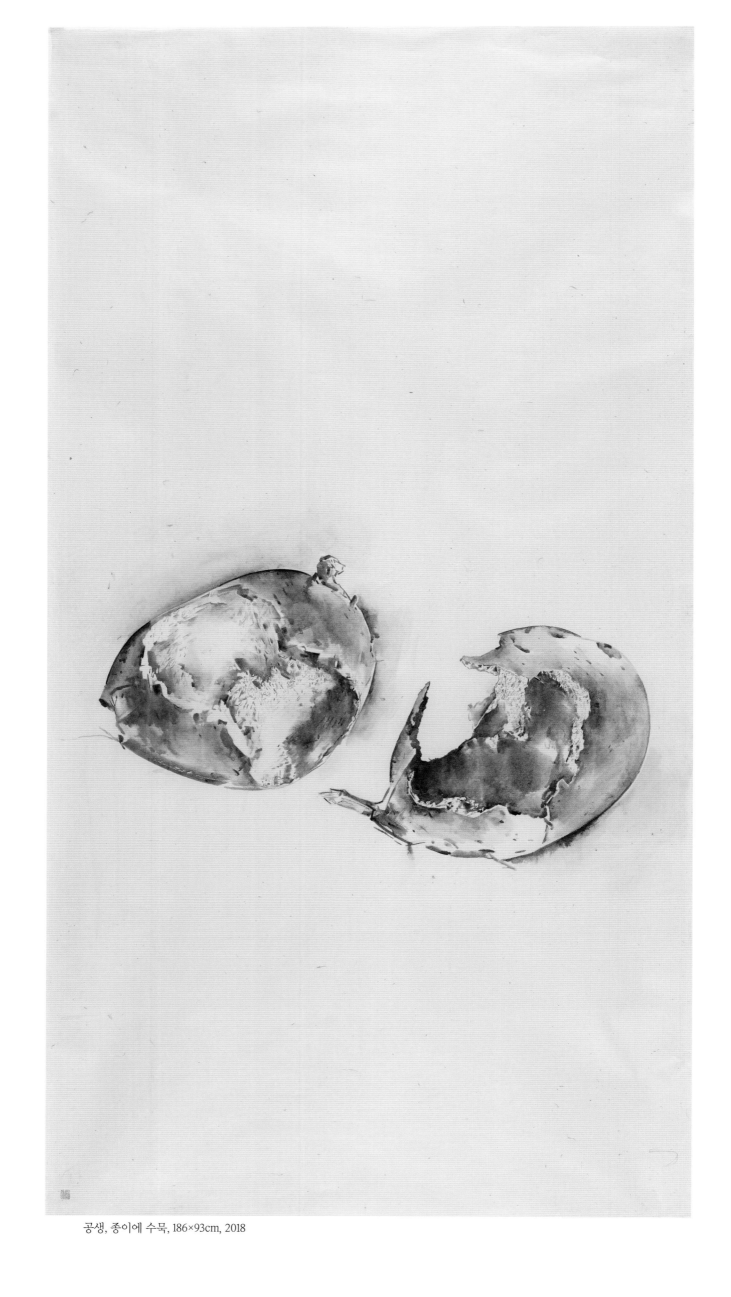

공생, 종이에 수묵, 186×93cm, 2018

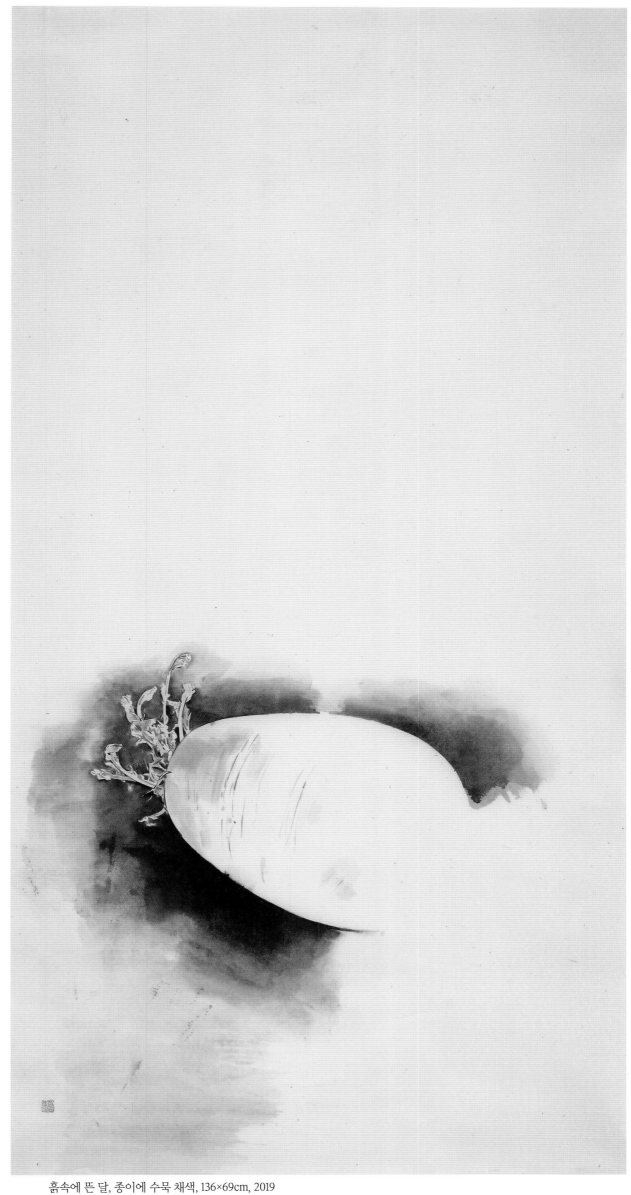

흙속에 뜬 달, 종이에 수묵 채색, 136×69cm, 2019

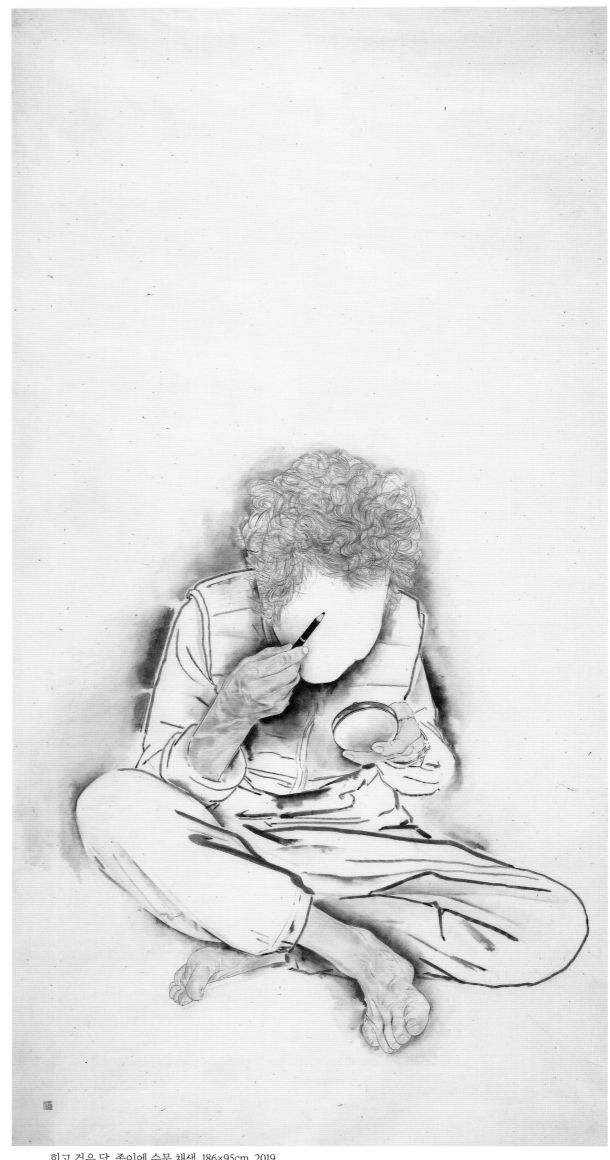

희고 검은 달, 종이에 수묵 채색, 186×95cm, 2019

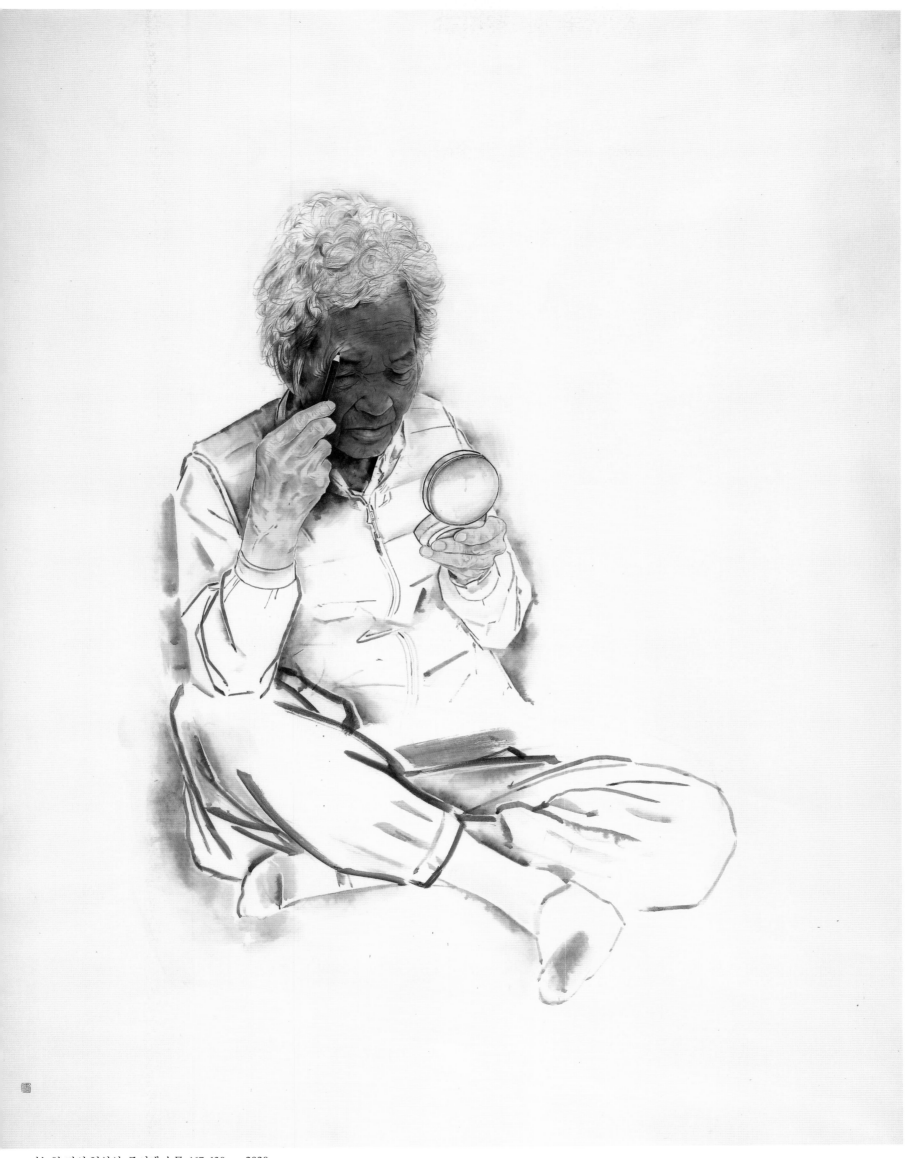

가능한 것의 현실성, 종이에 수묵, 167×130cm, 2020

꽃바람, 종이에 수묵, 185×94cm, 2020

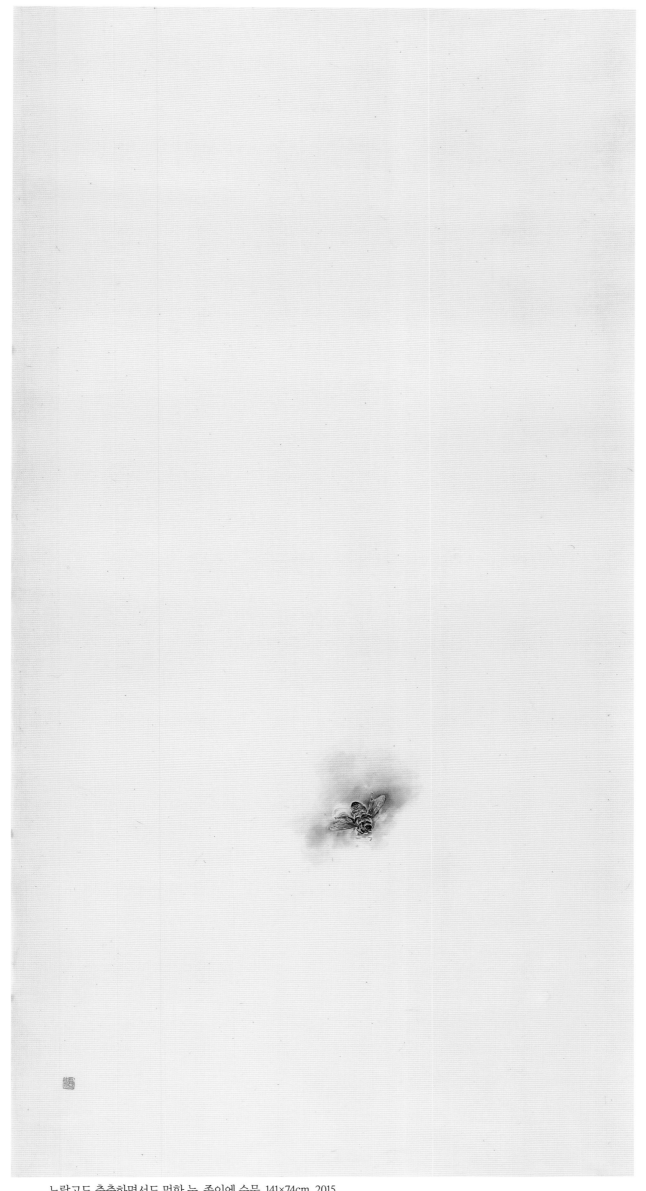

노랑고도 축축하면서도 멍한 눈, 종이에 수묵, 141×74cm, 2015

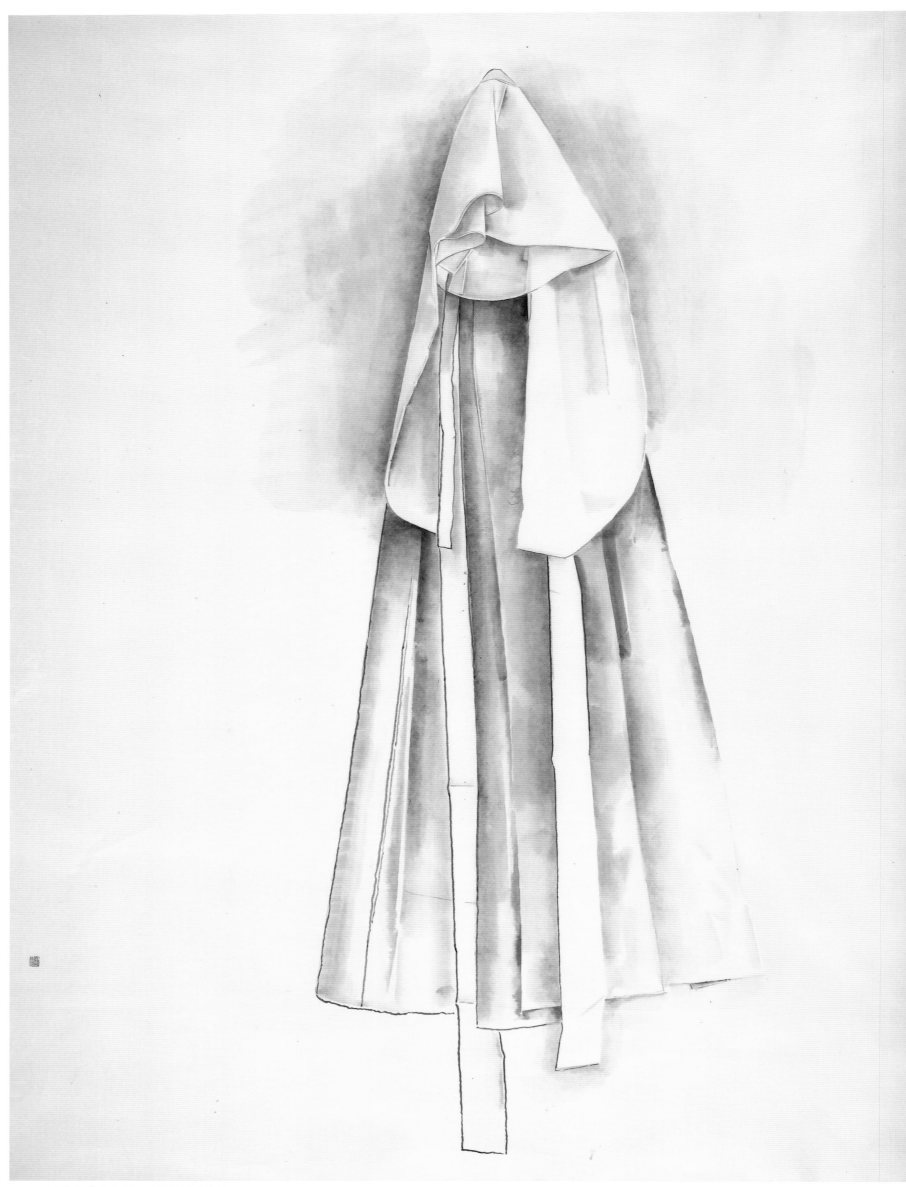

갈대가 서걱 거리는 시간, 종이에 수묵, 167×130cm, 2018

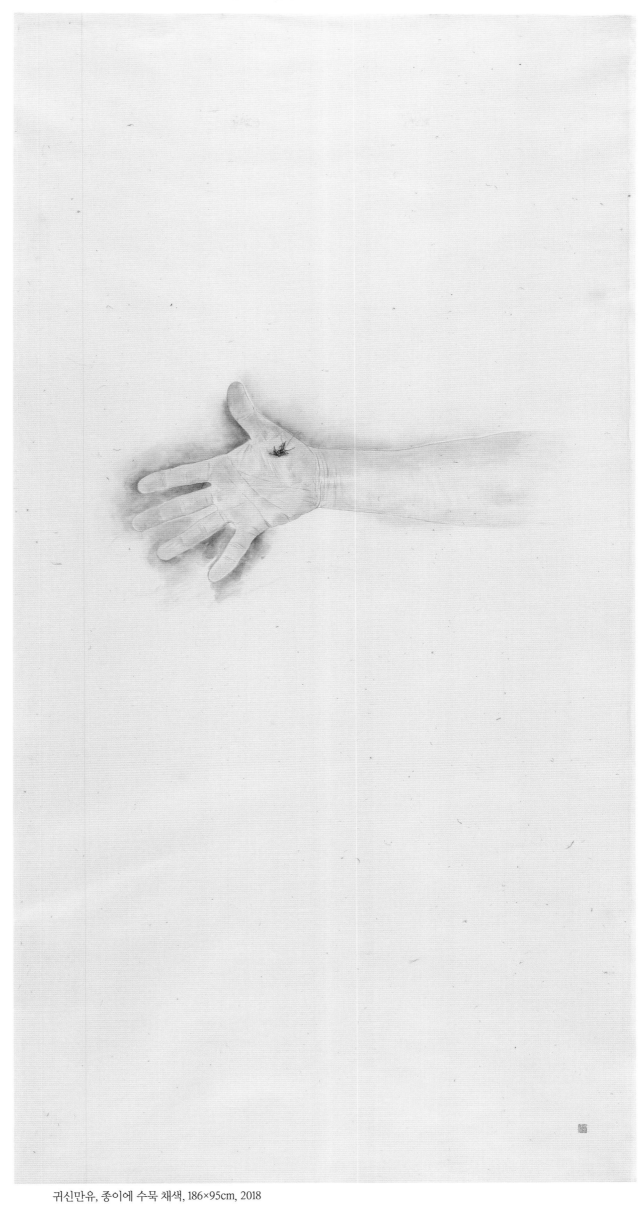

귀신만유, 종이에 수묵 채색, 186×95cm, 2018

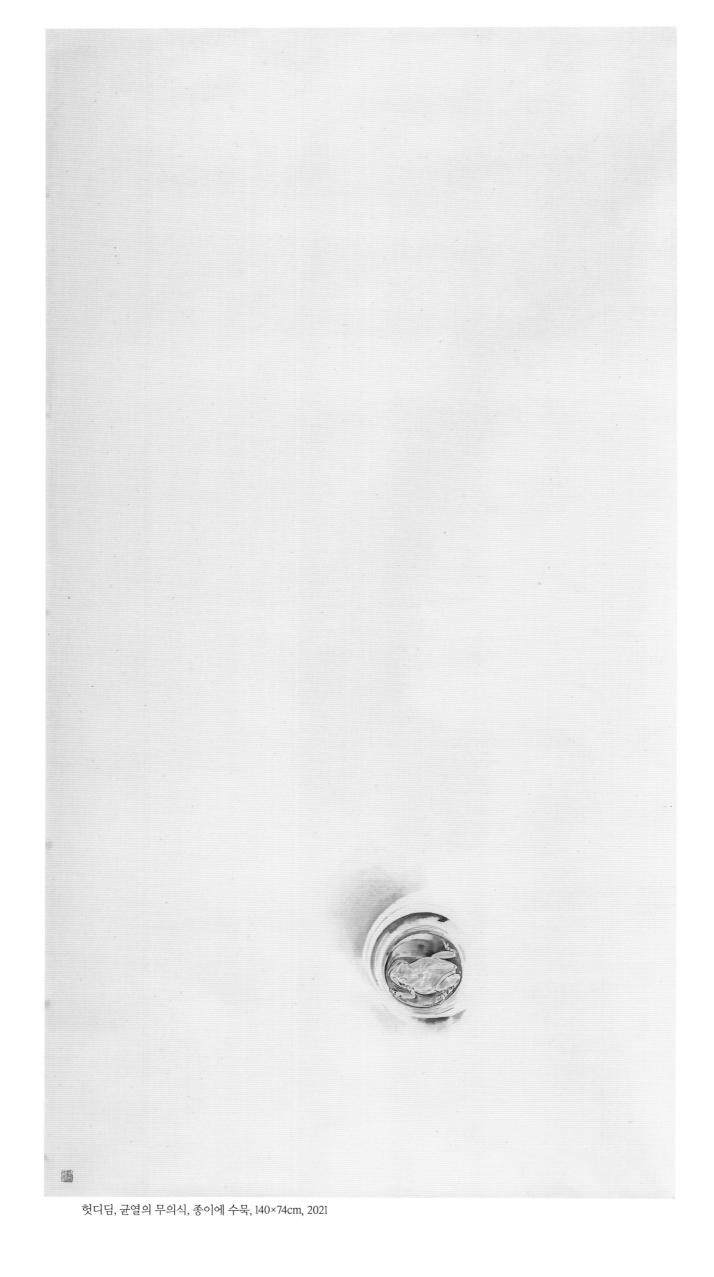

헛디딤, 균열의 무의식, 종이에 수묵, 140×74cm, 2021

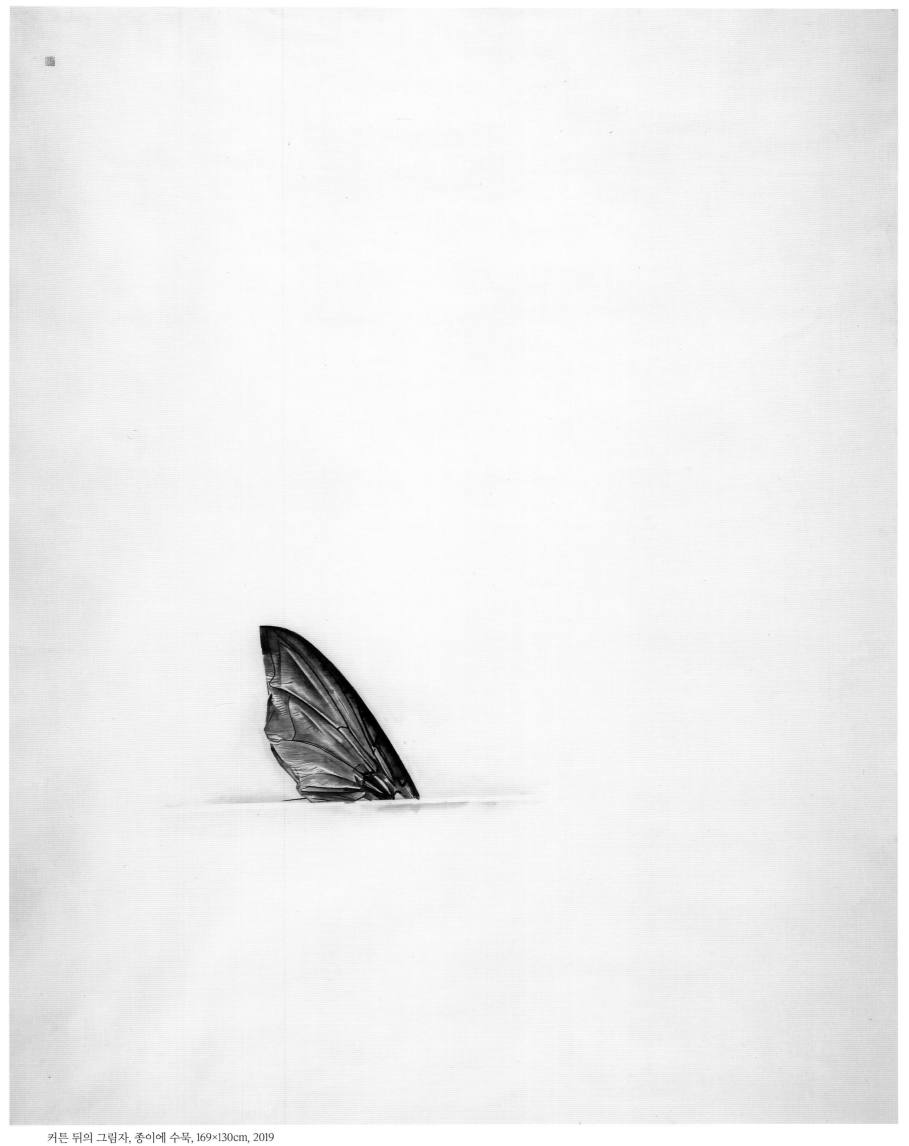

커튼 뒤의 그림자, 종이에 수묵, 169×130cm, 2019

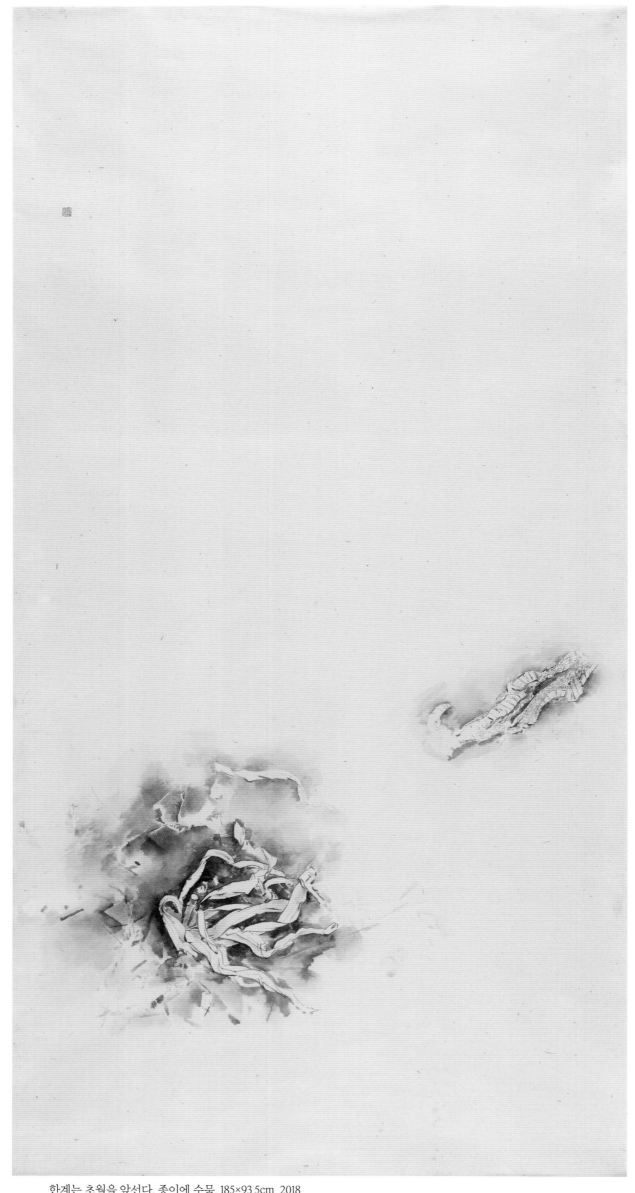

한계는 초월을 앞선다, 종이에 수묵, 185×93.5cm, 2018

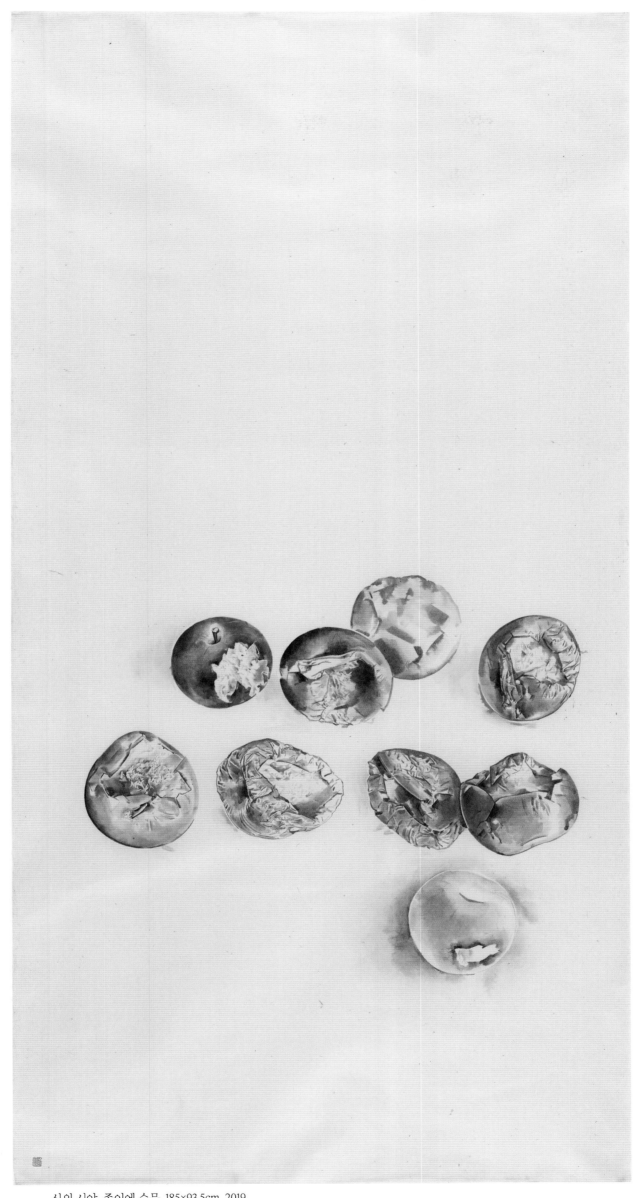

신의 시야, 종이에 수묵, 185×93.5cm, 2019

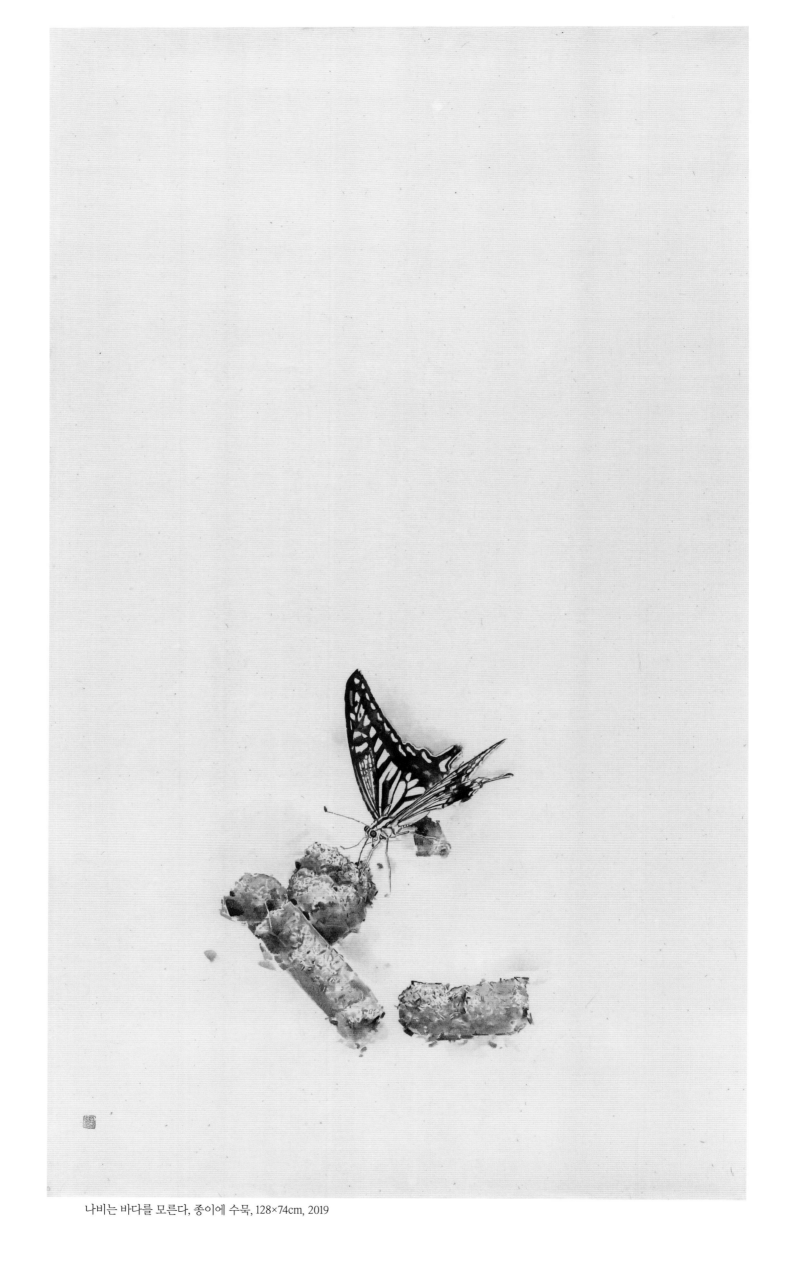

나비는 바다를 모른다, 종이에 수묵, 128×74cm, 2019

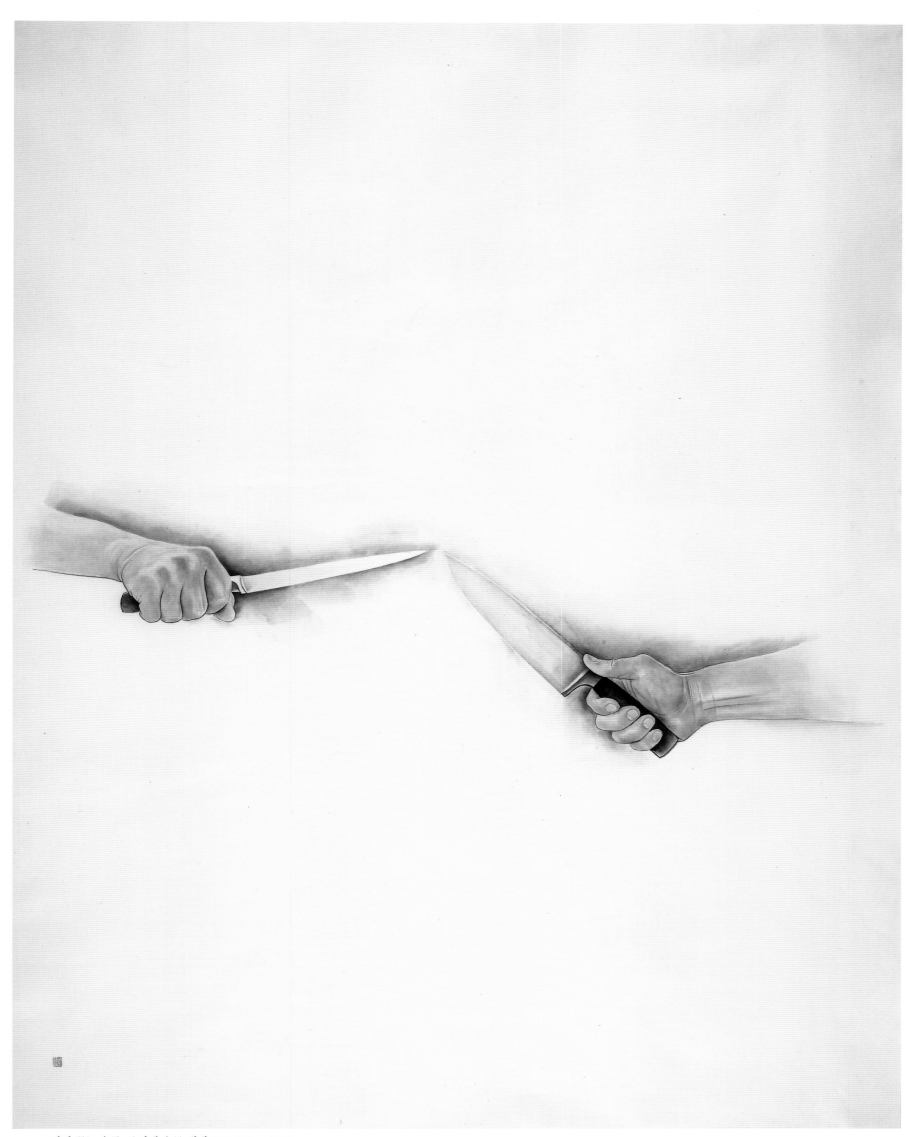

펄펄 끓는 슬픔, 종이에 수묵 채색, 168×130cm, 2019

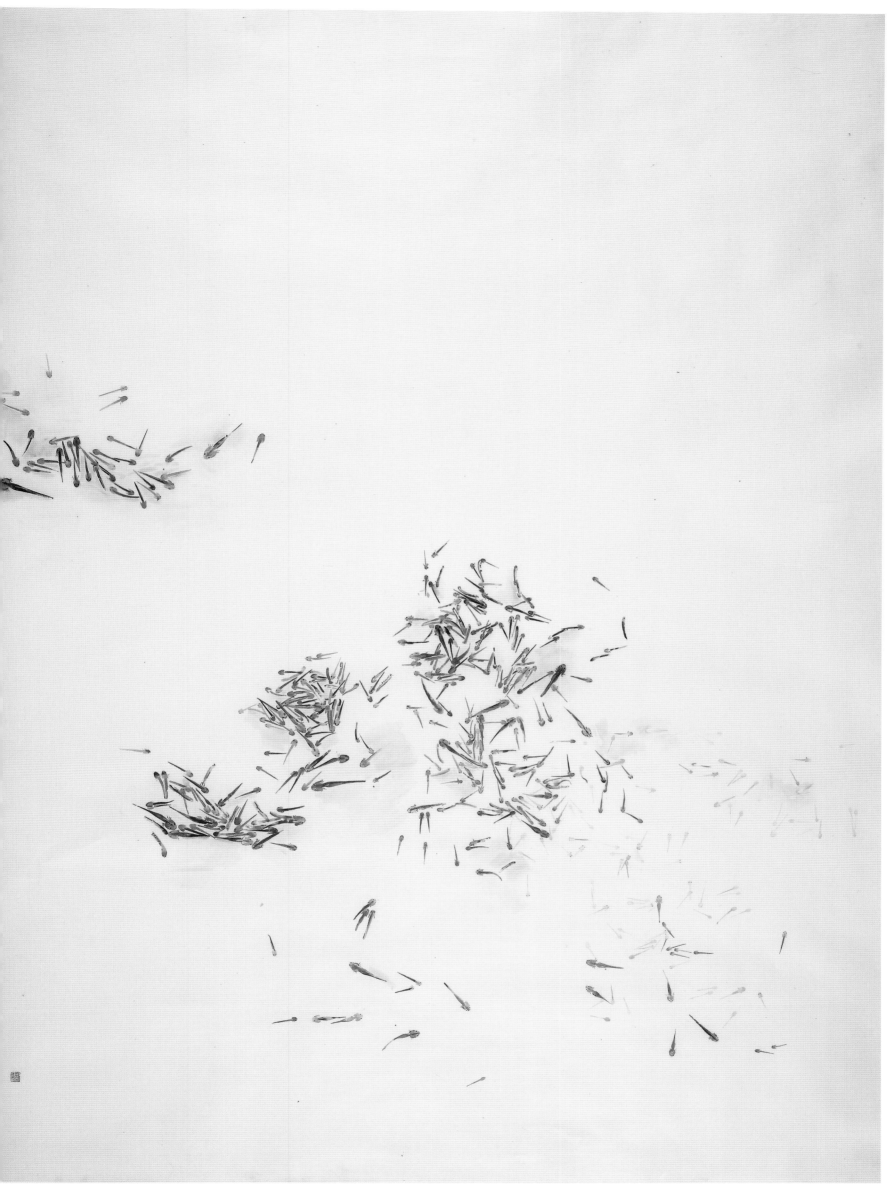

도롱뇽, 종이에 수묵 채색, 167×128cm, 2018

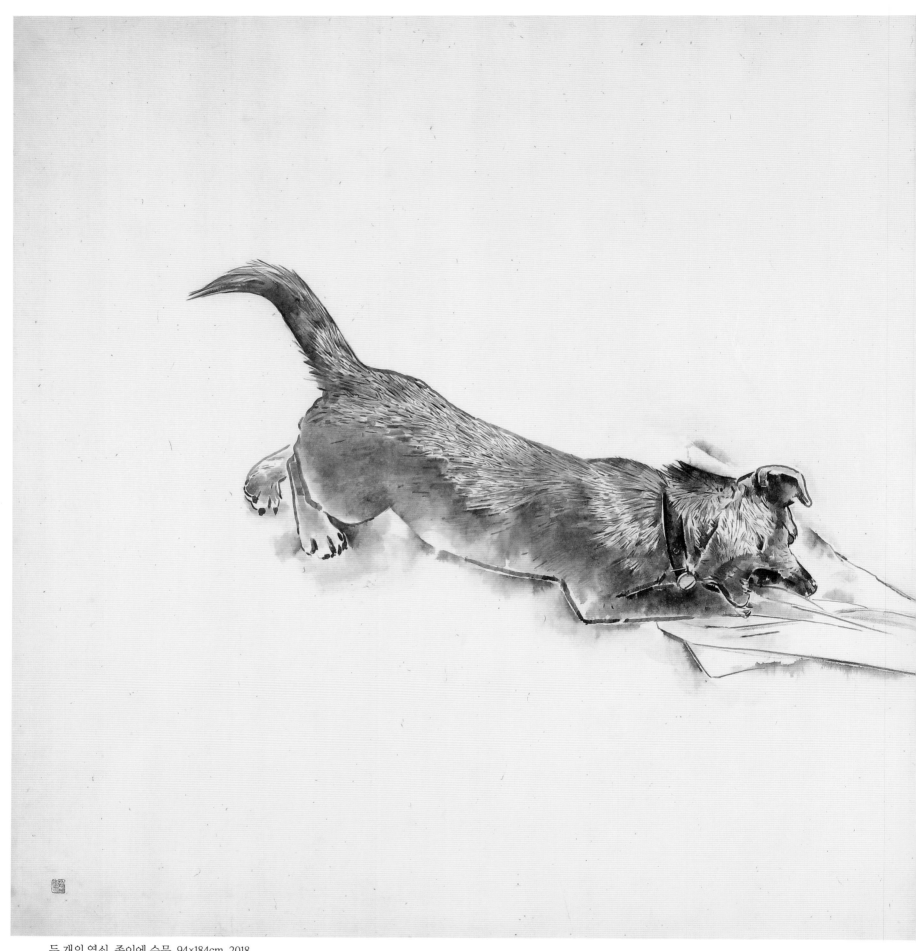

두 개의 열쇠, 종이에 수묵, 94×184cm, 2018

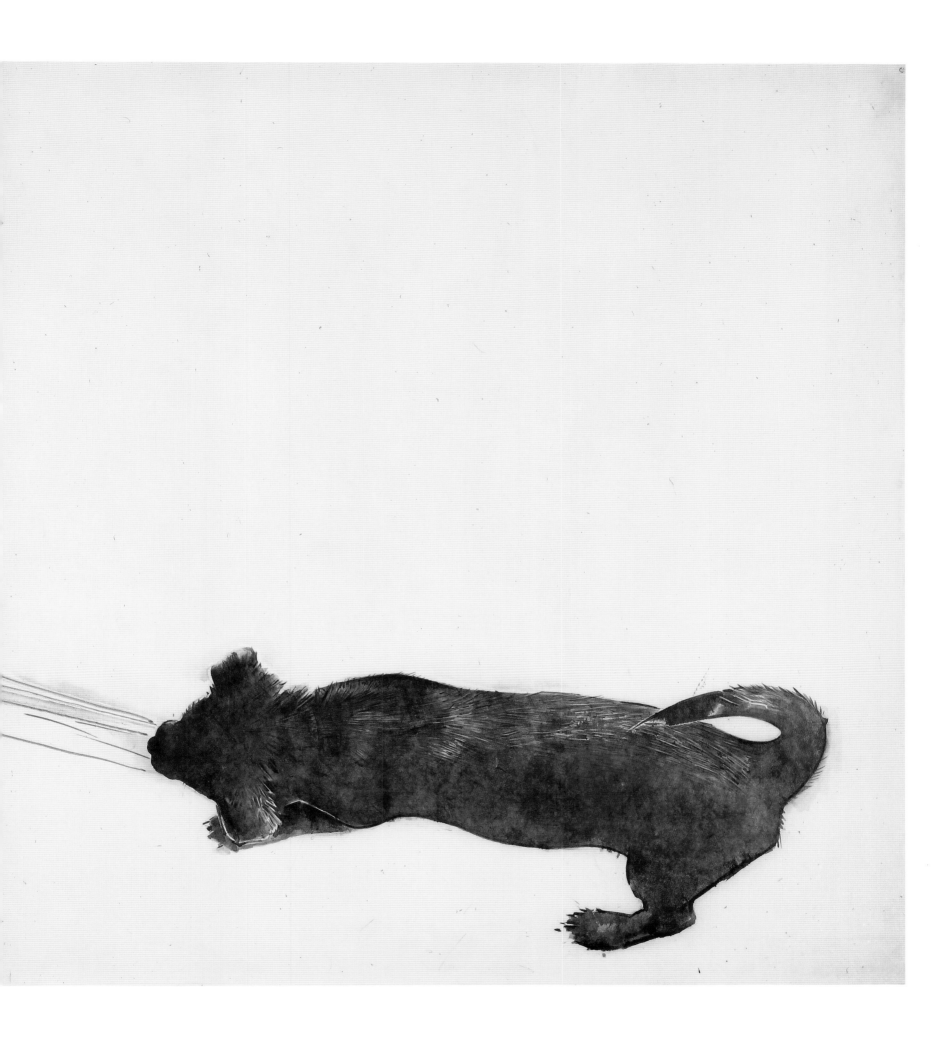

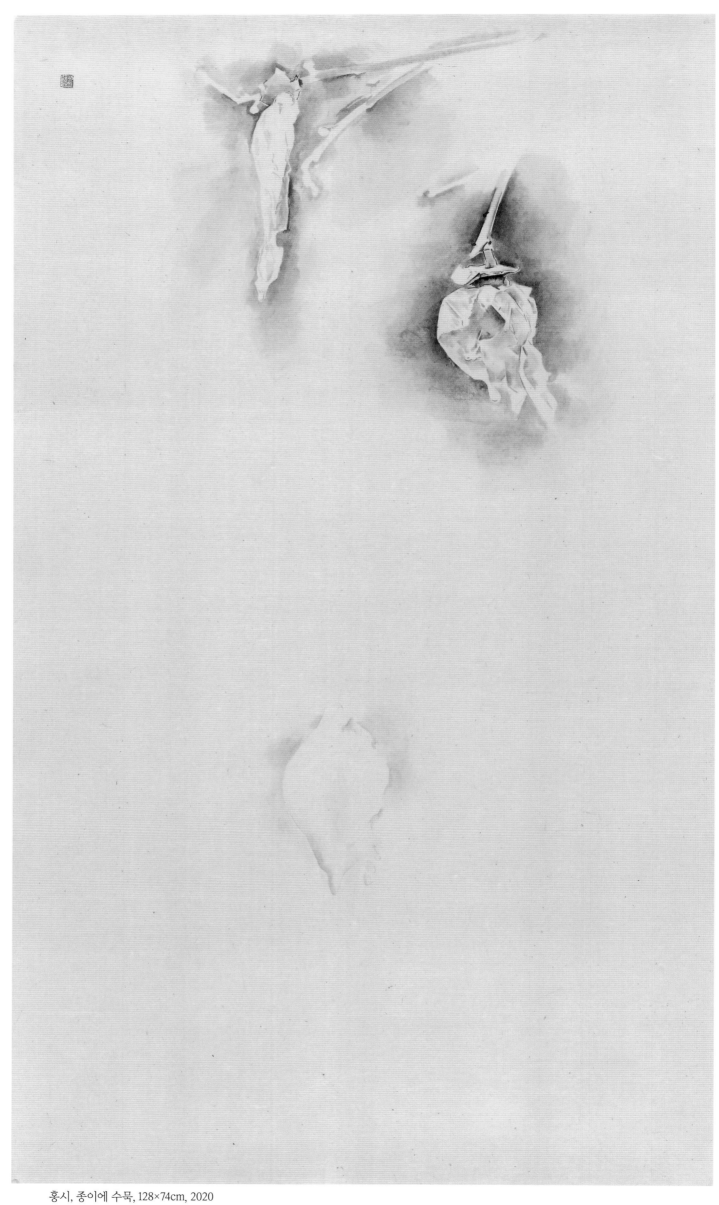

홍시, 종이에 수묵, 128×74cm, 2020

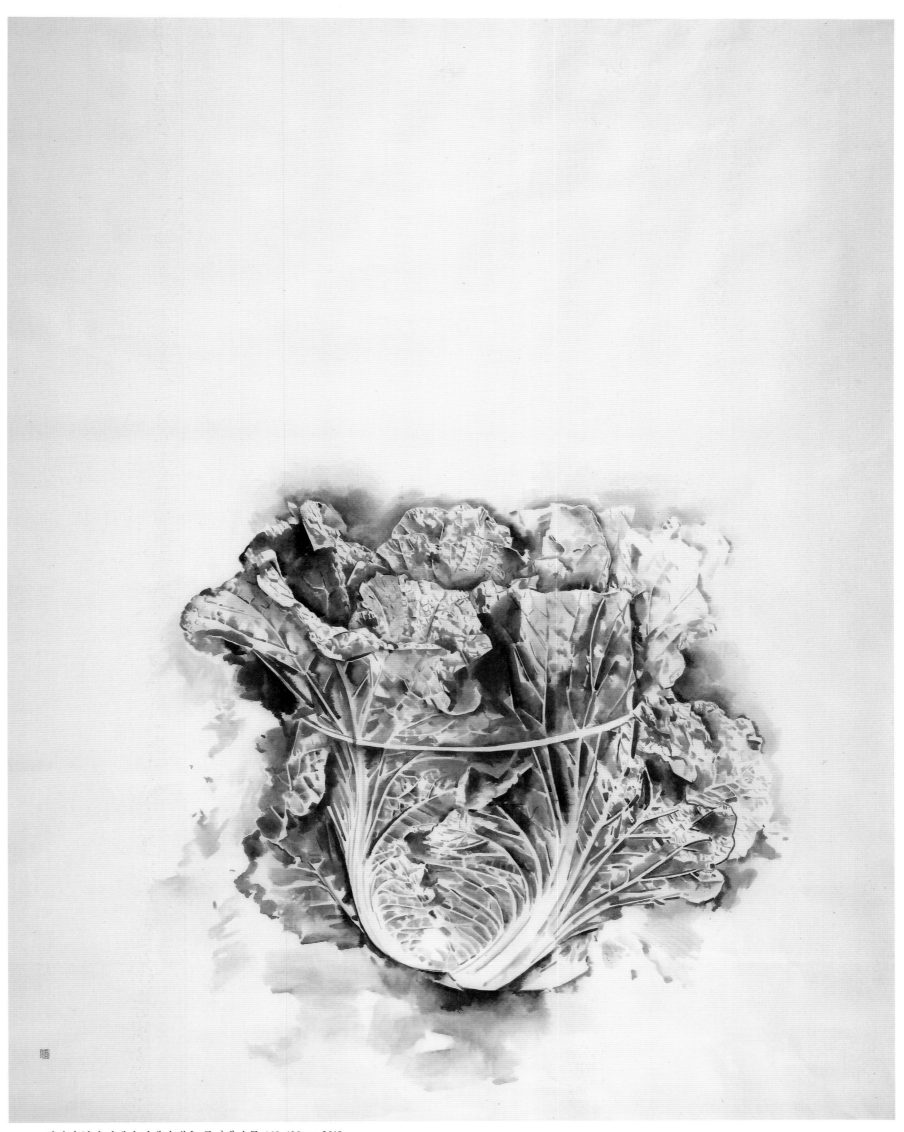

거절의 형식 자체가 전체의 내용, 종이에 수묵, 168×130cm, 2019

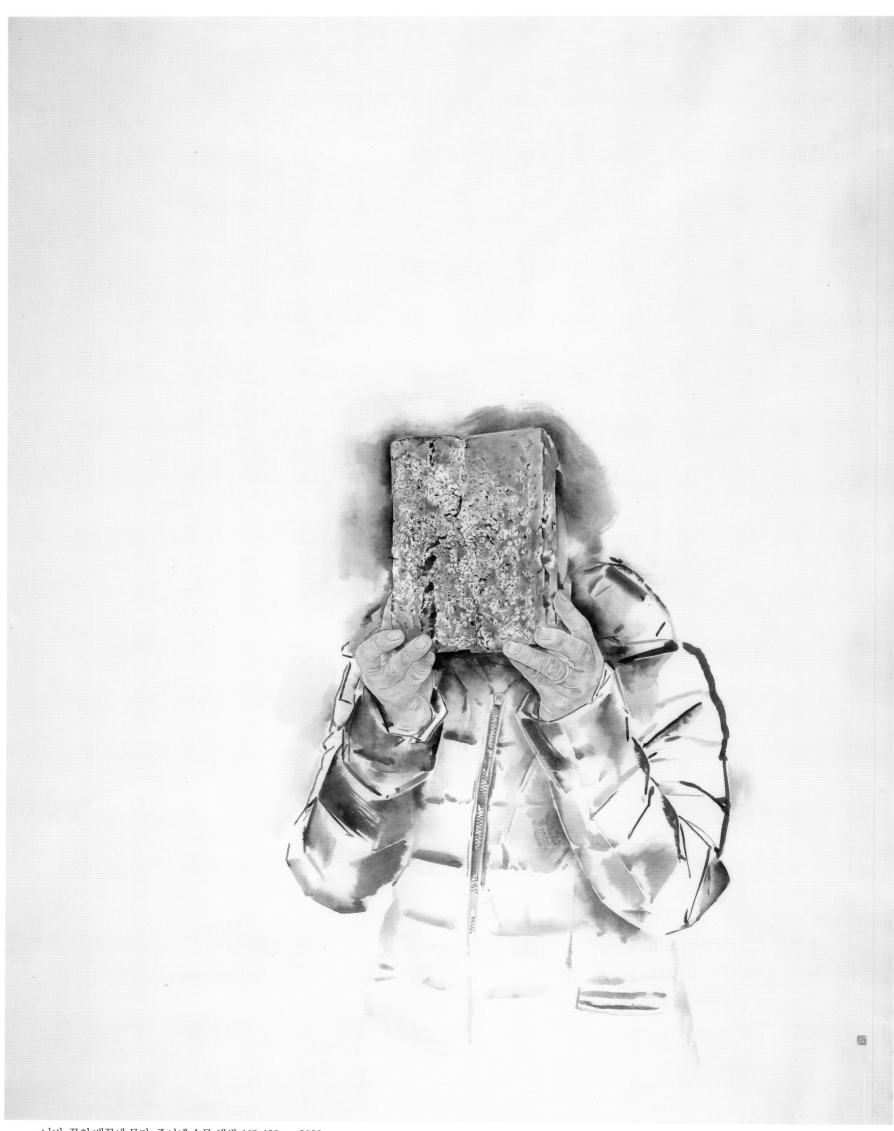

나비, 꿈의 배꼽에 묻다, 종이에 수묵 채색, 168×129cm, 2020

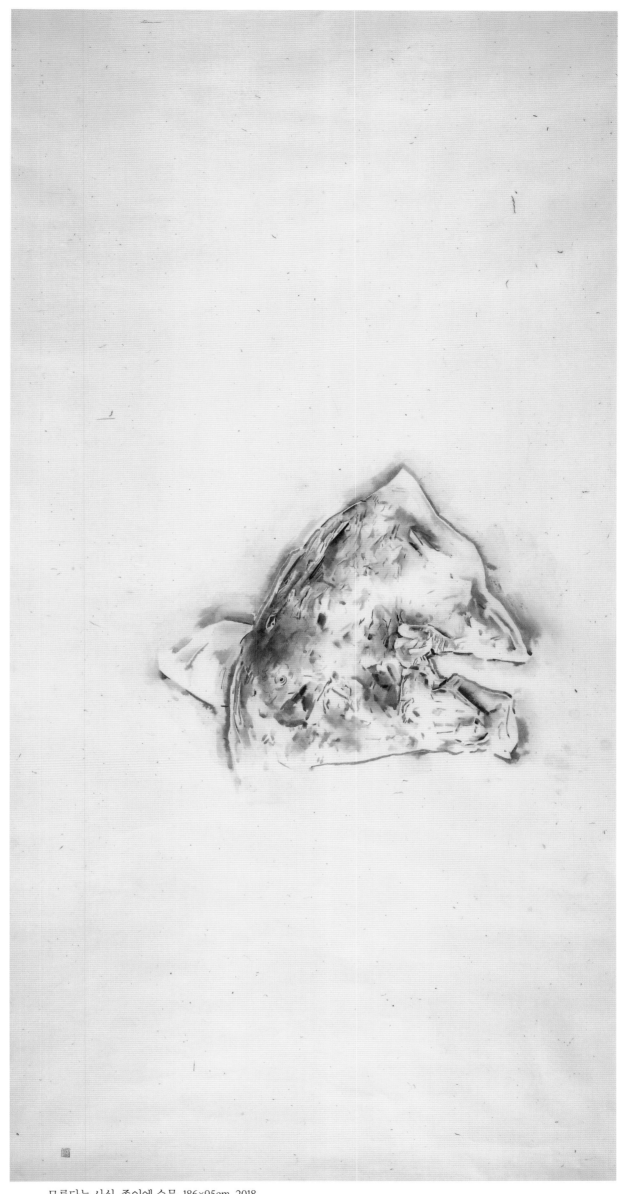

모른다는 사실, 종이에 수묵, 186×95cm, 2018

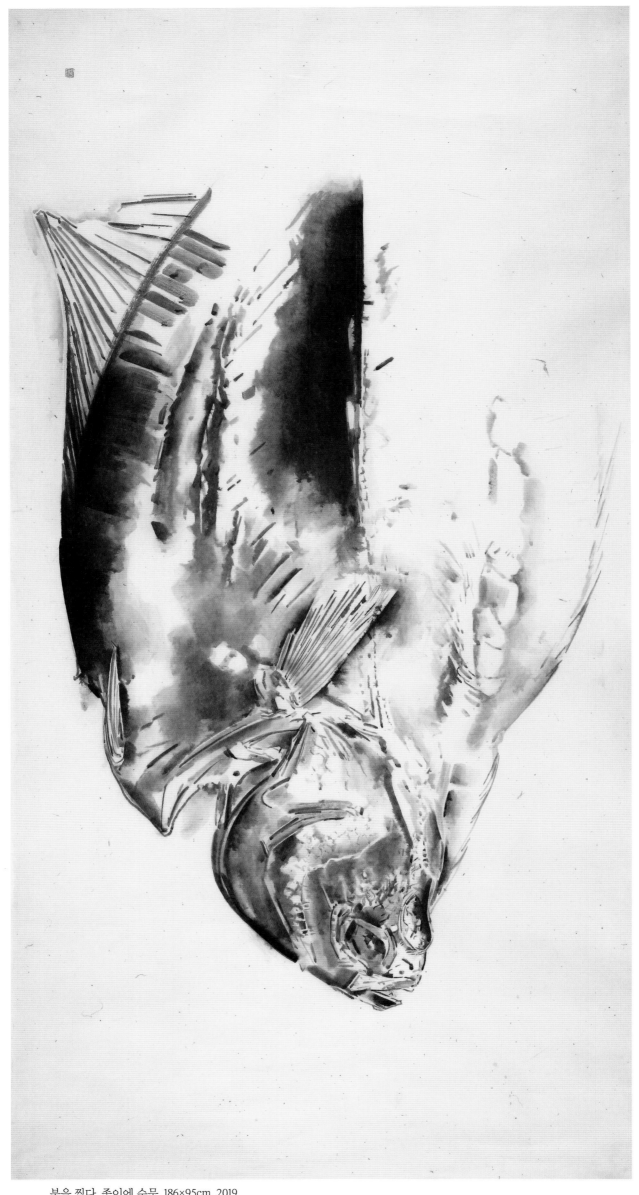

북을 찢다, 종이에 수묵, 186×95cm, 2019

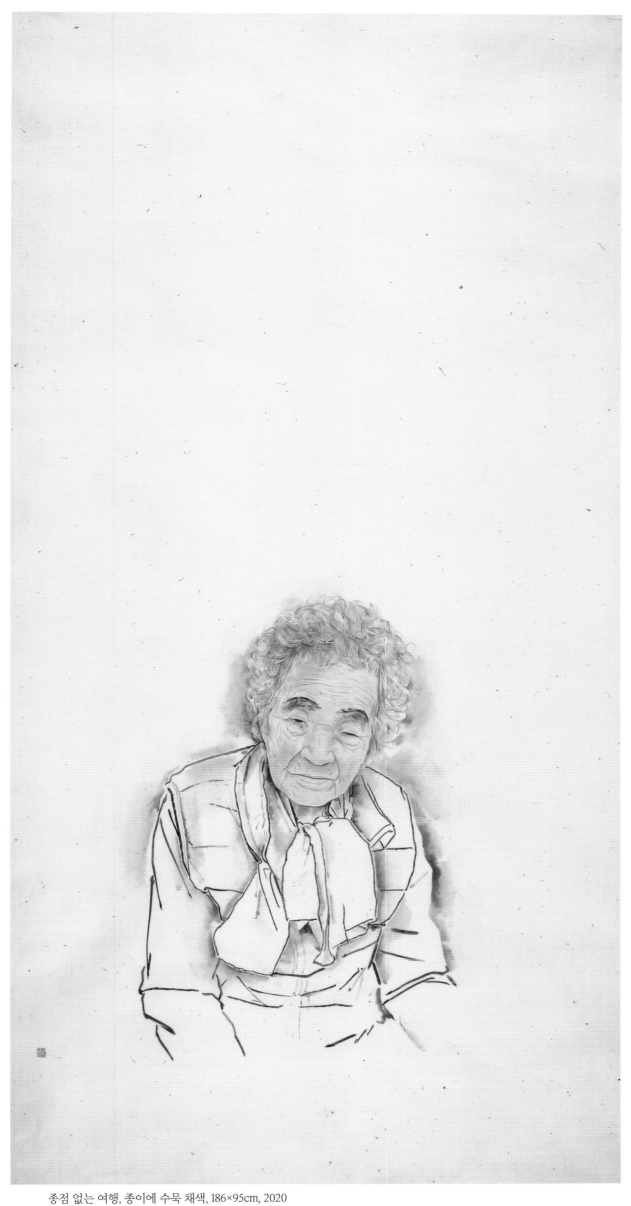

종점 없는 여행, 종이에 수묵 채색, 186×95cm, 2020

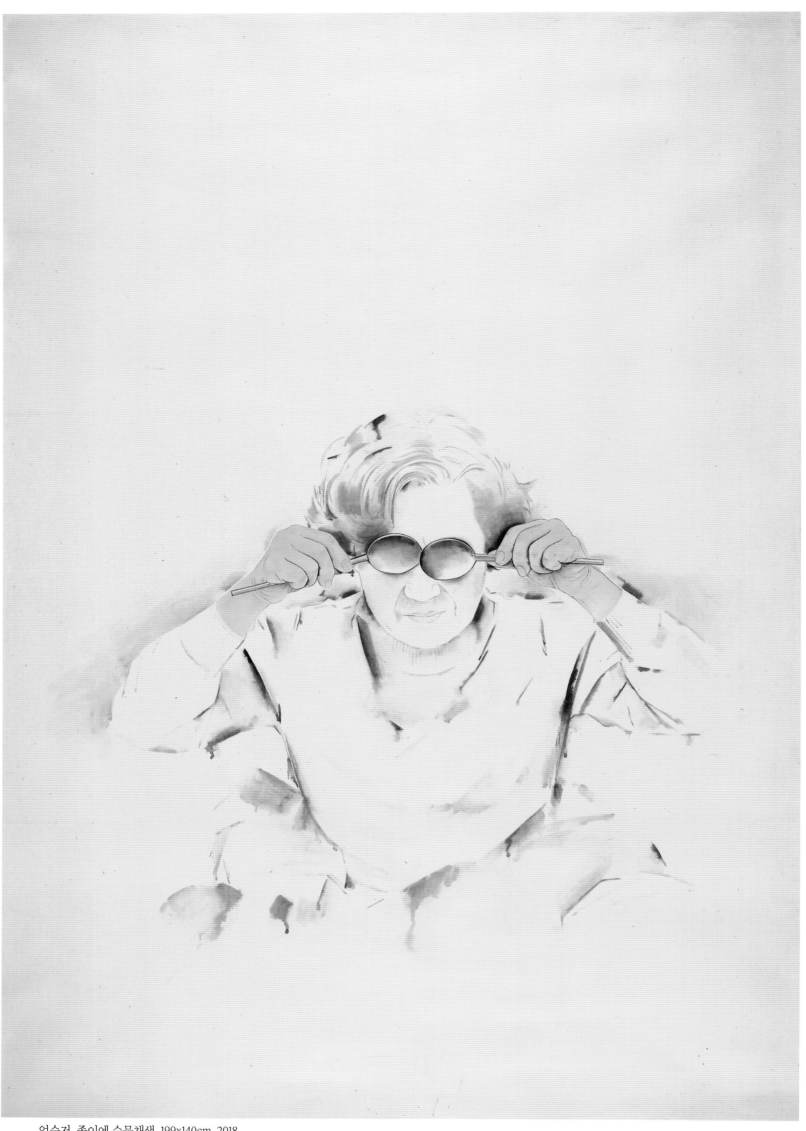

언수저, 종이에 수묵채색, 199x140cm, 2018

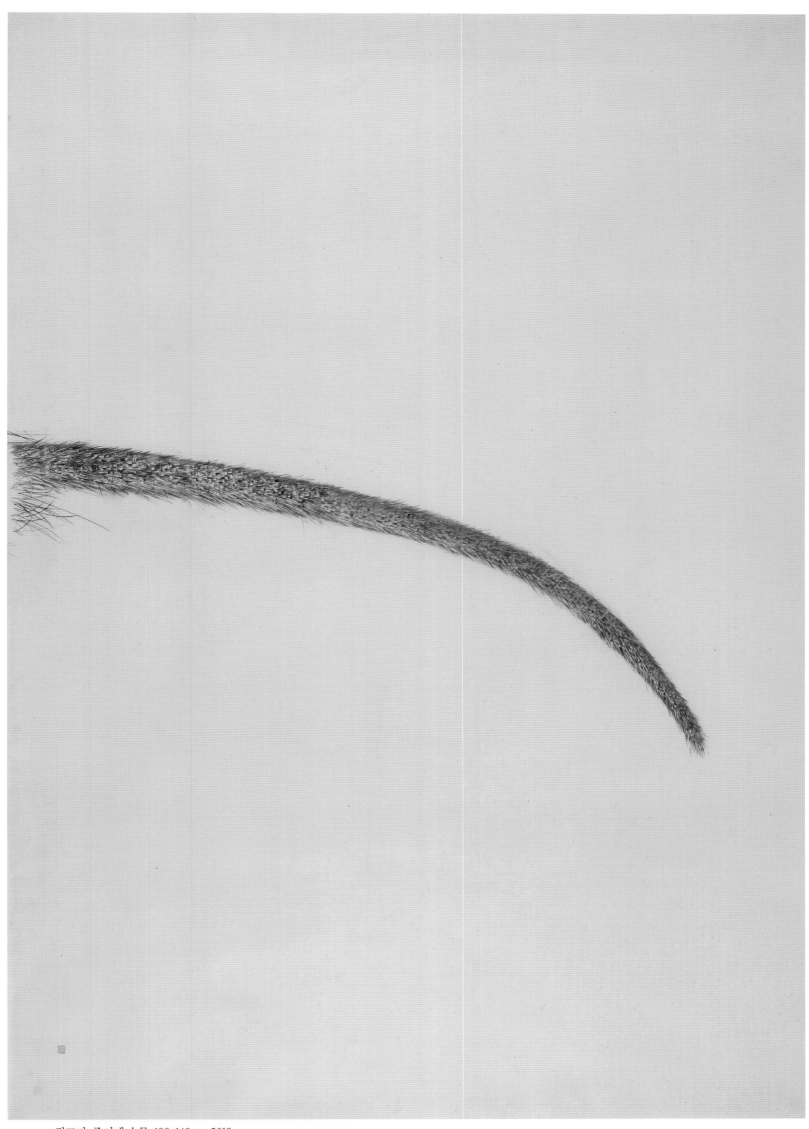

쥐꼬리, 종이에 수묵, 199x140cm, 2019

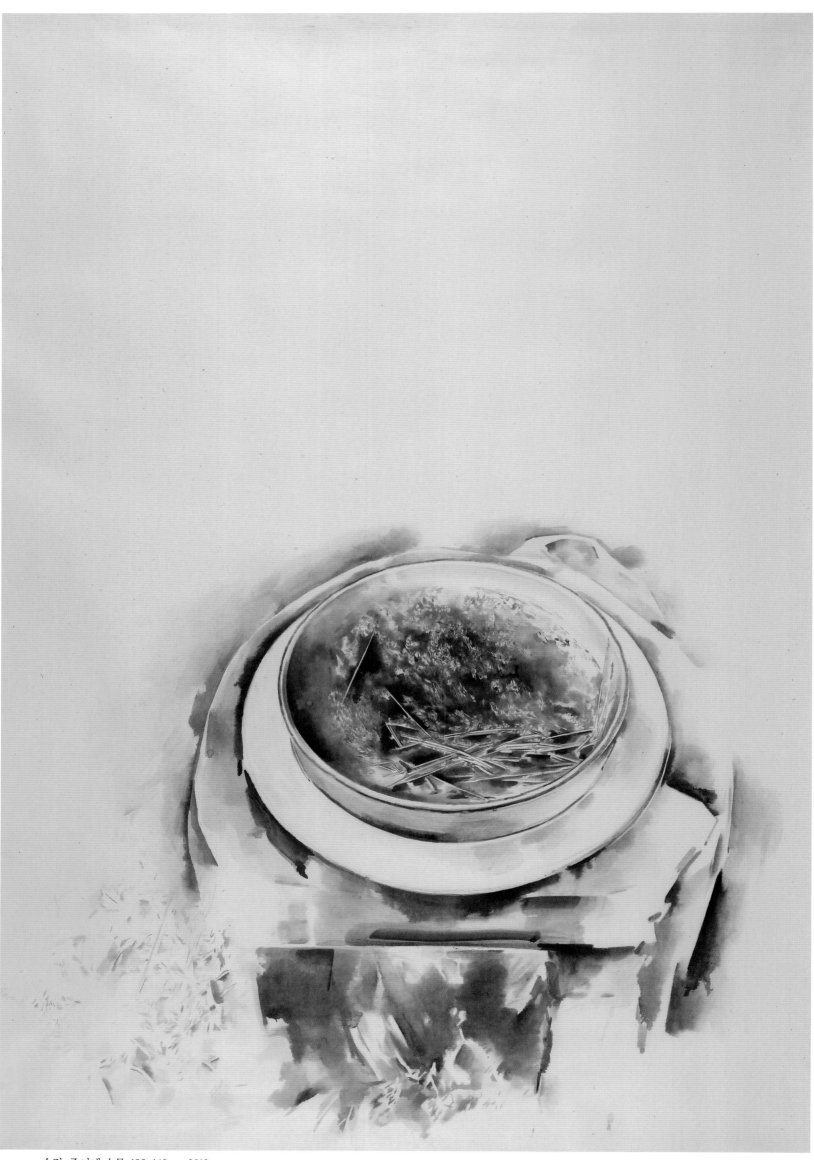

솥정, 종이에 수묵, 199×140cm, 2019

고(蠱), 종이에수묵, 199x140cm, 2019

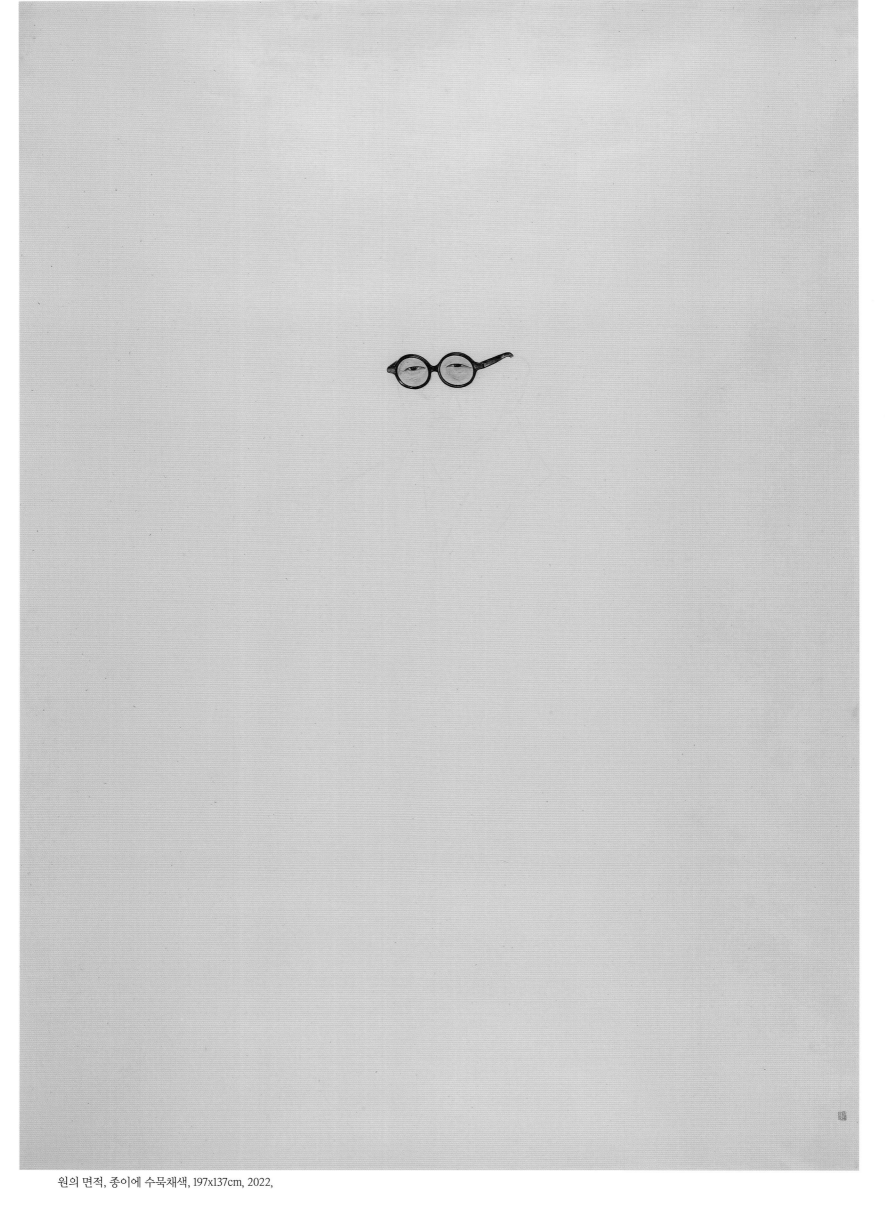

원의 면적, 종이에 수묵채색, 197x137cm, 2022,

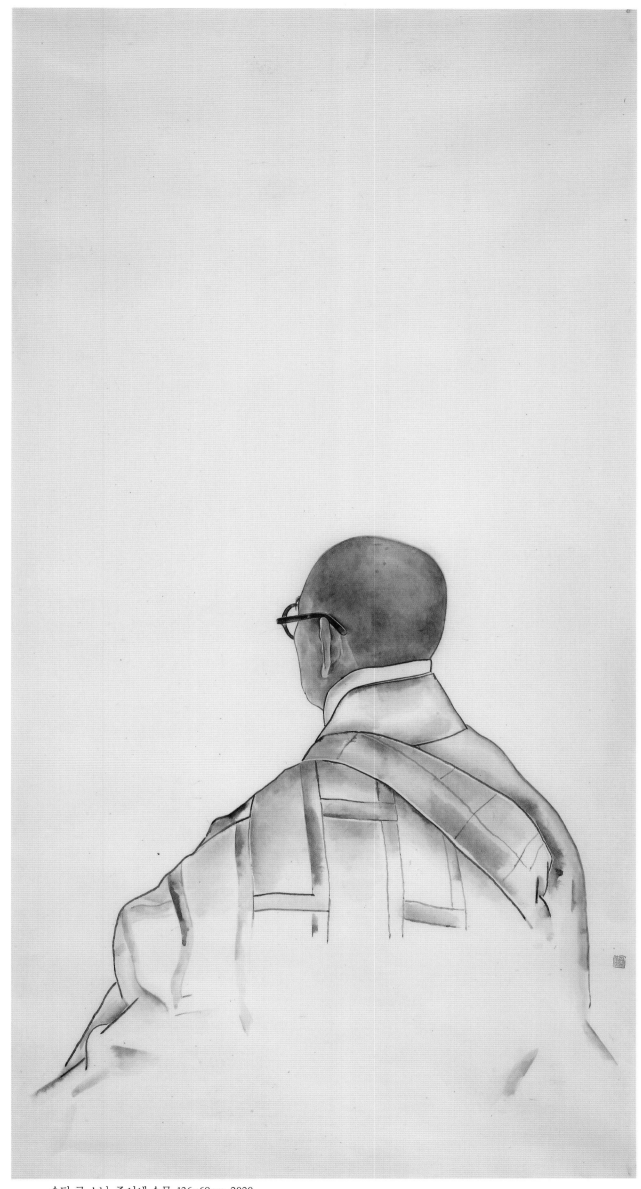

송담 큰 스님, 종이에 수묵, 136×69cm, 2020

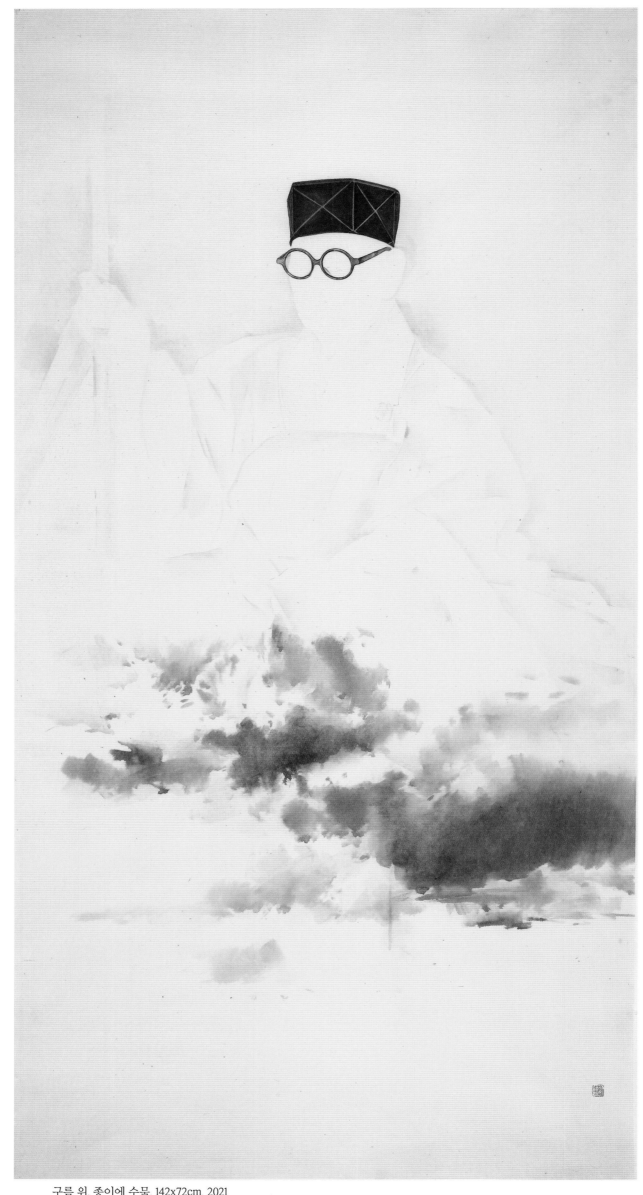

구름 위, 종이에 수묵, 142x72cm, 2021

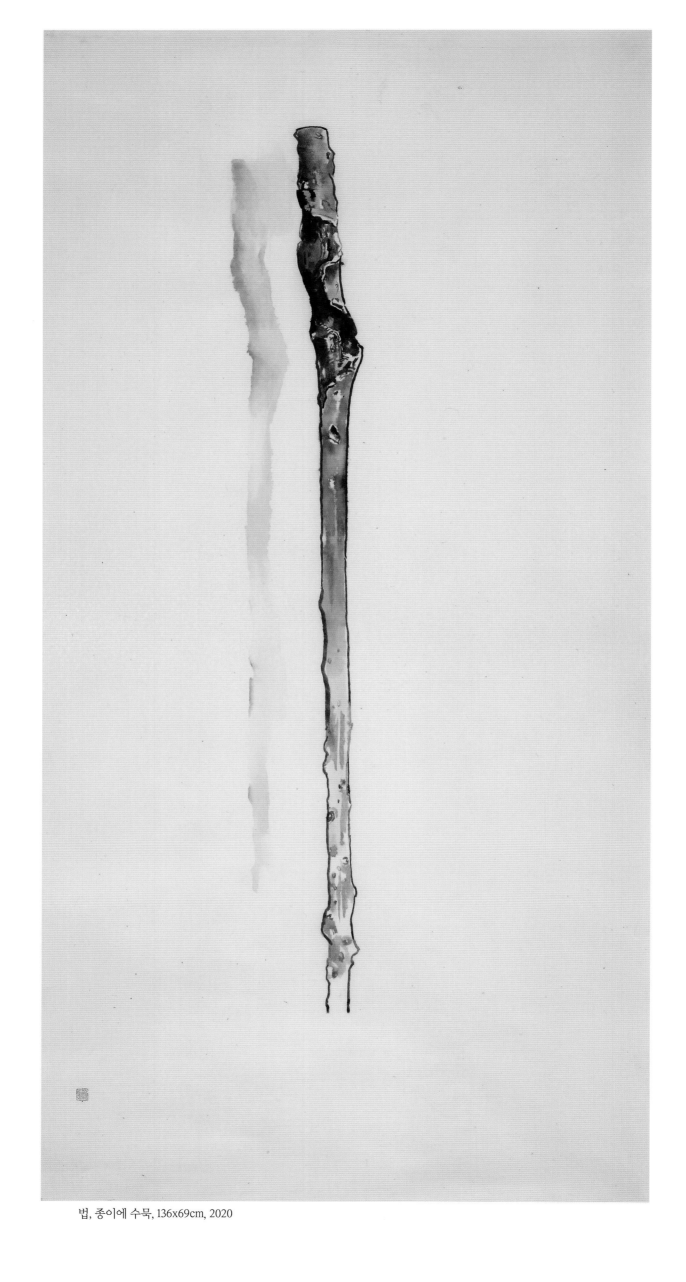

법, 종이에 수묵, 136x69cm, 2020

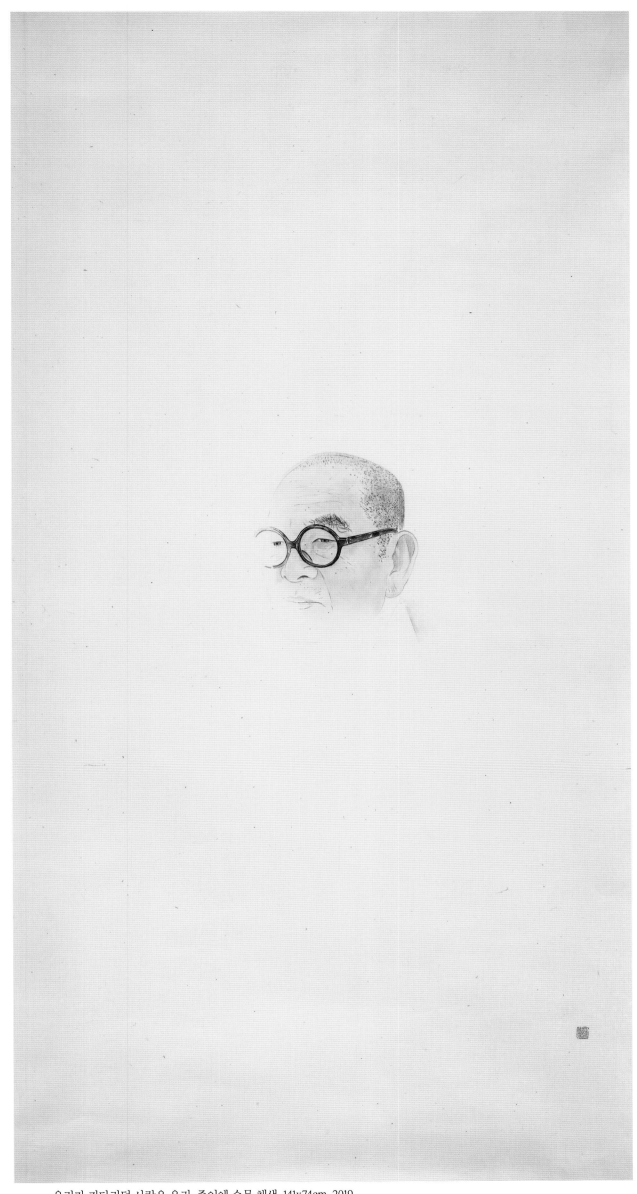

우리가 기다리던 사람은 우리, 종이에 수묵 채색, 141x74cm, 2019

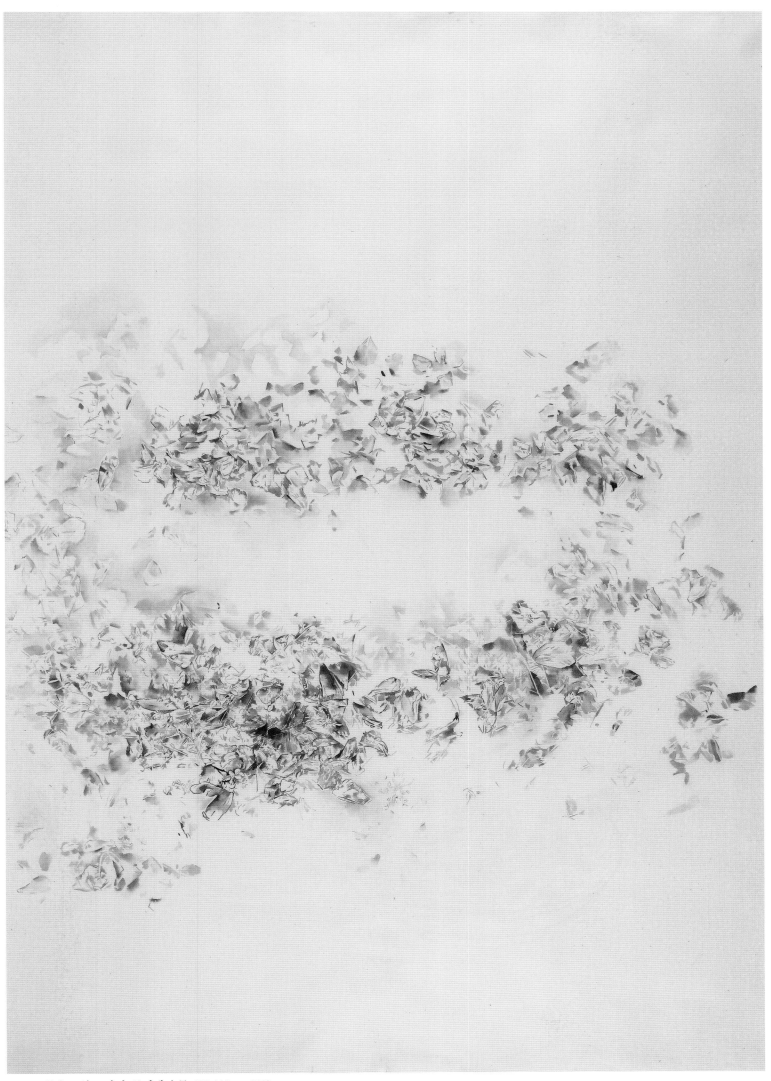

죽음도 삶도 아닌, 종이에 수묵, 198x140cm, 2018

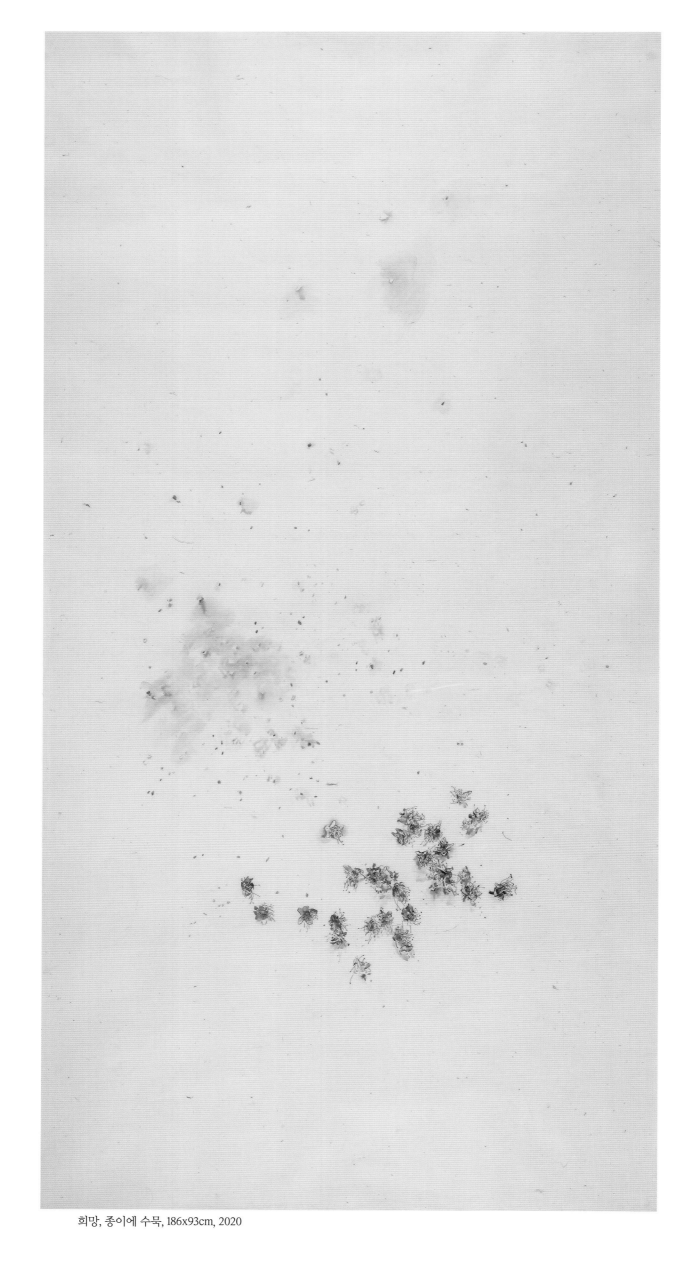

희망, 종이에 수묵, 186x93cm, 2020

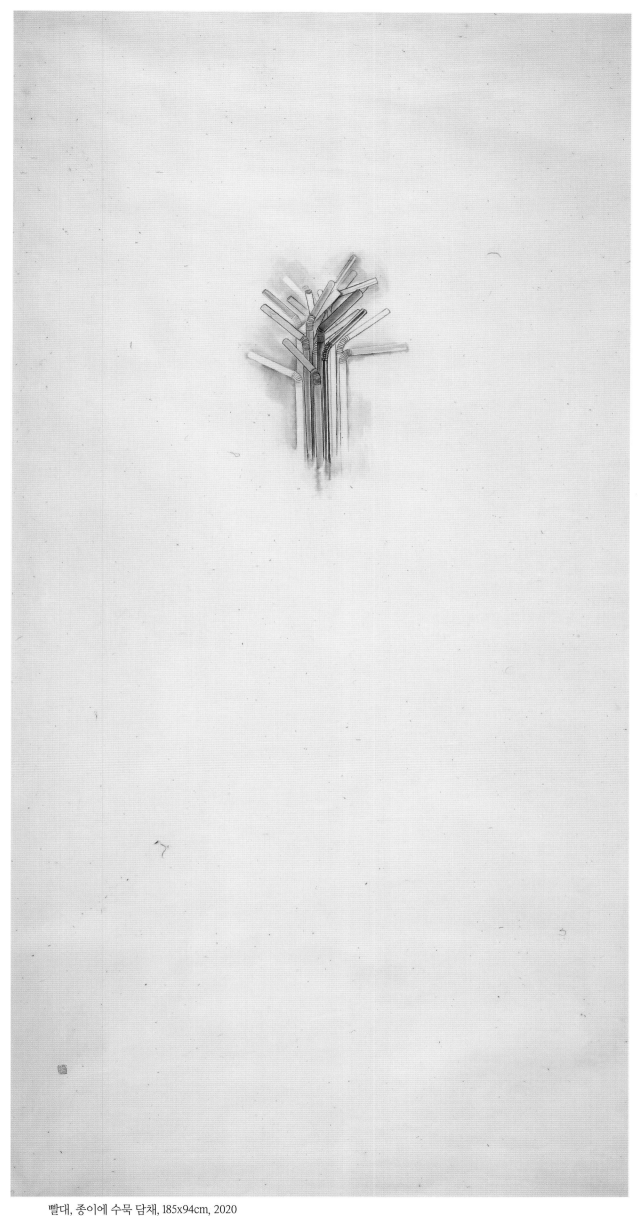

빨대, 종이에 수묵 담채, 185x94cm, 2020

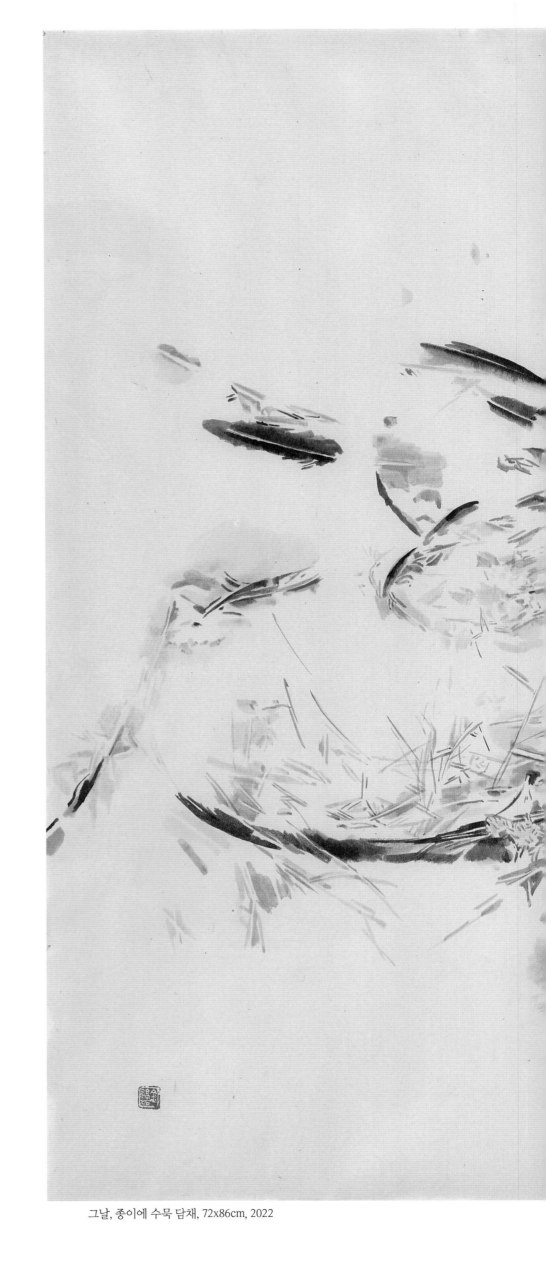

그날, 종이에 수묵 담채, 72x86cm, 2022

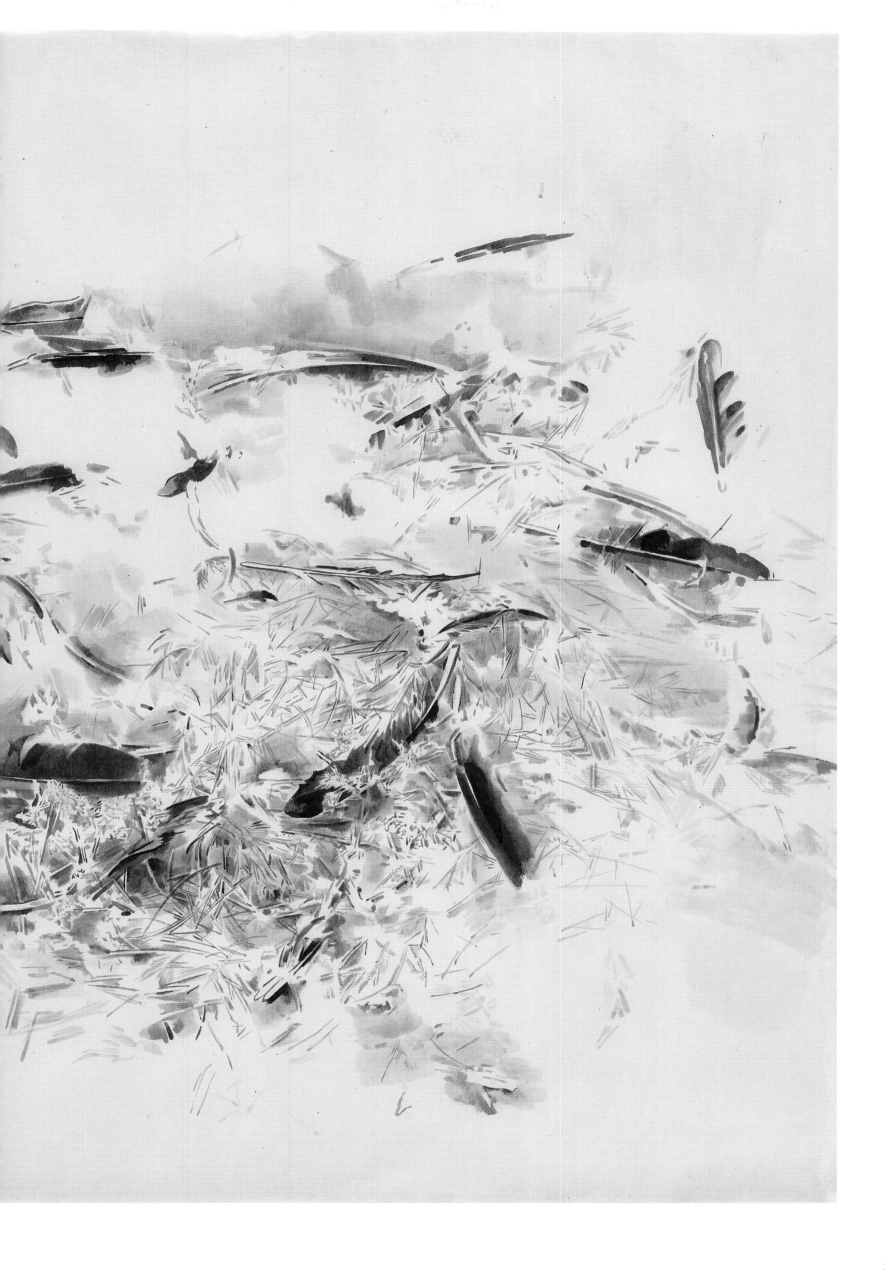

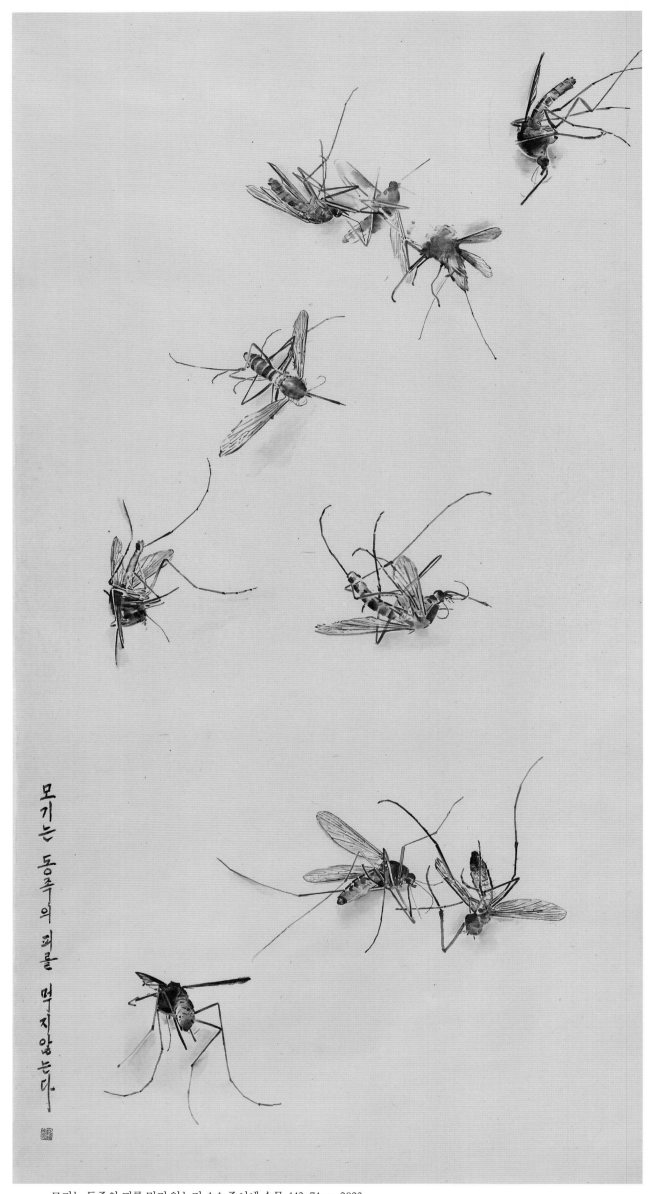

모기는 동족의 피를 먹지 않는다

모기는 동족의 피를 먹지 않는다. 1-1, 종이에 수묵, 143x74cm, 2023

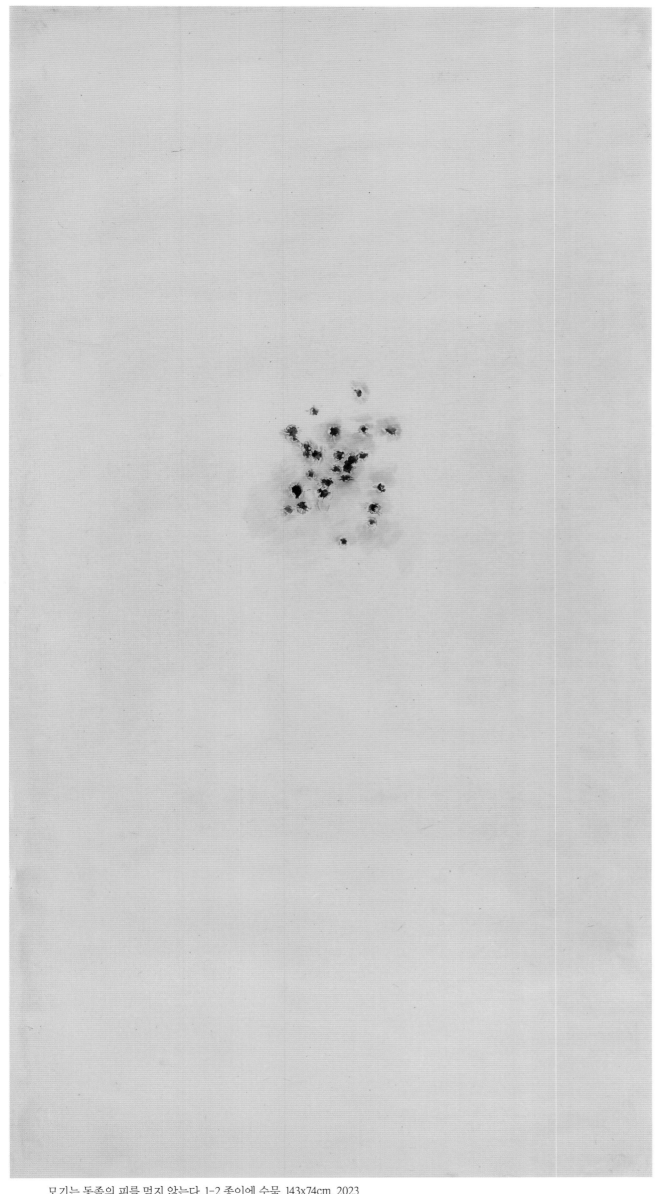

모기는 동족의 피를 먹지 않는다. 1-2 종이에 수묵, 143x74cm, 2023

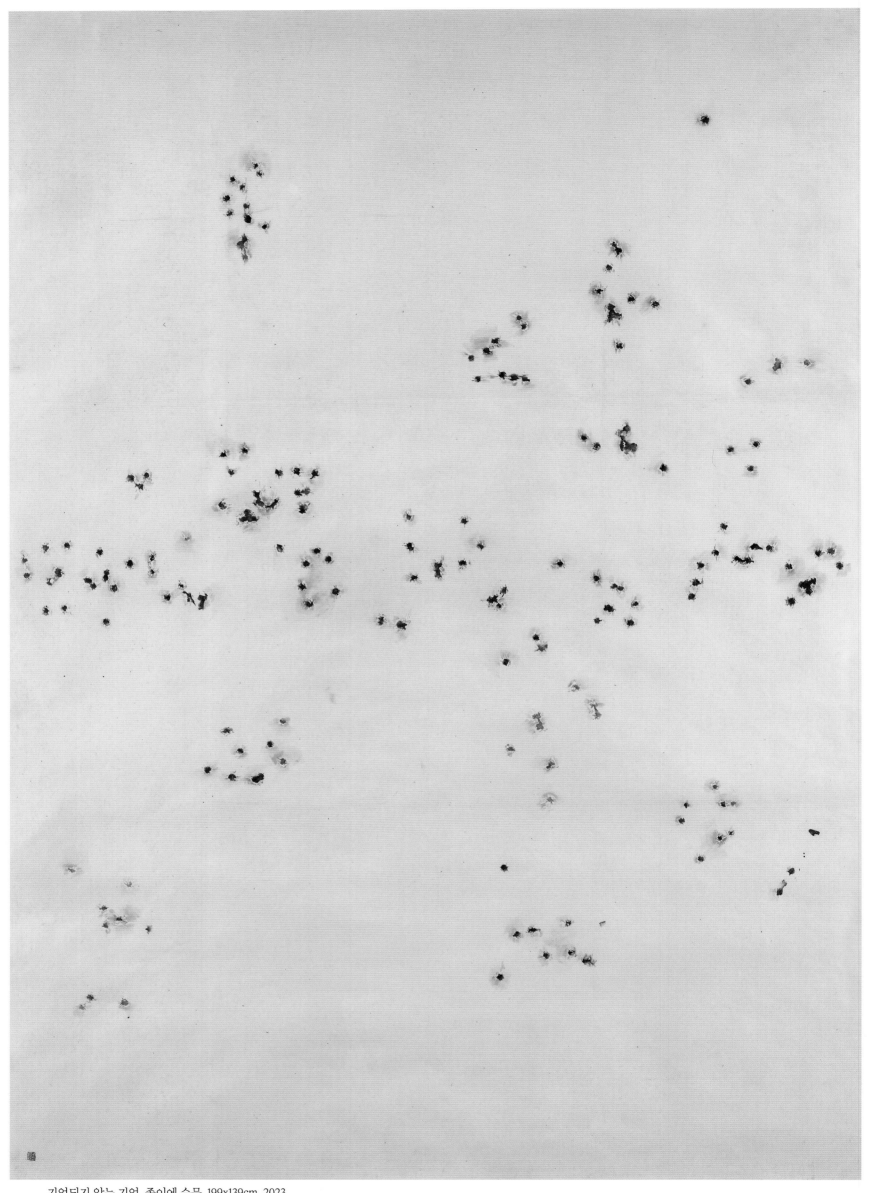

기억되지 않는 기억, 종이에 수묵, 199x139cm, 2023

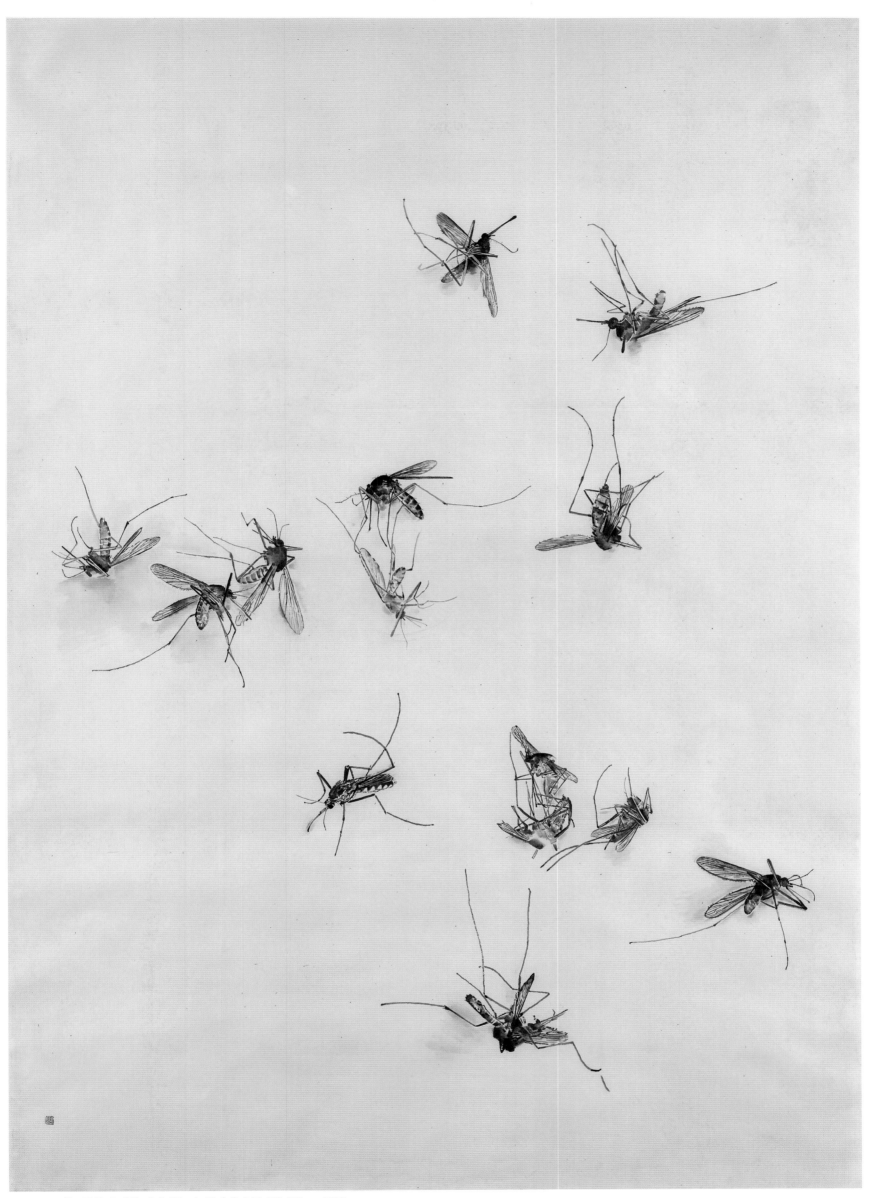

모기는 동족의 피를 먹지 않는다, 종이에 수묵, 199x139cm, 2023

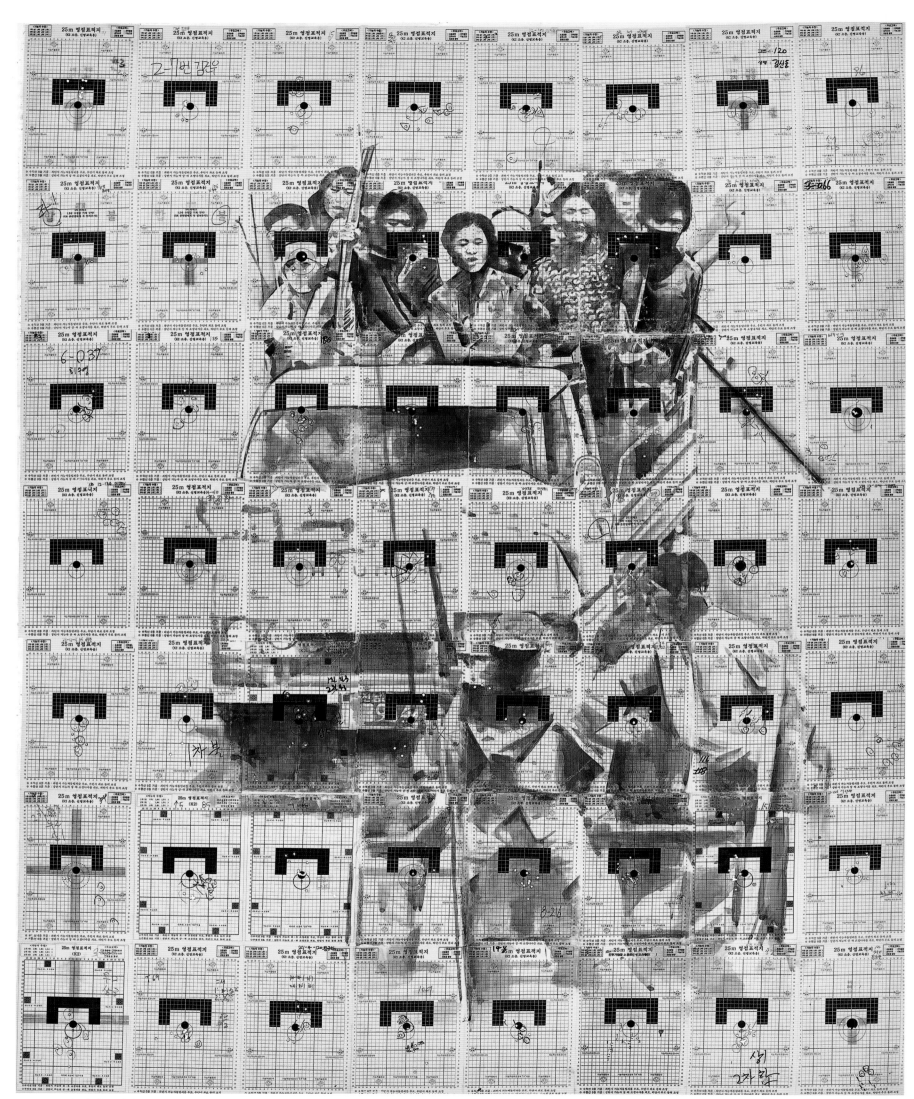

표적, 영점 표적지에 수묵, 204.5x165.5cm, 2023

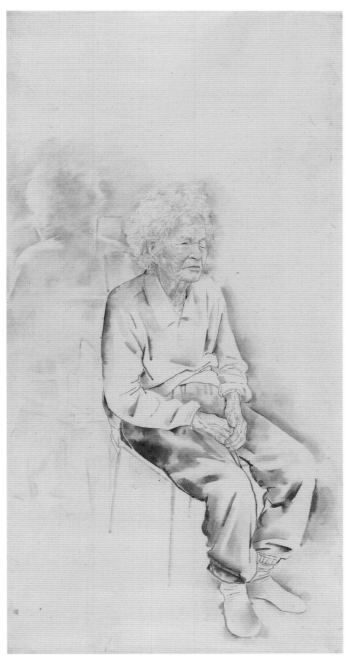

어머니-생명의 모태, 종이에 수묵, 168x139cm, 2022

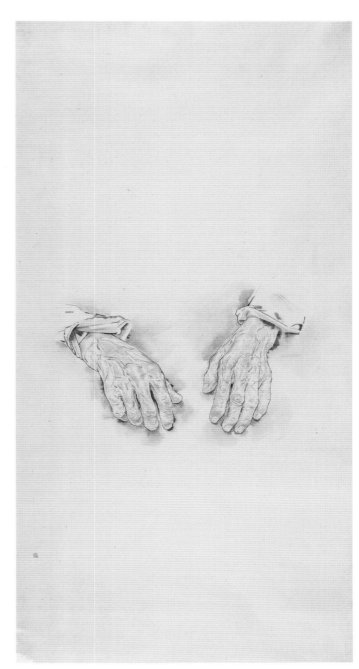

엄마 손, 종이에 수묵, 130x95cm, 2022

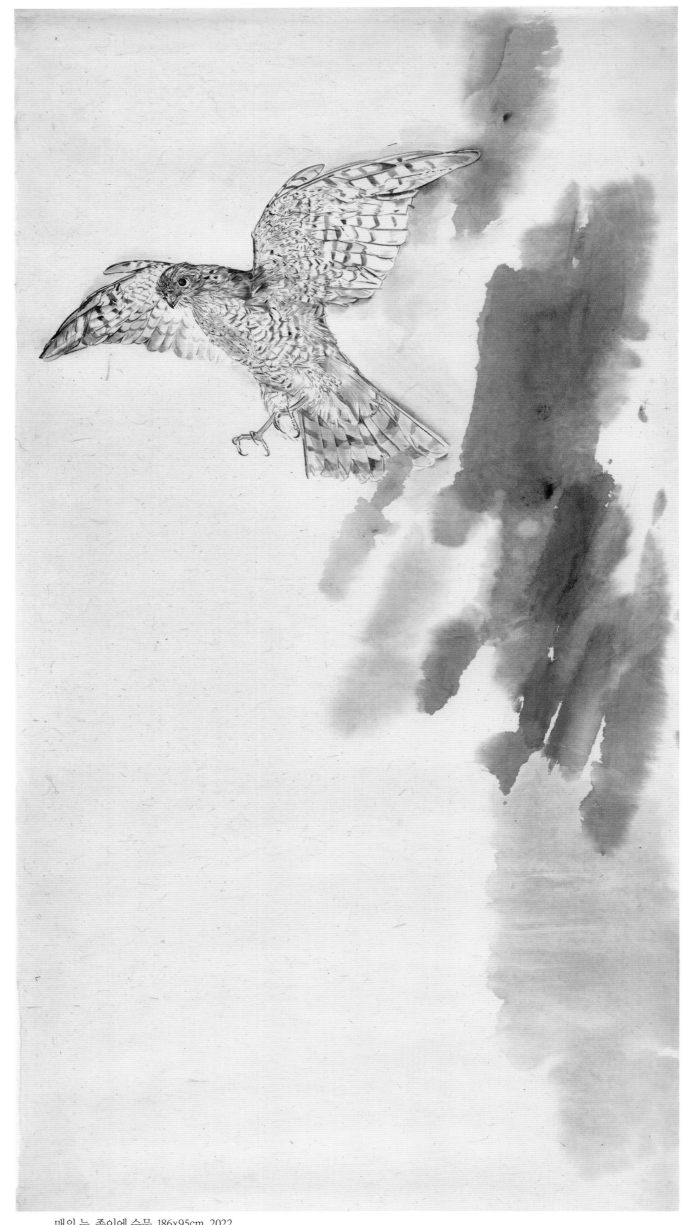

매의 눈, 종이에 수묵, 186x95cm, 2022

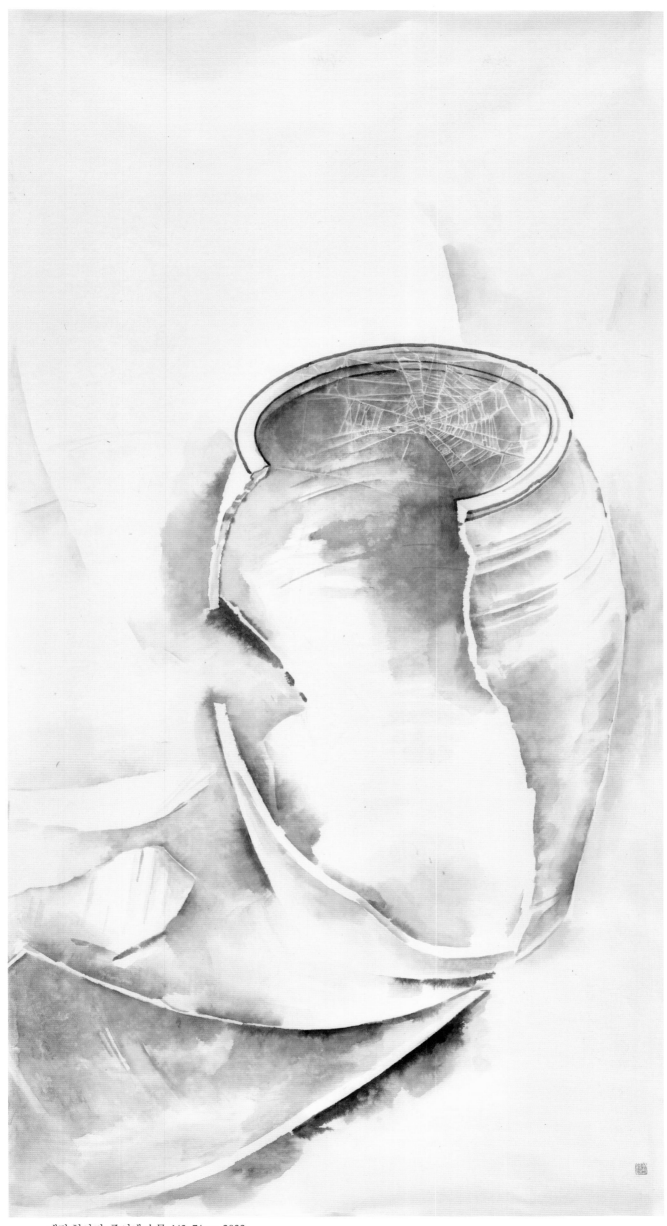

깨진 항아리, 종이에 수묵, 143x74cm, 2022

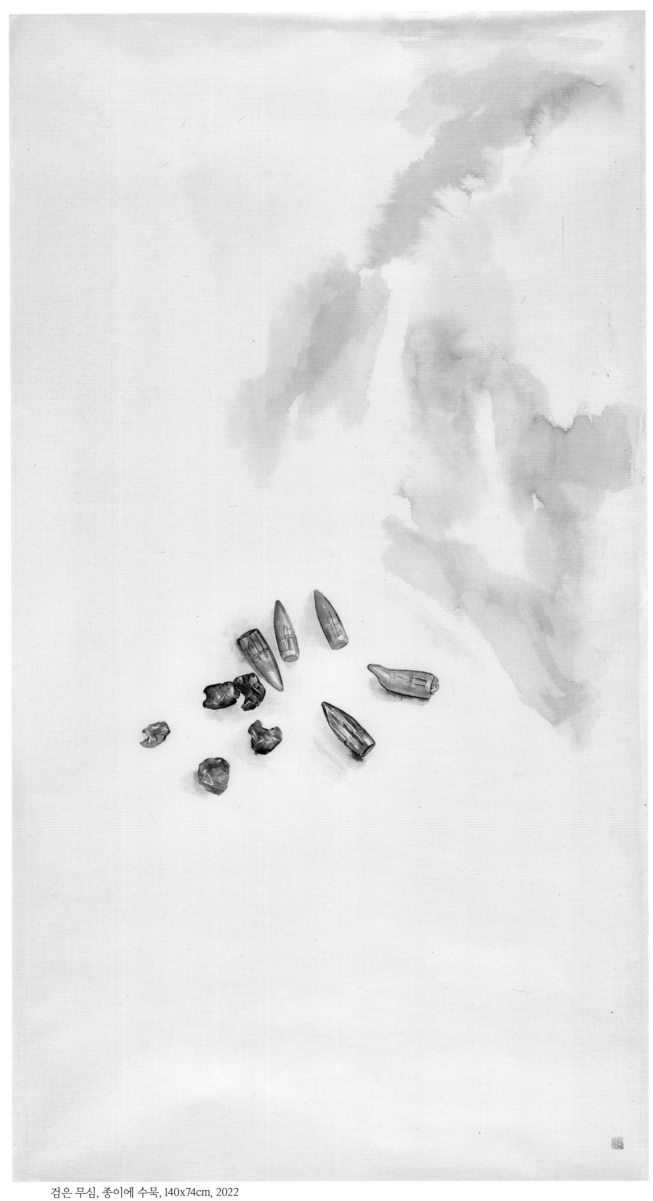

검은 무심, 종이에 수묵, 140x74cm, 2022

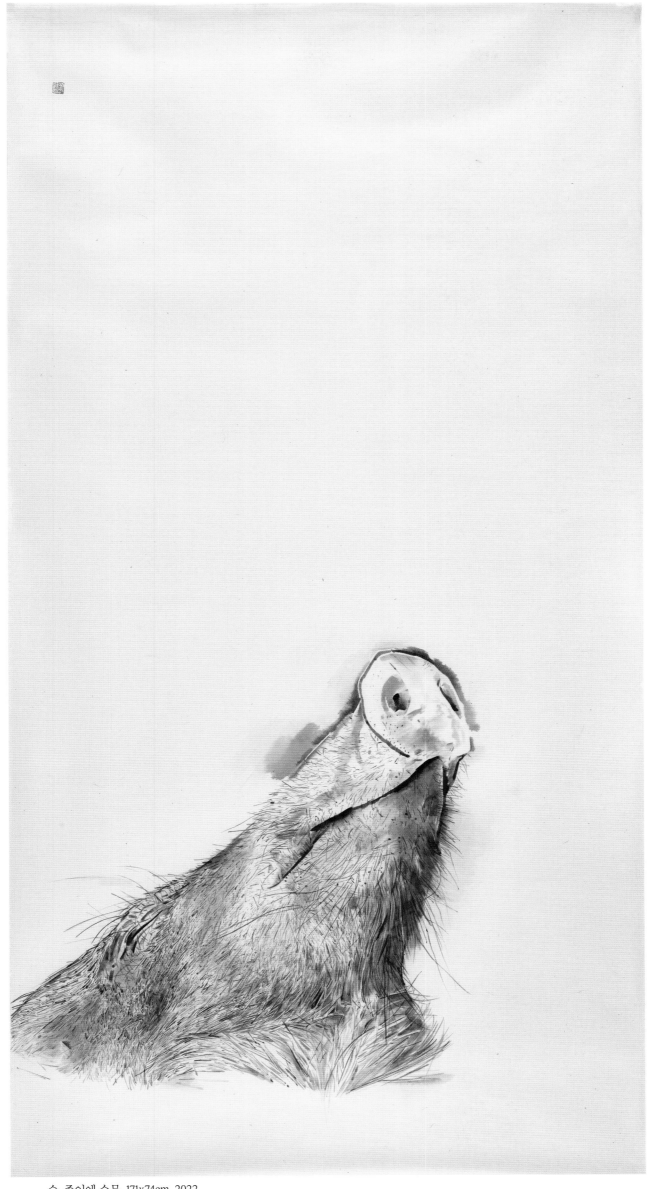

숨, 종이에 수묵, 171x74cm, 2022

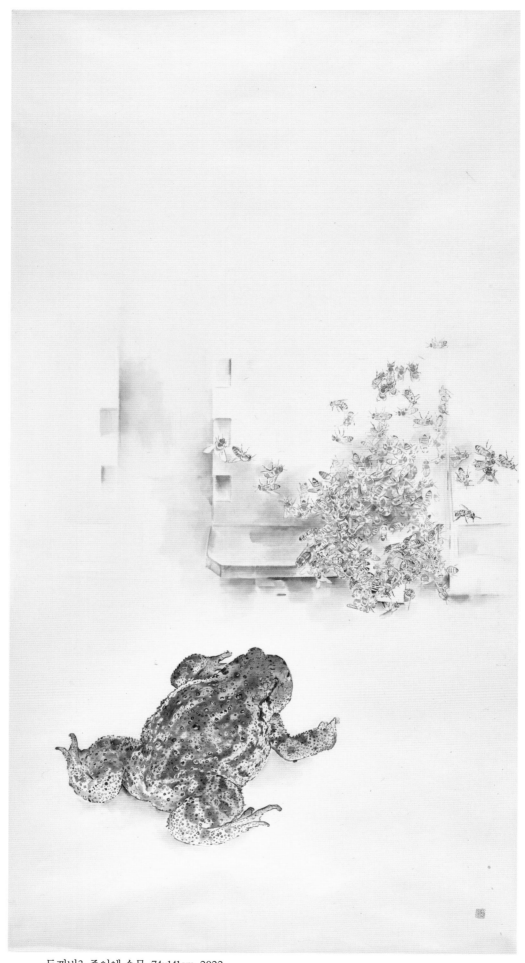

두꺼비3, 종이에 수묵, 74x141cm, 2022

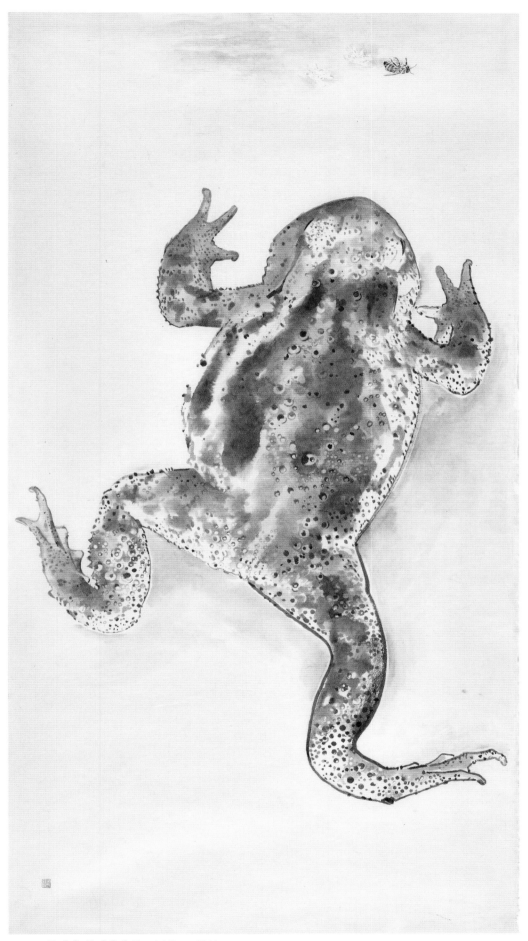

두꺼비, 종이에 수묵, 74x141cm, 2022

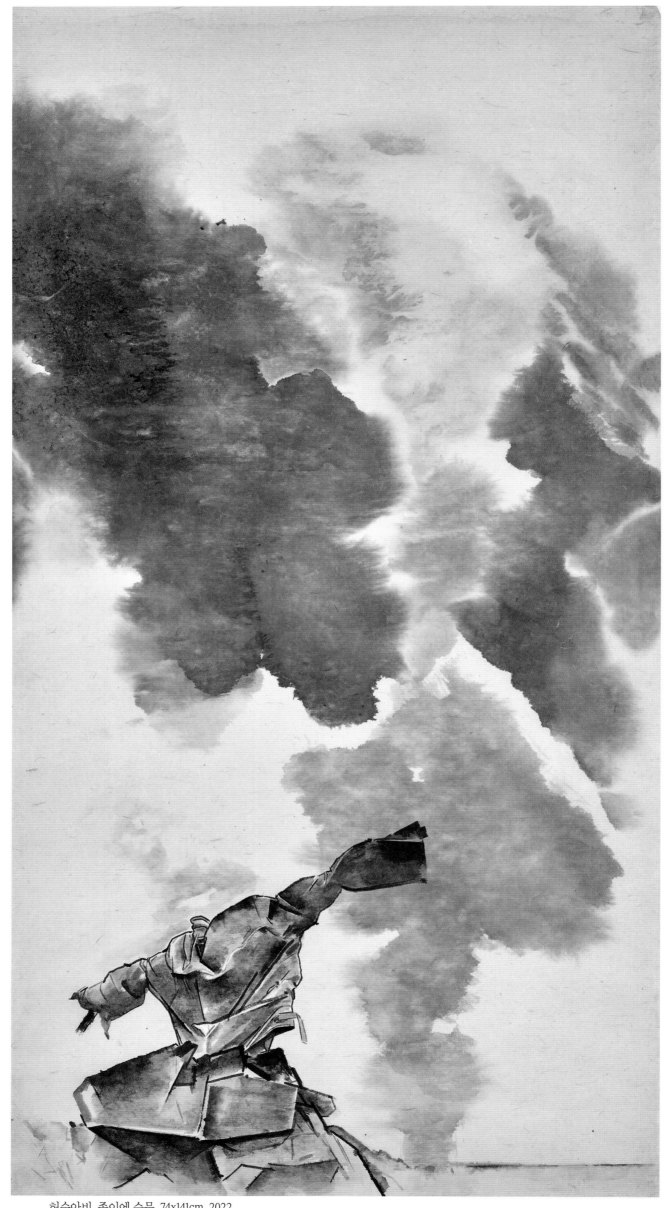

허수아비, 종이에 수묵, 74x141cm, 2022

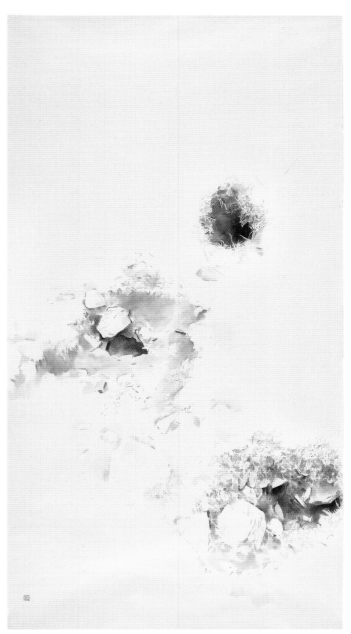

쥐구멍 2, 종이에 수묵, 74x141cm, 2021

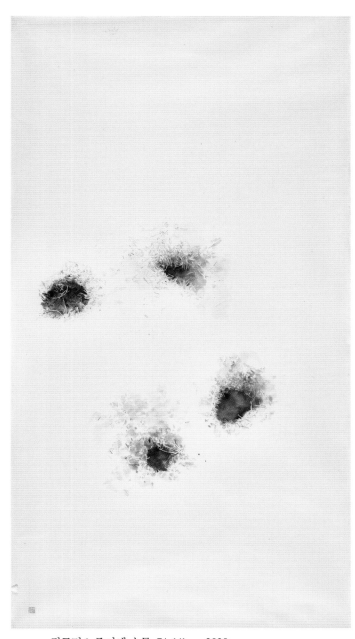

쥐구멍 1, 종이에 수묵, 74x141cm, 2020

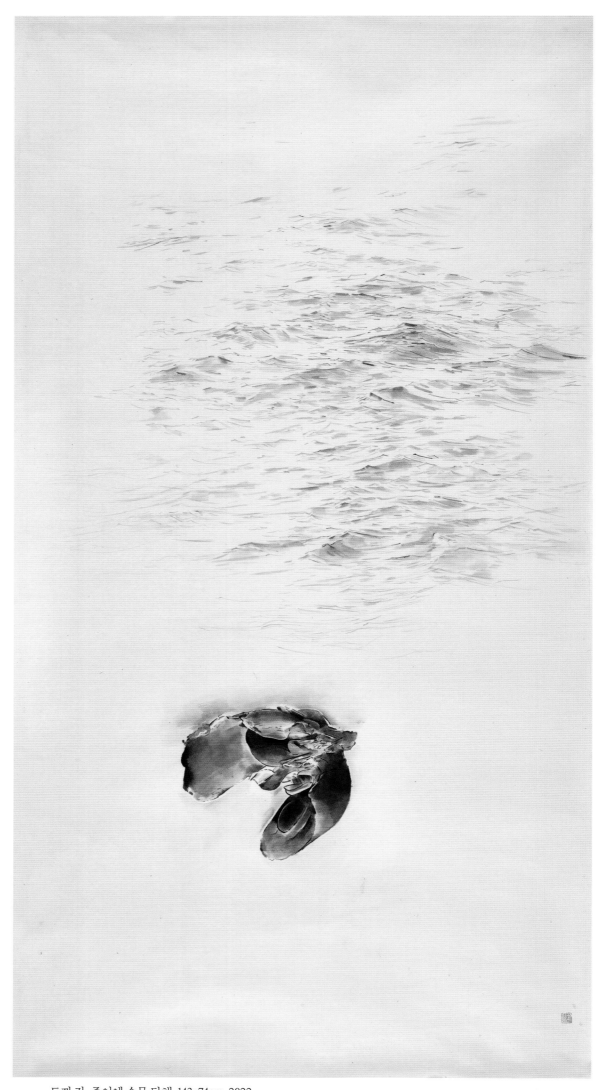

토끼 간, 종이에 수묵 담채, 143x74cm, 2022

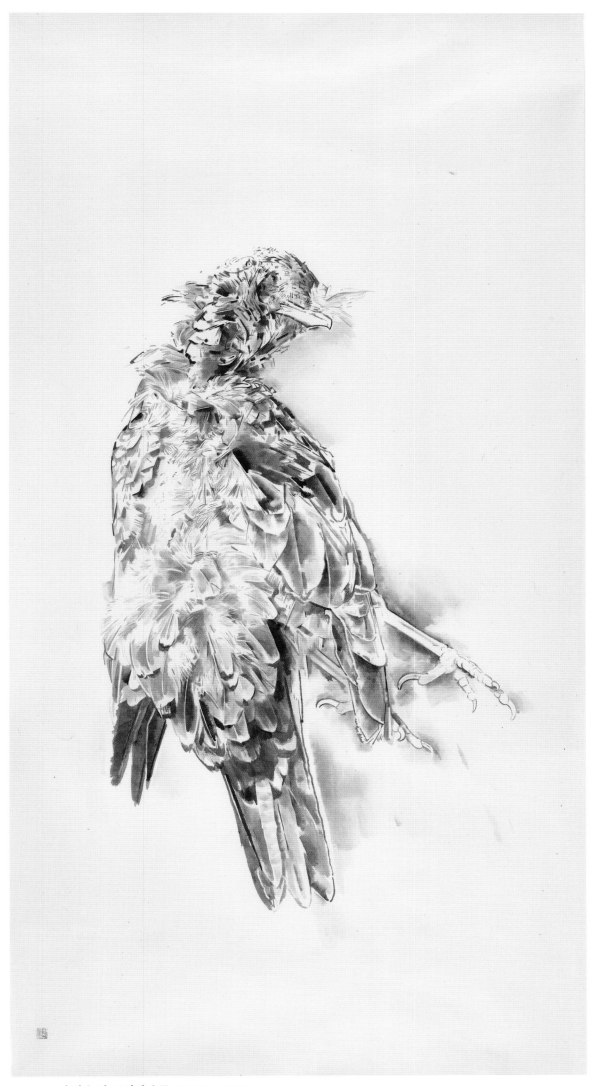

소리 잃은 새, 종이에 수묵, 143x74cm, 2022

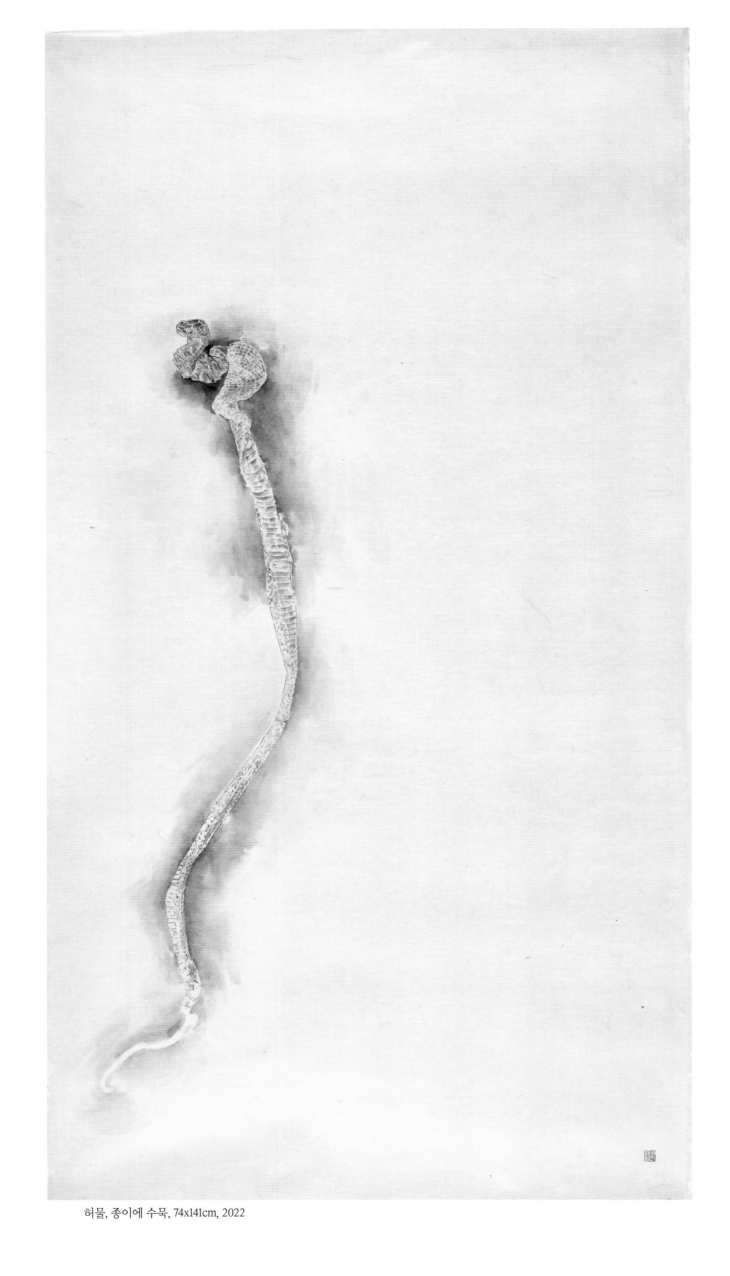

허물, 종이에 수묵, 74x141cm, 2022

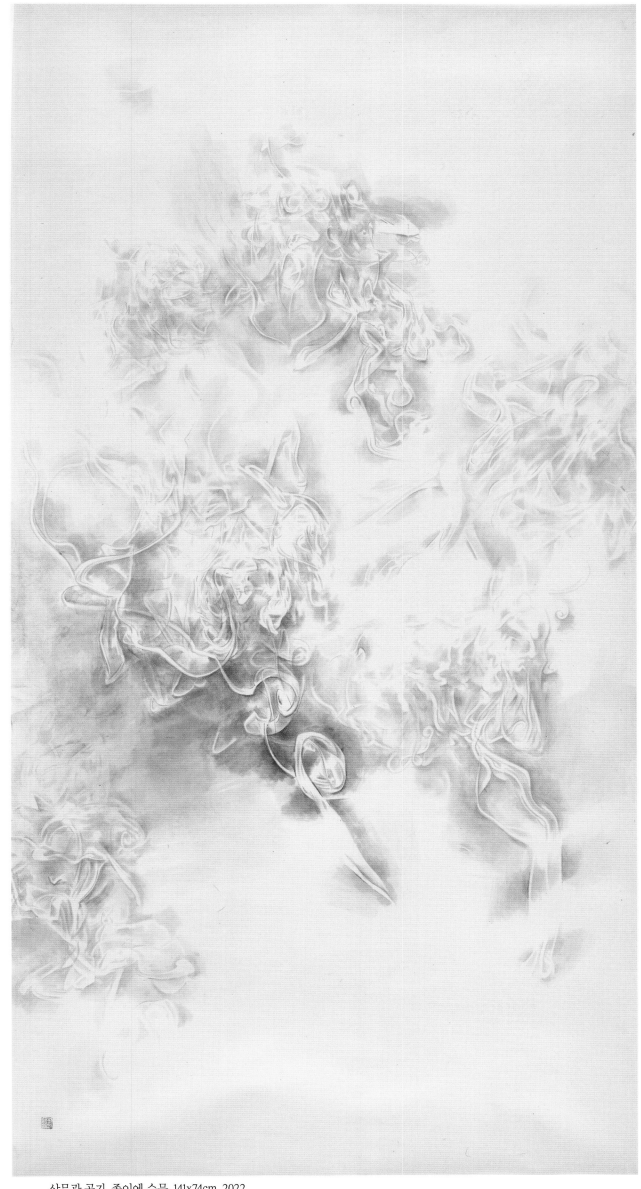

상무관 공기, 종이에 수묵, 141x74cm, 2022

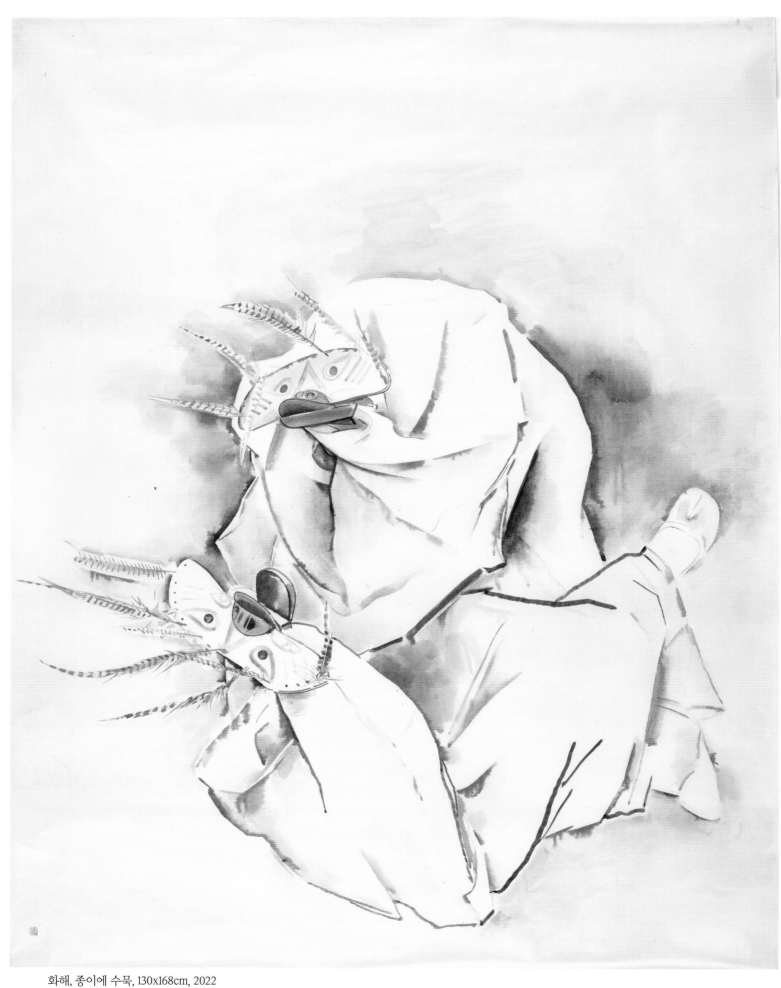

화해, 종이에 수묵, 130x168cm, 2022

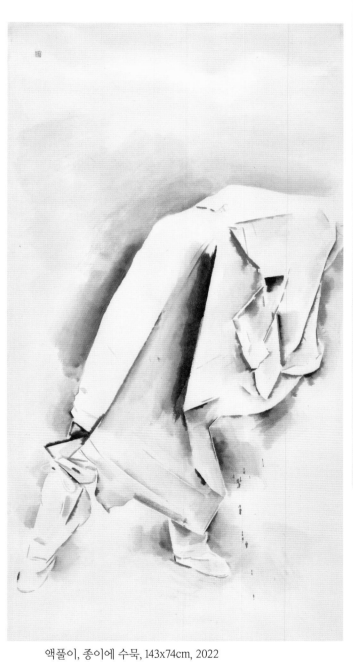

액풀이, 종이에 수묵, 143x74cm, 2022

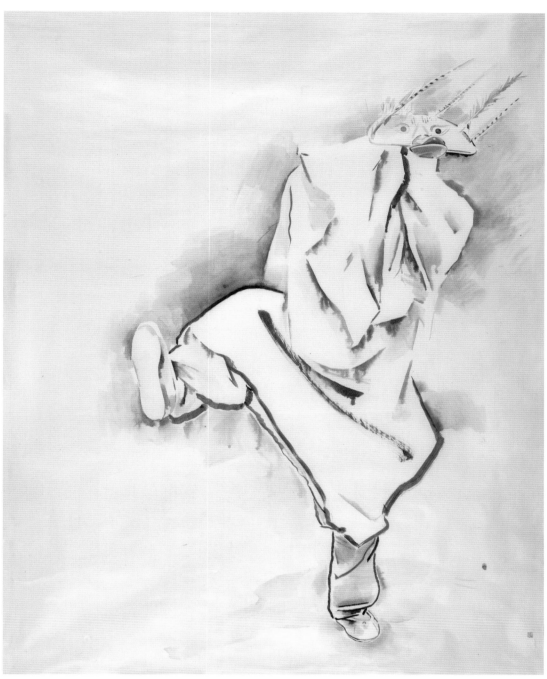

중심잡기, 종이에 수묵, 93.5x185cm, 2022

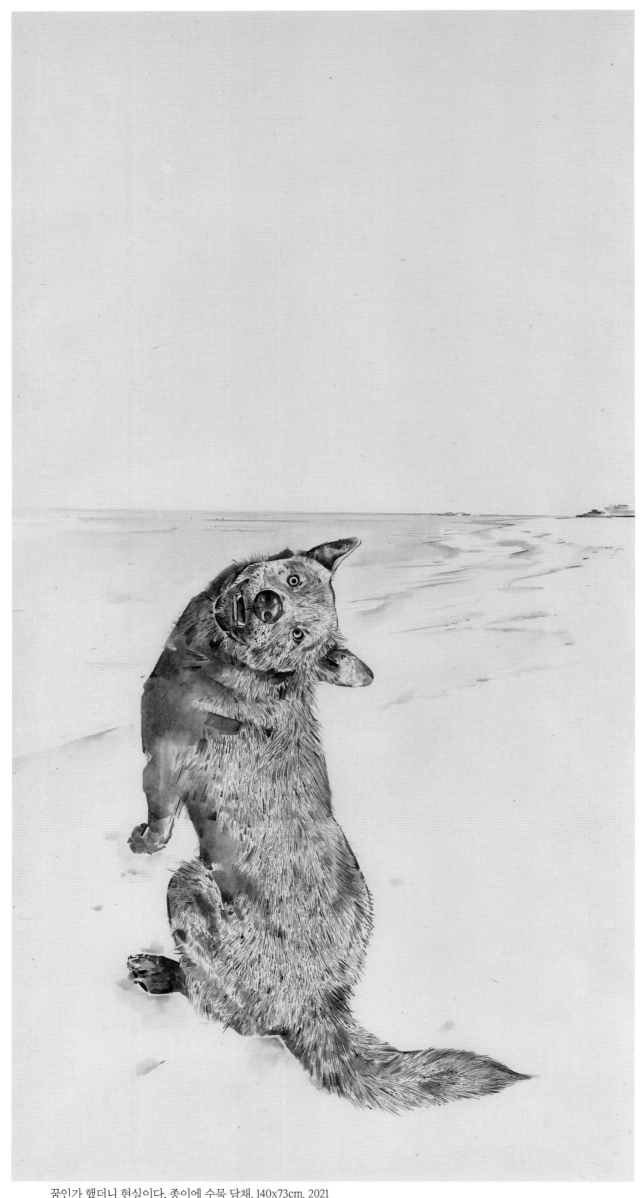

꿈인가 했더니 현실이다, 종이에 수묵 담채, 140x73cm, 2021

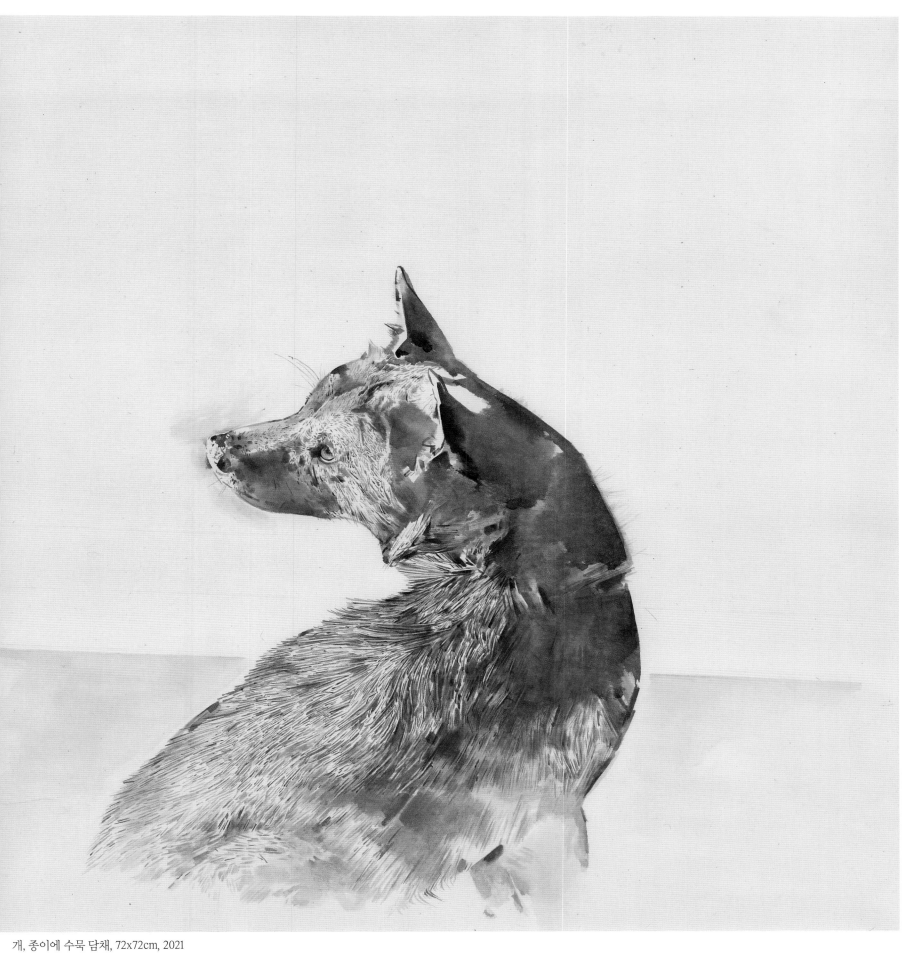

개, 종이에 수묵 담채, 72x72cm, 2021

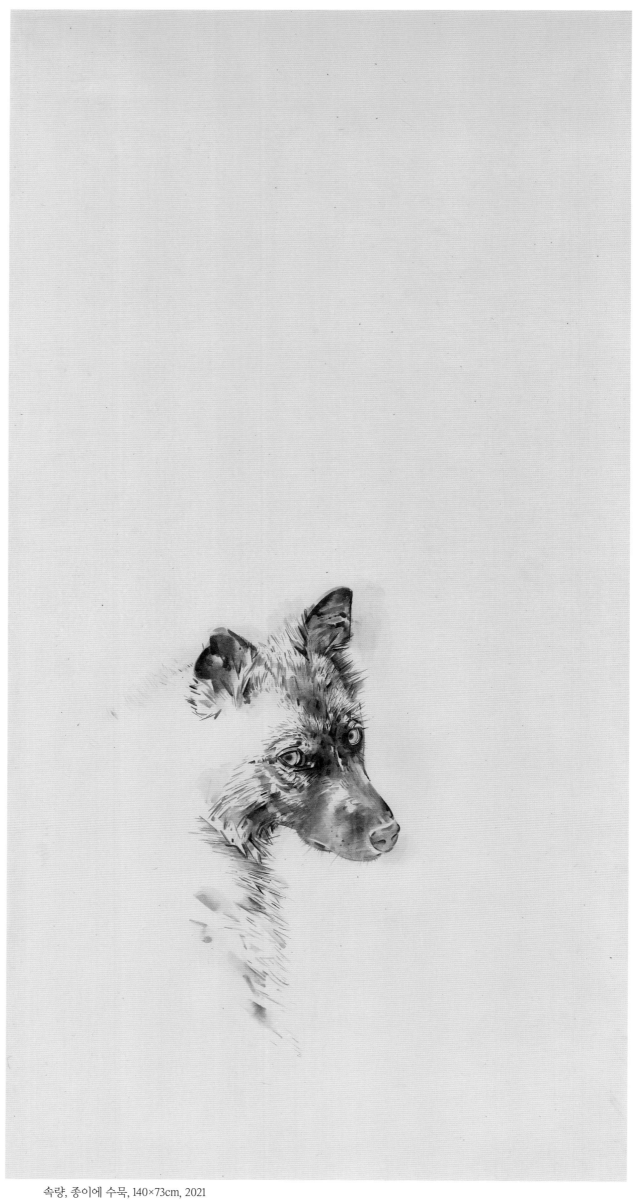

속량, 종이에 수묵, 140×73cm, 2021

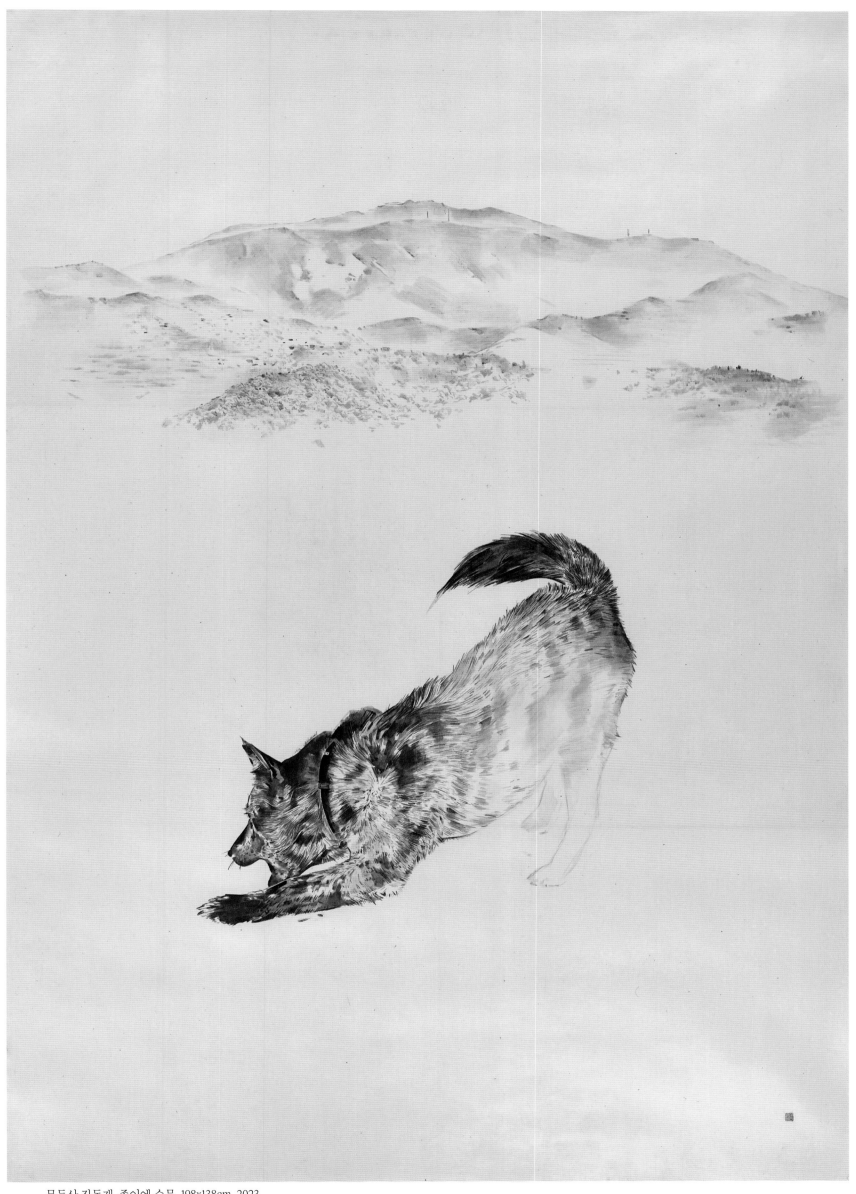

무등산 진돗개, 종이에 수묵, 198x138cm, 2023

김호석, 그가 수묵화의 '오래된 새 길'을 걷다
변 영 섭(고려대학교 명예교수)

김화백, 그는 그림이 무엇인지 터득하려는 노력을 끊임없이 하고 있다.
그의 탐구정신은 놀랍도록 투철하다. 과연 그림이란 무엇인가를 끊임없이 묻고 답을 찾는다. 자신의 회화세계를 철저히 책임지려 노력한다.
이론과 실재를 한 몸에 지니고자 정성을 쏟는다. 특히 수묵화에 전념하면서 전통 한지, 지필묵紙筆墨과 안료 등 재료를 연구하고 기본에 충실하려고 부단히 애쓰고 있다.

무엇을 어떻게 그릴까 궁리하고 고심하는 세월을 보낸 덕에 그는 그야말로 마음먹은 대로 손이 따라주는 심수상응心手相應의 경지를 스스로 체득하였다. 그것은 실로 축복이다. 김화백 스스로 만들고 받은 복福이다. 그의 그림을 보고 즐기며 누릴 수 있는 사람들의 안복眼福이기도 하다. 그는 그림 앞에 신기하리만치 겸손하다. 진실한 그의 겸손은 깊이 있는 새로운 작품세계를 열어간다. 그 또한 복이다.

그는 이 시대 현실에 발을 딛고 '시대정신'을 그려내려고 한다.
예리한 눈썰미로 평범한 일상, 시대의 아픔, 작은 풀꽃, 미물微物, 몽골의 소, 시대적 변화상 등등 인간 세상의 온갖 모습을 포착하고 그 속내와 상징을 절묘하게실어낸다. 내심 궁리하며 깨달은 자연의 섭리를 표현하고자 물상에 의탁하여 핍진하게 그려내는 진지한 고수高手! 김화백의 작품세계는 전체를 관통하는 뚜렷한 개성과 타의 추종을 불허하는 독보적 장점이 있다.

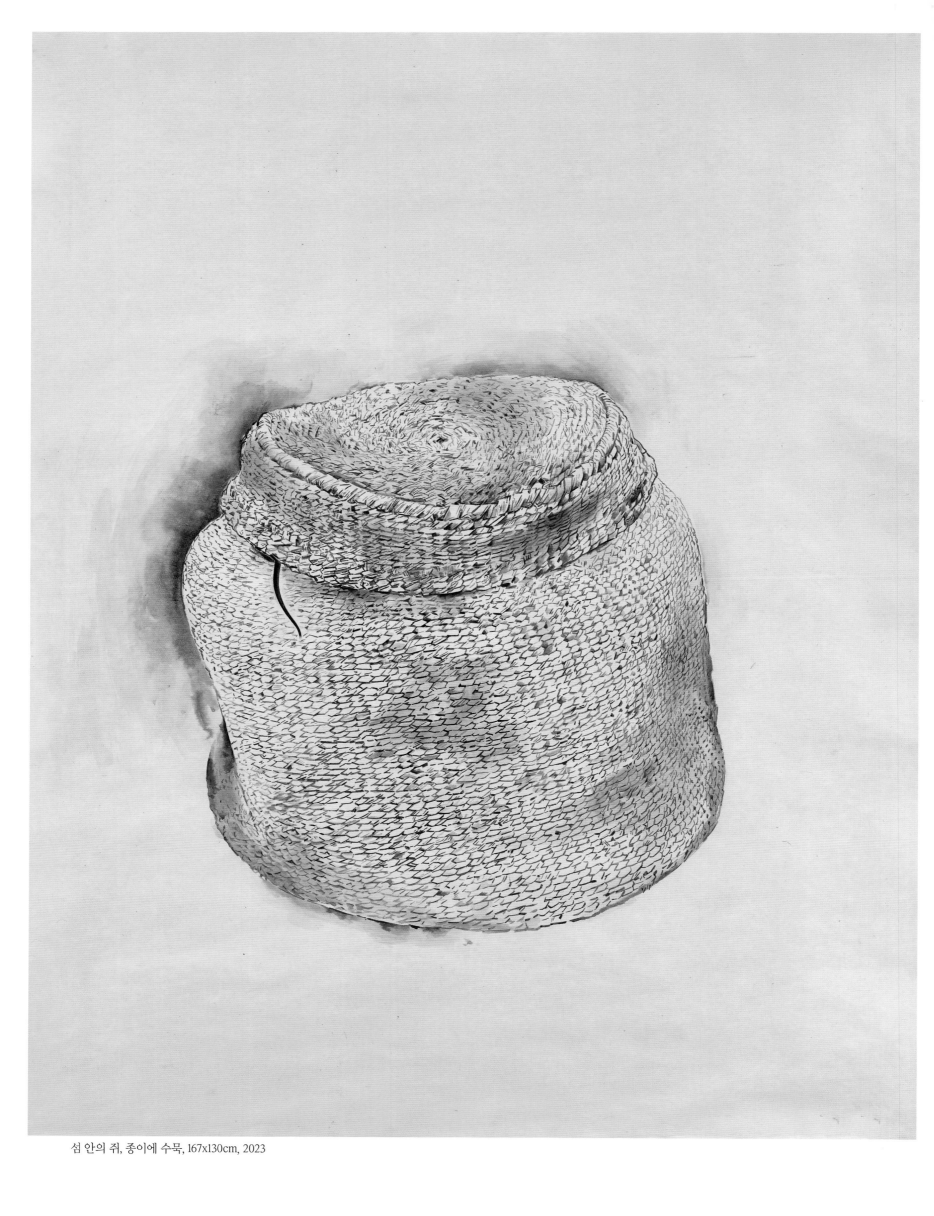

섬 안의 쥐, 종이에 수묵, 167x130cm, 2023

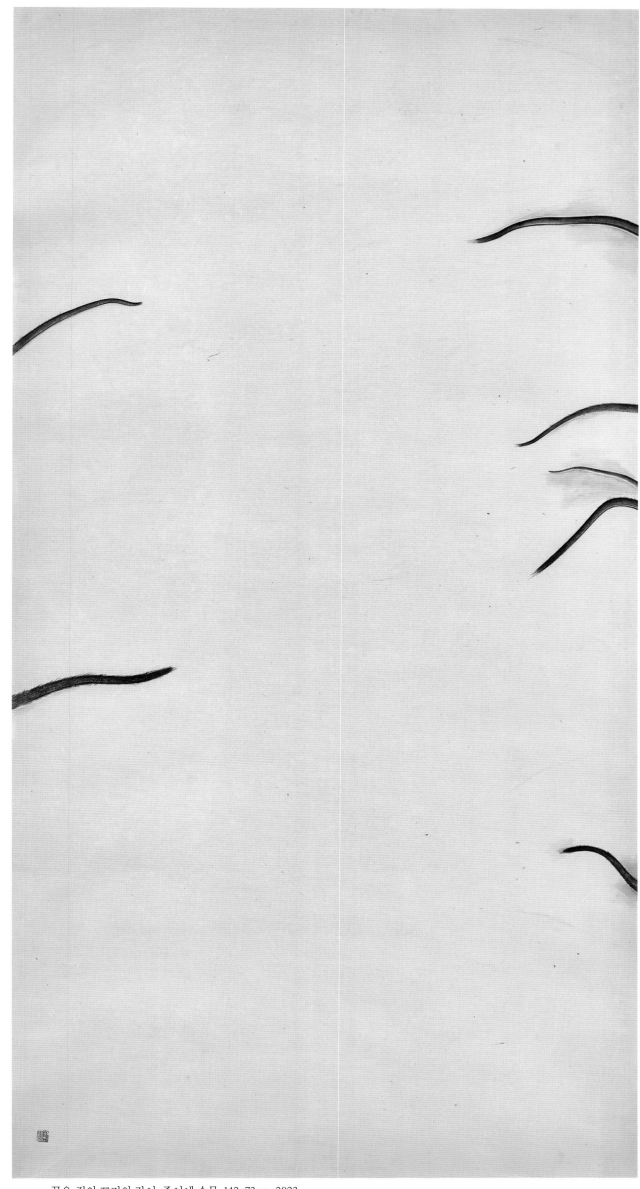

끝은 쥐의 꼬리와 같이, 종이에 수묵, 142x73cm, 2023

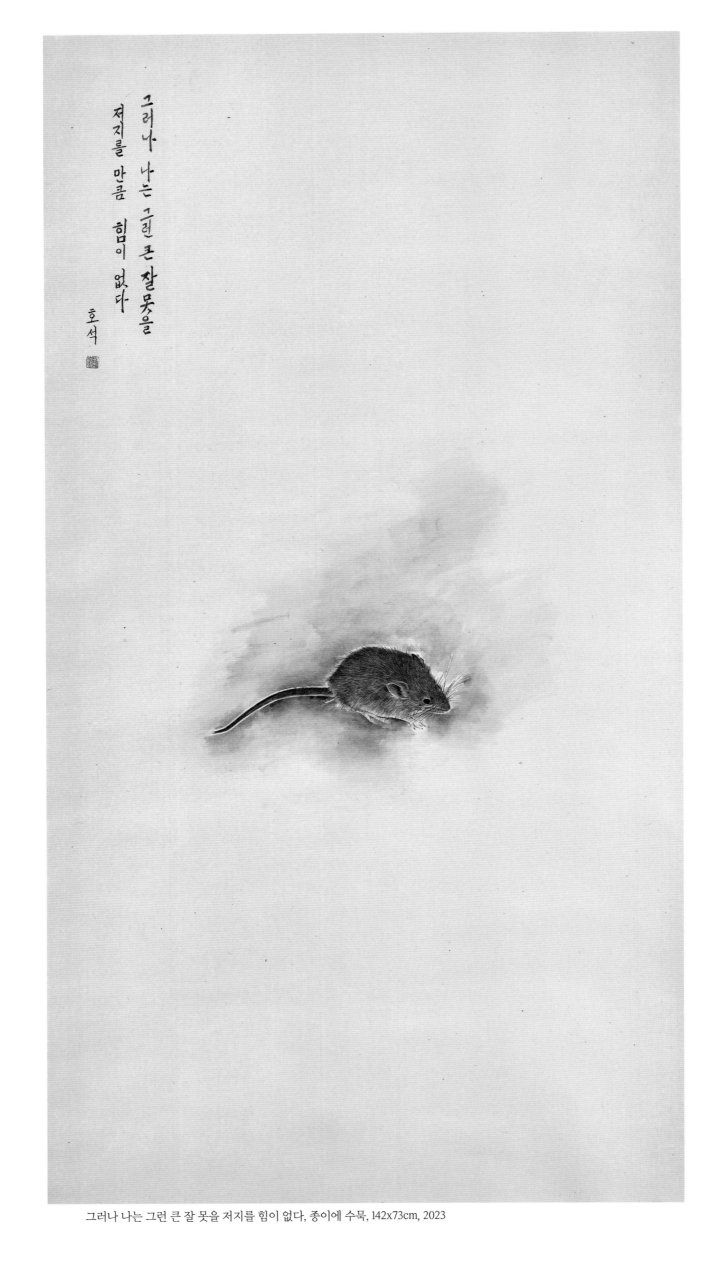

그러나 나는 그런 큰 잘못을 저지를 힘이 없다, 종이에 수묵, 142x73cm, 2023

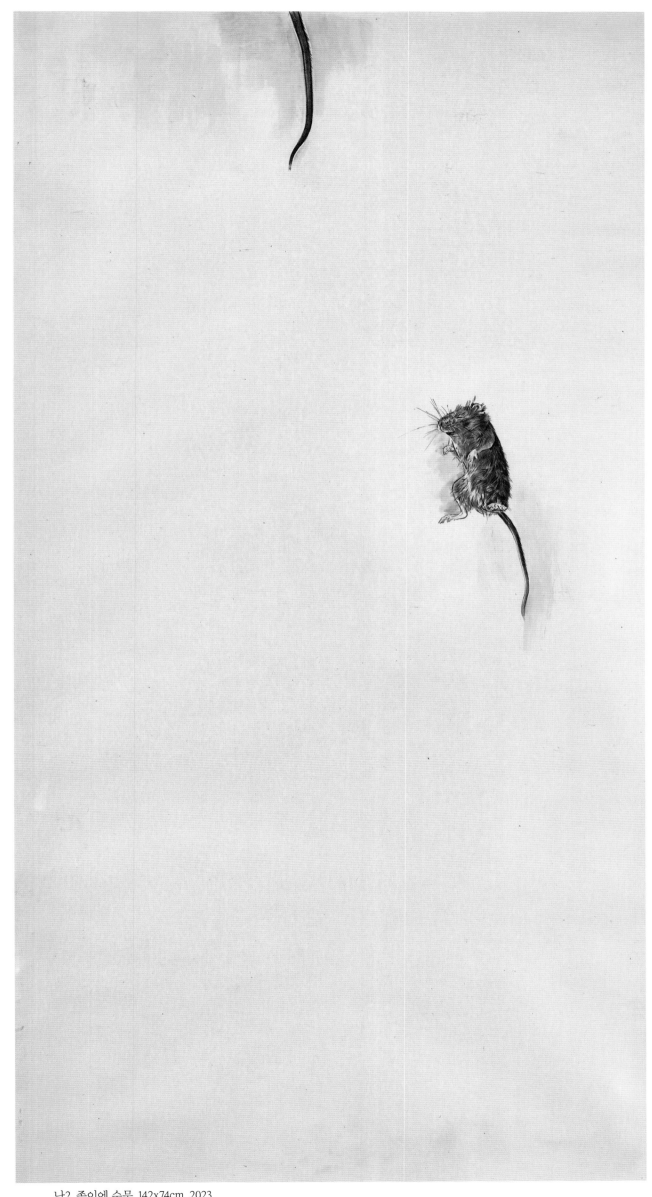

난2, 종이에 수묵, 142x74cm, 2023

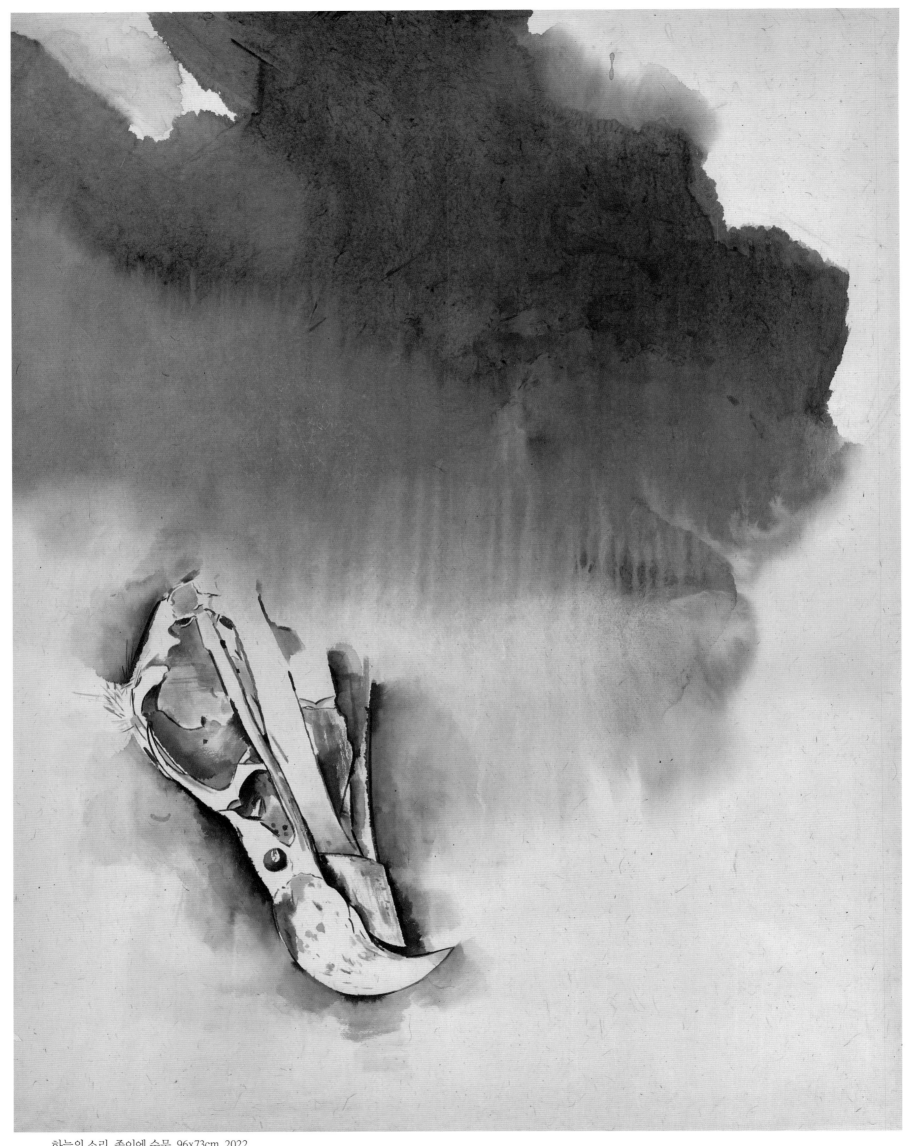

하늘의 소리, 종이에 수묵, 96x73cm, 2022

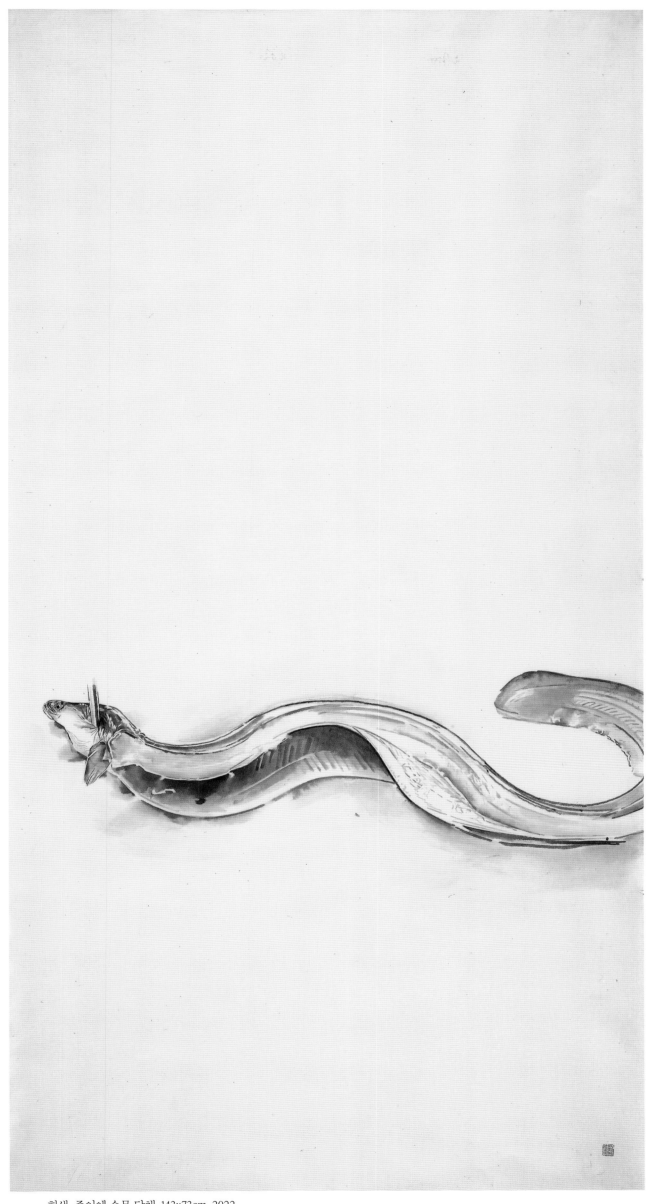

희생, 종이에 수묵 담채, 143x73cm, 2022

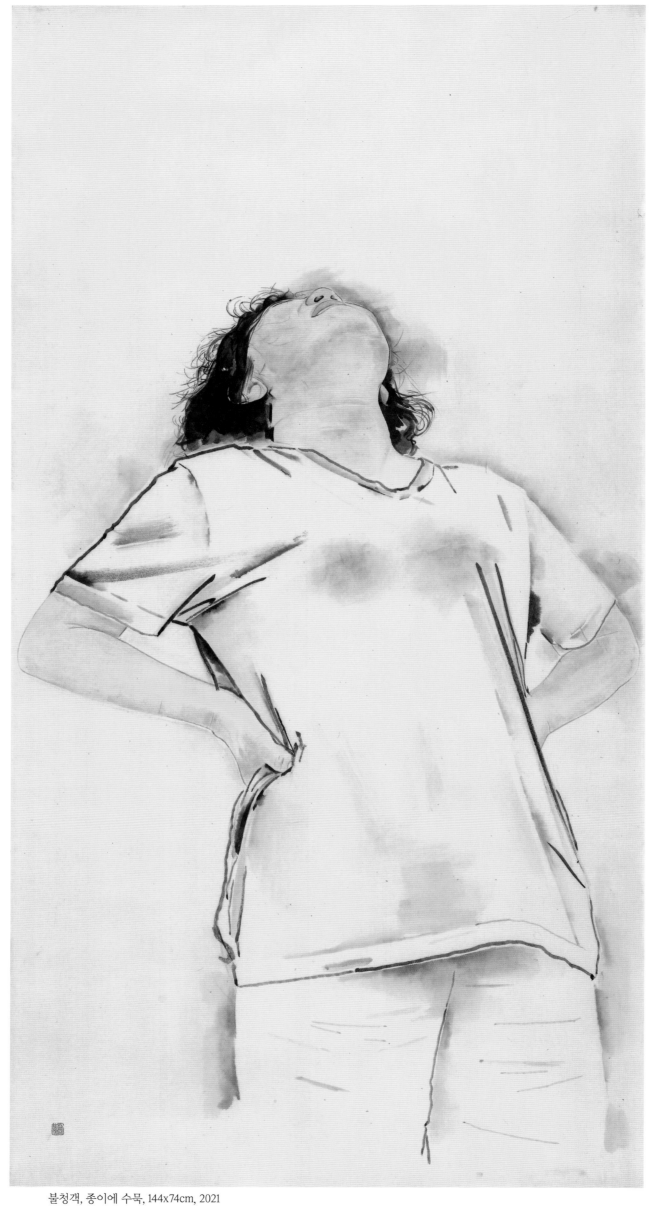

불청객, 종이에 수묵, 144x74cm, 2021

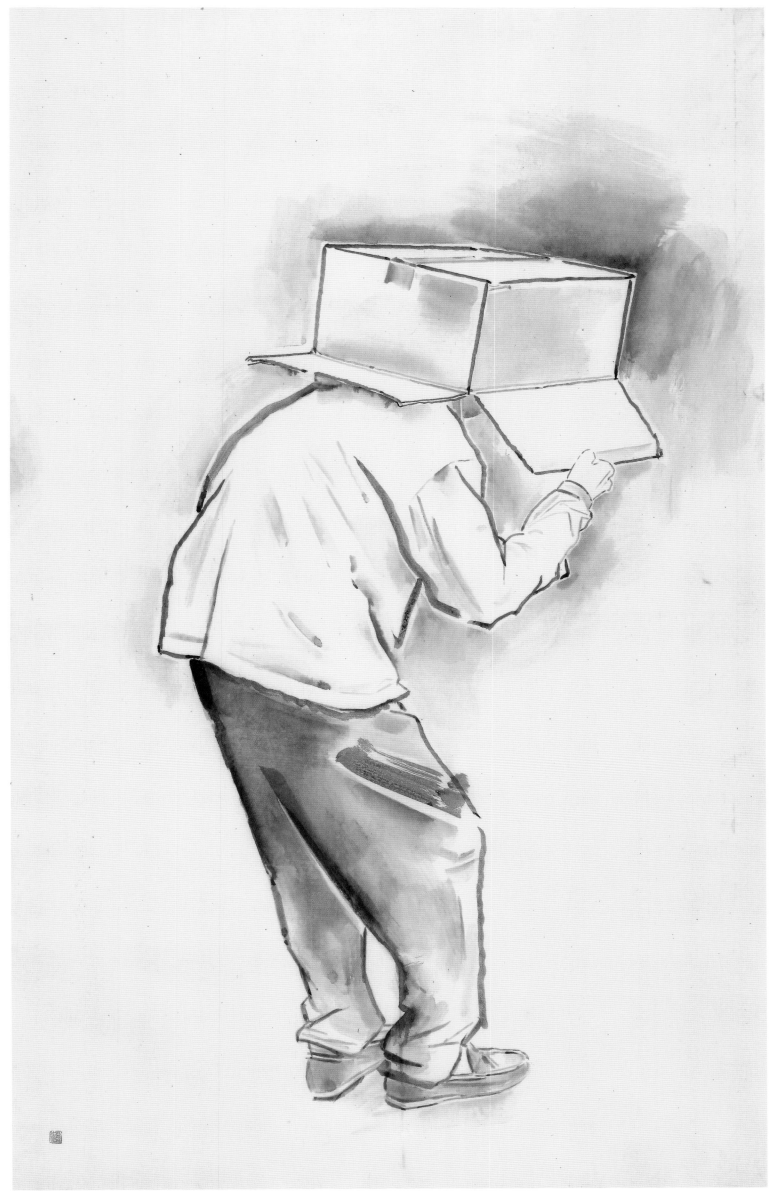

소나기, 종이에 수묵, 144x 80cm, 2021

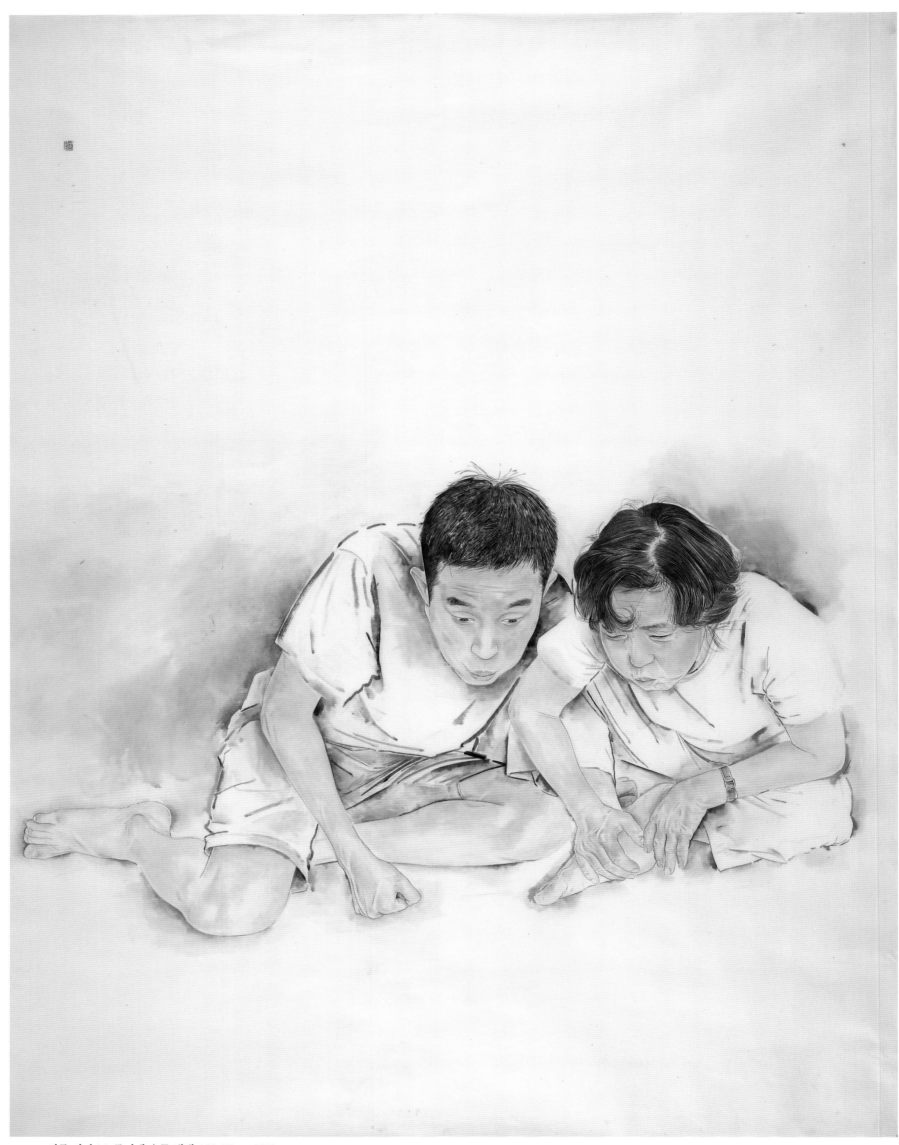

벼룩 서커스1, 종이에 수묵 채색, 166×151cm, 2017

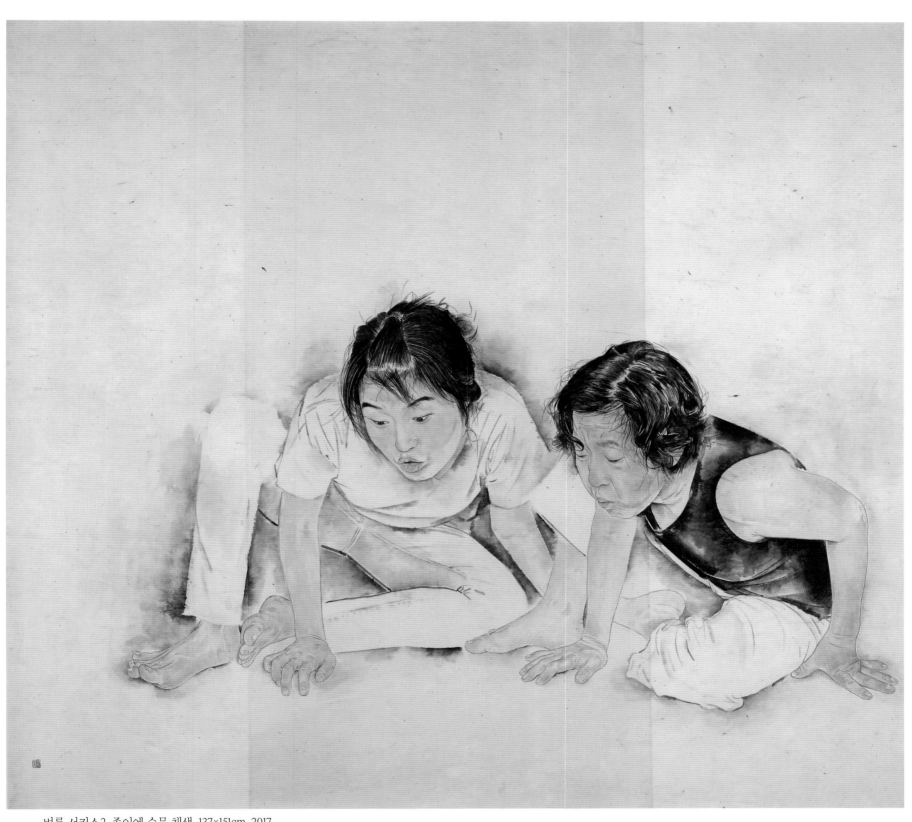

벼룩 서커스2, 종이에 수묵 채색, 137×151cm, 2017

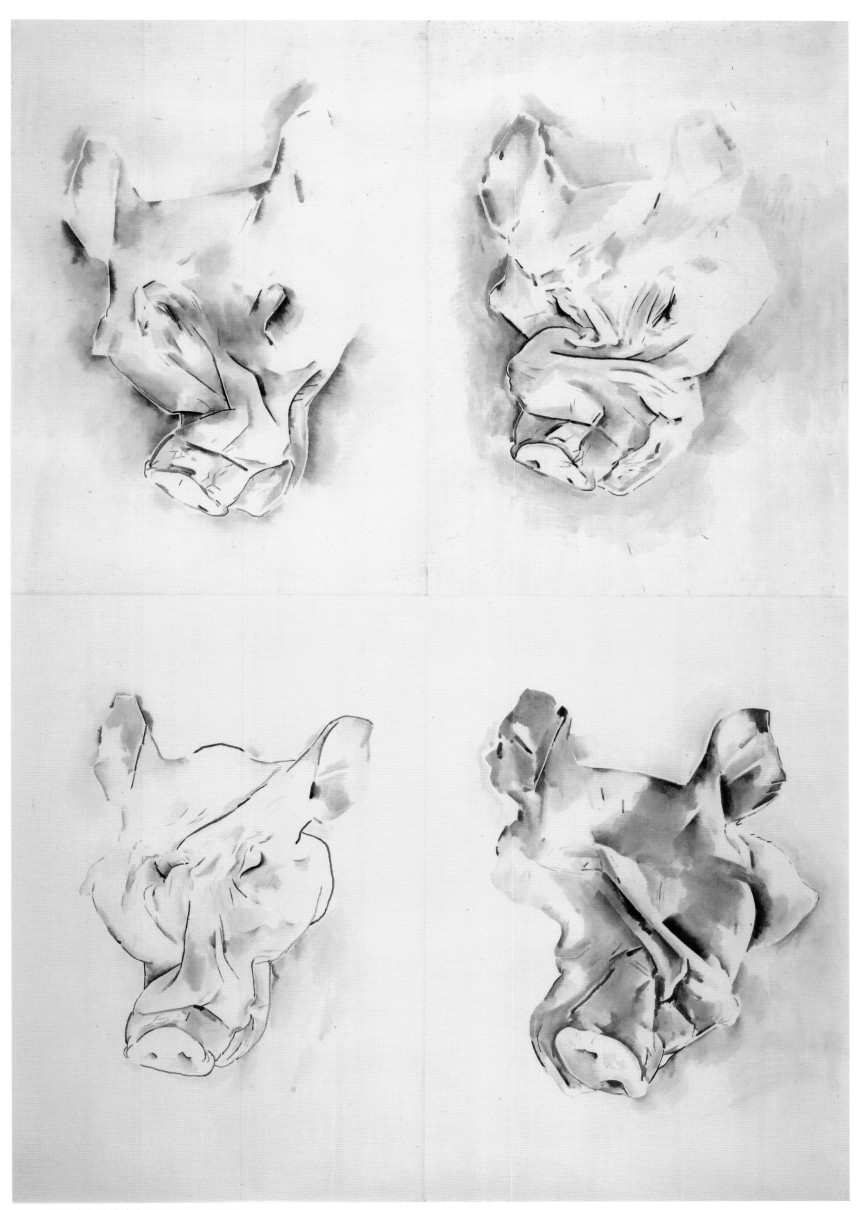

돼지머리, 종이에 수묵, 180x124cm, 2023

「중간은 살찐 사마귀의 배같이
끝은 쥐의 꼬리와 같이」
「物理未易詰 時來卽所遇」

서수필, 종이에 수묵, 139x199cm, 2023

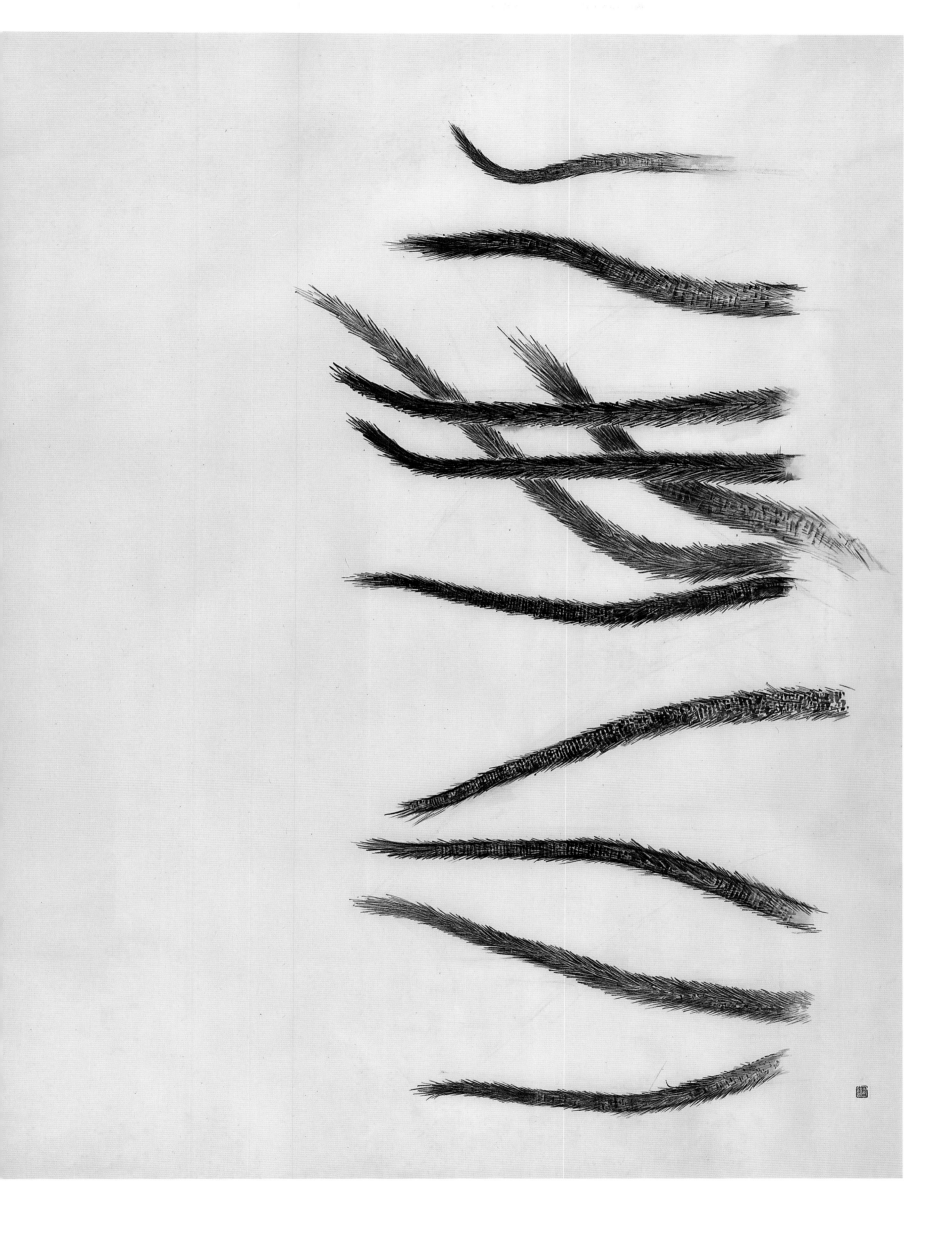

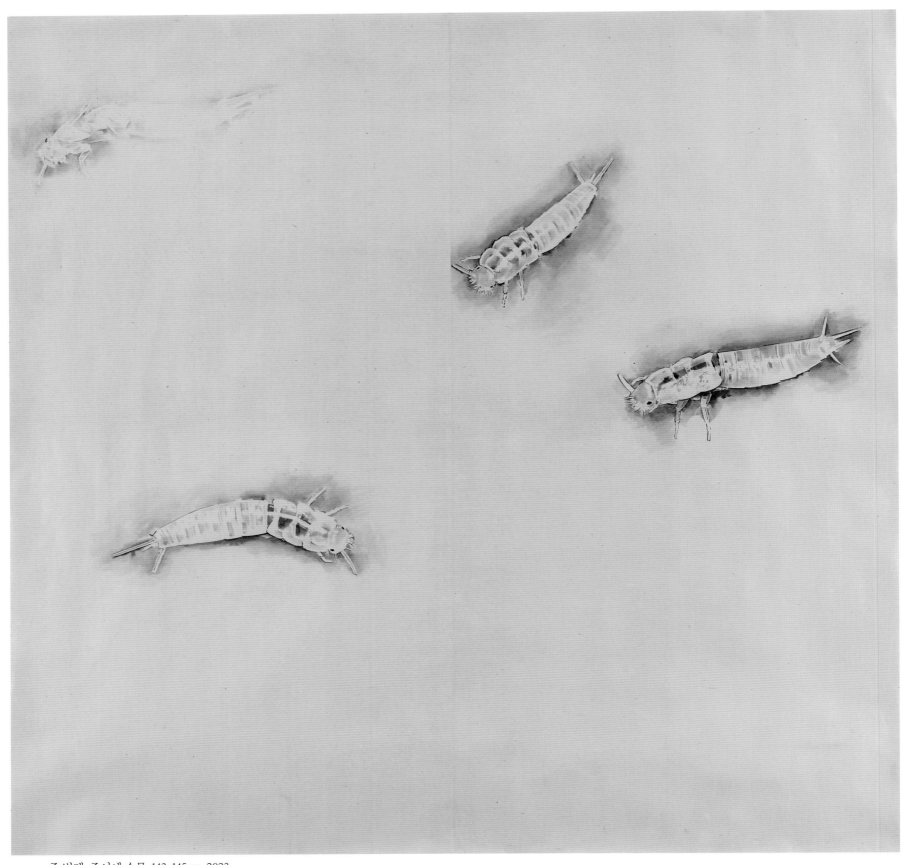

좀 벌레, 종이에 수묵, 143x145cm, 2023

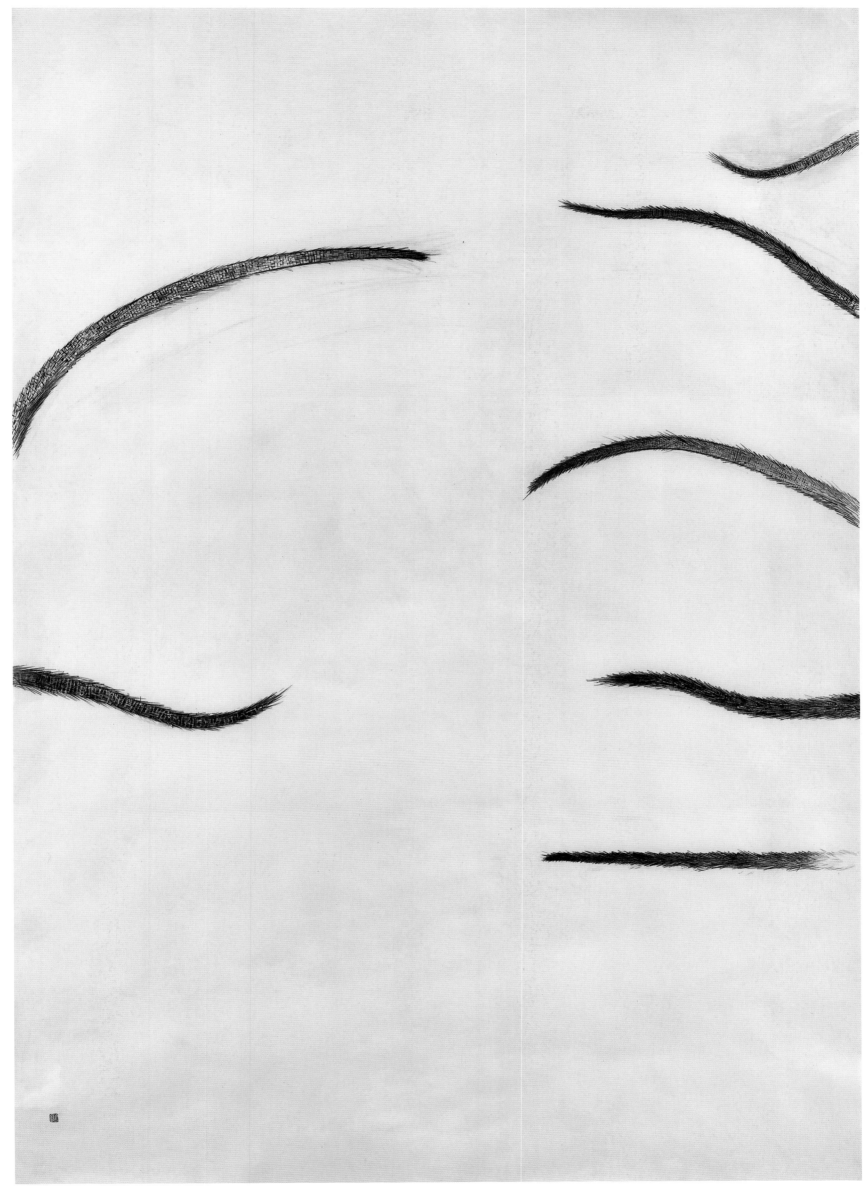

난, 종이에 수묵, 199x139cm, 2023

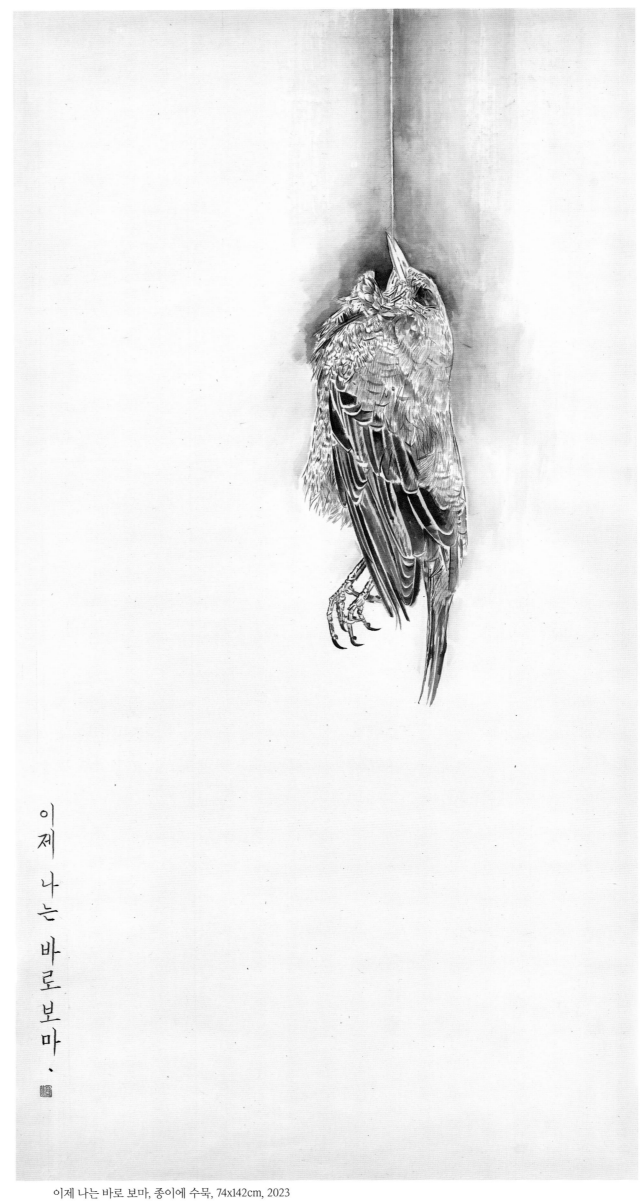

이제 나는 바로 보마, 종이에 수묵, 74x142cm, 2023

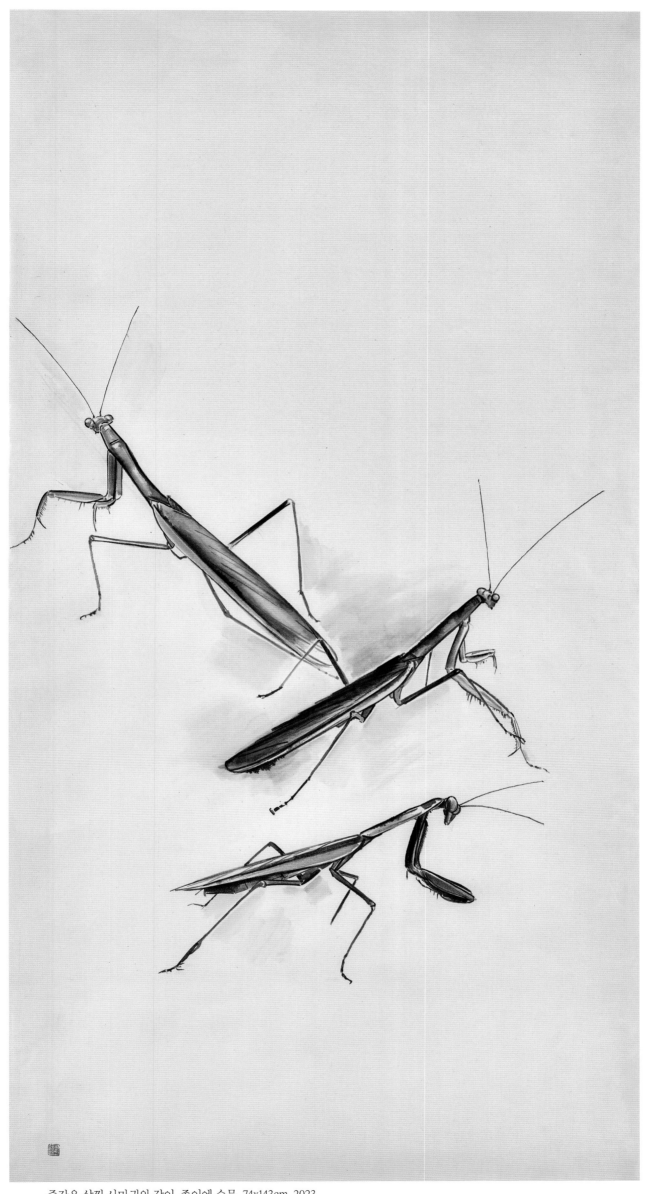

중간은 살찐 사마귀와 같이, 종이에 수묵, 74x143cm, 2023

13. 대

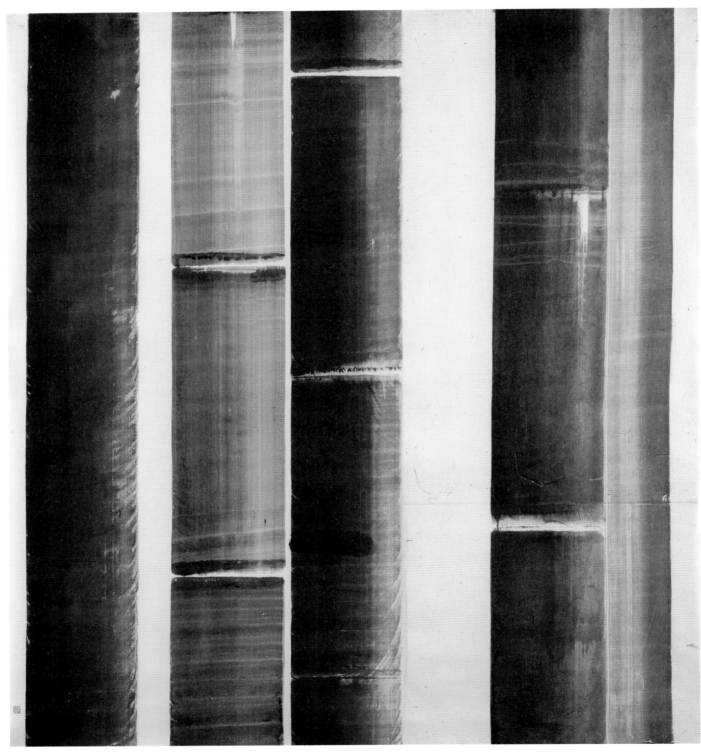

대나무7, 종이에 수묵, 141x145cm, 2022

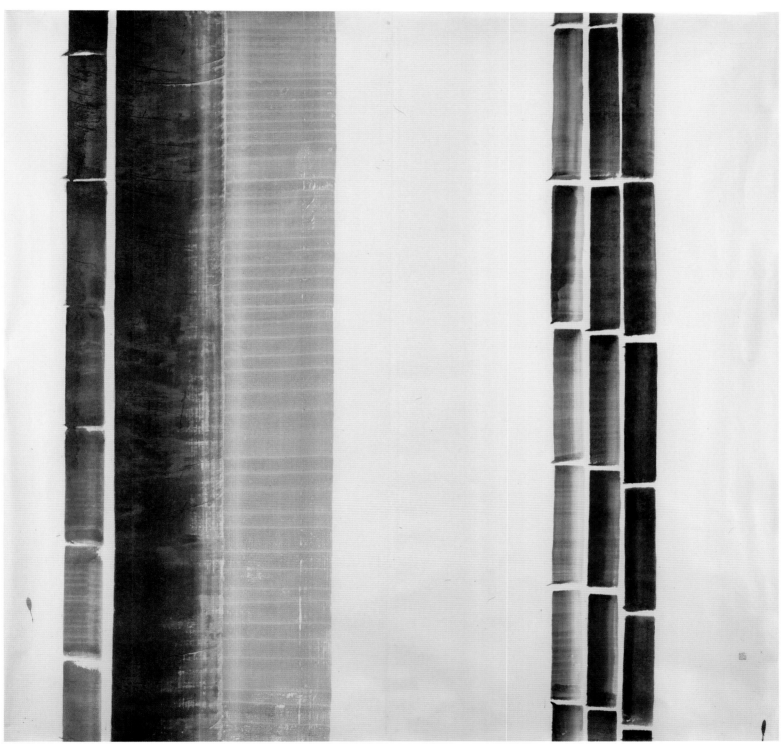

대나무4, 종이에 수묵, 141x145cm, 2022

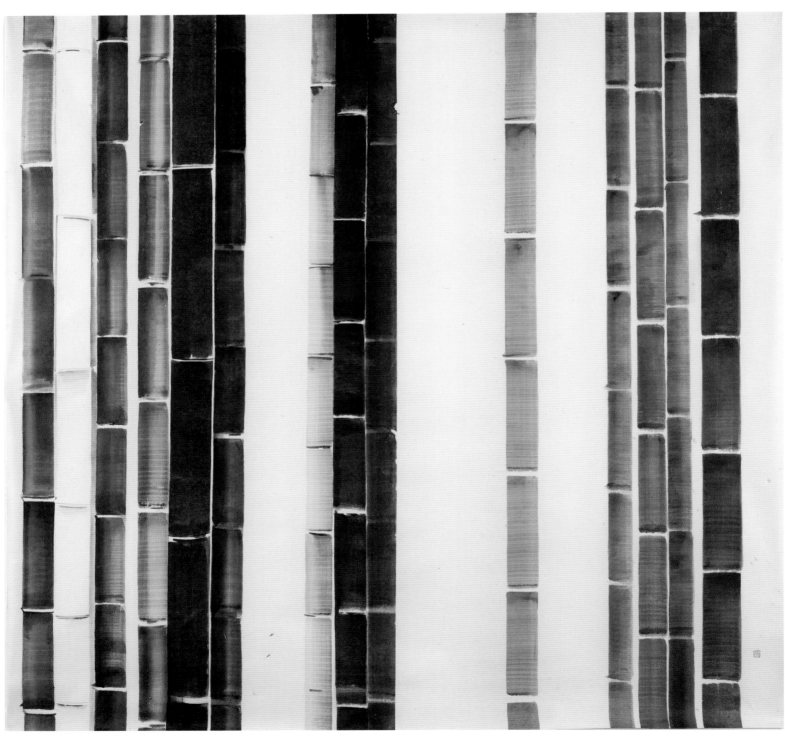

대나무2, 종이에 수묵, 141x145cm, 2022

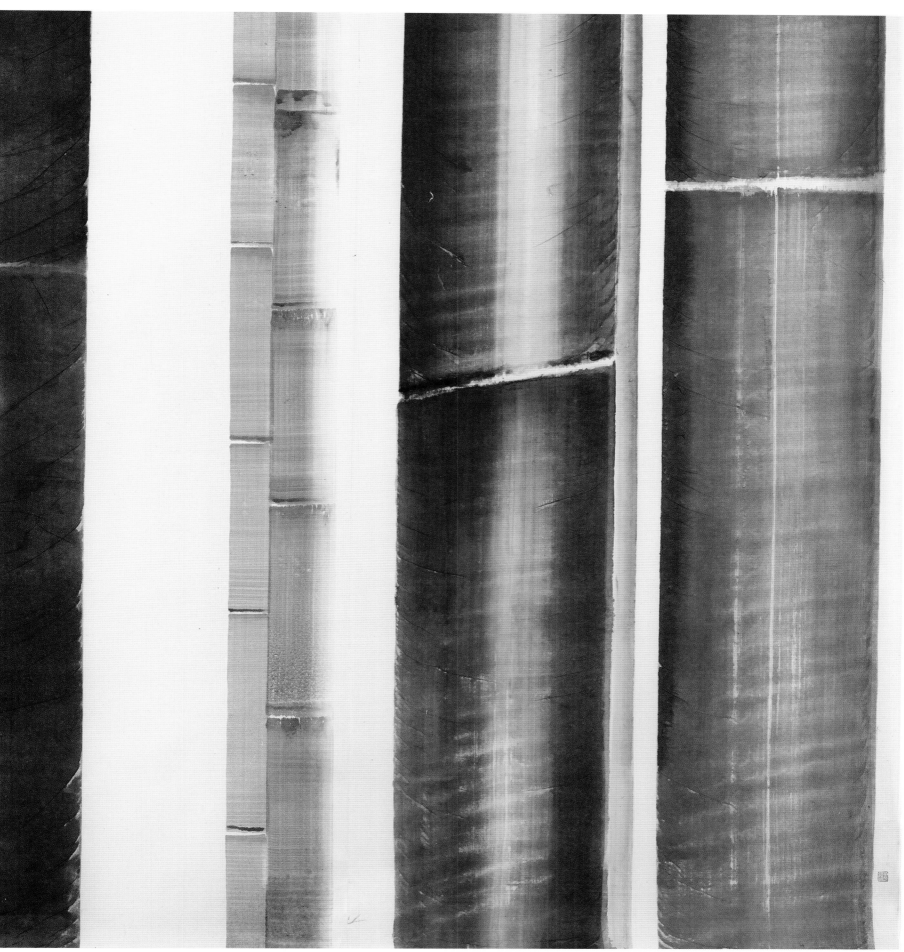

대나무3, 종이에 수묵, 141x145cm, 2022

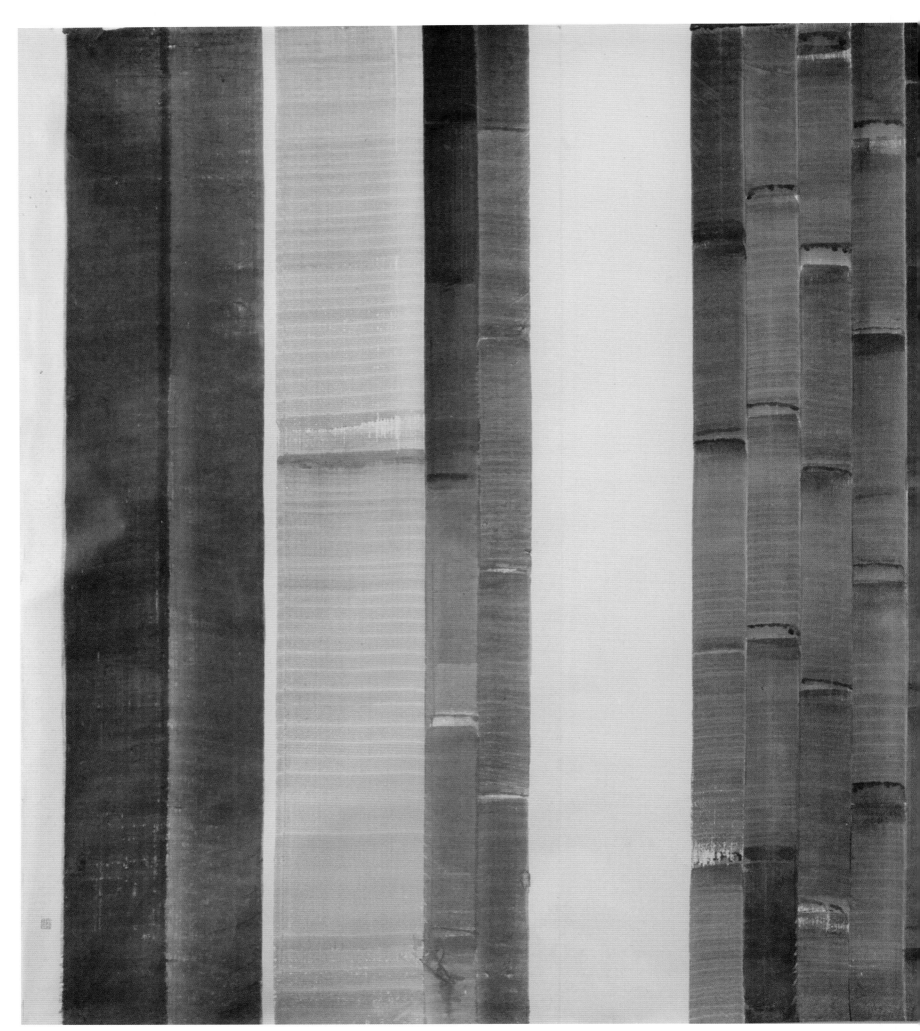

대나무5, 종이에 수묵, 141x145cm, 2022

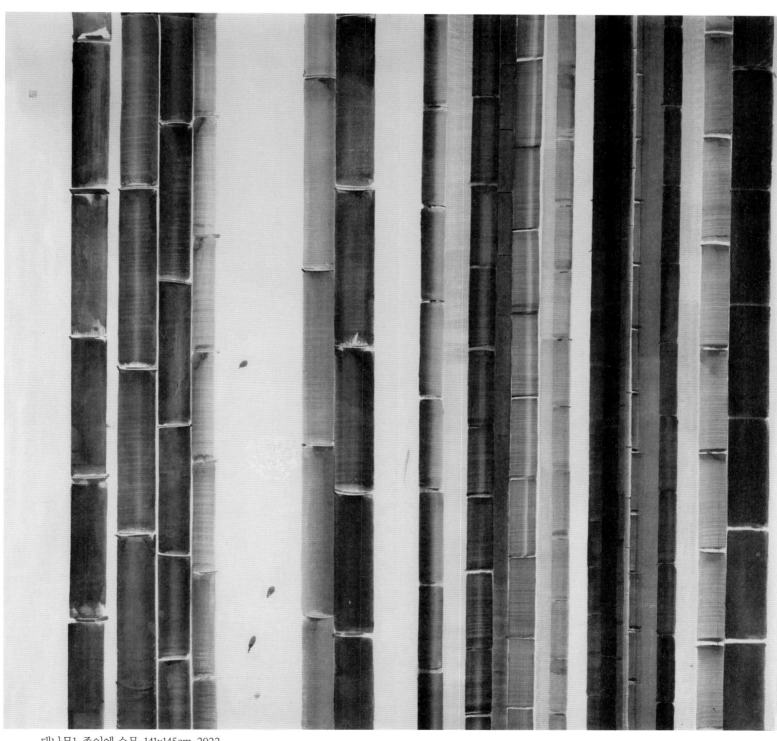

대나무1, 종이에 수묵, 141x145cm, 2022

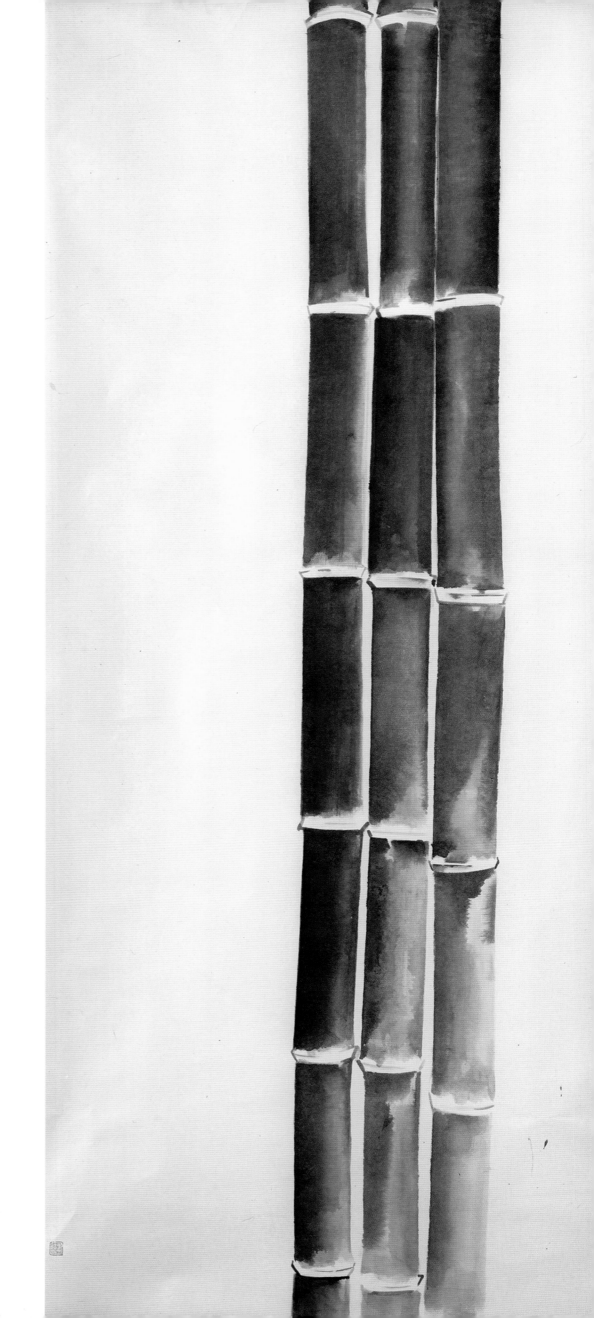

대나무6, 종이에 수묵, 141x145cm, 2022

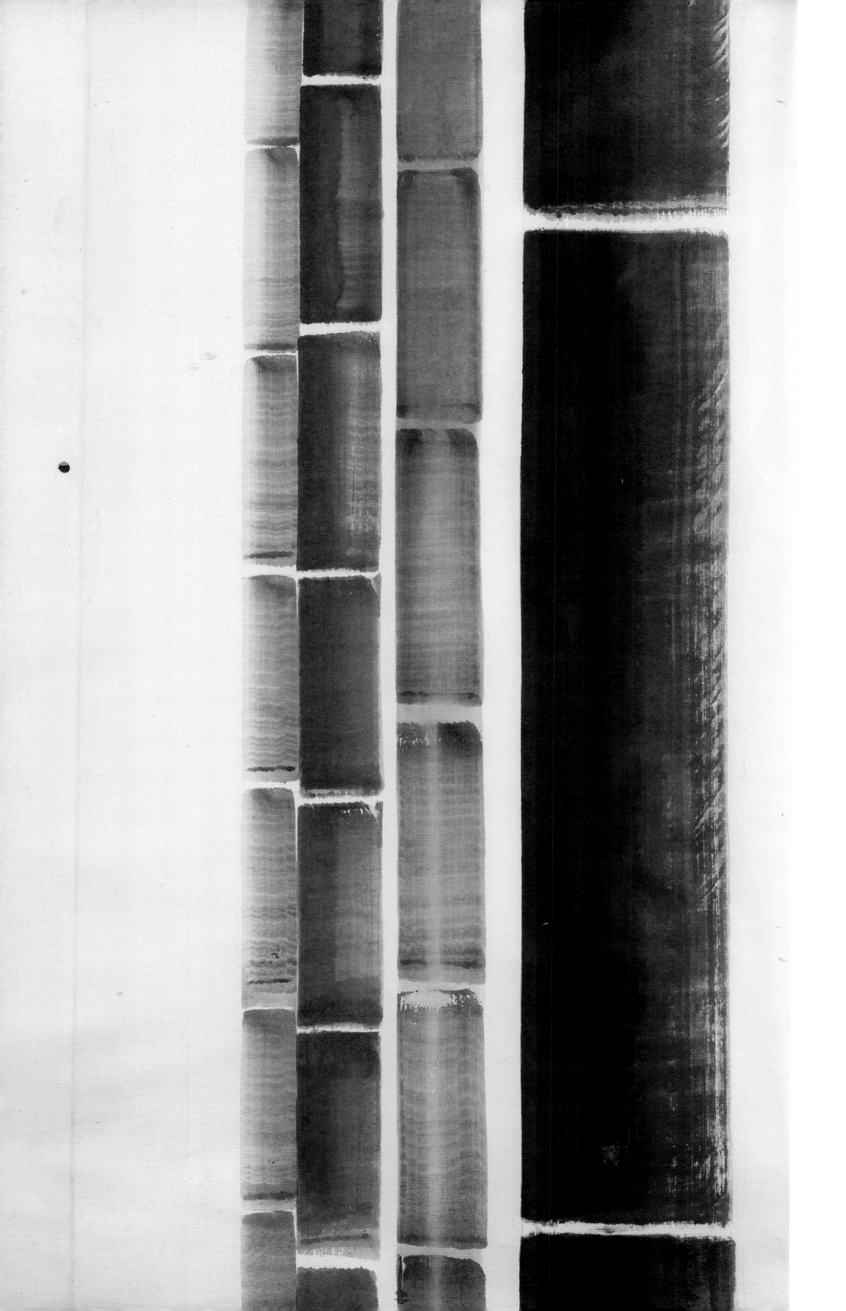

371

수묵화가 김호석의 작가노트

김호석(수묵화가)

회화는 평면 위에 화구를 이용하여 화면성(조형성)과 화인(모티프)에 의해 이루어진다. 창작은 이미지를 엮어 가는 것인데 여기에는 짜임새와 긴박감(맺힘)이 들어가야 한다. 최후에 짜임새를 줄 수 있느냐 없느냐에 따라 대가와 소가가 구분되기도 한다. 작가는 표현을 통해 시대와 문화 그리고 역사와 현실 등을 나타낸다. 그리하여 한 작가의 좋은 작품을 이해하는 것은 작가가 작품을 제작한 시기의 다양한 상황을 알게 한다는 점에서 의미가 있다. 작품을 이해하는 데는 여러 다양한 방법이 동원될 수 있다. 그중에서 작품 탄생에 대한 배경과 작가의 제작 동기 등을 아는 것은 작품을 이해하고 해석하는 데 직접적인 근거가 될 것이라 생각한다.

나는 평소 좋은 작품은 먼저 자신이 살고 있는 땅의 역사와 현실에 대한 인식을 바탕으로 출발하여야 하며 자신의 이야기이면서 나아가 너와 우리의 문제로 전개되어 공공성을 획득한 것이어야 한다고 믿어왔다. 따라서 작품의 소재는 자신에게 절박한 문제로부터 출발하여 그 내용에 맞는 형식을 찾고자 노력한다. 아울러 우리 시대의 미감이 창출되어 시대 발언으로서 의미가 있도록 고민해 왔다.

특히 전통에 머무르거나 남으로부터 영향을 받아 학습한 부분보다 자신만의 독창적 형식을 더 중요하게 생각한다. 전통은 학습기에 익힌 기초이면서 동시에 극복해야 할 대상이다. 그리고 새로운 세계로 나아가기 위한 수단이다. 나는 나의 형식과 나의 그림, 나아가 나의 미감이 되도록 노력한다.

동양회화에서 좋은 작품을 거론할 때 잘 그렸다라고 평하기보다 의경을 얻었다거나 득의작이라는 용어를 종종 사용하여 품평의 잣대로 거론한다. 여기에 동양미학의 독특한 역사가 있다.

나는 평소 작업중 작품 제작 의도와 과정에 대한 의도를 정리해 왔다. 그리고 전시회를 개최하면서 작품 제작에 따른 작가의 작업 노트를 작성해 두었다. 이런 행위는 순전히 김호석을 위한 기록의 성격이 강하다. 그리하여 나는 작업 과정 과정에서 메모한 것을 가능한 한 수사 없이 간명직재하게 하려고 했다. 이런 점에서 아래에 예시하는 작가의 글은 김호석이 작품을 제작하면서 고민하여 관류하고자 노력한 창작 의도를 이해하는 데 1차적 자료로서 의미는 있을 것이라 생각한다.

초기작품에 대한 단상

나는 70년대 말 아파트풍경을 그렸다. 변화된 현대사회의 모습을 전통수묵으로 그려보고자 함이었다. 그런데 당시의 아파트는 한탕주의로 부를 축적하기 위한 투기의 대상이었고 가난한 이들과 철저히 유리된 지대였다. 부유층의 전유물이었고 민중들에게는 이역이었다. 그때 그것은 나에게도 역시 소외감을 느끼게 하는 대상이었다. 그래서 나는 더욱 그 아파트와 잿빛 도시의 형상화에 몰두했는지도 모른다. 그리고 나는 또 그 아파트의 대칭점에 있는 아현동, 현저동 달동네를 화폭에 담았다. 시장풍경과 철시한 후의 야경, 시장의 상인이나 노점상 등 이 시대를 어렵게 살아가는 이들의 모습은 당시 내 삶의 또 다른 투영이기도 하였다.

1980년대 이후 우리사회는 큰 변화를 맞았다. 군사정권의 불의와 악의에 찬 폭력, 그리고 그 압제를 뚫고 일어서는 사람들을 보았다. 부조리한 사회에 그저 부초처럼 살아가는 듯 보이면서도 그 에네르기가 폭발하면 얼마나 큰 힘이 되는가를 6월 항쟁과 노동자 대투쟁, 대학가의 집회 등을 통해 확인하였다. 거기에서 진정한 사람들의 표정을 만났다. 이 만남은 자연히 갑오농민전쟁부터 항일의병투쟁, 4·19, 광주민중항쟁, 6월 항쟁에 이르는 민족민중운동의 근현대사를 되돌아보게 하였다. 그래서 찾은 곳이 고부, 부안, 정읍의 들녘이었고, 회문산, 지리산, 무등산 자락이었다. 답사 현장에서 지난한 역사를 살아온 한 많은 노인을 만났고, 이들에게서 민초들의 질박함과 순수함을 온몸으로 느꼈다. 또 구한말 일제시대 이후 사진자료들을 들추었다. 사진자료의 인물들과 역사현장에서 만난

노인들이 동일한 정서임을 확인하였고 항일지사로 절명하셨던 할아버지를 새삼 떠올렸다.

이들을 그리면서 이들에 어울리는 창작기법을 찾은 것이 전통적 초상화법이었다. 전통화법은 우리의 얼굴, 우리 시대 민중들의 표정을 살리는 데 적절한 묘사방법임을 가르쳐 주었다. 그러면서도 조선시대 초상화가 사대부 지배층의 전유물이었던 점에 비추어 깔끔함이나 권위적 표정 등 맞지 않은 부분이 있었다. 이는 확 풀어 제낀 필묵법을 가미하여 보완해 보려 하였고 배경에는 우리의 근현대사 정황을 깔기도 하였다.

나는 우리 역사의 질곡이 주름에 실린 인물들, 즉 농민전쟁의 후예들과 항일투사의 후손들, 생활터전을 쫓겨난 농민들, 내 주변 현실에서 만나는 일하면서 사회를 변화시키고자 노력하는 대중들 그리고 이들이 살아온 땅의 모습을 내가 추구해야 할 예술세계의 방향으로 잡았다. 이 시대를 살아가는 화가로서 해야 할 일이라는 확신에서였다. 지금도 그 생각에는 변함이 없다.

역사 속에서 걸어 나온 사람들

다시 선비정신을 생각하며 내가 선비정신을 이야기하면 사람들은 고집만 앞세우는 상투쟁이를 머리에 떠올린다. 이는 '서양화'를 '근대화'로 생각하게 만든 일제의 식민지 교육이 빚은 것이다.

선비정신이란 양반정신을 가리키는 말이 아니다. 선비는 결코 벼슬을 탐하지 않는다. 그것을 한마디로 설명하라면 나는 매천 황현 선생의 시 구절을 예로 들겠다.

가을 등불아래서 책 덮고 지난 역사 되새기니
인간 세상에 글 아는 사람 노릇 어렵기만 하구나
　　　　　　　　　　－ 황현, 「목숨을 끊으며」 중에서

'역사'를 살면서 '글 아는 사람 노릇'을 제대로 한다는 것, 선비 정신이란 이렇게 드높은 정신세계를 갖춘 투철한 지식인 정신을 가리키는 말이다. 선비는 義를 생명보다 더 소중히 여겼다. 그들은 옳은 일로 죽음을 택할지언정 불의로서 삶을 취하지 않았고 뜻을 굽혀 몸을 욕되게 하지 않았다. 어려운 때일수록 그들의 정신은 돋보였고 치열했다. 그러나 서양식 근대화가 시작된 이후 그것은 많이 상처를 입었다. 오늘날의 지식인들에게서 그러한 미덕을 찾아보기란 쉽지 않다. 그러나 나는 선비는 사라졌지만 그 정신은 면면히 이어져 온 것으로 보고 그 전통이 각계 각층의 의인들을 통해 어떻게 설득력을 얻어 왔는지를 그리고 싶었다. 우리의 근·현대사를 통해 가장 큰 문제는 외세와 분단에 의해 질곡이었기 때문에 내게 관심을 끈 것은 자연히 그곳에서 소아를 버리고 대아를 얻은 사람들이 되었다.

나는 수묵이라는 조형방식을 정말 사랑한다. 인간의 정신을 담기에 유리한 이 수묵이, 날로 새로워져 가는 현실을 감당 못하는 낡은 언어로 취급당하지 않게 하기 위해서 나는 나름대로 노력을 기울여 왔다. 리얼리즘을 추구하는 사람이 어떤 의미에서는 모더니티를 잃지 않기 위한 고민을 더 많이 했다고 할 수 있을 만큼 현대의 눈, 현대적 사고, 현대적 미의식을 얻기 위해 몸부림쳐 온 것이다. 문제는 이것을 서양의 전통 위에서 답답해 보일지 모르지만 내게는 퍽 자연스러운 것이다. 어른들이 자기의 근거와 뿌리가 없는 삶을 염려하듯이 나 역시 '본'이 없는 예술, 자기세계의 근거와 뿌리가 없는 예술을 염려해 왔다.

먼동

먼동이 튼다. 어두움도 아니고 밝음도 아닌, 어두움 속에서 어두움을 보는 것, 그것은 알 수 없는 세계이자, 알고 싶은 세계이다. 알 수 없는 세계에는 알고자 하는 무의식적 마음이 있다. 어두움 쪽에 있는, 어두움의 숭고함을 느끼고 싶게 한다.

나는 사람의 뒷모습을 좋아한다. 뒷모습에는 연민과 그리움이 있다. 그리고 그늘이 있다. 우리는 등을 보고 저쪽 하늘과 안락함과 멀리 보이는 무량의 세계를 상상한다. 그 반대편에도 무언가가 있다.

나의 작품 중 '관음'이란 그림이 있다. 고양이가 풍경(風磬)을 쳐다보는 형상이다. 고양이는 몸을 배배 S자로 꼬면서 형과 색을 탐하고 있다. "저 놈 좀 봐라. 저놈 좀 봐라. 저 물고기를 잡아먹어 보았으면…." 하는 마음이다. 고양이와 공중에 매달린 풍경과의 거리는 점프를 해서 닿을 수 없는 거리임에도 말이다. 여기에서 나는 광대무변한 것을 남겨 놓고자 공간을 비웠다. 그것이 바로 반대 시선이다. 아무것도 없는데 우리는 우리가 보는 순간 풍자를 느낄 수 있다. 똑 같이 그림의 형상에 빠져 웃고 있는 자신을 보게 될 것이다. 어느 순간 자신이 풍자의 대상이 되어 버린다. 무언가 있는 선험적인 세계가 고양이의 팽팽한 긴장과 몸을 획 돌리면서 꿈꾸는 어리석음, 물고기 한 마리가 깨달음의 소리와 여백이 자아내는 또 다른 형상을 아무것도 아닌 것으로 만든다. 내 마음 속에서 같이 한다. 마음이 마음의 대상이 되고 정신이 정신의 대상이 된다. 그러면서 저것이 거꾸로 나를 풍자하는 것, 역풍자이다. 역풍자에는 해학과 풍자가 같이 있다. 마음속에 무언가를 불러일으키게 하는 선험성이 있다. 근본에 대한 성찰을 하게 하면서 자신을 되돌아보게 한다. 알 수 없어요, 알 수 있어요, 그런 이야기를 하고 싶다.

우리시대의 대선사를 만난 것은 행운이었다. 나는 이 분들을 만나면서 나누었던 인연들을 소중히 생각한다. 그림의 동기이면서 제작 과정의 기록일 수 있다는 생각에서다.

우리시대, 한국화에 대한 문제를 간단히 정리한다.
가) 한국화는 고루하다, 작품을 보지 않아도 볼 것 없다고 생각하는 경향이 있다. 즉 한 수 접히는 장르가 되어 버렸다.
나) 한국화는 정신적 이야기를 하는 것으로 보인다. 그러나 그 정신성을 읽는데 어려움이 있다. 화의는 파악하기 어렵다.
다) 한국화는 표현 방법에서 옛날 방식과 다르지 않다. 변화된 시대에 현실을 담는데 적절하지 않다. 천편일률적이다.
라) 한국화는 표현 기법에서 사실적으로 표현하는 데 한계가 있다. 특히 재료의 측면에서, 한국화 물감은 서양화에 비해 강렬하지 못하고 덧칠하지도 못하는 등의 제한을 갖는다. 똑같이 그린다는 것으로 서양화와 경쟁이 되지 않는다.
마) 그럼에도 불구하고, 한국화 재료 개발은 거의 이루어지지 않았다. 안료 개발은 새로운 예술형식을 만들 수 있다.
바) 한국화의 화목이 변화된 시대를 표현하는 데 부족하다. 산수화니 사군자니 잘 그렸다는 것이 무언지 파악하기 쉽지 않다.

이제는 여행 자유화를 통해 서양적인 요소와 비교가 가능하다. 또한 서양적인 요소가 삶을 지배하고 있다. 한국화는 서양화의 자유분방함과 현란하고 화려한 색채에 비해 낙후한 양식으로 평가해 버린다.

한국화의 현대적 변용과 발전 가능성에 대해 고민이 필요하다.

빛 속에 숨다

수묵화에서 형상을 지웠다. 마지막 남은 것은 점이고 획이다. 궁극에는 바탕과 재료 즉 백과 흑만 남았다. 이젠 더 지울 수가 없다. 나는 이 먹 한 점을 동양 예술의 본질이라 여긴다. 불과 물의 조화, 그것은 내 예술의 출발점이자 종착지이다.

자연은 우열이 없다. 넘치면 덜고 부족하면 더해주는 칭물평시(稱物平施)의 원리가 있다. 그러면서 자연은 끊임없이 변화 생성을 반복하며 인간과 함께 완전함을 지향하며 나아간다.

한국의 수묵화는 드높은 정신 표현을 지향점으로 삼는다. 간결하고 담백하다. 나는 과거의 전통 양식이 우리 시대에 소통될 수 있도록 노력해 왔다. 이번 전시는 내가 살아온 생활과 경험을 바탕으로 한다. 시대정신이 요구하는 것이 무엇인가를 생각했다.

본질에 대해 고민했다. 주된 소재는 작고 소소하지만 의미까지 작지 않은 미물들을 등극시켰다. 화면은 형상과 공간이 상충된 조화의 공간이 되도록 했다. 붓과 먹을 뺐다. 자연히 여백이 커졌고 반면 설명이 줄었다. 비운 만큼 의미는 증폭된다. 그리고 채워진다. 여백은 우주에 가득찬 에너지이다.

하나의 작품에는 다원적 이미지가 내포되어 있다. 내가 네가 되고 때론 알 수 없다. 빛은 사물을 가리지 않고 골고루 비추어 준다. 단순함 그리고 맑음과 자유로움, 그것은 인간이 추구해 온 보편적 가치이다. 나는 있고 없음이 아니라 있고 없음이 통합된 수많은 타자를 기억하고 싶었다.

생명의 근원에 대한 심오함은 역사가 되었다. 인도는 'O'(空)의 근원지이다. 한국은 물질보다 대의명분이라는 정신을 실천한 역사가 있다. 인류 공통의 관심사는 본질과의 조화 그리고 생명존중이라고 생각한다. 참된 인생은 자기의 본명성(本命星)을 찾아가는 과정이다. 내가 현장을 떠나지 못하고 자신을 응시하는 이유다.

나를 돌아보고 있다.

- 전시에 따른 많은 「작가노트」는 지면상 여기까지만 수록하기로 합니다. <편집자>

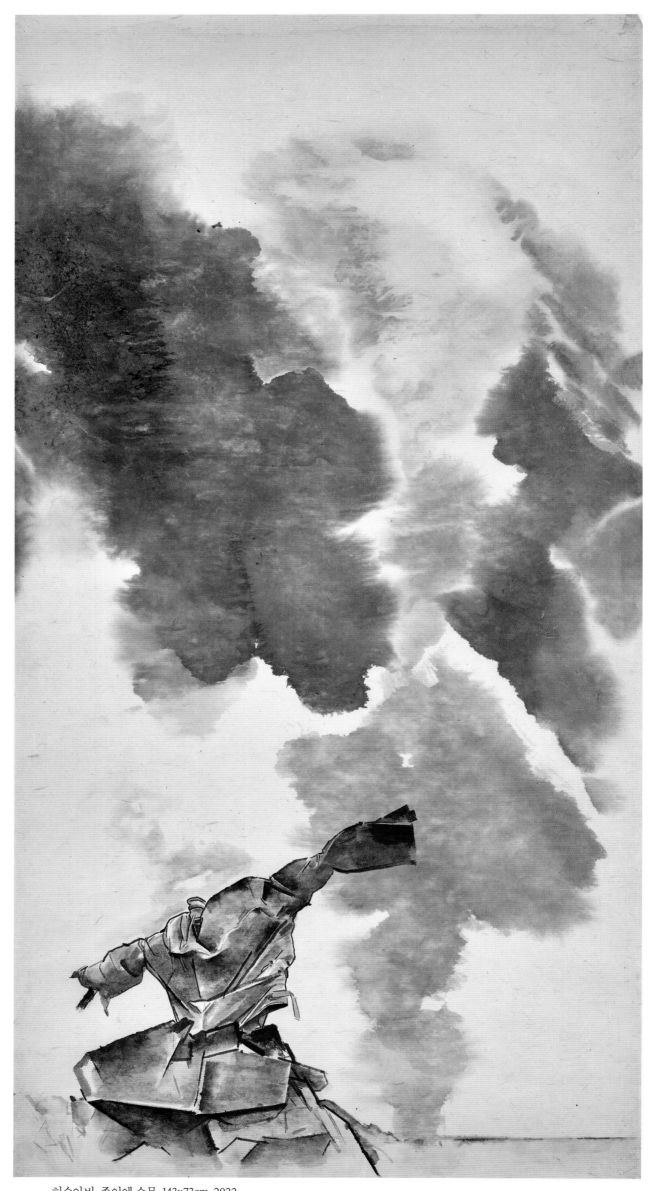

허수아비, 종이에 수묵, 143x73cm, 2022

화해
김호석의 살풀이

저자 청원스님

시외버스를 타고, 지하철을 타고, 버스를 타고 다시 버스를 갈아타고서 시 끄트머리의 건물 3층 화가의 작업실에 도착했다. 책과 화구로 어수선한 넓지 않은 직사각형 공간의 입구 맞은 편 벽에 세로로 길게 두 장, 아직 배접하지 않은 작품을 걸어둔다. 화면 가득 모기가 있다. 버둥거리는 놈, 이미 죽은 놈. 또 다른 화면에는 무언지 모를 자잘한 흔적들이 흩어져 있다. 아니 주먹주먹 흩뿌린 듯 모닥모닥 뭉쳐 널려 있다. 무얼까? 화가가 표현하고자 하는 것이 아름다움이 아닌 것은 확실하다. 잘 모르는 마음이 꽉 뭉쳐 움직이지 못한다. 상투적인 언사들을 불러내는 두뇌와 심장의 작용이 거기 있기나 했나 싶게 진공상태가 된다. 그러다 마치 체기에 가슴이 답답하고 머리가 띵하니 아파오듯 압력이 차오른다. 뭘까? 불교 철학이 역사를 관통하며 질기게 붙들고 늘어지는 문제 중 하나는 '역동적으로 관계하고 간섭하는 개념과 실제의 흐름'이다. 실제의 현상과 작용을 이해하기 위해 도입된 개념은 역으로 실재를 간섭하고 규정한다. 일체유심조一切唯心造의 양날의 칼―허망하고 또 창조적인. 개념이 빚어주는 인상印象과 해석 없이 심장은 공감하지 못하는 것일까? 저 막막한 화면 위의 모기들과 구멍들을?

굳이 왜 모기일까? 통상 아름답거나 감동적이거나 상징적이거나 그런 것들이 화폭의 주인공이 되는 것을 보아왔다. 지금 여기 그러한 인상과 해석은 도무지 갖다 붙일 수가 없다. 그리하여 맨 눈으로 마주해본다. 섬세하다. 살아오며 여러 번 마주했던 버둥거리는 혹은 죽어 쓰러진 작은 사체들. 미물微物. 그저 나를 공격한다는 이유로 그를 때려 죽이는 폭력의 정당성이 인정되어온 작은 곤충. 꽃 위에 앉아 있으면 사진 찍고 싶은 아름다운 장면의 완성이 되고, 나를 향해 날아오면 공포의 대상이 되는 벌(蜂)과 같은 양가성兩價性이 모기(蚊)에게도 있을까?

인간 중심, 나(我) 중심을 걷어내고 마주하면 모기나 벌이나! 그리하여 꽃에 앉아 꿀을 빠는 벌을 보듯 거기 쓰러져 뒹구는 모기를 본다. 난초 잎 부드럽고 팽팽하게 늘어지고 꺾이듯 굽어지고 쭉 뻗은 가는 다리, 머리 가슴 배의 비례, 파르르 떨리며 공기를 흔드는 얄팍한 날개. 서양 발레의 동작인 듯 이리로 굽히고 저리로 튀는 순간 포착된 동세動勢. 그러나 미학美學보다는 정세情勢가 치고 들어온다. 아프다. 고통스럽다. 산란産卵을 위한 생명의 본성으로 죽음을 무릅쓴 비행 끝에 귀하디 귀한 피 한 모금을 마셨건만 집채만한 손바닥이 날아와 무자비하게 온몸을 후려친다. 학살虐殺! 학살자를 향한 분노가 일어난다. 그럴 만했는가? 죽일 만했는가? 내가 피해자와 함께 서 있을 때 어떠한 죽임도 정당할 수 없다. 그러나 내가 가해자와 함께 서 있을 때 살상殺傷은 정당방위, 정의正義 구현. 그저 나의 소속으로 인해 뒤집어지는 가치는 과연 신뢰할 만한가? 지킬 만한가? 뒤집고 엎고 바꾸고 섞어 봄으로써 도달할 수 있는 피안彼岸의 공정성은 있을까? 미덕은 있을까? 화해和解와 평화는 가능할까? 정의正義가 포기되지 않으면서 불의不義를 "죽이지" 않을 수 있을까? 정의와 불의가 각자 고수하는 전선戰線의 참호로부터 걸어나와 억지로라도 "네가 되어보고, 너를 이해함으로써, 너를 죽이지 않고 너를 살려냄으로써 비로소 나를 살리고 나를 해방하는(相生)" 그런 제3, 제 4의 엉뚱한 길들은 열려 있는가?

화가는 질문하고 있는 것이 아닐까? 통상적인 아름다움을 걷어냄으로써, 늘 그래왔던 '주인공이 될 만한' 대상을 비껴감으로써, 그리고 중심을 제거하고 남은 화면을 비틀고 왜곡하고 증폭하여 낯설게 함으로써. 늘 "당연當然"하고 "옳다"고 의심 없던 각자의 "생각의 흐름"에 대해 과연 그러하냐고, 그렇기만 하냐고, 그래도 되냐고 묻고 있는 것은 아닐까? 무엇을 보고 있느냐고, 어떻게 보아왔느냐고, 그리고 여전하냐고.

화가는 어느 인터뷰에서 이렇게 말한 적이 있다. "주관을 내세우지만 어느 순간 주관이 없는 상태를 추구합니다. 말장난 같지만 … 칼날같이 이리 넘어가고 저리 넘기는 … / 주객主客이 동전의 양면 같은? / 네, 그런." 그러므로 그의 질문은 스스로에게 묻는 것이고 보는 이에게 묻는 것이고 시대에게 묻는 것이고 이치에 묻는 것일 것이다. 그렇기만 하냐고. 작품을 보고 감동하며 순하게 흐르지 말고, 막혀보고 부딪쳐보고 거부당해보고 급체한 듯 숨이 꼴딱 넘어가 보고 작가의 의도와는 상관 없이 즉물적卽物的으로 마주하여 탐색하고 어우러져 제멋대로 소용돌이쳐 보라고. 그리하여 뫼비우스의 띠(Möbius strip), 클라인 씨의 병(Klein's Bottle) 안과 밖이 뒤틀리고 연결되고 뒤섞이듯이, 주객主客을 전도시켜 보고, 의미를 뒤집어 보고, 결국은 동전의 양면처럼 한 몸인 전체로서의 차원에 접속해보자고. 그리하여 잡화엄식雜華嚴飾 평화平和롭고 안녕安寧하자고.

김호석 Kim Ho Suk

1981년 홍익대학교 미술대학 동양화과 졸업
1987년 홍익대학교 대학원 동양화과 졸업
2006년 동국대학교 대학원 미술사학과 졸업(문학박사)
2008-2014년 한국전통문화대학교 교수 역임

개인전
1986년 제1회 김호석 수묵전(관훈미술관)
1988년 김호석 초대전(온다라미술관)
1989년 김호석 전(관훈미술관)
1991년 김호석 초대전(가나화랑)
1993년 김호석 초대전(샘터화랑, 스페이스 샘터)
1995년 김호석 수묵인물화전(예술의 전당 한가람미술관)
1996년 김호석 근현대인물전–역사 속에서 걸어 나온 사람들(동산방화랑)
1996년 김호석 수묵인물화전(국제신문 전시실)
1998년 김호석 전 – 함께 가는 길(동산방화랑)
1998년 김호석 전 – 그날의 화엄(동산방화랑)
1999년 올해의 작가 김호석 전(국립현대미술관)
1999년 김호석 초대전 – 또 다른 지평선(아라리오갤러리)
2002년 김호석전– 19번의 농담(동산방화랑)
2006년 김호석 전– 문명에 활을 겨누다(동산방화랑)
2006년 김호석 초대전 –빈 발자국 소리(금산갤러리)
2007년 '어디에서 보아도 나는 모악이다' – 김호석 전(제 5전시실), (전북 도립미술관)
2009년 가전 김호석전 – 일상에서 건진 우리시대 풍속도(청원군립 대청호미술관)
2012년 김호석 수묵화전 – 웃다(공아트스페이스)
2013년 김호석 수묵화전– 그리움이 숨 막혀 그림이 된 김호석 붓(아라아트센터)
2014년 김호석 수묵화전– 묻다(광주시립미술관 GMA갤러리)
2015년 김호석 초대전– 틈(고려대학교 박물관)
2016년 김호석 초대전–먼동(한경갤러리)
2016년 김호석전–사랑방 이야기(미룸 갤러리)
2017년 김호석 초대전–"Hiding Inside the Light(National Gallery of Modern Art,
 NewDelhi, Bengaluru)
2019년 김호석 초대전–보다(제주 돌문화공원 오백장군 갤러리)
2021년 김호석 석재 문화상 수상 초대전(수피아미술관)
2021년 김호석 초대전–사유의 경련(아트파크)
2023년 김호석 초대전–검은 먹, 한 점(광주시립미술관)
2023년 김호석 초대전–이강, 세상을 품다(광주5.18기록관)

수상
1979년 제2회 중앙미술대전: 장려상(중앙일보사 주최, 국립현대미술관)
1980년 제3회 중앙미술대전: 특선(중앙일보사 주최, 국립현대미술관)
1980년 제7회 한국미술대상전: 장려상(한국일보사 주최, 국립현대미술관)
2000년 제3회 광주비엔날레: 미술 기자상
2021년 석재문화상

단체전
1981년 '81 청년작가전 초대(국립현대미술관 기획)
 익우전(미술회관)
 한국 현대수묵화전 초대(국립현대미술관 기획)
 오늘의 전통회화 '81전(관훈미술관)
 수묵화 4인전(동산방화랑)
1982년 묵그리고 점과 선전(관훈미술관)
1983년 수묵의 현상전(관훈미술관)
 제4회 동·서양화 정예작가 초대전(서울신문사 주최, 롯데화랑)
1984년 한국화 단면전(미술회관)
1985년 현대 한국화 시각전(관훈미술관)
 한국화 채묵(彩墨)의 집점(集點) – 청년시대의 모색과 시도 '85(관훈미술관)
1986년 현대 한국 채묵화, 동서의식의 만남(Paris, France 한국문화원)
1987년 유홍준 평론집 『80년대 미술의 현장과 작가들』 출판기념
 우리시대의 작가 22인전(그림마당, 민)
 이 시대의 한국화 신표현전(미술회관)
 오늘의 한국화 수묵전(바탕골 미술회관 기획, 바탕골 미술관)
 오늘의 한국 초대작가전(Gallery Korea, New York)

1988년 물과 먹의 소리전(관훈미술관)
 한국화 의식의 전환전(관훈미술관)
 서울 현대 미술제(미술회관)
 현대 한국회화전 초대(호암갤러리)
 한국화 4인전 초대(갤러리 상문당)
1989년 오늘의 서울전(미술회관)
 향토현에서 곰나루까지(개관기념전, 예술마당 금강)
 현대 수묵전(동덕갤러리)
 '80년대의 형상미술전(금호 갤러리)
 현대 한국회화전(호암 갤러리)
1990년 90년대의 한국화 전망전(미술회관)
 젊은 모색 '90(국립현대미술관)
 한국미술– 오늘의 상황(예술의 전당 미술관)
 오늘의 초상(모란미술관)
 농촌 현실과 농민의 모습전(온다라미술관)
 젊은 시각 – 내일에의 제안전(예술의 전당 미술관)
1991년 한국화 물성과 시대정신전(미술회관)
 한국화 동세대전(아라리오미술관)
 한국화 6인의 심상과 형상전(갤러리 이콘)
1992년 90년대 우리 미술의 단면전(우리미술연구소 기획, 학고재)
 인간, 그 얼굴과 역사 – 현대미술의 동향, 30대 작가전(미술회관)
 한국현대미술 – 1992 표정(새갤러리)
 전통의 맥 – 한국성 모색전(서남미술관)
 제8회 JAALA '제3세계와 우리들'전(일본 동경도 미술관)
1993년 '93 한국화, 그 시각적 표현의 개방성(갤러리 그레이스)
 인물화, 삶의 표정전(현대아트 갤러리)
 비무장지대 예술문화운동 작업전(서울시립미술관)
 태평양을 건너서: 오늘의 한국미술(뉴욕 퀸즈미술관)
1994년 동학농민혁명 100주년 기념전시회(예술의 전당 미술관)
 '한국현대미술 27인의 아포리즘' 전(부산 월드화랑)
 제4회 제주신라미술전(가나화랑 주관, 제주신라)
 서울 600년, 서울 풍경의 변천전(예술의 전당 미술관)
1995년 우리시대 거울보기(동아 갤러리)
 한국현대미술전(Magyar Nemzeria, Galeria Budapest)
1996년 오늘의 한국화– 그 맥락과 전개(덕원 미술관)
1996년 인간의 해석(갤러리 사비나)
 사람+人間 (갤러리 목시)
 미술 속의 동물 – 그 상징과 해학(갤러리 사비나)
 제2회 한국일보 청년작가 초대전(예술의 전당 미술관)
 전통과 현실의 작가 17인 전(학고재 화랑)
 CONTEMPORARY ART IN ASIA(Queens Museum, New York)
 도시와 미술전(서울시립미술관)
 동아시아 모더니즘과 오늘의 한국미술(원서 갤러리)
 한국의 모더니즘의 전개– 근대의 초극(금호미술관)
1997년 우리시대의 초상 – 아버지(성곡미술관)
1998년 한국현대미술전(Albert Borschette Conference Centre)
1999년 역대 수상작가 초대전(호암갤러리)
 인물로 보는 한국미술(호암갤러리)
2000년 제3회 광주비엔날레 본 전시 – 한국, 오세아니아(비엔날레 전시관)
 알상, 삶, 미술전 (대전 시립미술관)
 깨달음의 길을 간 얼굴들 –한국 고승 진영전(직지사 성보박물관)
2001년 2001희망 – 歲畵展 (가나아트센터)
 1980년대 리얼리즘과 그 시대(가나아트센터 전관)
 변혁기의 한국화 – 투사와 조망(공평아트센터)
2002년 '도시에서 쉬다'(일민미술관)
 완당과 완당바람– 추사 김정희와 그의 친구들(학고재 화랑)
 한·중 2002 새로운 표정(예술의 전당 미술관)
 우리들의 얼굴(제비울 미술관)
2003년 제6회 포천미술협회 초대전(포천 반월아트홀 전시실)
2005년 고승유묵전(예술의 전당 서예 박물관)
 국제현대미술전 DMZ-2005(헤이리 북하우스)
 우리시대를 이끈 미술가 30인(서울옥션센터)

2006년 여성·일·미술–한국 미술에 나타난 여성의 노동(이화여자대학교 박물관)
2007년 한국화 1953-2007전(서울 시립미술관)
 가족 보듬기(광주 시립미술관)
 비평적 시각–130여명의 작가들, 근대에서 최근까지(인사 아트센터)
2009년 잊혀져간 단종–역사의 숨결을 찾아(한국 전시관)
2010년 BLACK and WHITE–그 사이의 풍경들(이윤수 갤러리)
 젊은 모색30(국립현대미술관)
 제주 추사관 개관 전(제주 추사관)
 노무현 전 대통령 추모전(갤러리 루미나리에)
2011년 '긴'–사이를 걷다–경기대학교 호연 갤러리
 올해의 작가 23인의 이야기 1995~2010(국립현대미술관)
2012년 채용신과 한국의 초상미술 – 이상과 허상에 꽃피다(전북도립미술관)
 길 떠난 예술가의 이야기 생각여행(경기도 미술관)
2013년 교과서 속 현대미술을 만나다(제주도립미술관)
2015년 "1980년대와 한국미술"(전북도립미술관)
 겸재 정선, 현대에 다시 태어난다면…전(겸재정선미술관)
 '신소장품2014'전(광주시립미술관)
 시민과 함께하는 광복 70년 위대한 흐름"소란스러운, 뜨거운, 넘치는"(국립현대미술관)
 2015년-2016년 한국화 소장품 특별전 제1부<멈추고, 보다>(국립현대미술관)
2016년 가나아트 컬렉션 앤솔러지(GanaArt Collection Anthology)(서울시립미술관)
2017년 삼라만상 신소장품2016-16, 김환기에서 양푸동까지(국립현대미술관)
2017년 2017 전남 국제 수묵 프리비엔날레(목포 문화 예술회관)
 청년의 초상(대한민국 역사박물관)
2018년 현대 수묵3인전(누벨백 미술관)
2019년 다시 이는 독립 물결전(누벨백 미술관)
 수묵정신(전북도립미술관)
2020년 한국의 인물화(현대화랑)
2021년 그들의 내밀한 창작 전개도(아트비트 갤러리)
 묵향, 먹의 고향에서 피다(누벨백 미술관)
 동경대전(자하 미술관)
 DNA:한국미술 어제와 오늘(국립현대미술관 덕수궁)
2022년 수묵의 오늘(최북 미술관)
 Hi-story.gif(자하미술관)

저서
『역사의 이름』 당대출판사, 1996.
『문명에 활을 겨누다』 문학동네, 2006
『한국의 바위그림』 문학동네, 2008
『김호석 수묵화 '웃다'』 예서원, 2012
『그림으로 쓴 역사책 반구대 암각화』 예맥, 2013
『김호석 수묵화집』 고려대학교 출판국, 2015
『모든 벽은 문이다』 도서출판 선, 2016
『사유의 경련』 도서출판 선, 2022
『이강은 이강이다』 도서출판 선, 2023

김호석 연구 단행본
『옷자락의 그림자까지 그림자에 스민 숨결까지(김호석의 수묵화를 읽다)』 김형수 지음,
문학동네, 2008
『수녀님, 서툰 그림읽기』 장요세파 지음, 도서출판 선, 2017
『수녀님, 화백의 안경을 빌려 쓰다』 장요세파 지음, 도서출판 선, 2019
『모자라고도 넘치는 고요』 글 장요세파, 그림 김호석, 파람북, 2022

작품소장
국회의사당 / 국립현대미술관 / 서울시립미술관 / 호암미술관 / 아라리오미술관
주 터키 한국대사관 / 주 필리핀 한국대사관 / 해인사 백련암 / 해인사 지족암 / 직지사 중암
불광사 / 겁외사 / 법성사 / 대흥사 성보박물관 / 고려대학교 박물관 / 강진군청(다산초당)
정송강선생 사당 / 제주 추사관 / 아모레 퍼시픽 미술관 / 흥국생명 / 광주시립미술관

참고자료

1. 김경갑, 틈에 쉼표 더하면 희망·잉태의 공간<한국경제> 2015. 7. 16
2. 심정윤·유기영, "형상에 갇히지 말고 그 안에 담긴 메시지를 읽어야" <고대학보> 2015. 7. 20
3. 이선주, 화가 김호석 선비정신으로 우리시대 현실을 조명<toppclass> 2015. 9
4. 김경갑, "먼동의 붉은 희망 틔우려 40년 수묵화 고집"<한국경제> 2016. 2. 14
5. 이광형, 수묵 한국화가 김호석 화백 '먼동'전 "일상에서 만나는 해학과..."<국민일보> 2016. 2. 21
6. 김호석, 김호석의 내 인생의 책-글자에서 맑음을 깨닫다.<경향신문> 2016.2.29
7. 김호석, 김호석의 내 인생의 책-우리 모두의 거울, 아큐<경향신문> 2016. 3. 1
8. 김호석, 김호석의 내 인생의 책-치열한 삶, 그것이 곧 예술<경향신문> 2016. 3. 2
9. 김호석, 김호석의 내 인생의 책-시대의 큰 정신, 그릴 수 있을까<경향신문> 2016. 3. 3
10. 김호석, 김호석의 내 인생의 책-시대에 대한 눈부신 통찰<경향신문> 2016. 3. 4
11. 이윤미, 수묵화가 김호석이 본 이 시대의 큰스님...<헤럴드경제> 2016. 3. 14
12. 안직수, '성철스님은 빈대를 잡아주고...' 수묵으로 그려 낸 고승들의 가르침 <불교신문>
13. 박도일, 형태 아닌 내면 찾는 구도자···진영을 인물화서 禪畵 경지로<현대불고> 2016. 4. 6
14. 김호석, 반구대 암각화 보존, 댐 수위 낮추는'수위 조절안'이 답이다<경향신문> 2016. 8. 4
15. 박영문, 화려하지 않아 좋다···수묵이 전하는 지혜<대전일보> 2016. 8. 11
16. 강선영, 화폭 가득···정겨운 얼굴, 행복한 표정<금강일보> 2016. 8. 18
17. 임효인, 그림으로 돌아보는 '우리네 정서' <중도일보> 2016. 8. 12
18. 박종영, "그림은 사람을 움직인다는 희망 버리지 않아"<대전문화타임즈> 2016. 8. 12
19. 심혜리, "초의선사 초상화,소치작품 아냐···일제 강점기 때 만든 모사본"<경향신문> 2016. 10. 10
20. 박상현, 초의선사 초상화는 일본풍...소치 작품 아닌 이모본"<연합뉴스> 2016. 10. 10
21. 신성민, "現 초의 진영,일본풍 이모본...소치작품 아냐"<현대불교신문> 2016. 10. 11
22. 김도형, 山中 수녀의 맑은 목소리, 속세에 전한 화가<동아일보> 2016. 11. 23
23. 김호석, 스스로 한계 깨버린 원효의 파격적 사상과 명쾌함 담아<법보신문> 2017. 1. 4
24. 김희연, 학봉의 초상화가 궁금한 까닭은<경향신문> 2017. 2. 13
25. 김종록, "매창, 생명력 넘치는 문화 예술인을 그렸다"<새전북신문> 2017. 4. 4
26. 손영옥, 한국의 수묵정신, 인도 명상과 맥이 닿다<국민일보> 2017. 5. 16
27. 도재기, 인도가 처음 초대한 한국 수묵화<경향신문> 2017. 5. 16
28. 정유진, "세수하는 성철스님 보실래요?"<조선일보> 2017. 5. 16
29. 이향휘, "삶 긍정하는 수묵화, 印度 매료시킬 것"<매일경제> 2017. 5. 16
30. 이한빛, 인도로 간 묵향...'황희' '미물' 세상 이치를 깨우다<헤럴드경제> 2017. 5. 22
31. 손영옥, 김호석 화백, 인도 국립현대 미술관서 개인전 "한국의 수묵 정신, 인도 명상"<국민일보> 2017. 5. 15
32. 함혜리, 한국화가 김호석, 한국 작가론 첫 인도 국립현대미술관 초대전<서울신문> 2017. 5. 16
33. Art facilitates cultural exchange<Millennium post> 2017. 5. 21.
34. 'Hiding Inside the Light' is a tour on Korea<Novodaya Times> 2017. 5. 22
35. Exhibition 'Hiding Inside the Light' is on display till 25th June <Vir Arjun> 2017. 5. 22.
36. Leading S.Korean artist's exhibition inaugurated at NGMA<Business Standard> 2017. 5. 22
37. Exhibition the life closely – 'Hiding Inside the Light'<Virat Vaibhav> 2017. 5. 23
38. Anjana Mahato. Harmonising Dual Colours<The Pioneer> 2017. 5. 2.
39. A Korean art showcase in the capital<HT city> 2017. 5. 24
40. The Charm of Mono-chromes from Korea<Zoom Delhi> 2017. 5. 26
41. South Korea artist showcases realistic Portraits in Delhi<Sunday Guardian> 2017. 5. 28
42. Shades of Black<Indian Express> 2017. 5. 30
43. 김도형, 전통한지 뿌리 찾기 팔 걷은 한국화가<동아일보> 2017. 6. 9
44. 김호석, 외국에서만 알아주는 한지<국민일보> 2018. 1. 13

45. 김호석, 특강-'실패한 화가의 자기 고백' <유중아트센터> 2018. 6. 11

46. 조준형, 文대통령, 모디 인도 총리에 특별한, 초상화 선물<연합뉴스> 2018. 7. 19

47. 이상헌, 文대통령, 모디 총리에게 하나뿐인 초상화 선물...안료·종이엔 남다른 의미<국민일보> 2018. 7. 20

48. 김태경, '현대수묵 3인전' 김호석 화백"화가로서 스스로를 바꾸는 혁명"<전북일보> 2019. 2. 28

49. 김미진, "수묵화 운동, 전북에서 다시 일으키자"<전북도민일보> 2019. 3. 1

50. 정은광, 돌문화공원 김호석 작가의 전시를 다녀와서<제주의 소리> 2019. 3. 5

51. 유진수 진행 김호석 출연, 3.1운동 백주년 기념 수묵전시-김호석 화백-<JTV> 2019. 3. 11

52. 임청하, 시대정신 표현 위한 '예술가의 고민' 오롯이<제주신문> 2019. 3. 20

53. 한형진, 수묵화로 만나는 시대정신, 그리고 노무현<제주의 소리> 2019. 3. 20

54. 이재정, 돌 문화공원'김호석 수묵화 보다' 통교의 미학 제시<아시아 뉴스통신> 2019. 3. 20

55. 정아란, 수녀는 왜 생면부지 작가의 수묵화에 빠져 들었나<연합뉴스> 2019. 3. 23

56. 박진영, 수묵화 거장의 화폭서 삶의 의미를 곱씹어 보다<세계일보> 2019. 3. 27

57. 최미애, 수묵 거장의 화폭에 빠진 수녀님<영남일보> 2019. 3. 30

58. 양가람, 수녀님이 김호석 화백 작가 노트 엿보다<전남일보> 2019. 4. 4

59. 김미진, 수도자가 빌려 쓴 안경, 삶이 녹아 있는 김호석의 그림 앞에서 <전북도민일보> 2019. 4. 10

60. 원철, [동어서화]때가 돼야 비로소 붓을 쥐다<조선일보> 2019. 4. 12

61. 김호석, 강연-전통 초상화의 현대적 계승<서예박물관> 2019. 4. 17

62. 원철, [원철스님의 '가로세로'] 삶 자체가 이야기보따리로 가득 찬 화가 를 찾아가다<아주경제> 2019. 4. 27

63. 이강윤 [이강윤의 오늘] 노무현 초상화 제작 비화 첫 공개-김호석, <국민tv> 2019. 5. 23

64. 김호석, 한지를 한지라 하지 못하고<전북일보> 2019. 7. 2

65. 김호석, 문화재의 숲을 만들자<전북일보> 2019. 7. 29

66. 김호석, 전북도립미술관의 쇄신을 위한 제언<전북일보> 2019. 8. 30

67. 김호석, 안타까운 전주, 어진 박물관<전북일보> 2019. 9. 24

68. 김호석, 세계 속의 수묵화, 예향에서 외면 받아서야<전북일보> 2019. 10. 21

69. 백석원, [기획기사]'한국 고유의 전통 한지가 없다' 사장되어가..., <컬처 타임즈> 2019. 10. 24

70. 박태해, 4대 궁궐에도 쓰지 않는 '위기의 전통한지'<세계일보> 2019. 11. 2

71. 김호석, 강연 및 작가와의 대화<전북도립미술관> 2019. 11. 6

72. 백석원, [인터뷰] 김호석 화백 "수묵화의 한국 정신은 한국전통한지에 담아야 한다"<컬처 타임즈> 2019. 11. 11

73. 김호석, 전주 , 역사성 있는 미래 도시로<전북일보> 2019. 11. 19

74. 김호석, 한지의 원형 보전 시급하다<아시아 타임즈> 2019. 11. 27

75. 김봉래 진행 김호석 출연. [BBS 뉴스와 사람들] 김호석 화백 "전통 한지 계승은 우리의 정체성" <BBS라디오> 2019. 12. 8

76. 김호석, 전북에 의병정신 기념관 세우자 <전북일보> 2019. 12. 17

77. 김호석, 한국닥나무는 잡종이 원조 <아시아 타임즈> 2019. 12. 25

78. 원철, [원철스님의 '가로세로'] 우리형님의 얼굴 수염은 누구를 닮았는가 <아주경제> 2020. 1. 27

79. 김호석, [김호석 칼럼]어진에 '표준영정'이 웬 말인가 <아시아 타임즈> 2020. 1. 29

80. 백석원, [현장르포]사라져 가는 우리의 전통문화 한지의 독창적인 가공기법 "도침"을 재현하다 <컬처 타임즈> 2020. 2. 12

81. 신귀백, 안 보이는 사랑의 나라, 화가 김호석 <전라도닷컴> 2020. 2

82. 김호석, [김호석 칼럼]문화재 훼손 부르는 수리, 더는 안된다, <아시아타임즈> 2020. 2. 26

83. 김호석, [김호석 칼럼] 문화재 복원, 예산 따먹기여선 안 된다 <아시타임즈> 2020. 3. 25

84. 김호석, [김호석 칼럼]숭례문 칙칙한 단청은 언제나 웃을까 <아시아타임즈> 2020. 5. 6

85. 김태완, 이 사람/ 수묵화가 김호석, 작품 위해서라면 지극한 고흐의 고통마저도...<월간조선> 2020. 7

86. 박태해, 나의 삶, 나의 길-닥나무 삶고 말리고 두들기고..."한지에 삶. 꿈 담았다" <세계일보> 2020. 8. 22.

87. 장동호, 다양한 소재를 전통화법에 현대적으로 해석<서남저널> 2020. 9. 16

88. 김호석, 老화가의 한지 원형 찾기 40년…"일제에 의해 품질 훼손"<KBS뉴스> 2020. 10. 2

89. 김호석, 복원 손 놓은 정부....한국엔 전통한지가 없다 <경향신문> 2020.10.12

90. 김호석, '한지장 지정' 멀리 봐야한다 <세계일보> 2021. 6. 18

91. 박현주, 김호석 '사유 경련' <NEWSIS> 2021. 8. 2

92. 박태해, 동양화가 김호석 '사유의 경련' 전시회 <세계일보> 2021. 8. 2

93. 조용직, "정점인 눈을 지우니 뜻이 확장"... 김호석 '사유의 경련' <헤럴드 경제> 2021. 7. 30

94. 김봉규 〔신간〕사유의 경련, 눈이 없는 인물 초상화 ... 사람들은 어떻게 평가했을까? <영남일보> 2021. 8. 27

95. 김예진, 눈은 있으되, 타인은 보지 못하는 불통의 시대 말하다. <세계일보> 2021. 8. 12

96. 오현주, "다 들킬 세상"... 안경 너머 지워진 눈빛에 기죽다. <이데일리> 2021. 8. 4

97. 강종훈, 눈은 안 그린 인물화 ... 한국화가 김호석 "지우니 뜻 확장" <연합뉴스> 2021. 8. 3

98. 장재선, 4인4색'수묵화의 절정'을 만나다. <문화일보> 2021.8.10.

99. 정상혁, 이 한 장의 초상화-조상 뵐 낯이 없다. <조선일보> 2021. 8. 16

100. 김능욱, '눈'을 지운 인물 초상화 ... 14인의 글과 엮여'새 작품으로 재탄생 <헤럴드경제> 2021. 8. 17

101. [그 책속 이미지] 눈을 가리니 생각이 깊어졌다. <서울신문> 2021. 8. 27

102. 김태완, 눈이 지워진 인물화 <사유의 경련>이 던진 충격···놀라움 <월간조선> 2021. 10

103. 원철 [원철스님의 '가로 세로'] 냉장고 벽의 묵은 얼음을 청소하다. <아주경제> 2021. 10. 11

104. 김양진, 10년 만에 그림 망가지는 종이 아쉬워… 전통 한지 만드는 수묵화가 <한겨레신문> 2022. 2. 16

105. 김호석, 고암 이응노 '55년 시기' 보석 같은 작품들 <충청투데이> 2022. 3. 20

106. 김옥조, 〔예.탐.인〕수묵인물화가 김호석화백<上> <광주방송> 2023. 3. 29

107. 김옥조, 〔예.탐.인〕수묵인물화가 김호석화백<上> <광주방송> 2023. 3. 30

108. 김혜진, 삶 속 광주 정신의 모습은 어떠한가 <무등일보> 2013. 4. 3

109. 고선주, 시대정신.가치 호출...수묵'광주정신'품다 <광남일보> 2023. 4. 4

110. 장아름, "5.18 다룬 신작 소개" 광주시립미술관, 김호석초대전 <연합뉴스> 2023. 4. 5

111. 김혜진, 한국화 대가가 먹 한 점에 담아 낸 시대 현실 <무등일보> 2023. 4. 5.

112. 도선인, 필묵으로 담아 낸 시대 풍경과 질곡의 역사<전남일보> 2023. 4. 6.

113. 김미진, 우리시대의 정신과 삶의 모습 다양하게 형상화 한 정읍 출신

114. 김호석 작가 광주서 초대전<전북도민일보> 2023. 4. 10.

115. 최명진, 광주시립미술관 김호석 작가 초대전, 8월 13일까지 제5,6전시실<광주매일신문> 2023. 4. 13.

116. 이나라, 먹의 농담에 묻어난 인간의 본질<전남매일> 2023. 4. 13.

117. 정희윤, 먹의 농담으로 담긴 시대정신과 삶<남도일보> 2023. 4. 17.

118. 김미은, '검은 먹, 한 점'으로 새긴 오월 광주<광주일보> 2023. 5. 2

119. 김미은, 한국화가 김호석 초대전 8월 13일까지 광주시립미술관<광주일보> 2023. 5. 4.

120. 이종근, 사회 부조리와 인간의 끝없는 욕망과 어리석음을 은유적으로 표현하다<새전북신문> 2023. 5. 9.

121. 김미은, 당신의 소중한 사람을 기억하는 날들<광주일보> 2023. 5. 10.

122. 조덕진, 철학자 박구용 교수와의 예술 산책 "김호석은 시대의 예술양식만들어 내는 작가"<무등일보> 2023. 5. 12.

123. 김혜진, '수묵대가' 김호석 작가와의 대화<무등일보> 2023. 5. 16.

124. 도재기, 현대적 수묵, 인문적 은유로 다시 성찰하는 '5.18정신'<경향신문> 2023. 5. 17.

125. 윤춘호,〔스프〕"삶이 그림이다, 그림이 삶이다"-수묵화가 김호석<SBS 스브스프리미엄> 2023. 5. 27.

126. Kang"Jennis"Hyunsuk, Painting What Talks to Him<GWANGJU News> June 2023 #256

127. 한재섭, 우리 삶의 진자리와 마른자리를 성찰하는 김호석 '검은 먹, 한 점'전<전라도 닷컴> 2023. 6. 254호

128. 정근식. 김호석특 별전「검은 먹, 한 점」으로 세상 바라보기- 김호석정근식 대담<문학의 오늘> 2023년 여름

129. 임우기, 김호석 특별전 수묵, 鬼神의 존재와 현상-김호석의 수묵화가 이룬 미학적 성과<문학의 오늘> 2023년 여름

130. 정대하, "민주 성지 이끈 '무등 정신' 이젠 한국사회 품었으면"<한겨레신문> 2023. 6. 16.

131. 이나라, 김호석'검은 먹, 한 점' 연계 특별강의<전남매일> 2023. 6. 26.

132. 최명진, 김호석 작가, 29일 "검은 먹, 한 점"시립미술관 특강<광주매일신문> 2023. 6. 28.

133. 정희윤, 김호석 작가에게 직접 듣는 작품 세계관<남도일보> 2023. 5. 16.

134. 김혜진, '수묵대가' 김호석 특별 강의<무등일보> 2023. 6. 27.
135. 정희윤, 광주시립미술관, 4일 김호석작가 특강<남도일보> 2023. 8. 1.
136. 최명진, '암각화 의미 조명'...김호석작가 특강<광주매일신문> 2023. 8. 2
137. 김호석, 초상화가 소모품이 된 세상<전북일보> 2024. 1. 2
138. 김호석, 전통한지 정책에 전통한지가 없다. 전북일보. 2024. 1. 30
139. 김호석, 전통 기술력 없이 한지 산업화 불가하다. 전북일보. 2024. 2. 27
140. 김호석, 전통한지 연구는 표류하고 있다. 전북일보 2024. 4. 23

<방송 참고 자료>

EBS <TV미술관> 인물화 '삶의 표정' 1993. 5 16. 12:00~12:30
KBS1 <한국의 재발견> '우리시대의 초상을 찾아서' 1994. 7. 13 10:15~11:00
A&C <맥(脈)–한국의 얼을 찾아서> '김호석의 인물화' 1996. 3. 17 8:00~9:00
CTN <문화산책> '김호석의 역사인물화' 1996. 9. 11 2:00~3:00
KBS <문화 한마당> 2016.7.31
BTN <진명스님의 지대방>수묵화가 김호석. 2018.12.4.
JTV <유진수 진행 김호석 출연> 3.1운동 백주년 기념 수묵전시–김호석 화백, 2019. 3. 11
KBS1<저녁 7시 뉴스> 老 화가가 한지 원형 찾기 40년, "일제에 의해 품질훼손". 2020.10.2. 19시 20분
SBS <뉴스>〔문화현장〕눈동자 안 그려넣은 인물화...작가의 의도는? 2021.8.17.
KBC 휴먼 토크 호남 호남인, 1979년 압구정..금기와 전통을 죽이다, 김호석 수묵화. 2023.6.24.

김호석 수묵화집 神

지은이 김호석 | **발행인** 김윤태 | **발행처** 도서출판 선 | **편집디자인** 김호근. 고미자
초판1쇄 발행 2024년 6월 24일 | **등록번호** 제15-201 | **등록일자** 1995년 3월 27일
주소 서울시 종로구 삼일대로 30길 23 비즈웰 427호 | **전화** 02-762-3335 | **팩스** 02-762-3371

가격 180,000원
ISBN 978-89-6312-632-6(03650)